Calabria in cucina
The flavours of Calabria

Testi di *Texts by* **Valentina Oliveri**
Fotografie di *Photographs by* **Antonino Bartuccio, Alessandro Saffo**

SIME BOOKS

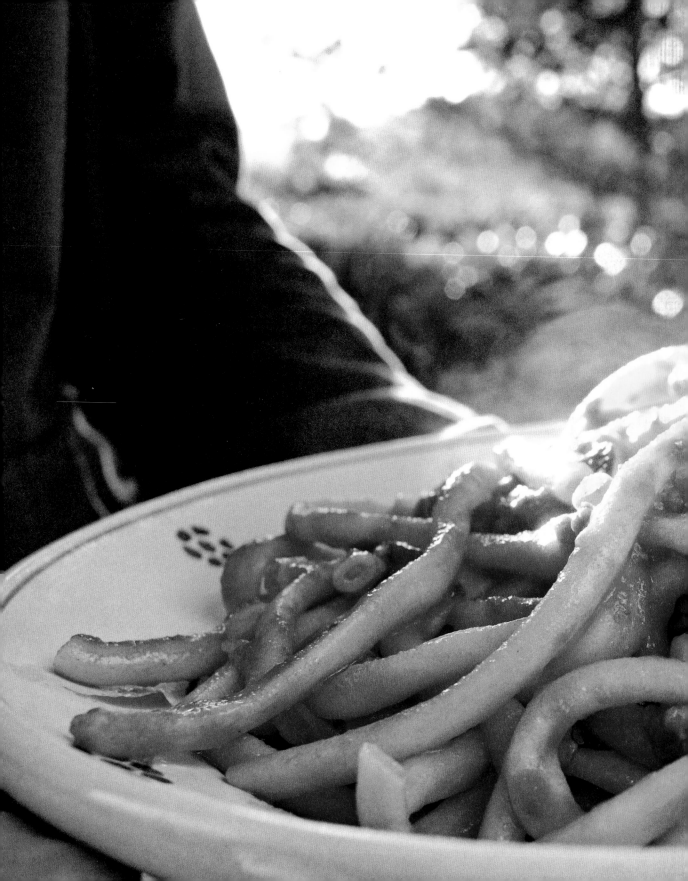

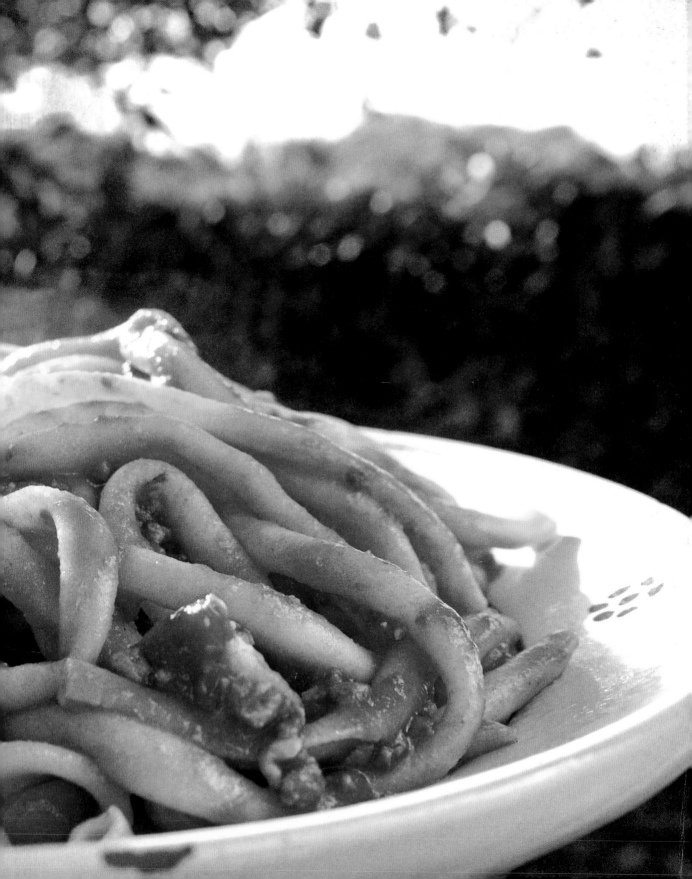

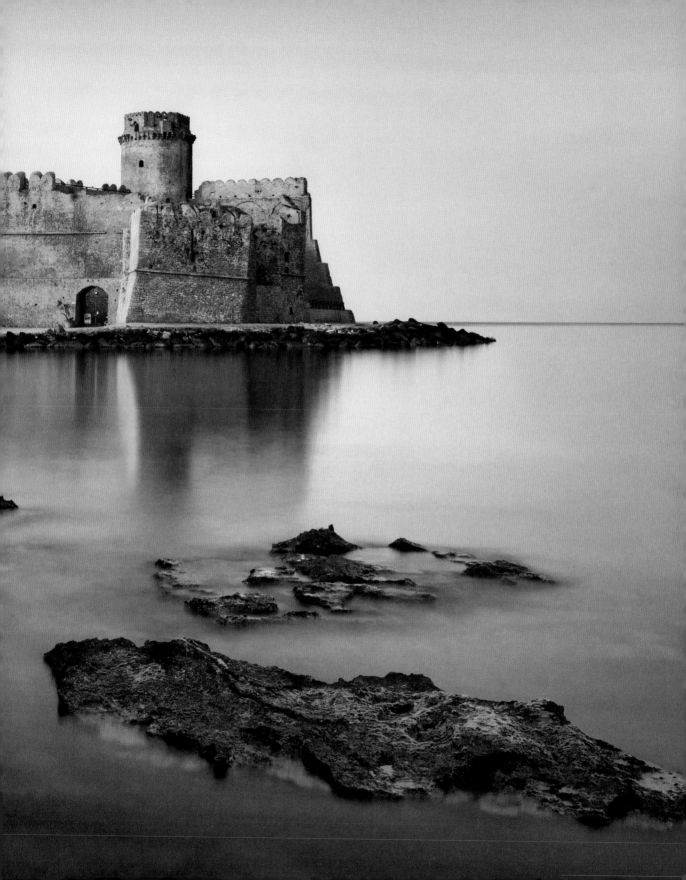

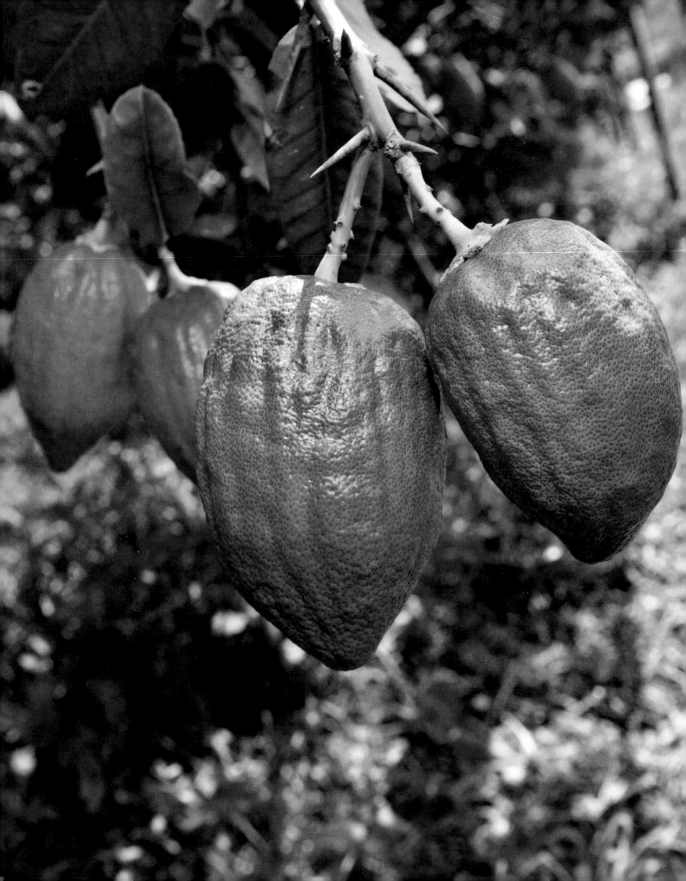

Sommario
Contents

Introduzione

"La Calabria è un'isola senza mare"
Predrag Matvejević, *Breviario mediterraneo*

Un'isola sconosciuta e mutevole, sfuggente nel suo mostrarsi al mondo. Estremo lembo meridionale della penisola italiana, questa ondulata porzione di creato, sospesa tra lo Ionio e il Tirreno, al centro del Mediterraneo, è una terra precaria, geologicamente instabile, altamente sismica e alluvionale, perciò avvezza alla mobilità, in continua ricostruzione, chiusa in un lavorio eterno che la rende inquieta, sempre 'in fuga' da e verso qualcosa di incerto. Il suo territorio, per lo più montano e collinare, si presenta senza soluzioni di continuità: terra brulla e arida come in certi scorci dell'area grecanica e nel Pollino, talora ondulata e morbida, come nel Vibonese, talaltra pianeggiante e florida come nelle piane di Sibari, Gioia Tauro e Lamezia Terme. Tali passaggi si susseguono nell'arco di pochi chilometri: può capitare addirittura, come sulla Costa Viola, di trovarsi su montagne che precipitano con dirompenza nel mare e al mare guardano, come verso un orizzonte desiderato e mai pienamente posseduto. È un'alternanza di paesaggio stordente, capace di disorientare lo sguardo di chi è estraneo.

Come non vacillare, poi, di fronte al frastagliato e multiforme 'panorama' umano, alla moltitudine non sempre coerente di storie, vite e racconti? La Calabria è conciliazione di opposti: il mare e la montagna, il grasso e il magro, l'ospitalità e la diffidenza, la cerimoniosità e la dura schiettezza, l'abbandono e il ritorno. Tutte queste antitetiche caratteristiche si tengono misteriosamente insieme, tese, vibranti, ora in senso orizzontale entro codici comunitari di intere aree, ora in senso verticale in un solo individuo. Difficile trovare parole unitarie per esprimere una tale diversità. Impossibile definire la 'calabresità' come insieme di caratteristiche comuni ascrivibili a un 'popolo', se non a rischio di operare una riduzione di tratti salienti dell'identità ed egualmente capaci di definire la cultura della regione. Si potrebbe quasi dire che i calabresi siano tutto e il contrario di tutto: contadini e intellettuali, menti agresti e bizantine. Dal paesaggio alla storia, dall'arte alla lingua e alla cultura alimentare, si ha la sensazione di una ricchezza a cielo aperto, il più delle volte misconosciuta, se non addirittura denigrata e deturpata senza ritegno.

Nel corso dei secoli, tanti corpi hanno traghettato mondi differenti lungo le strade sterrate della Calabria, sui pendii delle montagne e nelle vie di paesi e antiche città e ciascuno di questi passaggi ha lasciato un segno indelebile. A partire dalle origini mitologiche, secondo cui pare che a fondare Reggio Calabria fosse un tale Bescio Aschenazzi (Aschenez), di stirpe israelita, pronipote di Noè e inventore della barca. Poi vennero gli Enotri di origine siriana e da essi, per discendenza diretta, gli Itali. È per loro che i Greci, successivi colonizzatori, diedero il nome di Italia a quella che oggi chiamiamo Calabria e la denominazione scivolò poi lentamente all'intera penisola. La storia ci dice che decine furono i popoli che si susseguirono e sovrapposero nel corso dei secoli: Greci e Bizantini, Arabi ed Ebrei, Longobardi e Normanni e poi Angioini, Spagnoli, Francesi. Ancora oggi la regione è abitata da minoranze etno-linguistiche distinguibili: i grecanici di lingua greco-bizantina, gli arbëreshë (numericamente consistenti) di lingua albanese e gli occitani di ceppo francese.

I prodotti culturali calabresi sono frutto di un complesso accavallarsi e contorcersi di natura e storia. Una natura pregnante e indomabile si interseca a una storia mutevole e movimentata, producendo un'identità multiforme. Un rapporto con il territorio che va continuamente sancito, nella sua essenzialità e nella sua finalità corporea. Forse per questo i calabresi sono così legati al cibo. Non che questo li renda dissimili da tutti gli altri esseri umani – ogni storia individuale e collettiva si intreccia profondamente con l'atto alimentare. Proprio l'esasperata precarietà rende centrale la questione alimentare: ciò non significa sminuire il valore delle produzioni storiche, riducendole a questioni di materia, ma equivale a dire che, probabilmente, nel cibo i calabresi rappresentano loro stessi più che in altri aspetti, e forse più di altri gruppi umani. Questo cibo non racconta dunque solo storie di sopravvivenza, ma storie di sopravvivenza densamente caricate di significanza. Se il cibo è innanzitutto questione di disponibilità di materia, essa stessa tuttavia non spiega del tutto, nel sedimentarsi storico, i processi che lo determinano da un certo punto in poi. Percorrendo questo multiforme territorio ci si può imbattere in un arcaico piatto magnogreco oppure in un piatto postcolombiano ed entrambi ne rappresentano a pieno titolo l'identità alimentare. Paradigmatica della sua intera storia, la cultura alimentare calabrese è frutto di dinamiche incrociate, confluenze, incontri e circostanze assai più ricchi di quanto spesso si faccia apparire. Si pensi al peperoncino: è straordinario pensare che la sua presenza nel territorio sia relativamente recente, essendo giunto dopo il Cinquecento dall'America centrale, ma essa sembra quasi eterna, e fa sì che esso, senza tema di smentite, sia tra i più rappresentativi ed emblematici cibi locali, tanto da costituire e rivelare un tratto profondo dell'identità calabrese.

La storia alimentare di un territorio così complesso è una storia dell'insistenza, della muta caparbietà, del fare, che mutano con fatica la realtà e la materia. È la storia di un popolo 'resiliente', forse troppo, capace di porre rimedio alle mancanze, anche di materia prima, approntando tecniche e metodi adeguati a cercare nuove soluzioni del gusto, a partire da elementi poveri. È dunque una storia della conoscenza che attraversa la materia ed è da essa attraversata. E se la materia è varia e multiforme, così come nella realtà, ne consegue una ricchezza di linguaggi strettamente connessi al gusto, al suo carattere relativistico, al suo tentativo di comunicare quell'attraversamento della realtà del tutto irripetibile e particolare. Una 'biodiversità biologica' declinata con una 'biodiversità culturale' connessa alle modalità di trasformazione. Sebbene, infatti, si possano delineare dei tratti comuni in certe aree circoscritte, con alcuni piatti caratterizzanti, gli studiosi parlano oggi di una tradizione gastronomica divisibile in molteplici microcosmi comunitari, a loro volta frammentabili in minuscole comunità parentali: impossibile perciò trovare un piatto che unifichi la regione. Di una stessa preparazione esistono innumerevoli varianti e declinazioni locali, costruite sul complicato intrecciarsi di storia e natura, e ciascuna rappresenta con pari dignità la storia gastronomica regionale. La stessa morfologia rende possibile instaurare relazioni di trasformazione alimentare con prodotti di natura diversa, provenienti dalla pianura, dalla collina, dalla montagna e dal mare. Questi prodotti sono trasformati con tecniche ricche di sfumature, via via differenti, adeguate a ciascuno di essi, conosciuti e manipolati nella loro specificità da chi alla storia di quei prodotti appartiene.

Introduction

A little known, shifting island, elusive, shunning the world. The southernmost tip of the Italian peninsula, this undulating part of the world, suspended between the Ionian and the Tyrrhenian Seas, in the midst of the Mediterranean, is a precarious land, geologically unstable, highly seismic and subject to flooding, hence inured to change and continuous reconstruction, caught up in an unceasing effort that makes it restless, always in flight from or towards something uncertain. The terrain is largely mountainous and hilly and unfolds seamlessly: an arid, rugged land as in some tracts of the Greek-speaking areas and the Pollino, while other parts are gentle and undulating, around Vibo Valentia, or low-lying and lush, like the plains of Sibari, Gioia Tauro and Lamezia Terme. These changes take place within a few miles of each other. On the Costa Viola you can see mountains that plunge sheer into the sea, fronting it as if gazing towards a horizon desired and never fully possessed. It is a stunningly varied landscape, strangely baffling to the gaze of a stranger.

Even more bewildering is the variegated, multiform human landscape, the contradictory multitude of lives and stories. Calabria is a reconciliation of opposites: sea and mountains, fat and lean, hospitality and distrust, formality and stern frankness, dereliction and renewal. All of these antithetical qualities are held mysteriously together, tense and vibrant, now horizontally within the codes of communities covering broad areas and again vertically in a single individual. It is hard to give coherent expression to such diversity. We cannot define Calabria in a set of common characteristics ascribed to a people, except at the risk of omitting salient features of their identity that would be equally important in defining the region's culture. The Calabrians could almost be described as everything and the opposite of everything: peasants and intellectuals, rustic and refined. From landscape to history, language, culture, art and food, there is a sense of richness under the open sky, often misunderstood or even maligned and disfigured without restraint.

Over the centuries, many peoples have spread different cultures along the dirt roads of Calabria, across the mountain slopes and through the streets of ancient towns and villages, and each of them has left an indelible impression. Starting from its mythological origins, with Reggio Calabria, being founded by one Bescio Aschenazzi (Aschenez) of Jewish lineage, the great-grandson of Noah and inventor of the boat. Then came the Enotrians of Syrian origin and their direct descendants the Itali. After them the Greeks, as later colonists, gave the name of Italy to what we now call Calabria and the name was then gradually extended to the whole peninsula. History tells us that dozens of different peoples have followed each other and settled here over the centuries: Greeks and Byzantines, Arabs and Jews, Lombards and Normans, and then Angevins, Spaniards and French. Today the region is still inhabited by distinct ethno-linguistic minorities: Grecanici speaking Byzantine Greek, Arbëreshë (a numerous group) speaking Albanian, and the Occitans who speak a strain of French.

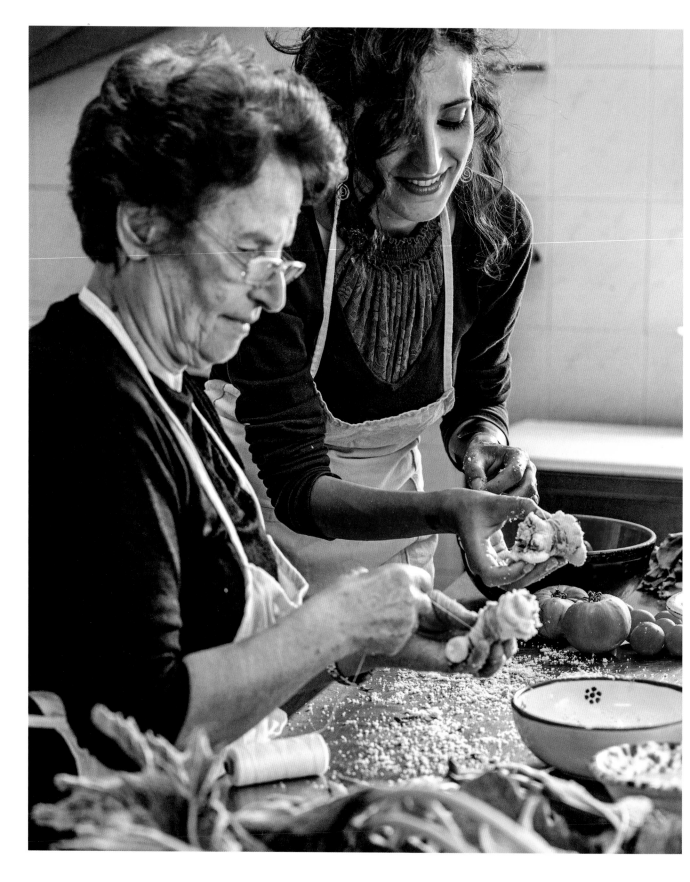

Calabrian cultural products are the outcome of a complex interlacing and overlapping of nature and history. Nature, pregnant and indomitable, intersects with a changing and turbulent history to produce a multi-faceted identity. The relationship with the land is constantly reaffirmed in its essence and in its bodily purposes. Perhaps this is why the Calabrians are so wrapped up in food. Not that this makes them different from all other human beings – all individual and collective history is deeply entwined with the production and consumption of food. Extreme insecurity has made food a central issue: this is not to diminish the value of the historical production, reducing it to material factors, but is to say that probably the Calabrians represent themselves in food more than other things, and perhaps more than other human groups. The food they eat recounts not just stories of survival, but stories of survival densely charged with significance. If food is first and foremost a matter of the available raw materials, it does not explain everything in the historical layering, the processes that create it from a certain point onwards. As you retrace this multiform territory, you may come across an archaic dish from Magna Graecia or one containing post-Columbian ingredients, and they both fully represent the region's identity in food. Paradigmatic of its entire history, Calabrian food culture is the outcome of cross-dynamics of confluences, encounters and circumstances that are much richer than is often suggested. Think of chili: it is extraordinary to think that it only arrived quite recently in the region, being brought from Central America in the sixteenth century, yet it seems almost eternal and definitely one of the most representative and emblematic local foods, creating and revealing a profound trait in the Calabrian identity.

The history of food in such a complex region is a history of tenacity, of silent stubbornness, of effort, laboriously coping with reality and materials. It is the story of a resilient people, perhaps too resilient, skilled at making up for what they lacked, including raw materials, by devising new ways and techniques for extracting flavor from simple ingredients. It is therefore a history of knowledge that traverses matter and is traversed by it. And if the matter is varied and multifarious, as in reality it is, the result is a wealth of languages closely related to taste, to its relativistic character, to its attempt to communicate that quite unique and special sense of reality. A biological diversity embodied in a cultural biodiversity closely bound up with the methods adopted for processing the local produce. Although we can describe features that are common to certain limited areas, with certain dishes being characteristic of the region, scholars today speak of a culinary tradition divisible into multiple microcosmic communities and further fragmented into tiny family communities: hence it is impossible to find a single recipe that unifies the region. There exist countless variants and local versions of every dish, growing out of the complex interweaving of history and nature, and each represents with equal dignity the region's culinary history. Calabria's physical geography is responsible for much of the variety of its produce and the ways it is processed, from the plains to the hills, the mountains and the sea. These products are transformed by using richly varied and nuanced techniques, appropriate to each of them, known in detail and devised by those who are part of the history of those products.

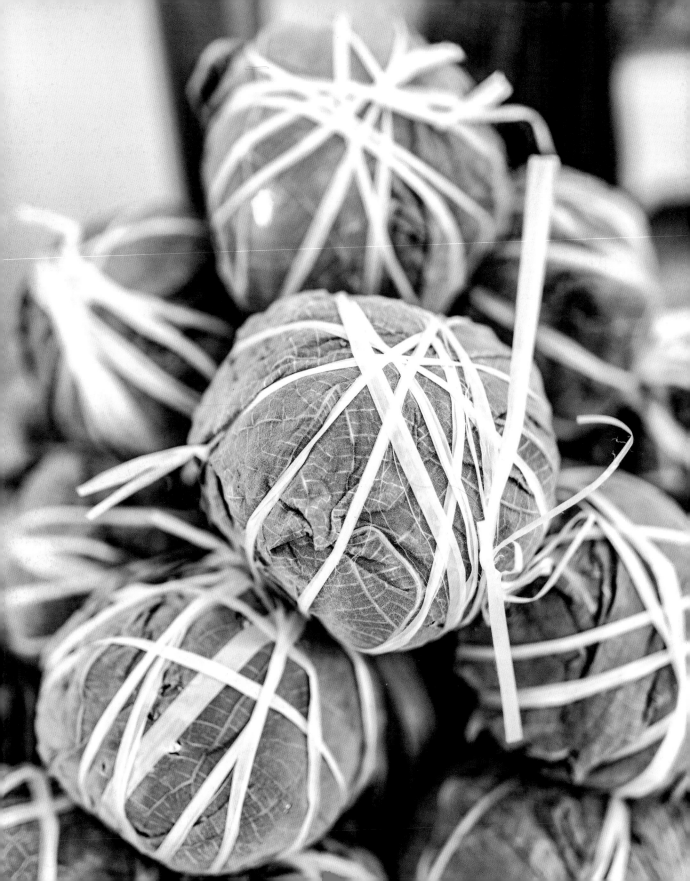

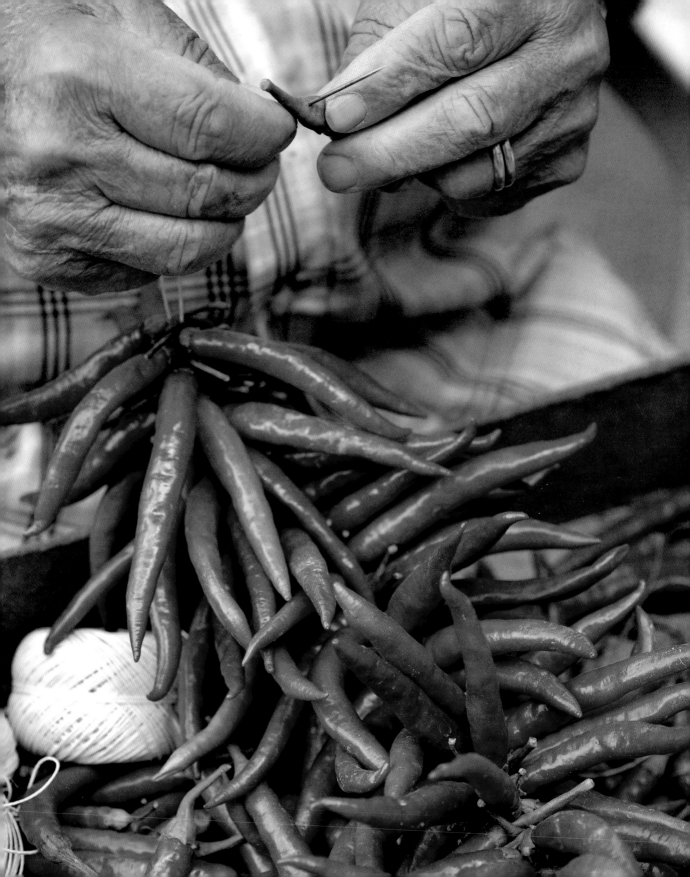

La Calabria e i suoi giacimenti

Studiando la complessa geografia alimentare della Calabria se ne esce storditi: un'autentica miniera a cielo aperto, frantumata e diffusa, bisognosa di racconti e cura. Il viaggio nell'entroterra di ciascuna provincia calabrese è un percorso frastagliato, dove tante sono le differenze e le specificità, anche all'interno della stessa zona.

Il Reggino, dominato dall'Aspromonte, presenta strisce pianeggianti e collinari che si stendono dal Tirreno allo Ionio circumnavigando l'estrema punta dello stivale. L'alimentazione è mediterranea nell'accezione più tipica, con forte prevalenza dell'elemento vegetale e cerealicolo e un uso centellinato della carne, sovente sostituita dal pesce. Straordinari i prodotti tipici di quest'area, dominata dalla massiccia presenza dell'ulivo, soprattutto nella Piana di Gioia Tauro, dove radicatissima è la produzione di **olio**, ma anche di **olive da tavola**, quelle piccole delle varietà autoctone Ottobratica e Sinopolese, conservate in una miriade di modi. In una stretta fessura di terra tra le due coste cresce il **bergamotto**, un agrume prezioso e intenso, molto usato in pasticceria e in profumeria. Molto apprezzato è il **pescespada**, il mitico Xiphias narrato dai Greci, ma in questa zona si è radicata in maniera profonda anche la tradizione dello **stoccafisso**, un prodotto che viene da molto lontano, ma che qui ha miracolosamente attecchito. Notevoli anche i **formaggi dell'Aspromonte**, i **caprini della Limina**, i **salumi grecanici** e la **struncatura**, una pasta integrale confezionata con residui di farine miste. E sulla via della mandorla e della dolcezza vanno ricordati i **torroni di Bagnara Calabra** e **Taurianova**. Come i fratelli siciliani, i Reggini adorano la pasticceria, soprattutto quella cremosa, di cui esistono varianti locali di alta qualità.

Risalendo verso nord, l'area centrale tra le splendide province di Vibo Valentia e Catanzaro nasconde autentici tesori alimentari. Siamo nei luoghi della dieta mediterranea, da poco diventata Patrimonio immateriale dell'Umanità Unesco. Un'alimentazione entrata nella storia con i primi famosi studi di Ancel Keys della fine degli anni Cinquanta, che ebbero come centro proprio Nicotera, paesino costiero a ridosso di Capo Vaticano. Non hanno bisogno di presentazioni l'ormai 'mitica' **cipolla di Tropea**, la **'nduja di Spilinga**, il **pecorino del Monte Poro**. Nell'interno le materie prime fioriscono in meravigliose creazioni, con grande presenza di carni ovine e cereali. Passando da Catanzaro non si può fare a meno di assaggiare il **morsellu**, una celebrazione della cucina dell'insistenza, uno straordinario cibo di strada realizzato con trippe e frattaglie bovine, concentrato di pomodoro, odori e abbondante peperoncino, servito caldissimo nella pitta catanzarese.

Il Crotonese è il territorio più storicamente caratterizzato dalla produzione di **vini**: uno per tutti, il Cirò. Ma l'area del Marchesato, l'antico granaio della Calabria, vanta anche una notevole vocazione cerealicola e pastorale. Ottime le produzioni casearie, tra cui il rinomato **pecorino crotonese**.

Il Cosentino si mostra multiforme tra due mari e due importanti massicci montuosi, la Sila e il Pollino. Tanti, dunque, gli universi antropici e alimentari, con un culto radicato per il **maiale**

e i grandi **insaccati**. Un patrimonio di minuziose conoscenze, fortemente codificato e ritualizzato, custodito e tramandato ancora oggi in continuità con le antiche sapienze. Inoltrandosi verso le montagne, l'alimentazione acquista taluni caratteri continentali, sempre però riccamente adornati, con un forte elemento aromatico, alla maniera dei mediterranei. Questo territorio possiede anche formaggi d'eccellenza come il **caciocavallo silano**. E che dire della preziosità della **rosamarina**, conserva spalmabile di novellame di sarda? Autentici diamanti del Cosentino sono la **liquirizia**, unica al mondo, la più dolce tra tutte le varietà del pianeta, e il **cedro** di Santa Maria del Cedro, amato dagli ebrei di tutto il globo, che usano questo nobile agrume per la loro Festa delle Capanne. Degna di menzione è inoltre la coltivazione del **fico dottato cosentino**. Il fico è una pianta diffusissima in territorio bruzio, ne caratterizza il paesaggio visivo, dalle zone costiere all'alta collina. I fichi entrano in numerosi dolci anche con il caratteristico miele, una preparazione complessa che ricorda il mosto cotto. Ancora, ci sono i **pomodori di Belmonte**, autentici 'pomi di oro' a forma di cuore e dal sapore dolcissimo, coltivati nel comune costiero a ridosso di Amantea, e il **peperoncino di Diamante**.

Su tutte le materie prime, in ogni angolo della regione, trionfa incontrastato il **peperoncino**, il re della piccantezza, immancabile nei campi coltivati, in ogni vicolo, sui balconi e sui davanzali, sulle bancarelle dei verdurai. Ne esistono innumerevoli varietà, raccolte e consumate a tutti i gradi di maturazione, giallo, verde, rosso. Si consuma fresco dalla primavera all'autunno, poi si secca e si utilizza in polvere o si conserva sott'olio. È presente in tante conserve, fondamentali alimenti nella storia dell'alimentazione locale, e forse è proprio questa la radice del successo di questa pianta in Calabria, dove giunse dal Nuovo Mondo. Il peperoncino è infatti una delle coltivazione più coriacee: prospera in Calabria come tra le secche aridità della lontana madrepatria messicana. Quando cominciò a diffondersi traghettato dagli Spagnoli, dev'essere apparso miracoloso poter disporre di un bene a così buon mercato per la facilità di produzione, tanto simile al pepe, così venerato tra antichità e Medioevo. O forse è proprio vero, come molti amano pensare, che il peperoncino somiglia a certi tratti del temperamento dei calabresi, quell'emanare calore, a volte un po' difficile da mandar giù, eccessivo eppure avvolgente. Qualunque ne sia il motivo, l'effetto è uno straordinario bene dai mille usi e proprietà, ricco di vitamina C e antiossidanti benefici e salutari.

Una straordinaria biodiversità presentano **olio** e **vino**, prodotti in tutto il territorio regionale (la Calabria è uno dei maggiori produttori italiani di olio d'oliva). Esistono varietà preziose e quasi sconosciute di **legumi**, come i fagioli (poverelli, zecchinielli, monachelli, cozzarielli), tutti straordinariamente gustosi. Particolare menzione meritano i mille **pani** di Calabria, con punte di eccellenza anche nei luoghi più nascosti della regione e la **pasta fresca**, sovente fatta ancora in casa, con l'arte antica dei maccheroni al ferretto. Infine la **frutta** con gli agrumi, clementine e arance, ma anche le castagne, i fichi d'India, e i fichi, adorati e conservati anche secchi.

Calabria and its resources

Studying the complex geography of Calabria's food resources is a stunning experience: it's like
a quarry open to the sky, fragmented and sprawling, needing to be cared for and recounted.
In each of the provinces of Calabria, the journey inland follows a jagged route, highly variable
and specific even within a single area.

The Reggino is dominated by Aspromonte, with strips of plain and hills stretching from the
Tyrrhenian to the Ionian, circumnavigating the extreme tip of the boot. The food is quintessentially
Mediterranean, with vegetables and cereals predominating and a sparing consumption of meat, often
replaced by fish. The area's traditional products are extraordinary, with olives predominant, especially
in the Plain of Gioia Tauro, where **olive oil** production flourishes but **table olives** are also much in
evidence, with the little local varieties Ottobratica and Sinopolese preserved in myriads of ways.
On a narrow tongue of land between the two coasts grows the **bergamot**, a precious and intensely
fragrant citrus fruit widely used in confectionery and perfumery. Much prized is the **swordfish**, the
mythical Xiphias narrated in legends by the Greeks; but in this area **stockfish** is also deeply embedded
in the cuisine, a product brought from a distant land yet miraculously at home here. Also noteworthy
are the **cheeses of Aspromonte**, the **caprini of Limina**, the **salami grecanici** and **struncatura**,
a whole wheat pasta made from the residues of mixed flours.
And if you follow the path of almonds and sweetness, the **torroni of Bagnara** and **Taurianova**
are memorable. Like their Sicilian cousins, the people of Reggio love pastries, especially the creamy
delicacies which are locally of the highest quality.

As we travel northwards, we come to the central area between the splendid provinces of Vibo Valentia
and Catanzaro, a treasure trove of food. These are in the lands of the Mediterranean diet, recently
acknowledged as a UNESCO Intangible Heritage of Humanity. The local diet made history with the
first famous studies by Ancel Keys in the late fifties, centered on Nicotera, a coastal village close to
Cape Vaticano. The legendary **Tropea onions**, the **'nduja of Spilinga**, and the **pecorino of Monte
Poro** need no introduction. Further inland the foods flourish in wonderful creations, with lamb and
cereals playing an important part. Traveling through Catanzaro you need no excuse to sample the
morsellu, a celebration of the cuisine of stubbornness, an amazing street food made using tripe and
offal from cattle, tomato paste, herbs and plenty of chilies, served piping hot in the pitta of Catanzaro.

The Crotonese is certainly the area historically most notable for **winemaking**: one wine that
can stand for all is Cirò. But the area of the Marchesato, the ancient granary of Calabria, is also
remarkable for its cereal and pastoral produce. Its dairy products are outstanding, including the
famous **pecorino crotonese.**

The Cosentino is multiform, lying between two seas and two major mountain ranges, the Sila and
the Pollino. Hence it is home to variegated universes of people and food, with a firmly established

cult for **pork** and **insaccati** or fancy meats. This is a legacy of detailed knowledge, highly codified and ritualized, preserved and handed down today in continuity with the ancient wisdoms. On venturing into the mountains, we find the foodstuffs acquire some continental overtones, but always richly aromatic in the Mediterranean way. This area can also boast some excellent cheeses such as **caciocavallo silano**. Another of its specialties is **rosamarina**, a spreadable preserve made from young sardines. Two true delicacies of the Cosentino are the local **licorice**, unique, the sweetest of all known varieties, and the **citron** of Santa Maria del Cedro, greatly loved by Jews around the world, as they use this noble citrus fruit in their Feast of Tabernacles. A noteworthy fig widely cultivated here is the **fico dottato cosentino**. The fig tree is so common in the Bruzio area that it is a prominent feature of the landscape, extending from the coastal districts to the high hills. Figs are found in many cakes and desserts, together with the distinctive local honey, a complex product that recalls mosto cotto. Other specialties to look out for are the tomatoes known as the **pomodori di Belmonte**, true "golden apples," heart-shaped and sweet, grown in the coastal town near Amantea, and the chili called the **peperoncino di Diamante**.

Over all the other foodstuffs, in every corner of the region, the **chili** rules triumphant, the king of pungency, ever-present as a crop in the fields, grown by the roadsides, on balconies and windowsills, and in pots in the greengrocers' stalls. There are countless varieties, harvested and consumed in all degrees of ripeness, green, yellow and red. Chilies are eaten fresh from spring to autumn, then dried and used powdered or bottled in oil. They are present in many preserves, staples of the local diet, and perhaps this is the root of their success in Calabria, where they were brought from the New World. The chili is indeed one of the most tenacious of crops: it thrives in Calabria as in the arid soil of its Mexican homeland. When it was first spread by the Spaniards, it must have struck the locals as miraculous to be able to have such a simple, cheap and fruitful plant, very similar to pepper, so revered in antiquity and the Middle Ages. Or maybe it is true, as many like to think, that the chili resembles certain traits of the Calabrian temperament in the warmth it emanates, sometimes rather hard to take, excessive yet enthralling. Whatever the reason, the result is this extraordinarily fruit with a thousand different uses and properties, rich in vitamin C and health-giving antioxidants.

Oil and **wine** are remarkable for their biodiversity throughout the region (Calabria is one of the leading producers of Italian olive oil). There are precious and almost unknown varieties of **legumes**, such as beans (poverelli, zecchinielli, monachelli, cozzarielli), all exceptionally tasty. And a special mention has to be made of the numerous varieties of **bread** in Calabria, with peaks of excellence even in the most remote parts of the region, as well as the **fresh pasta**, often still homemade, with the ancient art of making macaroni by wrapping the dough around a special rod. Finally, there is **fruit** with citruses, clementines and oranges, as well as chestnuts, prickly pears, and figs, much loved and eaten dried or preserved.

Pani e 'cibi di mezzo'
Bread and in-between food

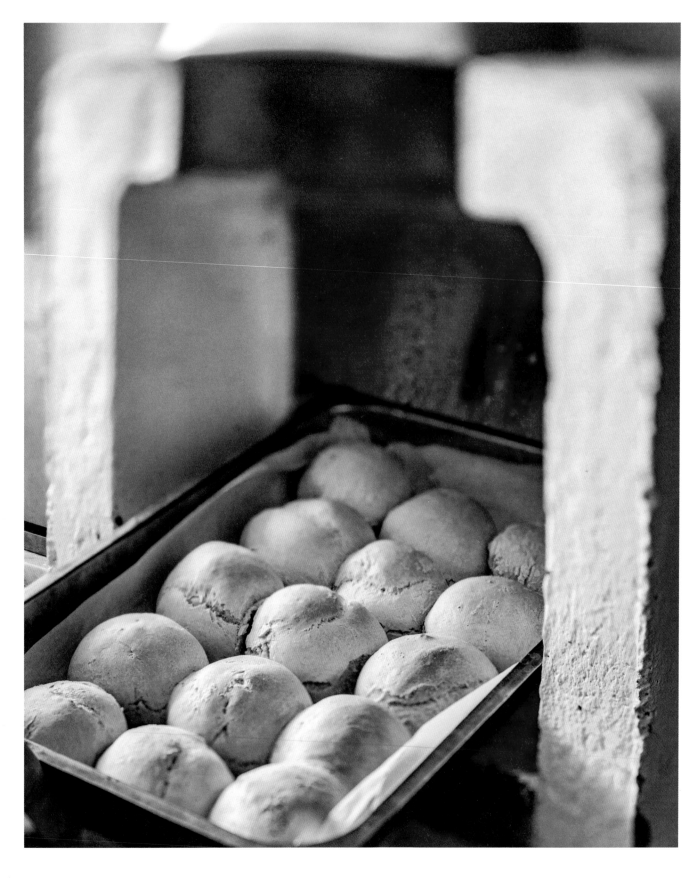

Piccoli ristori di mezzo

"Naturalmente il nostro terrazzano mangia sostanzioso solo la sera, di ritorno dalla campagna, ché di giorno si contenta d'inverno e d'estate, quando morde la tramontana o picchia il solleone, si contenta di pane asciutto, a volte accompagnato da un contorno di patate lesse e condite, da un peperone, da un pomodoro, da un'aringa, da un pugno di olive, di castagne, di fichi secchi". (Leonida Repaci)

Intorno alla metà degli anni Ottanta mio padre volle costruire a tutti i costi un forno a legna in un angolo nascosto del nostro piccolo podere, una 'terra-carne', carica di sudori e racconti, nella quale era cresciuto. Cominciò proprio lì il mio viaggio alla ricerca del pane perduto. Da quel piccolo pianoro, antica dimora di eremiti bizantini e terra di ancestrali Madonne nere, si poteva vedere tutto l'Aspromonte e anche il versante nord della Costa Viola, dove sorge Nicotera. Uno spettacolare sguardo d'insieme su un paesaggio denso di storia e, non a caso, patria di una cultura alimentare che ispirò il nucleo centrale degli studi sulla dieta mediterranea. Un mondo che comincia proprio dal pane e che insieme al pane si racconta. Nessun pasto potrebbe dirsi mediterraneo senza il pane, né tantomeno considerarsi calabrese. Spesso i contadini ne portavano solo un tozzo sui campi. E che fosse di mailla o pitta, fresa o focaccia, non era rilevante. In qualsiasi forma si presenti, il pane è vita: proprio per questo, raccontarlo è come narrare una storia e un'identità. Sui campi poi ci si procurava quello che serviva per accompagnare il sacro alimento, negli intermezzi alimentari necessari a sostenere la dura fatica. Quei piccoli pasti consumati nelle brevi soste dal lavoro, sotto il sole cocente o col freddo sono appunto 'cibi di mezzo', per spezzare la fatica e proseguire la giornata.

Little fillers

"Of course our villagers only eat a substantial meal in the evening, on returning from the fields, because through the day, in summer or winter, when the north wind lashes them or summer heat broils, they are content with dry bread, sometimes with a some potatoes boiled and seasoned, a bell pepper, tomato or herring, or a handful of olives, chestnuts or dried figs." (Leonida Repaci)

In the mid-eighties my father wanted at all costs to build a wood-burning oven in a hidden corner of the small farm, its soil compounded of sweat and stories, on which he grew up. That was the start of my journey into the past in quest of lost bread. From that smallholding, the ancient home of Byzantine hermits and the ancestral land of black Madonnas, you could see the whole of Aspromonte, and also the north side of the Costa Viola with Nicotera. A spectacular panorama, a landscape rich in history and, not surprisingly, home to a food culture that inspired the core studies of the Mediterranean diet. A world that starts from bread and recounts itself through bread. No meal can be called Mediterranean, even less Calabrian, without bread. The peasants would often take no more than a piece of bread to the fields. No matter whether it was mailla or pitta, fresa or focaccia. Whatever form it takes, bread is life: for this reason its story is like the history and identity of a place. Then in the fields they procured whatever they needed to accompany the sacred food, in the interludes needed to sustain their effort. Those small meals consumed in short breaks from labor, in the scorching sun or cold, were "in-between foods" to break up the hard work and keep going through the day.

Pane casereccio

Avrò avuto nove o dieci anni, credo fosse una mattina di giugno o forse di maggio, la luce non ancora troppo accecante, quando mi fu permesso di metter mano nella *mailla* insieme al resto della famiglia, per dare forza all'impasto. Occorrono buone braccia per rendere omogeneo un impasto di grossa quantità: ecco perché il pane bisogna farlo in compagnia, e con le persone giuste.

Ingredienti per 3 kg di pane
- 3 kg di farina
- 90 g di sale sciolto in
450 ml di acqua tiepida
- 120 g di lievito madre
sciolto in 400 ml di acqua
tiepida
- 50-60 g di lievito di birra
(se necessario)

La sera precedente provvedere al primo impasto con lievito madre. Sono necessari 120 g di lievito madre per 3 kg di pane (40 g circa per chilo), sciolto in acqua tiepida e impastato con una piccola quantità di farina (300 g circa), coperto e riposto in un luogo a temperatura costante fino al giorno dopo.

La mattina seguente, di buon'ora, impastare il resto della farina con 90 g circa di sale (30 g per chilo), sciolto in acqua tiepida.

Mescolare questo impasto a quello della sera precedente. Aggiungere all'occorrenza, soprattutto se il lievito madre è giovane e più debole, una piccola quantità di lievito di birra (50-60 g). È in questa fase che bisogna dare energia al pane con un impasto deciso di una buona mezz'ora (se si dispone di un'impastatrice bastano 7-8 minuti).

Attendere pazientemente che la pasta lieviti (in estate o in un luogo molto caldo potrebbero bastare 2 ore, nella stagione fredda anche 4-5 ore).

Circa un'ora prima della fine della lievitazione formare delle pagnotte e lasciarle riposare in un luogo caldo.

Infornare a 230 °C in forno già caldo per almeno mezz'ora.

Homemade bread

One morning when I was nine or ten, perhaps it was in June or May, when the light was still not too bright, I was first allowed to put my hand in the *mailla* together with the rest of the family, to help knead the dough. It takes strong arms to knead large quantities of dough until it is smooth; hence bread-making called for a concerted effort, and with the right people.

Ingredients for 3 kg
- 3 kg (6½ lb) of flour
- 90 g (3¼ oz) of salt dissolved in 450 ml (2 cups) of warm water
- 120 g (4½ oz) of starter dissolved in 400 ml (1¾ cups) warm water
- 50-60 g (about 2 oz) brewer's yeast (if necessary)

Knead the first dough with the starter yeast. Take 120 g (4½ oz) of yeast for 3 kg (6½ lb) of bread, or about 40 g per kg (1½ oz for every 2 lb), dissolved in warm water and mixed with a small amount of flour (about 300 g, 10 oz). Cover it and keep it in a place where the temperature will be constant until the following day.

Early next morning knead the rest of the flour with 90 g (3¼ oz) of salt or 30 g (1¼ oz) per kg (1¼ oz for 2 lb), dissolved in warm water.

Mix this dough in with that made the evening before. If necessary, especially when the starter yeast is young and weak, add to it a small amount of brewer's yeast (50-60 g, about 2 oz). It is at this stage that you have to give energy to the bread by kneading it energetically for half an hour (in a mechanical kneader 7-8 minutes will do).

Wait patiently for the dough to rise (in summer or a warm room 2 hours may be enough; in cold weather it could take 4-5 hours).

About an hour before the rising is complete, shape it into loaves and let them rest in a warm place.

Bake at 230° C (450° F) in a preheated oven for at least half an hour.

Pitta all'olio e peperoncino

Non avevo mai provato le pitte prima di avere il nostro piccolo forno. Nel Sud della Calabria non si trovano in panetteria, essendo una specialità preparata solo nel rito domestico. Quando la pasta ha raddoppiato le sue dimensioni ed è quasi matura (vedi ricetta a pag. 28), se ne preleva una piccola quantità e si formano delle palline di circa 150 g. Si lasciano lievitare per 10 minuti, poi si appiattiscono con le mani, senza matterello, su un piano infarinato e si lasciano riposare per altri 10 minuti. Dopo aver fatto riscaldare il forno con fascine di ulivo o castagno, si pongono i dischi di pasta sulla bocca del forno. Se le pitte prendono a gonfiarsi in piccole bolle d'aria, repentine e successive tanto da rendere necessario un intervento di bucatura, è il segno che il forno è pronto ad accogliere la pasta lievitata e renderla croccante pane. Per riprovare quel sapore antico e ogni volta folgorante, nel mio perpetuo girovagare lontana da casa, non disponendo di un forno a legna, mi sono servita di una pietra lavica arroventata sui normali fornelli (perfetti i testi romagnoli, usati per le piadine). È necessario che la pasta poggi sulla pietra arroventata. I forni non a legna non vanno bene, poiché danno un prodotto completamente differente. È solo la pietra a dare uno slancio termico del tutto simile a quello che si produce sulla pizza quando entra in forno e che la fa sbilanciare verso l'alto. Poggiando i dischetti sulla pietra e rigirandoli spesso, si ottiene una vera e propria pitta, leggera e sottile, dal gusto caramellato, da cospargere di olio con peperoncino o aglio arrostito, pomodoro o verdure grigliate.

Pitta bread with oil and chili

I had never tried to make pitta bread before we had our small oven. In southern Calabria it's not found in bakeries. It's a specialty bread. Making it is a purely domestic ritual. When the dough has doubled in size and is almost ready (see recipe on page 29), take a small amount and shape it into balls of about 150 g (6 oz). Let them rise for 10 minutes, then flatten them with your hands, not a rolling pin, on a floured surface and then let them rest for 10 minutes. After heating the oven with bundles of olive or chestnut wood, put the rounds of dough in the mouth of the oven. If the pitta loaves start swelling quite fast, making little air bubbles quickly so you have to prick them, it's a sign the oven is ready to take the dough and turn it into crisp loaves. To savor that ancient, overwhelming flavor every time, in my perpetual wanderings far from home, not having a wood stove I have used a red-hot lava stone on a normal stove (a testo from Emilia-Romagna, used for making piadine, does perfectly). The dough has to rest on the red-hot stone. Non-wood-burning ovens are not suitable, as they produce completely different bread. It is only the stone that gives the dough a thermal boost like that produced on the pizza when it is put in the oven and unbalances it upward. By placing the rounds of dough on the stone and turning them often, you get a real pitta, light and thin, with a caramelized taste, to be sprinkled with chili oil or roasted garlic, tomato or grilled vegetables.

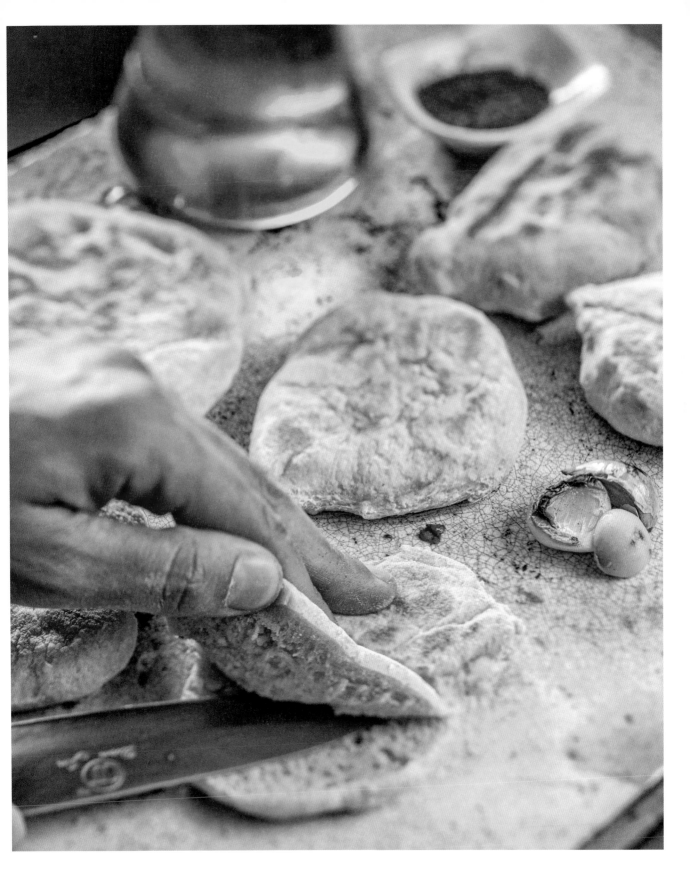

Zippule

Non riesco a ricordare la prima volta che ho mangiato questo cibo, come non si ricorda il primo pane o la prima pasta. Un cibo consueto eppure straordinariamente importante nell'alimentazione calabrese che credo di aver mangiato fin dallo svezzamento. Come non credo di aver dovuto imparare a prepararle: le avevo viste fare talmente tante volte che, quando mi sono cimentata, ho quasi risposto senza difficoltà a un impulso meccanico, una sorta di istinto manuale, frutto della lenta trasmissione di conoscenza avvenuta negli anni.

Le zippule sono un cibo magico-rituale, strettamente legato ai modi alimentari del periodo natalizio. La vigilia dell'Immacolata proprio con esse si inaugura questa importante stagione alimentare in tutta la Calabria (nel nord si chiamano in vari modi: cuddrurieddre, cullurielle, vecchierelle, crispeddre). Altro non sono che piccole forme di pasta di pane 'cresciuta', con tutta evidenza legate alla rappresentazione simbolica del corpo di Cristo, una materia soggetta a misteriosa mutazione, come magica dev'essere apparsa nel corso dei secoli quella della pasta lievitata. Un cambiamento di stato che si percepisce ancor più attraverso la cottura, per il passaggio da uno stato semiliquido a uno consistente come un pane. Le zippule sono una prova di sapienza matriarcale che si dipana anche nel consumo rituale: non a caso le paste cresciute e fritte si preparano la notte dell'Immacolata per celebrare in modo profano una festività connessa a una delle forme del sacro femminino. Pur realizzate tutte con la stessa tecnica, rivelano una straordinaria capacità di differenziazione: esistono zippule croccanti e audaci oppure equilibrate e composte, e quasi sempre raccontano la natura segreta di chi le ha manipolate.

Per fare le zippule bisogna procedere con molta attenzione. È una ricetta esemplificativa della cucina calabrese tutta, per la sua concentrazione sulla tecnica e sull'abilità di preparazione più che sulla ricchezza degli elementi, che si basa su una successione di punti di equilibrio in fasi critiche dell'elaborazione manuale. Le zippule sono buonissime anche senza altri ingredienti o semplicemente sostituendo l'acciuga con un'oliva denocciolata o un pomodoro secco. Risultano gustosissime anche con un pezzetto di 'ndjua.

Ingredienti per 1 kg di zippule
- 1 kg di farina
- 200 g di patate bollite
- 25 g di sale sciolto in 250 ml di acqua tiepida
- 35 g circa di lievito di birra sciolto in 200 ml di acqua tiepida
- olio extravergine d'oliva per friggere

Bollire le patate in acqua salata, dopo averle sbucciate.

Appena pronte, schiacciarle con lo schiacciapatate e unirle alla farina.

A parte sciogliere il lievito in acqua tiepida. È questa la fase più delicata della preparazione: la temperatura dell'acqua non deve mai essere troppo elevata, poiché potrebbe uccidere gli enzimi che ne sono i componenti.

Il sale, sciolto in acqua tiepida, va mischiato alla farina con le patate prima del lievito. Una volta amalgamato alla farina, si unisce il lievito e si continua a impastare introducendo, se necessario, altra acqua tiepida.

La pasta dev'essere battuta con dolcezza, ma senza esitare nella fermezza, fino a ottenere un composto compatto ed elastico, ma non troppo duro. Se preso con un cucchiaio l'impasto scivola con facilità, pur non essendo liquido come la pastella delle frittelle, allora è della giusta consistenza.

Una volta pronta la pasta, coperta con un panno, va riposta in un luogo caldo per 2 ore circa.

Usando una padella non troppo larga, riscaldare una buona quantità di olio d'oliva.

Prendere la pasta lievitata con un cucchiaio e inserire in ogni cucchiaiata un pezzetto di acciuga dissalata a piacere.

Versare nell'olio bollente, che dovrà sempre coprire la pasta in frittura, aspettare che le zippule gonfino da un lato e rigirarle fino a quando entrambi i lati siano gonfi e dorati.

Zippule

I cannot remember the first time I ate zippule, just as we cannot remember our first piece of bread or dish of pasta. This is a common food and yet extraordinarily important in the Calabrian diet. I think I've eaten them ever since I was weaned. In the same way I think I never had to learn how to make them. I had seen it done so often that when I tried it I was almost responding naturally to a mechanical impulse, a kind of manual instinct, the result of the slow transmission of knowledge over the years.

Zippule are a magical ritual food, closely associated with Christmas. The eve of the feast of the Immaculate Conception (December 8) marks the start of this important food season all over Calabria (in the northern part they have different names: cuddrurieddre, cullurielle, vecchierelle, crispeddre). They are just small leavened bread rolls, obviously linked to the symbolic representation of the body of Christ. Leavening dough, by subjecting matter to a mysterious mutation, must have seemed like magic for centuries. A change of state that is perceived even more through cooking by the transition from a liquid state to one as firm as bread. Zippule show the matriarchal wisdom in their ritual consumption. It is no accident that leavened and fried breads are made to celebrate the eve of the Immaculate Conception, a secular way of celebrating a feast bound up with one of the forms of female sacrality. Though they are all made with the same technique, they are extraordinarily varied: there are crisp and bold zippule or balanced and composed ones, and they almost always express the innermost nature of those who made them.

Making zippule calls for care. It is a recipe that exemplifies all Calabrian cooking, with its focus on techniques and manual skill rather than a wealth of ingredients. It consists a series of steps, each a critical stage in its manual shaping. Zippule are very good on their own, or simply with the anchovy replaced by pitted olives or sun dried tomatoes. They are also delicious with a piece of 'ndjua.

Ingredients for 1 kg zippule
- 1 kg (2 lb) flour
- 200 g (8 oz) boiled potatoes
- 25 g (1 oz) of salt dissolved in 250 ml of warm water
- about 35 g (¼ oz) yeast dissolved in 200 ml (1 cup) warm water
- extra virgin olive oil for frying

Peel the potatoes and boil them in salted water.

As soon as they are done, mash them with a potato masher and then add the flour.

Separately dissolve the yeast in warm water. This is the most delicate phase of preparation: the temperature of the water must not be too high, as this would kill the enzymes.

The salt, dissolved in hot water, should be mixed with the flour and potatoes before adding the yeast. Once the flour has been mixed, add the yeast and continue to knead the dough, with more warm water if necessary.

The dough should be kneaded gently, steadily and firmly, until it is compact, flexible and not too stiff. If the dough can be taken up on a spoon and slips out of it easily, though without being as runny as pancake batter, then it is the right consistency.

Once the dough is ready, cover it with a cloth and keep it in a warm place for about 2 hours.

Using a skillet that is not too big, heat a fair amount of olive oil.

Pick up a tablespoonful of dough and put a piece of anchovy to taste in every spoonful.

Put the dough in the heated oil, which must always cover the dough while frying.

Wait for the zippule to swell on one side then turn them over until both sides are puffed up and golden.

La 'nduja

Se c'è un cibo rappresentativo della Calabria nel mondo, quello è certamente la 'nduja.
È un insaccato prodotto con le parti grasse del maiale (lardello, guanciale, pancetta, sottopancia),
sale e un'alta concentrazione di peperoncino – dai 200 ai 300 grammi per chilo di carne –, che
conferisce un elevato grado di piccantezza. La lunga lavorazione scioglie il grasso (l'ingrediente
fondamentale) e fa sì che la sua consistenza sia morbida, adatta a essere spalmata come una
sorta di paté, ma anche molto versatile nella preparazione di salse e intingoli.

Se è accreditata l'ipotesi che siano state le truppe napoleoniche guidate da Gioacchino Murat
a dare al salume calabrese un nome che ricordasse la loro salsiccia di frattaglie, detta appunto
andouille, sono invece molti i dubbi sull'origine della tecnica di manipolazione del salume. Nulla
vieta di pensare che siano stati proprio i francesi a traghettare preparazioni affini a quella della
loro andouille in territorio calabrese. Secondo altre ipotesi potrebbero essere stati gli Spagnoli,
dominatori della regione fin dai primi del Cinquecento, a introdurre questa modalità di trattare
le rimanenze della lavorazione del maiale, insieme alla coltivazione del peperoncino. A sostegno
di quest'ultima tesi valga l'affinità con alcuni salumi spagnoli di antica produzione, ricchissimi
di peperoncino. A loro volta questi sembrano rinviare a un'origine ben più antica, in un continuo
gioco di rimandi attraverso il Mediterraneo e la radice stessa della parola (dal latino inducere,
insaccare) tradisce una provenienza più arcaica. Sappiamo che gli antichi Romani confezionavano
insaccati di varia natura, ricchissimi di spezie e odori.

Quello di cui siamo invece certi è che il peperoncino è stato portato in Calabria dal Nuovo Mondo
tramite gli Spagnoli e che al contrario di altri prodotti, come le patate, attecchì subito nel territorio
e fu apprezzato fin dagli albori dell'età moderna. È in Calabria, in particolare nella zona di
Spilinga, nel Vibonese, che il peperoncino venuto da lontano si è meravigliosamente combinato
con la primordiale ansia contadina di rendere appetibili, e lungamente conservabili, i resti della
macellazione del porco, gli unici ai quali anticamente avevano diritto i lavoratori della terra, dopo
aver destinato ai proprietari terrieri i tagli migliori dell'animale. Dopo la lunga lavorazione la pasta
di 'nduja veniva chiusa nel budello cieco del maiale (l'orba), lievemente affumicata con i fumi
aromatici di robinia e ulivo, per poi arricchire nel corso dell'anno la dieta quotidiana dei contadini,
prevalentemente vegetariana.

Pork paste

If one food more than any other represents Calabria worldwide, it is definitely 'nduja. It is a mixture of pork fat (lardo, pork cheek, pancetta, pork belly), salt and a high concentration of chili pepper: from 200 to 300 grams per kilo of meat (about 4-5 oz per lb). This gives it a very spicy flavor. The paste is kneaded thoroughly, so melting the fat (the key ingredient) and giving it a soft texture. This means it can be spread as a sort of pâté but is also a very versatile ingredient in sauces and dips.

It appears to be a fact that the name of this Calabrian sausage comes from andouille, a French offal sausage, given to it by the Napoleonic troops led by Joachim Murat; but uncertainty surrounds the origin of the art of making this particular specialty. The French may well have brought fancy meats similar to andouille to Calabria. Other theories hold that it might have been the Spaniards, who governed the region in the early sixteenth century, that introduced this method of dealing with the scraps left over from butchering hogs, together with the cultivation of chilies. This seems to be borne out by the affinities between some Spanish sausages with a long history and strongly flavored with chilies. In their turn these seem to go back even earlier, in a continuous exchange of influences that can be traced across the Mediterranean. The root of the word (from the Latin inducere, meaning "to stuff," among other things) betrays an even more ancient origin. We know the ancient Romans made sausages of various kinds, rich in spices and herbs.

Chilies were obviously brought to Calabria from the Americas by the Spanish, and in contrast to other New World products, such as potatoes, they immediately took root here and have been highly prized ever since early modern times. In Calabria it was above all in the Spilinga zone of Vibo Valentia that chili peppers, brought from afar, were marvelously combined with the peasants' primordial urge to preserve and flavor the less prized portions of butchered pigs, which were all that the farm workers formerly had a right to after giving the best cuts to the landowners. After the ingredients were thoroughly kneaded together, they would be stuffed into the blind gut or caecum (orba) of the pig, lightly smoked with aromatic fumes from olive and black locust wood, and so eaten to enrich the peasants' largely vegetable diet.

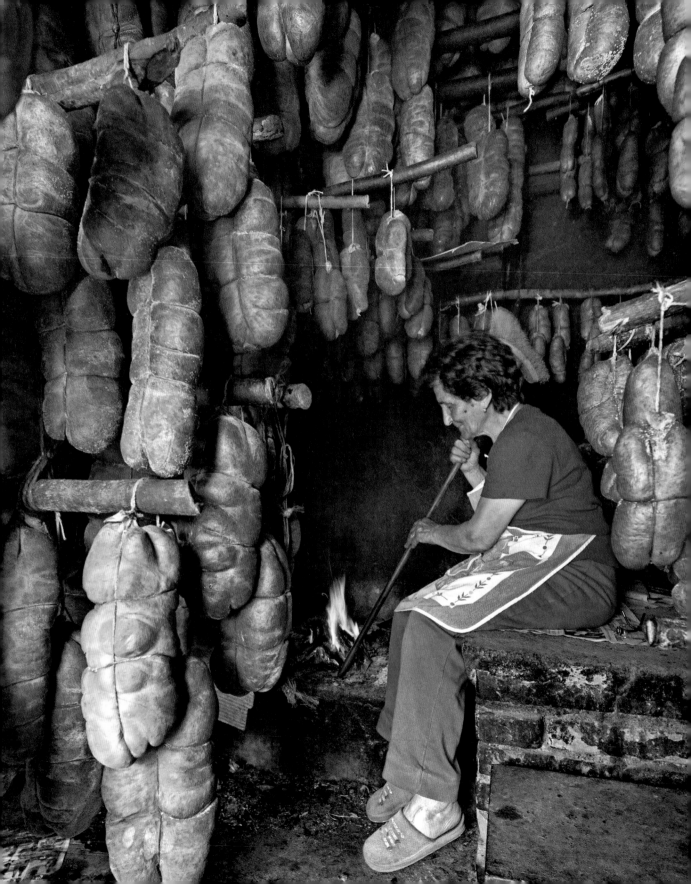

Crostini di 'nduja

Ingredienti per 4 persone
- 12 fettine di pane
casereccio tagliato sottile
- 200 g di 'nduja di
Spilinga
- olio extravergine d'oliva

Nelle fredde serate d'inverno, quando fuori si alza l'odore penetrante dei caminetti accesi, non c'è cosa migliore che grigliare delle fette di pane casereccio preparato con lievito madre e spalmarci sopra la 'nduja. Una delizia, ma anche uno straordinario vasodilatatore ricco di vitamina C.

Volendo stemperarne la piccantezza, si può sciogliere la 'nduja in un padellino con olio (in commercio esistono appositi tegami di porcellana, detti *scalda 'nduja*, adatti all'operazione).

Crostini di rosamarina

La rosamarina è un'altra meraviglia della gastronomia calabrese, una conserva di mare prodotta con novellame di sarda (la sardella), sale, finocchio selvatico e peperoncino. Il luogo d'origine è il versante più settentrionale della costa ionica (famose quelle di Crucoli e Cropalati, in provincia di Crotone, e anche quelle di Cariati e Trebisacce, in provincia di Cosenza), ma esistono produzioni rinomate anche nell'Alto Tirreno, in cui può variare l'ingrediente fondamentale, talvolta alternato al novellame di alici. Impossibile non associare la sua preparazione all'antico garum: secondo molti studiosi la rosamarina altro non sarebbe se non l'erede dell'antica salsa romana, una sorta di intingolo recuperato dalla macerazione di piccoli pesci, conservato con spezie e odori, di diversa qualità e prezzo.

La rosamarina è una di quelle preparazioni di cui le donne sono sapienti conoscitrici. Sono loro a presiedere al complesso rituale di manipolazione, lungo alcuni giorni. Dapprima le sardelle vengono lavate accuratamente e salate. Dopo averle fatte asciugare si cospargono, con movimenti precisi, con una mistura di peperoncino piccante e dolce, alternato a piccole manciate di finocchio selvatico calabrese. Infine, dopo aver fatto evaporare il composto aromatico per qualche ora in piccoli vasetti, si copre e si conserva fino a 12 mesi.

Ingredienti per 4 persone
- 12 fettine di pane
casereccio tagliato sottile
- 200 g di rosamarina di
Crucoli

La rosamarina è una mousse straordinaria, adatta a crostini e bruschette. Basterà abbrustolire sottili fette di pane casereccio e spalmarvi il delizioso paté.

Ma la rosamarina è meravigliosa anche sulla pizza, oppure appena stemperata nell'olio e cosparsa sugli spaghetti. E che dire della rosamarina sulla ricotta o gustata su fettine sottili di cipolla…? Vere delizie, adatte a palati sopraffini.

Pork paste on toast

Serves 4
- 12 slices of bread cut thin
- 200 g (8 oz) 'nduja di Spilinga
- extra virgin olive oil

On cold winter evenings, when the scent of log fires spreads out of doors, there is nothing better than toasting slices of sourdough bread in the fireplace and then spreading them with 'nduja. They're delicious, but also an extraordinary vasodilator and chockfull of vitamin C.

To mellow their pungency slightly, you can dissolve the 'nduja in a pan with oil (the shops sell a porcelain pan made specially for the purpose called a *scalda 'nduja*).

Rosamarina on toast

Rosamarina is another wonder of Calabrian cuisine, a sea-food relish made from newly hatched sardines (sardella), salt, wild fennel and chilies. It originated on the northernmost side of the Ionian coast (celebrated those from Crucoli and Cropalati, in the province of Crotone, and also those from Cariati and Trebisacce, in the province of Cosenza), but some well-known versions also hail from the Upper Tyrrhenian, in which the principal ingredient may vary, sometimes alternating with young anchovies. It is hard to resist associating it with the ancient garum. Many scholars believe rosamarina is simply the heir to this ancient Roman staple, a sauce made by macerating the fry of fish, preserved with spices and herbs that varied in quality and price.

Rosamarina is one of those specialties in which women are skillful connoisseurs. They preside over the complex ritual of its lengthy preparation, which lasts several days. First the young sardines are washed thoroughly and salted, then dried and sprinkled carefully with a mixture of sweet and pungent chilies, alternating with small handfuls of Calabrian fennel. Finally, after evaporating the aromatic compound for a few hours in small jars, they are covered and the rosamarina will keep for up to 12 months.

Serves 4
- 12 slices of bread cut thin
- 200 g (8 oz) of rosamarina di Crucoli

Rosamarina makes a unique savory mousse, delicious with crostini and bruschetta. Just toast thin slices of homemade bread and spread it with the delicious paste.

But rosamarina is also wonderful on pizza, or just softened in oil and sprinkled over spaghetti. And then there is rosamarina on ricotta or savored on thin slices of onion ... true delights for refined palates.

Pane e frutta

Nelle giornate ancora calde di settembre dal vecchio albero nella terra di mio padre cadevano, ancora col mallo, noci quasi mature. Chissà come, dalle tasche di mia madre saltava sempre fuori una fetta di pane profumato. A settembre le noci hanno tutt'altro sapore: estratte dal mallo, dentro il guscio sono ancora amare. I piccoli gherigli vanno sbucciati uno ad uno: un lavoro lento e meticoloso, al quale vecchi e bambini si dedicavano con pazienza, e che creava un'ardente attesa, mai del tutto appagata masticando le noci 'verdi' insieme al pane. Si rimaneva intrappolati nel bisogno di mangiarne ancora, la sazietà sembrava non arrivare mai.

Un tozzo di pane, magari la crosta più esterna dove si incontrano, caramellandosi, il sopra e il sotto di una pagnotta casereccia, oppure una mollica morbida e profumata di un pane semintegrale: il risultato è sempre uno spuntino di mezzo sostanzioso e sorprendente, un cibo fondamentale nella storia dell'alimentazione calabrese e mediterranea. Tutti i frutti, nel corso dei millenni, si sono consumati insieme al pane: pere, mele, arance. E che dire dei fichi seccati al sole di agosto e riempiti di noci, emblema della Calabria alimentare? Sono un'autentica delizia tagliati a piccoli pezzetti su dadi di pane caldo.

Bread and fruit

When the days are still hot in September, the old tree on my father's land would shed some walnuts that were nearly ripe, still in the husks. Somehow, my mother would always find a fragrant slice of bread in one of her pockets. In September, walnuts have a very special taste: removed from the green husk, inside the shell the kernel is still bitter. The small kernels should be peeled one by one: a slow, meticulous task, which the old people and children carried out patiently, creating an ardent expectation, never quite appeased by munching the green nuts with the bread. You would remain snared in the need to eat again, you never felt you had eaten enough.

A piece of bread, perhaps the crust at the ends where top and bottom meet on a loaf of homemade bread and become caramelized, or the soft, fragrant crumb of a semi-wholemeal loaf. The result is always a substantial and surprising snack for odd moments, a staple food in the history of Calabria and the Mediterranean. All fruits, over the millennia, have been eaten with bread: pears, apples, oranges. And what about figs sun dried in August and stuffed with nuts, an emblem of Calabrian food? They are a true delight cut into small pieces and eaten on squares of warm bread.

Pane fantaccino

I contadini che ho conosciuto si alzavano che la luce non batteva ancora all'orizzonte. I loro corpi erano tutt'uno con la terra che li nutriva, una terra temuta e rispettata, maledetta e carezzata. Campi e terrazze che avevano bevuto tempo di donne e uomini laboriosi, in giorni di pioggia e vento tagliente o di sole alto che incide la pelle. A metà mattina, non oltre le undici, consumavano il pasto di mezzodì, ché la fatica a quell'ora aveva già esaurito le energie del risveglio. E non era certamente al supermercato che trovavano di che nutrirsi: il loro cibo era frutto di quella stessa terra con la quale si mescolavano continuamente. Era tale la loro prossimità a ciò che si può mangiare – olive o grano, patate o pomodori – da rendere la conoscenza di quella materia precisa e dettagliata. Anche quando erano sotto padrone, e perciò obbligati a dar conto di ciò che prendevano, le contadine e i contadini si nutrivano di ciò che producevano. E disponendo spesso di poco, erano l'ingegno e la creatività gastronomica, nelle mani delle donne, a fare la differenza.

Le olive, ad esempio, non servivano solo per l'olio ma, trasformate in infiniti modi, costituivano anche un fondamentale companatico. Basta prendere una bella fetta di pane caldo e accompagnarla con una manciata di olive salate, 'cconzate o scaddate per capire quanto un 'cibo di mezzo' così semplice potesse essere gustoso. La maggior parte delle olive era conservata in speciali giare di terracotta, in una salamoia profumata di semi di finocchio selvatico, aglio, peperoncino e bucce d'arancia. Le donne della mia terra hanno sempre saputo come trattare le olive. Lo hanno imparato nel corpo a corpo quotidiano con quella materia, così copiosa intorno a loro, e con altre donne, attraverso il loro lento parlare, rivelare segreti ed esperienze, indicare la via per trattare al meglio quel bene. È così che nascono i pani fantaccini, ché la vita è come una battaglia di fanteria che bisogna essere attrezzati a condurre per tempo, senza seconde possibilità.

Ingredienti
- pane casereccio
- 1 kg di olive piccole mature
- 2 cucchiaini di olio d'oliva
- 2 spicchi di aglio
- 1 cucchiaino di origano
- 1 punta di peperoncino a piacere

Le olive nere mature 'cconzate, cioè 'aggiustate' con odori dopo averle fatte addolcire con successivi passaggi in acqua, sono il frutto di una sapiente preparazione. Si lasciano coperte di acqua calda fino a quando non si raffredda. Vanno poi lavate e coperte con acqua fredda per un altro giorno. Alla fine si condiscono con olio, sale, due spicchi d'aglio e una spolverata di origano misto a peperoncino.

Oppure vanno scaddate, cioè leggermente bollite. Si mette sul fuoco un chilo di olive nere ben mature, coperte di acqua fredda, in una pentola capiente, si lasciano andare fino al primo scoppiettio di bollitura e si tolgono dall'acqua calda. Si lavano in acqua fredda, si scolano per bene, si insaporiscono con un pugno misto di aglio, peperoncino, sale e si condiscono con olio d'oliva appena molito.

Pane fantaccino

The peasants I have known would get up before light appeared on the horizon. Their bodies were one with the land that fed them, an earth feared and respected, cursed and caressed. Fields and terraces had drunk the lives of hardworking men and women, in days of rain and biting wind or the high sun that scores the skin. At mid-morning, no later than eleven, they would eat their midday meal, because by that time their labor would already have exhausted the reserves of energy they had on awaking. And they certainly never went to a supermarket to get something to eat: their food was the fruit of the land which was a continuous part of their lives. They were so close to the sources of their food – olives or corn, potatoes or tomatoes – as to make their knowledge of it precise and detailed. Even when they were working for the landowner and obliged to render an account of everything they took from the land, men and women used to eat what they themselves produced. And often having little enough, it was the ingenuity and culinary creativity of the women's hands that made a difference.

Olives, for instance, were used not only for making oil but were transformed in endless ways and were an essential accompaniment for bread. Just take a slice of warm bread and a handful of salted olives, 'cconzate or scaddate, to realize how tasty such a simple "in-between food" could be. Most olives would be kept in special clay jars in brine flavored with wild fennel seeds, garlic, chili and orange peel. The women of my land have always known how to deal with olives. They learnt it in their daily struggle with that staple food, so abundant around them, and from other women, through their slow speech, revealing secrets and experiences, showing the way to use the olives to the best effect. This is the origin of these pani fantaccini or "infantry loaves," because life was like a battle and everyone had to be equipped to wage it at the right time, with no second chances given.

Ingredients
- *homemade bread*
- *1 kg (2 lb) of small ripe olives*
- *2 tsp olive oil*
- *2 cloves garlic*
- *1 tsp oregano*
- *a dash of pepper to taste*

Ripe black olives 'cconzate, meaning scented with herbs, would first be sweetened by repeated soaking in water, and were the result of careful preparation. They were left covered in warm water until it cooled. Then they would be washed and covered with cold water for another day. Finally they would be seasoned with olive oil, salt, two garlic cloves and a sprinkling of oregano mixed with chili.

Or else *scaddate*, meaning gently simmered. A kilo (2 lb) of ripe black olives would be put on the stove covered with cold water in a large pan. As soon as the water began to boil they would be removed from the heat. They would be washed in cold water, drained carefully, and flavored with a mixed handful of garlic, pepper and salt and seasoned with freshly pressed olive oil.

Fresa 'cconzata

La fresa è un pane da viaggio. E di certo viaggi ne ha affrontati molti nello spazio e nel tempo. La fresa (e i mille modi in cui la si chiama: fresella, fresina, frisiceddha ecc.) è un pane per resistere al tempo e attraversare lo spazio. Pare che la usassero già i Crociati per le campagne militari e i pescatori per le lunghe battute di pesca. Io stessa l'ho vista partire mille volte per terre lontane: è il pane che portano via gli emigrati quando ripartono per i luoghi in cui hanno riversato le loro vite. Esiste una ritualità complessa legata alle frese e ai biscotti di pane.

In genere, quando gli emigrati tornano dai 'rimasti', portano loro dei doni – mai presentarsi a mani nude nelle case di origine! – e quando è il momento di ripartire, parenti e amici si affrettano a riempire grosse buste ricolme di frese e biscotti di pane e olio, una volta chiusi in scatole di cartone legate con grossi fili di spago. La fresa è una sorta di viatico, di quelli che si portano dietro per affrontare le nebbie e il freddo dei posti lontani, un modo per carezzarsi l'anima quando ci si chiede il perché di molte cose. È più difficile affrontare l'ignoto se la nostra Itaca segreta era troppo bella. Abbandonare una terra senza bellezza è più semplice che lasciare un orizzonte che riempie il cuore a ogni sguardo. Sono certa che di casa ce ne sia una sola nella vita di tutti. Passiamo poi i giorni a inseguire quel ricordo, tentando di riprodurre quelle sensazioni. Cerchiamo posti e oggetti che ci ricordino casa, e soprattutto cibi che abbiano quel sapore perduto per sempre. La fresa non è un cibo qualunque: è la radice del cuore mangiata con la bocca.

Si presenta come un pane tondo, di diverse dimensioni, estremamente duro. Subisce infatti due cotture (è dunque un bis-cotto di pane): la prima sotto forma di pane integrale (le frese più amate sono di colore scuro, anche se ne esistono di farina bianca) e poi una seconda, dopo essere stata tagliata in due metà, per lasciar asciugare lentamente l'acqua residua. Le frese vengono lasciate nel forno fino all'esaurimento del calore.

Ingredienti per 4 persone
- 1 fresa integrale piuttosto grande
- 400 g di pomodori a cuore della varietà Belmonte
- mezzo spicchio di aglio
- 5 foglie di basilico
- 1 cucchiaino di origano selvatico calabrese
- 1 peperoncino
- 5 cucchiai di olio extravergine d'oliva
- sale

Il modo migliore per gustare la fresa è 'cconzata, cioè 'aggiustata' con pomodoro fresco e basilico.

Si passa più volte velocemente un lato della fresa sotto l'acqua e si lascia scolare. Alcuni invece preferiscono lasciare il pane biscottato nell'acqua ed estrarlo quando è già in pezzi (come suggerisce una delle ipotesi etimologiche, dal latino *frendere*, ridurre in piccoli pezzi).

Preparare a parte un'insalata di pomodori, magari quelli a cuore di Belmonte, e condire eccedendo con gli odori: foglie di basilico, origano, mezzo spicchio d'aglio tagliato in pezzi piccolissimi, peperoncino, sale e olio.

Versare sul pane e servire.

Fresa 'cconzata

Fresa is traveler's bread. It has certainly traveled widely in space and time. Fresa (and the myriad other forms of its name: fresella, fresina, frisiceddha, etc.) is bread baked to last in time and space. It seems that the Crusaders took it with them on their military campaigns, as did fishermen when they spent days out at sea. I myself have seen it taken to distant lands a thousand times: it is the bread that emigrants take with them when they leave for the faraway places where they have cast their lives. There is a complex ritual bound up with fresa and biscuit. Typically, when emigrants return home and call on those who stayed behind, they bring them gifts – never present yourself empty-handed in the homes you came from! – and when it's time to leave, relatives and friends are quick to cram the big bags with fresa and bread and oil, once sealed in cardboard boxes tied with thick strands of twine. The fresa is a kind of viaticum, carried to help cope with the fog and cold of faraway places, a way to soothe the soul when one is perplexed by so many things. It is more difficult to face the unknown if our secret Ithaca was too beautiful. Leaving a land without beauty is easier than leaving a horizon that fills the heart with every glance. I am sure there is only one home in everyone's life. We then spend our days following that memory, seeking to reproduce those feelings. We seek places that remind us of home, objects that remind us of home, and especially foods that have that flavor lost forever. Fresa is not just any food: it is the heart's root eaten with the mouth.

In appearance it is a round loaf, which varies in size and is extremely hard. In fact it is baked twice, like ship's biscuit. The first time in the form of whole wheat bread (the most popular kinds of fresa are dark in color, although you also find some made from white flour), and then a second time after being cut across in two halves, so as to slowly dry out the remaining moisture. It would then be left in the oven until it cooled.

Serves 4
- 1 rather large wholemeal fresa
- 400 g (14 oz) Belmonte tomatoes
- half a garlic clove
- 5 basil leaves
- 1 tsp Calabrian wild oregano
- 1 red bell pepper
- 5 tbsp extra virgin olive oil
- salt

The best way to enjoy it is as fresa 'cconzata, meaning with fresh tomato and basil.

Pass one side of the fresa under water a number of times and then let it drain. Some people, however, prefer to leave the toasted bread in the water and remove it only when it starts to crumble (as suggested by one of the conjectures about the origin of its name, from the Latin frendere, meaning to grind small).

Separately make a tomato salad, using Belmonte tomatoes if possible, and season them generously with herbs: basil, oregano, half a garlic clove chopped small, chili, salt and oil.

Pour over the bread and serve.

Pitta chicculiata

La passione dei calabresi per le pizze ripiene si riverbera in una miriade di versioni, con grande diversità di ripieni a seconda della stagione e della tradizione locale. La pitta chicculiata è tra le più famose: diffusa nel Catanzarese, è una sorta di focaccia ripiena molto nutriente e sostanziosa. La natura corposa denuncia la sua origine contadina, sia nella scelta degli ingredienti, sia nella modalità di preparazione. Una pizza chiusa dev'essere stata certamente più facile da mangiare nei pasti di mezzodì, di solito consumati in piedi nella pausa di primo mattino.

L'involucro esterno si prepara con un impasto base di pasta lievitata al quale si aggiungono strutto o olio, ma anche uova. Questa versione è un po' più semplice da preparare e anche più leggera.

Ingredienti per una pitta
- 700 g di pasta per pane lievitata
- 1 uovo
- mezzo bicchiere di olio d'oliva

Per il ripieno:
- 800 g di pomodori perini
- 3 cucchiai di olio extravergine d'oliva
- 1 spicchio d'aglio
- 1 peperoncino
- mezzo cucchiaio di capperi
- 2 acciughe sotto sale
- 100 g di tonno in olio d'oliva
- 50 g di olive nere denocciolate
- sale

Procurarsi 700 g circa di pasta lievitata, aggiungere un uovo e, al posto del tradizionale strutto, poco più di mezzo bicchiere di olio extravergine d'oliva.

Lasciare riposare l'impasto coperto da un canovaccio per 45 minuti.

Nell'attesa preparare gli altri ingredienti. Pelare i pomodori, ripulirli di bucce e semi e preparare un sugo molto ristretto con un soffritto di olio, aglio e peperoncino. Salare e lasciare raffreddare.

Dissalare i capperi, diliscare le acciughe, aggiungere il tonno e le olive denocciolate tagliate a pezzetti.

Versare tutti gli ingredienti nel sugo e fare amalgamare per qualche minuto.

Quando la pasta sarà lievitata dividerla in due parti, foderare una teglia da forno con i bordi abbastanza alti e versarvi il sugo. Allargare la restante parte di pasta e chiudere la pitta.

Spennellare con un tuorlo d'uovo, lasciare lievitare ancora per un quarto d'ora e infornare in forno già caldo a 200 °C per mezz'ora.

Pitta chicculiata

The Calabrians' passion for stuffed pittas is reflected in myriad versions, with a great variety of fillings depending on the season and local traditions. Pitta chicculiata is among the most famous: very popular in the Catanzaro area, it is a kind of very nutritious and filling stuffed flat bread. Its filling reveals its peasant origin, both in the choice of ingredients and the way it is made. A closed loaf must certainly have been easier to handle as a midday meal, usually eaten standing up in an early morning break.
The outer wrap would be made of a basic dough to which was added lard or oil as well as eggs. This version is a bit simpler to make and also more digestible.

Ingredients for the pitta
- 700 g (22 oz) raised bread dough
- 1 egg
- half a cup of olive oil

For the filling:
- 800 g (28 oz) plum tomatoes
- 3 tbsp extra virgin olive oil
- 1 garlic clove
- 1 chili
- half a tbsp capers
- 2 salted anchovies
- 100 g (4 oz) tuna in olive oil
- 50 g (1¾ oz) pitted black olives
- salt

Take about 700 g (22 oz) of dough, add an egg and, instead of the traditional lard, add a little over half a tumbler of extra virgin olive oil.
Cover the dough with a cloth and let it stand for 45 minutes.
Meanwhile prepare the other ingredients. Peel and seed the tomatoes and use them to make a very thick sauce by first sautéing the garlic and chili in olive oil, and then adding the tomatoes to the pan. Add salt and leave the sauce to cool.
Desalt the capers and bone the anchovies and mix them with the tuna and the pitted olives chopped small.
Add all these ingredients to the sauce and stir for a few minutes.
When the dough has risen divide it into two parts. Use one to line a fairly deep baking sheet, then pour in the sauce. Roll out the remaining piece of dough and cover the pitta.
Brush with egg yolk and leave it to rise for another fifteen minutes.
Bake it in a preheated oven at 200° C (400° F) for thirty minutes.

Frittelle di fiori di zucca

Hanno un posto speciale le frittelle nella cucina della mia terra. La loro è una natura giocosa. Si situano in quello strano ambito del cibo/gioco, strettamente connesso alle abitudini alimentari dell'infanzia. Un cibo da mangiare con le mani per attutire i morsi della fame, nell'andirivieni dell'attesa del pasto dietro ai fornelli. La pastella è molto facile da preparare. Ed è fondamentale. Una buona pastella è la base di tutto. Spesso le frittelle non erano accompagnate da niente, solo pastella fritta, da sgranocchiare per il semplice piacere della croccantezza.

D'estate sulle tavole dei calabresi non mancano mai le frittelle di fiori di zucca (o meglio 'fiori di zucchine'). I fiori di zucca sono un vero e proprio miracolo della natura: raccolti al mattino presto, hanno ancora la corolla aperta, prima che il sole li scaldi e li costringa a chiudersi per preservare l'umidità interna. I fiori vanno puliti eliminando i piccoli aghi che sostengono la base della corolla e l'amaro pistillo centrale. Si tagliano poi a pezzetti e si mescolano alla pastella.

Ingredienti per 4 persone
- *16 fiori di zucca*
- *300 g di farina di grano tenero*
- *1 uovo*
- *1 spicchio d'aglio*
- *basilico e/o prezzemolo*
- *sale*
- *pepe nero*
- *olio extravergine d'oliva*

In una ciotola alta si mescolano la farina, lo spicchio d'aglio tritato a pezzettini piccolissimi, sale, poco pepe nero e acqua quanto basta per ottenere una consistenza semiliquida.

A seconda dei gusti e della stagione, aggiungere gli odori (basilico e/o prezzemolo) e, dopo aver impastato energicamente e sciolto i grumi di farina, l'uovo intero.

Alla fine unire i fiori di zucca o ingredienti a piacere e lasciar riposare per un quarto d'ora.

Dopo aver portato l'olio alla giusta temperatura, versarvi abbondanti cucchiaiate di pastella, rigirare e dorare da ambo i lati, asciugare con carta assorbente (o meglio su carta di pane riciclata) e servire caldissime.

Fried zucchini blossoms

Frittelle (fritters) have a special place in cooking in my homeland. They are happy, playful.
They're halfway between food and fun, an important part of childhood eating habits.
This is food to eat with your hands, to fill a gap amid the bustle as a meal is being prepared
at home. The batter is perfectly simple to make. And it's crucial. Good batter is the key to
everything. Frittelle often used to be eaten on their own, just plain fried batter, munched for
the sake of its simple crunchy pleasure.

In summer you will invariably find frittelle made from pumpkin blossoms (or better still zucchini
blossoms) on Calabrian tables. Zucchini blossoms are a true miracle of nature: picked in the
morning early, the corolla will still be open, before the sun warms them and forces them to close
to preserve internal moisture. The flowers should be cleaned by removing the small needles that
support the base of the corolla and the bitter central pistil. Then cut them into small pieces and
mix them with the batter.

Serves 4
- *16 pumpkin blossoms*
- *300 g (10 oz) wheat flour*
- *1 egg*
- *1 garlic clove*
- *basil and/or parsley*
- *salt*
- *black pepper*
- *olive oil*

In a deep bowl mix the flour, the garlic clove minced small, the salt,
a little black pepper and enough water to give it a half-runny consistency.
Depending on your tastes and the season, add the herbs (basil and/or
parsley) and then mix vigorously to smooth the lumps of flour and blend
it with the whole egg.
Finally combine the pumpkin blossoms or other ingredients and let
the mixture stand for fifteen minutes.
After bringing the oil to the right temperature, ladle generous spoonfuls
of batter into the pan, turn and brown them on both sides.
Let them dry on kitchen paper (or better still the bread wrapping paper
recycled) and serve piping hot.

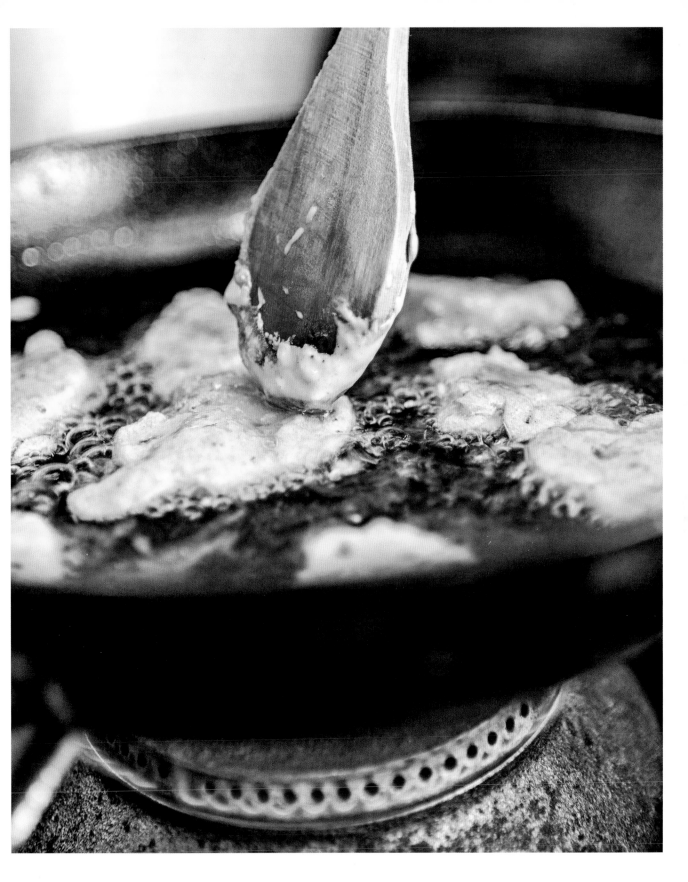

Frittelle di stoccafisso e baccalà

Sono singolari i connubi tra cibo e uomini ed è certamente unica l'intensa relazione del gusto stabilita tra i calabresi e il merluzzo conservato. Sembrerà strano che una regione come la Calabria, al centro del Mediterraneo, quasi un'isola attaccata al continente da un piccolissimo pezzo di terra, circondata da circa 900 km di costa, abbia proprio in questo pesce nordico uno degli alimenti largamente prediletti e variamente trasformati della sua identità gastronomica. A ben guardare però, la cosa non sorprenderà più di tanto. Morfologicamente quasi insulare, la Calabria è perfettamente calzante alla definizione che ne diede lo storico Predrag Matvejević di "isola senza mare", e questo soprattutto nel passato. Sta nella storia, infatti, e non solo nella natura, la causa del rapporto altalenante tra i calabresi e il mare, talora di grande diffidenza e repulsione, talaltra di grande coinvolgimento e identificazione, come nell'ultimo cinquantennio. Ed è forse questa contemporaneità tutta proiettata sulla costa che rende difficile capire un passato che per lungo tempo ha avuto il suo baricentro lontano dal mare.

Ora che le montagne sono state abbandonate, sembrerà singolare che il merluzzo salato (il baccalà) e il merluzzo essiccato (lo stoccafisso, pescestocco in dialetto), siano stati elementi fondamentali dell'alimentazione popolare fin dai tempi della Controriforma. Ma quando il merluzzo essiccato fu scoperto da un mercante veneziano naufragato nel 1432 nei pressi delle isole Lofoten, nella Norvegia nord-occidentale, dove ancora si producono i migliori merluzzi conservati del mondo, risolse in un baleno gli atavici problemi di commerciabilità del pesce, altamente deperibile, in un mondo senza motori e frigoriferi, e inconsapevolmente fornì il cibo ideale per le rigidissime norme di digiuno quaresimali (in tutto circa 160 giorni l'anno) seguite al Concilio di Trento, anche nella cattolicissima Calabria.

Proprio in Calabria la storia di questo pesce avalla l'uso dell'espressione 'tipico/non tipico', un cibo che pur non essendo prodotto nel luogo ove si consuma, costituisce un elemento fondamentale della sua storia alimentare. È nota, inoltre, anche la dimestichezza dei calabresi con il cibo conservato. Uno sposalizio particolarmente riuscito, dunque, quello tra il merluzzo conservato e la Calabria, forse perché le vie del commercio, nelle tortuose montagne, si prestavano meglio a prodotti dalla lunga conservazione. Immancabile la versione del merluzzo conservato in pastella, consueta soprattutto nel periodo natalizio.

Ingredienti per 4 persone
- 250 grammi di baccalà o
stoccafisso
- 350 g di farina
- 1 uovo
- 1 spicchio d'aglio
sminuzzato
- una manciata di
prezzemolo
- sale
- pepe nero
- olio extravergine d'oliva
per friggere

Un'abbondante manciata di prezzemolo, aggiunta nella pastella, preparata come nella ricetta a pag. 51 per stemperare il gusto intenso del baccalà (o in alternativa dello stoccafisso) sfilettato a piccoli pezzetti, un'attesa di una decina di minuti per indurre l'inizio di una lievitazione, e siamo pronti per la frittura.

Consiglio sempre una frittura in olio d'oliva, anche extravergine, soprattutto se delicato e leggero, più salutare e capace di conferire ulteriore carattere al piatto.

Versare a cucchiaiate nell'olio bollente, fare dorare da ambo i lati e servire caldissime.

Sia il baccalà sia lo stoccafisso subiscono un processo di conservazione che necessita di un trattamento di reidratazione prima dell'utilizzo. Il baccalà va dissalato in acqua che andrà cambiata spesso, aspettando che il sale si sciolga lentamente; l'operazione richiede circa due-tre giorni. Un tempo più lungo, circa dieci giorni, ci vorrà per la spugnatura dello stoccafisso, che, appunto, si presenta come un pezzo di legno. Sarà necessario un ammollo in acqua corrente: in questo caso è molto importante la tipologia di acqua utilizzata e il suo contenuto di minerali, che daranno origine via via a prodotti dal gusto e dalla consistenza diversi. In commercio oggi si trovano entrambi già pronti per l'uso. Nella Piana di Gioia Tauro e a Mammola sulla Limina, luoghi di largo consumo del cibo conservato, dove sgorgano diverse acque sulfuree, esistono molti piccoli laboratori per queste operazioni. Sono posti incredibili, con vasche piene d'acqua e un fortissimo odore di pesce nell'aria, che almeno una volta nella vita andrebbero visitati per capire il senso dei luoghi e i luoghi del senso.

Fritters of stockfish or salt cod

The way a whole people will fix on certain foods is remarkable, and the Calabrians' attachment to cod, dried or salted, is unique. It may seem strange that a region like Calabria, in the middle of the Mediterranean, almost an island attached to the mainland by a small neck of land, surrounded by over 500 miles of coastline, should have such a passion for this fish from Northern Europe, making it a varied part of its gastronomic identity. On closer inspection, it turns out after all not to be so surprising. Geographically almost insular, Calabria was aptly described by the historian Predrag Matvejević as an "island without the sea," and this was especially true in the past. History and not just natural geography has played a large part in the fluctuating relations between the Calabrians and the sea, sometimes made up of distrust and repulsion, sometimes profound engagement and identification, as in the last fifty years. And it is perhaps this contemporary projection towards the coast that makes it difficult to understand a past that for centuries had its focus far inland.

Now that the mountains have been abandoned, it may seem odd that salt cod (baccalà), and dried cod or stockfish (stoccafisso in Italian and pescestocco in the local dialect), have been key elements of the Calabrian diet ever since the Counter-Reformation. The first Italian to discover stockfish was a Venetian merchant shipwrecked in 1432 on the Lofoten Islands of north-west Norway, where they still make the world's best preserved cod, so solving the ancient problems of marketing highly perishable fish in a world without engines and refrigerators. In doing so he unwittingly provided the ideal food for the very strict rules for Lenten fasting (in all about 160 days a year) introduced by the Council of Trent in the highly Catholic Calabria.

In Calabria the history of cod endorses the use of the expression "typical/untypical" for a foodstuff which, though not produced in the place where it is consumed, is a key element of the local diet. The Calabrians are also known to make wide use of preserved food. So this was a particularly successful marriage between dried cod and Calabria, possibly because the trade routes, in the winding mountains, lent themselves better to products with a long shelf life. Cod preserved in batter was widely eaten above all during the Christmas season.

Serves 4
- *250 grams (9 oz) stockfish or salt cod*
- *350 g (12 oz) flour*
- *1 egg*
- *1 clove garlic, minced*
- *a handful of parsley*
- *salt*
- *black pepper*
- *extra virgin olive oil for frying*

Add a generous handful of parsley to the batter made to the recipe on page 52 to offset the strong flavor of salt cod (or stockfish) filleted into small pieces, then wait about ten minutes while it begins to rise, when it will be ready for frying.

I always recommend frying in extra virgin olive oil, especially delicate and light oil, healthier and better able to enhance the dish's character.

Pour spoonfuls of it into the hot oil, fry till golden on both sides and serve piping hot.

Both salt cod and stockfish undergo a process of preservation that means they have to be rehydrated before use. Salt cod is desalted in water that is changed frequently, waiting for the salt to slowly dissolve. It takes some two or three days. A much longer time, about ten days in all, is needed for soaking stockfish, which actually looks like a piece of wood. It has to be soaked in running water: in this case the type of water used and its mineral content are very important, because they will gradually give rise to products that differ in taste and texture. On the market both are today found prepared ready for use. In the Plain of Gioia Tauro and at Mammola on the Limina, where preserved food is a staple, and there are a number of natural sulfurous springs, there are many small food processing centers that carry out these operations. They are amazing places, with large tanks filled with water and a strong fishy smell in the air. They should be visited at least once in a lifetime to understand the sense of place and a place of the senses.

Polpette

Per un calabrese la polpetta non è un cibo. La polpetta è una religione. Un posto oscuro, dov'è difficile avventurarsi. Il luogo misterioso dove si nascondono le più segrete pulsioni infantili, dove i confini tra ciò che è oggettivamente buono (sarà mai possibile dire cosa lo sia?) e ciò che è nutrimento della memoria, si fanno così labili da cancellarsi. Quell'essere poltiglia muove, forse, strati ancestrali della nostra memoria di specie. Anticamente le donne usavano masticare il cibo per i loro bambini prima di imboccarli. Un gesto in cui mi è capitato di imbattermi qualche volta, quand'ero bambina. Dopo aver trasformato il cibo in bolo, semplificando il processo di digestione, lo porgevano nella bocca dei bambini, in maniera del tutto simile agli uccelli che nutrono i loro piccoli. Una sorta di continuazione dello stretto rapporto nutritivo intrattenuto nella gestazione e nell'allattamento, con caratteristiche simbiotiche. Un cibo semplice e straordinario, certamente legato all'arte di assemblare gli avanzi – quando ve ne fossero stati – e giustificato dalla necessità di centellinare la carne, storicamente scarsa nell'alimentazione tradizionale calabrese.

In questa ricetta, appresa da mia madre, come quasi tutte quelle fondamentali della mia storia di cuoca, la carne non è affatto l'elemento essenziale. Vi è un equilibrio perfetto tra tutti gli ingredienti e fondamentale è anche qui la tecnica.

Ingredienti per 4 persone
- *300 g di carne di vitello tritata*
- *300 g di pane duro ammollato nell'acqua*
- *70 g di Parmigiano Reggiano*
- *30 g di pecorino calabrese grattugiato*
- *1 spicchio d'aglio sminuzzato*
- *1 uovo*
- *sale*
- *olio d'oliva per friggere*

Il pane va lasciato in acqua fino a quando non si sbricioli completamente.

Procedere impastando la carne, il pane sbriciolato e strizzato, tutti i formaggi, lo spicchio d'aglio e il sale in una ciotola capiente.

Aggiungere l'acqua necessaria a produrre un impasto non duro ma nemmeno troppo molle.

Continuare impastando energicamente per qualche minuto: il calore prodotto amalgamerà bene tutte le componenti e solo alla fine aggiungere l'uovo che le legherà in maniera definitiva.

Anche la frittura va eseguita con cura: si fa riscaldare l'olio d'oliva su una fiamma vivace e le polpette, appallottolate nelle mani, vanno fatte dorare da ambo i lati dapprima tenendo la fiamma media e poi abbassandola lievemente.

Queste polpette sono particolarmente morbide e una cottura ben fatta ne preserverà la buona riuscita.

Meatballs

Polpette *are more than just food in Calabria, they're a religion. This is an obscure topic, one not easy to broach, concealed in the mysterious recesses of our innermost childish impulses, in that grey area between what is objectively good (will we ever be able to tell what it is?) and the things that nurture our memories. Polpette contain ground meat, which perhaps moves deep layers of the ancestral memory of our species. In ancient times women used to chew food for their children before spoon-feeding it to them. I sometimes saw this being done when I was a child. After turning the food into a bolus, simplifying digestion, the mothers would place it in their children's mouths, rather like birds feeding their young. A sort of continuation of the close nutritive relationship involved in gestation and breast feeding, with symbiotic features. This simple and extraordinary dish was definitely a great way to reuse leftovers, supposing there ever were any. It was justified by the need to economize on meat, historically scarce in the traditional Calabrian diet.*

In this recipe, learned from my mother, like almost all the basics of my cooking, meat is not essential. But the ingredients have to be perfectly balanced and the technique is also all-important here.

Serves 4
- *300 g (10 oz) ground veal*
- *300 g (10 oz) stale bread soaked in water*
- *70 g (2½ oz) Parmigiano Reggiano*
- *30 g (1¼ oz) grated pecorino calabrese*
- *1 garlic clove, minced*
- *1 egg*
- *salt*
- *oil for frying*

Soak the bread in water until it crumbles.

Knead together the meat, the bread crumbs with the water squeezed out of them, all the cheese, the garlic and the salt in a big bowl.

Add enough water to produce a mixture neither too hard nor too soft.

Keep kneading it energetically for a few minutes: the warmth produced will blend all the ingredients. Lastly add the egg to bind it firmly.

The frying has to be done carefully. Heat the olive oil over a high flame and meanwhile shape the meatballs with your hands. They should be browned on both sides, first over medium heat and then a slightly lower flame.

These meatballs are particularly tender and careful cooking will ensure a success.

Polpette al sugo

La pasta con le polpette è un piatto fondamentale della storia alimentare calabrese, una tipica ricetta della domenica. Questo meraviglioso piatto potrà essere gustato come antipasto o utilizzato come condimento per la pasta.

Ingredienti per 4 persone
- 20 polpette fritte
- 750 ml di passata di pomodoro calabrese
- 1 cipolla
- zucchero
- sale
- 3 cucchiai di olio extravergine d'oliva

Preparare un buon sugo con una cipolla fritta in tre cucchiai di olio e una bottiglia di passata di pomodoro, aggiunta quest'ultima dopo aver dorato e salato la cipolla.

Far bollire, aggiungere una punta di cucchiaino di zucchero (o anche di più se la qualità della passata è particolarmente acida) e un cucchiaino di sale.

Al momento giusto allungare il sugo con un po' d'acqua, abbassare la fiamma e far andare, sempre rigirando, per il tempo di preparazione delle polpette (vedi ricetta precedente).

Quando queste ultime saranno pronte, aggiungerle al sugo e cuocere a fuoco lentissimo per un quarto d'ora.

Meatballs in strained tomatoes

Pasta with meatballs is a basic dish in the history Calabrian food, a typical Sunday special. The wonderful meatballs can be eaten as appetizers or used as a sauce with pasta.

Serves 4
- 20 fried meatballs
- 750 ml (3 cups) Calabrian strained tomatoes
- 1 onion
- sugar
- salt
- 3 tbsp extra virgin olive oil

To make the tasty sauce, slice an onion and fry it in three tablespoons of olive oil. When the onion is nice and brown, add salt and the strained tomatoes.

Bring the sauce to the boil, add the tip of a teaspoonful of sugar (more if the sauce is somewhat acid) and a teaspoonful of salt.

Then dilute the sauce with a little water, lower the heat and let it simmer, stirring continually, until the meatballs are cooked (see the recipe above).

When they are ready, add them to the sauce and simmer over low heat for fifteen minutes.

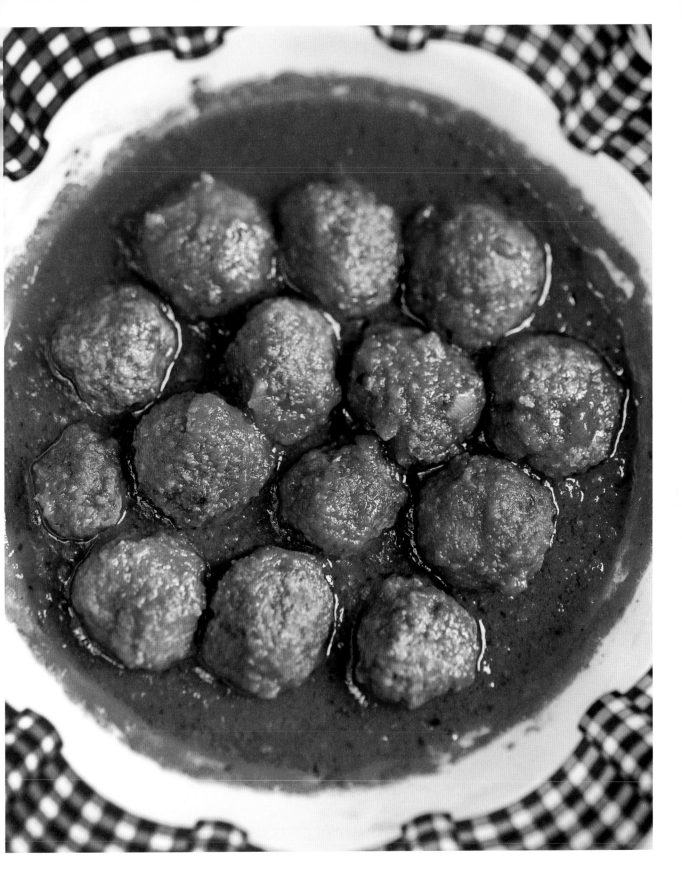

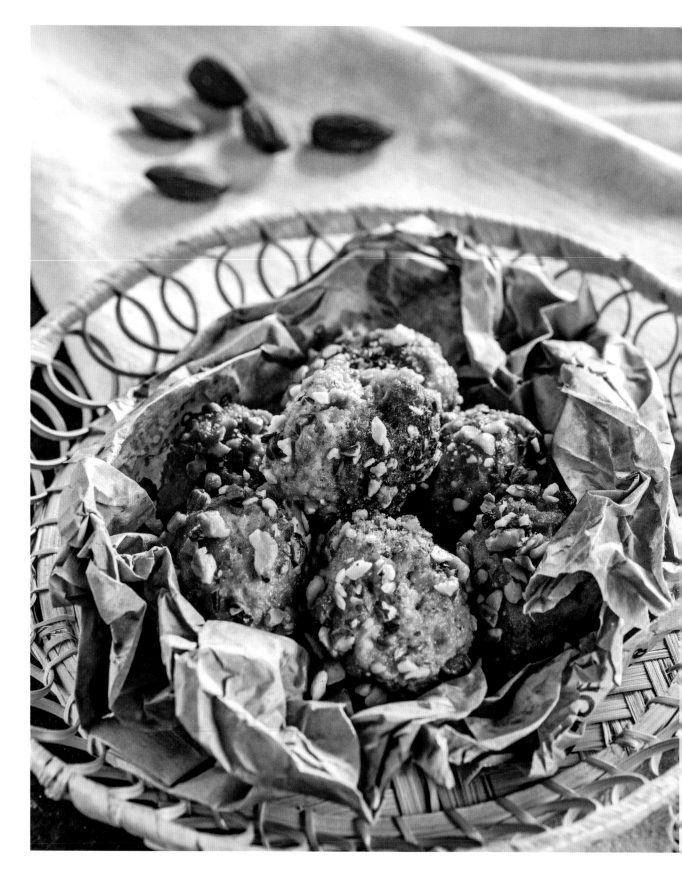

Polpette alle mandorle

Una piccola variante sul tema polpette, molto invitante e appetitosa.

Ingredienti per 4 persone
- 150 g di carne di vitello tritata
- 150 g di lonza tritata
- 300 g di pane duro ammollato nell'acqua
- 70 g di Parmigiano Reggiano
- 30 g di pecorino calabrese grattugiato
- 1 spicchio d'aglio sminuzzato
- 1 uovo
- 70 g di mandorle triturate
- sale
- olio extravergine d'oliva per friggere

Triturare in maniera grossolana delle buone mandorle in un mortaio.

Dopo aver preparato l'impasto come nella ricetta base a pag. 60, con la sola variante della tipologia di carne (si consiglia un trito misto di vitello e maiale, che si lega molto bene alle mandorle), appallottolare un piccolo pugno di preparato, passarlo nelle mandorle triturate e friggerlo nell'olio caldo, a fiamma media.

Lasciare dorare da ambo i lati, scolare su carta pane e servire calde.

Meatballs with almonds

A minor variant, very inviting and appetizing, on the meatball theme.

Serves 4
- 150 g (6 oz) ground veal
- 150 g (6 oz) ground pork loin
- 300 g (10 oz) stale bread soaked in water
- 70 g (2½ oz) Parmigiano Reggiano
- 30 g (1¼ oz) grated pecorino calabrese
- 1 garlic clove, minced
- 2 eggs
- 70 g (2¼ oz) crushed almonds
- salt
- extra virgin olive oil for frying

Coarsely crush the fresh almonds in a mortar.

Make the meatball mixture by following the basic recipe on page 61 (but now using a mixture of ground veal and pork, which blends well with the almonds).

Then take a small handful of the mixture, roll it in the crushed almonds and fry in hot oil over medium heat.

Brown nicely on both sides, drain on bread wrapping paper and serve hot.

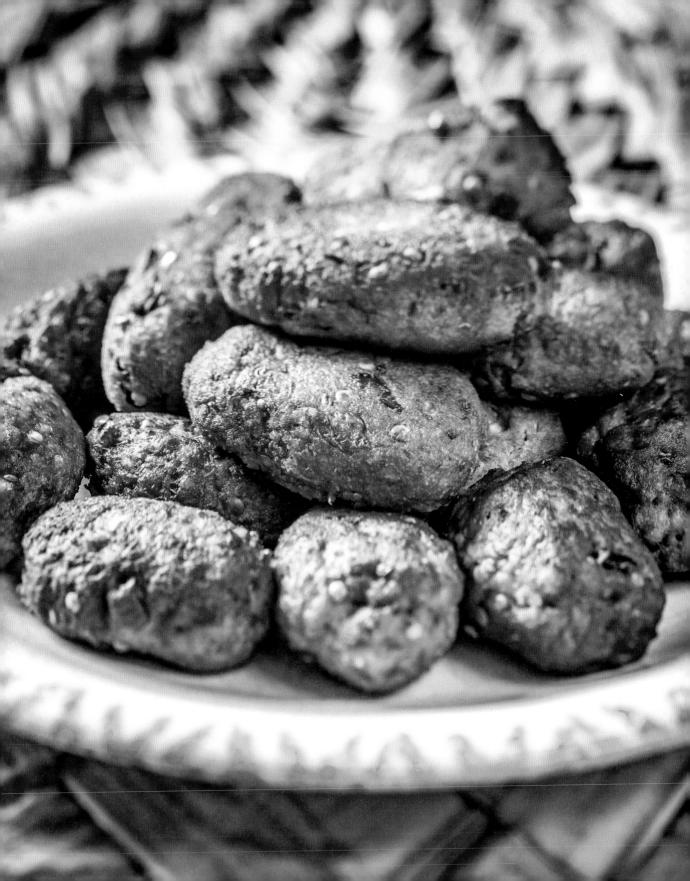

Polpette di melanzane e mollica

Non sempre la carne è essenziale per preparare le polpette, soprattutto quelle di melanzane.
Qui la questione è certamente la disponibilità della materia prima, ma anche il gusto, che si è
forse modellato nel tempo sulla base delle risorse del territorio, ma che in queste non trova la sua
sola ragione di successo. A mio avviso, infatti, la polpetta di melanzana è migliore senza carne:
realizzata con tutti i cinque sensi, dovrebbe sciogliersi in bocca con raffinatezza.

Ingredienti per 4 persone
- *1,5 kg di melanzane
violette*
- *350 g di pane duro*
- *75 g di Parmigiano
Reggiano grattugiato*
- *75 g di pecorino calabrese
grattugiato*
- *2 uova*
- *1 spicchio d'aglio
sminuzzato*
- *5 foglie di basilico*
- *prezzemolo (a piacere)*
- *sale*
- *olio d'oliva per friggere*

La prima cosa da fare è procurarsi del pane indurito (ne rimane sempre in casa…) e metterlo in ammollo in acqua non troppo fredda per il tempo della sbriciolatura.

Nel frattempo sbucciare le melanzane e metterle a cuocere in acqua bollente per poco meno di 10 minuti.

Quando saranno cotte, scolarle in uno scolapasta e strizzare l'acqua amara in eccesso, usando i palmi delle mani come una pressa. La stessa operazione va fatta con il pane ammollato.

In una ciotola capiente procedere all'unione di tutti gli ingredienti.

Impastare energicamente per qualche minuto, aggiungere le due uova e continuare a impastare fino a ottenere un composto i cui elementi siano ben amalgamati.

Quando l'impasto è pronto, versare l'olio in una padella alta e friggere le polpette dandogli la forma di una grande mandorla allungata.

Scolare su carta pane e servire calde.

Polpette di melanzane e carne

Ingredienti per 4 persone
- *1 kg di melanzane violette*
- *200 g di carne sceltissima
di vitello tritata*
- *200 g di pane duro*
- *50 g di Parmigiano
Reggiano grattugiato*
- *50 g di pecorino calabrese
grattugiato*
- *1 uovo*
- *1 spicchio d'aglio
sminuzzato*
- *5 foglie di basilico*
- *prezzemolo (a piacere)*
- *sale*
- *olio d'oliva per friggere*

Si segue lo stesso procedimento della ricetta sopra.

Oltre all'aggiunta di carne tritata di vitello, variano però le quantità di pane, melanzane, formaggi e uova.

Salare e aromatizzare con uno spicchio d'aglio e con una manciata di basilico triturato finemente.

Eggplant and breadcrumb croquettes

Not all polpette are made of meat, especially when eggplant can be used. Here it's a matter of availability, naturally, but also taste, which has perhaps developed over time to match the ingredients at hand. But this reason in itself does not explain its success. My view is that eggplant polpette are better if meatless: made with "all five senses," they should simply melt in the mouth, filling it with their refined flavor.

Serves 4
- *1.5 kg (3 lb of purple eggplants)*
- *350 g (12 oz) stale bread*
- *75 g (2½ oz) grated Parmigiano Reggiano*
- *75 g (2½ oz) grated pecorino calabrese*
- *1 egg*
- *1 garlic clove, minced*
- *5 basil leaves*
- *parsley (to taste)*
- *salt*
- *olive oil for frying*

The first thing to do is get some stale bread (there is always some in the house) and soak it in water (not too cold) until it crumbles.

Meanwhile, peel the eggplants and cook them in boiling water for a little under 10 minutes.

When cooked, drain them in a colander and squeeze out the excess bitter water, by pressing them between the palms of your hands.

Do the same with the soaked bread.

Mix all the ingredients in a large bowl. Knead vigorously for a few minutes, add the egg and continue to knead until the mixture is nicely blended.

When the mixture is ready, pour the oil in a frying pan and fry the meatballs on high heat shaping each like a big elongated almond.

Drain on bread wrapping paper and serve hot.

Eggplant and meat croquettes

Serves 4
- *1 kg (2 lb) purple eggplant*
- *200 g (8 oz) choice ground veal*
- *200 g (8 oz) stale bread*
- *50 g (1¾ oz) grated Parmigiano Reggiano*
- *50 g (1¾ oz) grated pecorino calabrese*
- *1 egg*
- *1 garlic clove, chopped*
- *5 basil leaves*
- *parsley (to taste)*
- *salt*
- *olive oil for frying*

Now follow the instructions for making the polpette above.

Apart from adding ground veal, the quantities of bread, eggplant, cheese and eggs also vary.

Season and flavor the mixture with the chopped garlic clove and a handful of finely chopped basil.

Frittata con code di cipolla di Tropea e guanciale

Avevo cominciato da poco la prima media a Palmi, distante solo qualche chilometro dalla mia Seminara. La scuola era questione serissima in famiglia: bisognava frequentare solo le migliori. Così cominciai ad alzarmi all'alba. L'autobus, uno di quelli blu degli anni '70 delle Ferrovie Calabro-Lucane, faceva una sola corsa alle sette del mattino, e una sola corsa al ritorno, molto tardi, che arrivavi a casa intorno alle due del pomeriggio. Quel giorno, rincasando, non vi trovai nessuno. I miei erano tutti sotto gli ulivi, presi a gabella, una sorta di affitto del frutto, ripagato in parte con una riserva d'olio ai proprietari del fondo, una pratica ancora usuale in quelle terre di antico latifondo interamente ricoperte di ulivi.

Fu certamente per necessità, ma ancor più per diletto, per il piacere segreto del dono, anelito nutrito da ogni cuoca, che mi cimentai nella preparazione di una frittata. L'avevo vista fare tante volte e ci provai, con la fretta di veder compiuto il piccolo gioco. In quella stagione le code di cipolle di Tropea, scalici nella parlata locale, sono appena spuntate. Propriamente le code di cipolla sono una specie di germoglio della messa a dimora del bulbo vecchio. Non sono il frutto del seme, che invece si coltiva in primavera e dà origine alla cipolla vera e propria, con una base sferica, ma cipolle sottili con la base dalla sezione oblunga.

Ingredienti per 4 persone
- *3 code di cipolla di Tropea (o cipolle normali o cipolle primaverili giovani)*
- *100 g di guanciale di maiale nero di Calabria (o guanciale normale o pancetta)*
- *4 uova fresche da allevamento a terra*
- *sale*
- *pepe*
- *3 cucchiai di olio extravergine d'oliva*

Partendo dalla cima, tagliai tre code di cipolle a rondelline e le misi a friggere in tre cucchiai di olio, dopo averle salate.

Tagliai, con una certa difficoltà, un centinaio di grammi di guanciale di maiale nero al peperoncino – in cucina ce n'era sempre uno appeso – e lo feci friggere insieme alle code di cipolla fino a completa doratura.

Nel frattempo avevo preparato il battuto di quattro uova, leggermente salato e pepato, che al momento giusto versai sulla frittura di cipolla e guanciale, facendolo addensare da un lato.

Fu molto difficile girarla – la prima volta tutto è difficile –, così alla fine la feci scivolare su un piatto e la rivoltai in quel modo.

Tolta dal fuoco, la chiusi fra due piatti, la avvolsi in una truscella (nient'altro che uno strofinaccio annodato intorno), e mi avviai a piedi. Quell'anno avevamo preso in affitto una piccola partita di ulivi a circa due chilometri dal paese, vicino al cimitero. Avevo percorso quella strada mille volte a piedi, nei pellegrinaggi quotidiani al camposanto insieme a mia nonna. Non dimenticherò mai la luce negli occhi dei miei, al mio arrivo, la sorpresa quando aprii l'improvvisato pacchettino. Solo mio padre non si mostrò contento. E per la verità anche gli altri, per lunghi anni, continuarono a osteggiare il mio desiderio di mettere le mani in pasta. Non volevano che partecipassi alla raccolta delle olive, dicevano che mi sarei sciupata le mani: le stesse che avrebbero dovuto tenere la penna e nulla più. Io invece volevo che le mie mani conoscessero la gioia del creare. Ho desiderato che fossero come quelle che mi avevano curato, sporche di terra, intorpidite dal freddo in quella giornata di quasi inverno. Ma quel giorno fu tutto speciale: credo che fummo veramente felici sotto i grandi ulivi. Era il mio rito d'iniziazione alla sapienza della mia gente. Ero diventata grande. E la penna è ancora qui fra le mie mani, ma alle mie condizioni, perché continuo a sporcarmi con la terra, nella quale granello a granello si nasconde la sapienza.

Frittata with Tropea onion greens and pork cheek

I had just started sixth grade at Palmi, a few miles from my hometown of Seminara. School was taken very seriously in my family. We had to attend only the best. So I started getting up at the crack of dawn. The bus, one of the blue ones run in the 70s by the Calabria-Lucania Railways, left at 7 in the morning, and there was only one bus back, which left very late, so I got home around two in the afternoon. That day, when I got home I found no one was in. My family were all out under the olive trees, rented on the gabella system. This was a kind of lease paid by giving part of the oil made each year to the owners of the estate. The practice was still common in those ancient lands with their great estates studded with olive trees.

It was certainly from necessity, but even more for the pleasure it gave me, the secret pleasure of giving, a yearning every cook feels, that I tried my hand at making a frittata. I had seen it done so many times and I hurried to make sure my little game was finished in time. In that time of year the green stems of the Tropea onions, called scalici in the local dialect, had just sprouted. Properly speaking, onion greens are sprouts produced by the old bulb at planting, slender onions whose base has an oblong section. They are not grown from seed, which is sown in spring and produces an onion with a spherical base.

Serves 4
- 3 Tropea onion greens (or greens of ordinary onions or use young spring onions)
- 100 g (4 oz) of pork cheek from black Calabrian pigs (or ordinary pork cheek or bacon)
- 4 fresh eggs from free range hens
- salt
- pepper
- 3 tbsp extra virgin olive oil

Starting from the top, I sliced three onion greens into rounds, salted them and put them in the pan to fry in three tablespoons of oil.

With some difficulty, I cut off a hundred grams of pork cheek covered in black pepper – there was always one hanging up in the kitchen – and fried it with the onion greens till brown.

Meanwhile, I beat up four eggs, lightly salted and peppered, and then poured them over the fried onion and pork cheek, letting it thicken on one side of the pan.

It was very difficult to turn it over – everything's hard the first time you try – so in the end I slipped it on a plate and flipped it over that way.

I took it from the heat, enclosed it between two plates, tied a truscella (dishcloth) around it, and set off. That year we had leased a small patch of olive trees rather more than a mile from the village, near the cemetery. I had walked the same road thousands of times, on the daily pilgrimages to the cemetery with my grandmother. I will never forget the light in my family's eyes when I arrived or the surprise when I opened the improvised parcel. Only my father did not look pleased. And the others, too, for many years, steadily opposed my desire to put my hands in the dough. They did not want me to help with the olive harvest. They said I would spoil my hands, which ought to hold a pen and nothing else. But I wanted my hands to know the joy of creating. I wanted them to be like those that had tended me, stained with soil, numb from cold on this wintry day. But that was a very special occasion and I think we were really happy under the big olive trees. It was my rite of initiation into the wisdom of my people. I had grown up. And the pen is still here in my hands, but on my own terms, because I continue to dirty them with the soil, every grain of which embodies wisdom.

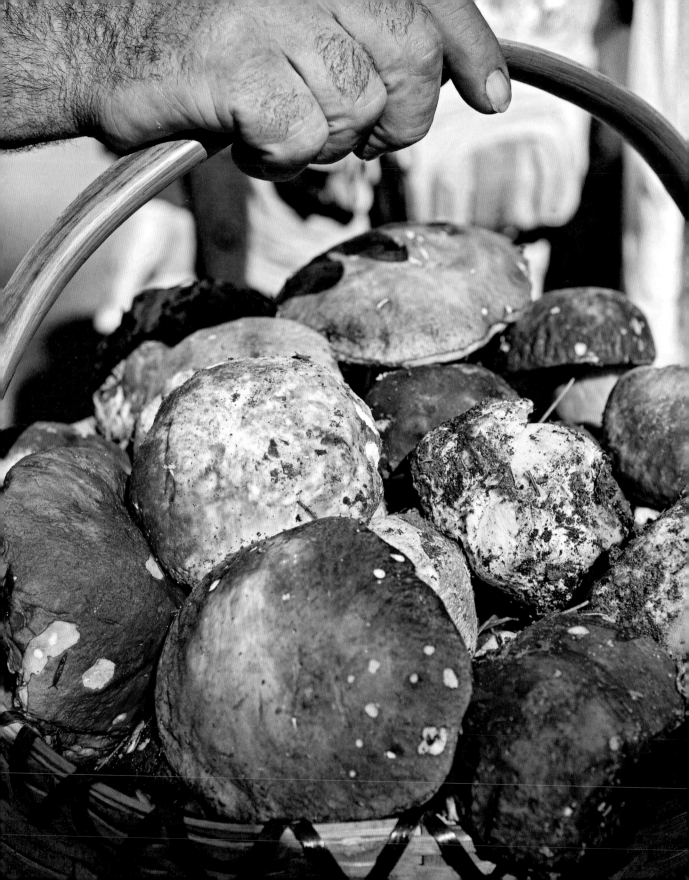

Porcini fritti

Chi ama la terra conosce la grazia segreta dell'incolto, un ottimo serbatoio alimentare al quale attingere senza soluzione di continuità, ma al tempo stesso universo oscuro da esplorare con le dovute cautele. I suoi frutti non sono immuni da pericoli, anche mortali. Per questo occorre conoscenza, quella trasmessa dalla stretta prossimità corporea, non solo tra chi impara e chi insegna, ma anche agli elementi descritti. È un insegnamento che si svolge all'aperto, nel tempio della natura, un sapere passato di bocca in bocca nel corso dei millenni, intimamente connesso ai territori, alla loro posizione rispetto ai punti cardinali, alla loro esposizione agli agenti atmosferici. Mostrato nei dettagli, l'oggetto della conoscenza viene descritto nella sua natura più intima e segreta. Siano erbe o misteriosi funghi, occorre aver appreso da una voce viva, da una sapienza parlante. Come quella portata a spasso per i boschi dai fungiari, figure proverbiali nelle comunità calabresi, arcaici cercatori di gioielli del bosco, autentici possessori del senso dei luoghi, della chiave segreta che permette di godere della gratuità della natura. Ciascun fungiaro sa cosa nascondono i luoghi, sa che ciascuna porzione di bosco è diversa, sa dove andare a cercare una certa tipologia di fungo. Sa anche a quale tipo di preparazione gastronomica si prestino i diversi tipi. I porcini giovani, ad esempio, vanno bene per i sughi o sott'olio, mentre quelli più cresciuti sono fantastici fritti.

Ingredienti per 4 persone
- 1 kg di funghi porcini piuttosto grandi e maturi
- 200 g di farina di grano tenero
- sale
- pepe
- olio extravergine d'oliva

Con un coltellino ripulire i funghi da terra e impurità e passarli velocemente sotto l'acqua corrente.

Tagliarli a pezzettini e sottoporli a una breve scottatura in acqua bollente.

Scolarli in fretta e gettarli nella farina salata e pepata.

Nel frattempo scaldare abbondante olio in una padella e farli dorare da ambo i lati.

Scolare su carta pane e servire caldi.

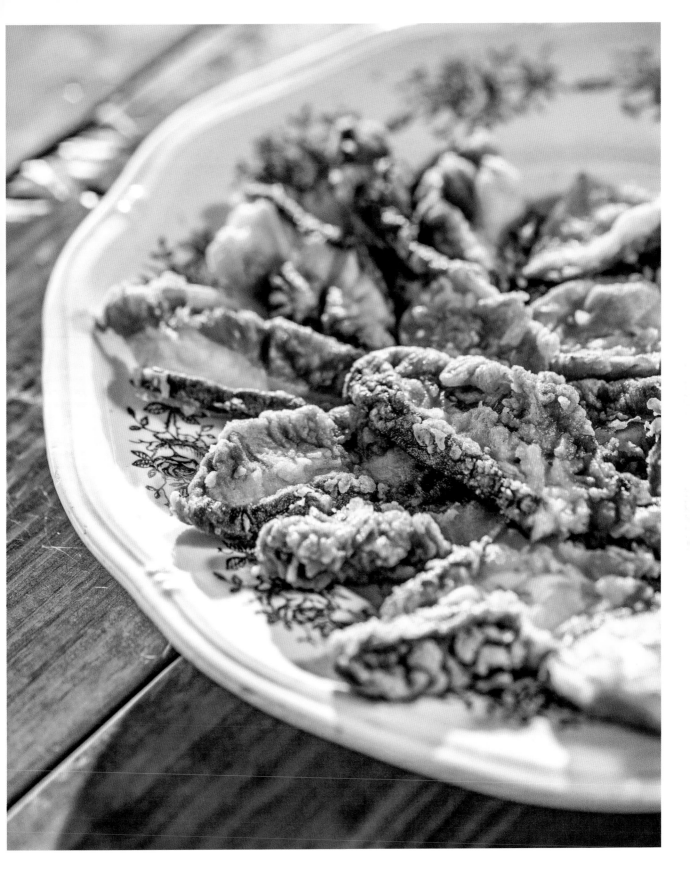

Fried porcini

Whoever loves the earth knows the secret grace of the wild, a wonderful reserve of food we can draw on endlessly, but at the same time a dark universe to be explored with due caution. Its fruits are not all harmless and can prove lethal. For this reason we have to explore nature carefully, learning about its fruits from a skilled teacher and at first hand. The teaching takes place out of doors, in the temple of nature, as knowledge handed down orally through the centuries, with an intimate bond to the land, its relation to the cardinal points of the compass, and exposition to the weather.

Shown in detail, the objects of knowledge are described in their secret, innermost nature. Whether they are mysterious herbs or mushrooms, you have to learn about them from a living voice, a speaking wisdom. Like the woodcraft possessed by the fungiari or mushroom hunters, who are proverbial in Calabrian communities as archaic seekers for the jewels of the forests, authentic possessors of the sense of place, the secret key to the generosity of nature. Every fungiaro knows where mushrooms are concealed, knows that every stretch of woodland is different, and knows just where to look for given kinds of mushrooms. They also know what kind of dish is best suited to each of the different kinds. Young porcini mushrooms, for example, are good for sauces or bottling, while the riper ones are wonderful fried.

Serves 4
- *1 kg (2 lb) wild porcini mushrooms, rather large and ripe*
- *200 g (1⅓ cups) of plain flour*
- *salt*
- *pepper*
- *extra virgin olive oil for frying*

Clean the mushrooms using a sharp knife, removing soil and foreign matter, then rinse them quickly in running water.

Cut them into small pieces and briefly blanch them in boiling water.

Drain quickly and toss them in the flour with salt and pepper.

Meanwhile warm plenty of oil in a pan and brown them on both sides.

Drain on bread wrapping paper and serve warm.

Porcini grigliati

Non sempre un cibo molto lavorato è buono o, come si dice dalle mie parti, è 'bello'.
Esistono preparazioni estremamente semplici che raggiungono cime straordinarie del gusto.
Questo è certamente il caso dei porcini grigliati. Una pietanza intensa e incredibilmente buona.
Certo, i porcini calabresi sono ottimi anche crudi in insalata o sott'olio o cotti nel sugo, ma
preparati come la carne alla brace sono veramente eccezionali. Non è casuale quest'analogia
'cucinaria': identico è il tipo di intingolo utilizzato come condimento e spesso i porcini e la carne
si cucinano insieme sulla brace ardente. Forse gli antichi cercatori avevano già intuito l'ambiguità
di specie dei funghi, talvolta più assimilabili alle funzioni molecolari del mondo animale che a
quello delle piante.

Ingredienti per 4 persone
- *1 kg di funghi porcini giovani*
- *1 cucchiaio di succo di limone*
- *1 piccolo spicchio d'aglio*
- *1 cucchiaino di origano secco calabrese*
- *4 cucchiai di olio extravergine d'oliva*

I funghi, con le coppe e i gambi, molto sodi, vanno puliti con cura con un coltellino, eliminando la terra, vanno poi passati velocemente sotto l'acqua, infine tagliati trasversalmente e messi a cuocere su una griglia con la brace ardente. Se non si dispone di una griglia alimentata a carbonella si può utilizzarne una di pietra lavica o antiaderente, oggi molto diffuse sul mercato.

La cottura è molto veloce: i funghi vanno rigirati spesso e cotti senza bruciacchiarli.

Nel frattempo si prepara il salmoriglio con olio, limone, aglio e origano. Il tutto va messo in un tegame di coccio resistente al fuoco che si passa sulla fiamma bassissima per un minuto circa, giusto il tempo di riscaldare l'olio, evitando che frigga.

Appena i funghi sono cotti, si cospargono con il salmoriglio e si servono caldissimi.

Grilled porcini

A dish that calls for lengthy preparation is not always good, or bello as we say in my parts. Some extremely simple dishes reach extraordinary peaks of flavor. This is certainly the case with grilled porcini. An intensely flavored, delicious dish. True, Calabrian porcini are also excellent raw in salads, bottled in oil or cooked in a sauce, but grilled like meat they are truly wonderful. This culinary analogy is not casual: the same kind of sauce is used as a condiment, while porcini and meat are often grilled together on the glowing embers. Maybe those old mushroom hunters already sensed the ambiguity of certain species of fungi, which are sometimes closer to the molecular functions of the animal world than to plants.

Serves 4
- *1 kg (2 lb) young porcini mushrooms*
- *1 spoonful lemon juice*
- *1 small garlic clove*
- *1 teaspoonful dried Calabrian oregano*
- *4 spoonfuls extra virgin olive oil*

The mushrooms, with firm caps and stems, should be cleaned carefully using a sharp knife, removing all the earth, then rinsed rapidly in water, sliced across, and grilled on charcoal. If you do not have a charcoal grill you can use lava rock or nonstick stone, common in stores today.

Mushrooms cook quickly: the porcini should be grilled, turning them often and taking care they do not get singed.

Meanwhile, prepare a *salmoriglio* by mixing the oil, lemon, garlic and oregano. Put all the ingredients in a fire resistant terracotta pan and place it on very low heat for about a minute, just long enough to heat the oil, without making it sizzle.

As soon as the mushrooms are cooked, sprinkle them with the *salmoriglio* and serve piping hot.

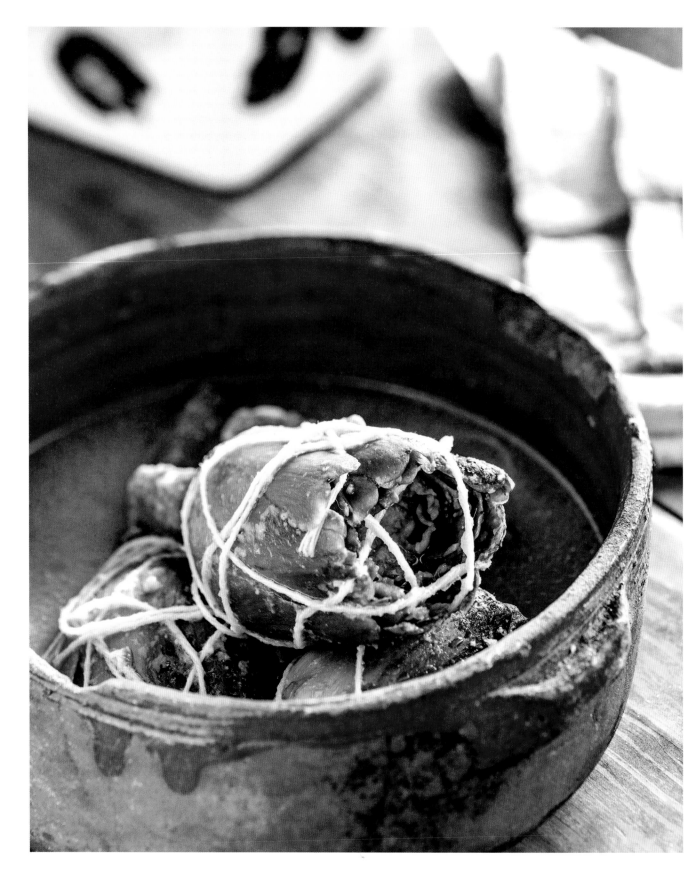

Carciofi ripieni

Avevamo qualche piede di carciofo nel nostro piccolo pezzo di terra, una pianta bellissima che mi piaceva guardare, con quel fiore spinoso al centro. Non aspettavamo mai che i carciofi diventassero molto grandi, li tiravamo via che erano ancora teneri boccioli. Ci piacevano così, piccoli, con le foglie tenerissime, perfetti per essere preparati ripieni. Passavano tra le magiche mani di mia madre e si trasformavano in un'opera d'arte effimera ma bellissima. Ancora oggi mi piace guardarla mentre si muove decisa eliminando le brattee esterne dai gambi.

Ingredienti per 4 persone
- 1 kg di carciofi piuttosto piccoli
- 300 g di mollica di pane sbriciolata
- 70 g di Grana Padano grattugiato
- 30 g di pecorino calabrese
- 1 spicchio d'aglio sminuzzato
- prezzemolo abbondante
- sale
- pepe

Dopo aver tolto le foglie esterne più dure, metteva i carciofi in acqua fredda a bollire per una quindicina di minuti, con qualche gocciolina di limone, per impedire alle foglie di diventare scure, e un pizzico di sale.

Nel frattempo, preparava a parte il composto di mollica sbriciolata, con i formaggi, gli odori, il sale e il pepe, con il quale avrebbe farcito gli involucri bolliti.

Tirava fuori dall'acqua i piccoli carciofi, con sicurezza li trasformava in calotte vuote da riempire con la mollica concia e infine li legava stretti con lo spago da cucina.

In cucina i gesti determinano la natura del risultato, e quello di riempire la calotta pressando con decisione con le dita verso l'interno garantisce la perfetta riuscita di questo piatto. Se la mollica all'interno non è ben compatta si scioglierà nel liquido di cottura, trasformandosi da carciofo ripieno a carciofo in umido.

Ripeto gli stessi gesti di mia madre, come se non ve ne fossero altri. Tolgo le brattee, preparo l'interno, riempio le calotte e le metto a cuocere in acqua fredda in una piccola pentola con uno spicchio d'aglio. La cottura dei carciofi dovrà essere lenta: in acqua rilasceranno una piccola parte del ripieno, creando piano piano un brodino vellutato che, con un filo d'olio, accompagnerà poi i carciofi nel piatto. Quand'ero piccola, sapevo che mamma avrebbe lasciato parte del brodo nella pentola cuocendovi la pastina per me, esattamente come faccio ora con mio figlio. È un eterno gesto di cura, che genera sempre nuove creature.

Stuffed artichokes

We had a few clumps of artichokes growing on our little piece of land. The artichoke is a beautiful plant and I loved to gaze at them, each with a thorny flower in the middle. We never waited till the artichokes grew very big, but picked them when they were still tender buds. We liked them that way, small, with tender leaves, perfect for serving stuffed. They passed through my mother's magical hands and became a work of art, ephemeral but beautiful. I still like to watch her as she briskly removes the outer bracts from the stems.

Serves 4
- 1 kg (2 lb) rather small artichokes
- 300 g (10 oz) breadcrumbs
- 70 g (3 oz) grated Grana Padano
- 30 g (3 tbsp) pecorino calabrese
- 1 garlic clove, minced
- plenty of parsley
- salt
- pepper

After removing the tough outer leaves, she would put the artichokes in cold water, bring it to the boil and simmer for about fifteen minutes, with a pinch of salt and a few drops of lemon juice, to keep the leaves from darkening.

Meanwhile, she separately prepared the mixture of bread crumbs, cheese herbs, salt and pepper to stuff the boiled artichokes.

She drained the small artichokes and expertly turned them into empty shells to be filled with the dressed breadcrumbs made by mixing all the ingredients and then tied them tightly with kitchen twine.

In the kitchen her gestures determined the nature of the result. In filling the artichokes she pressed the stuffing in firmly with her fingers to ensure the success of the dish. If the breadcrumb is not pressed in compactly it will leak into the cooking liquid and turning the stuffed artichokes into an artichoke stew.

I repeat my mother's gestures, as if they are the only ones possible. I remove the bracts, prepare the insides, press the filling into the hollow shells and put them to cook in cold water in a small pan with a clove of garlic. The artichokes have to cook slowly: they will release a small amount of the filling into the water, gradually creating a velvety broth that, with a trickle of olive oil, will then accompany the artichokes in the dish. When I was little, I knew my mom would leave part of the broth in the pot and cook some pastina in it for me, just as I do now for my son. It is an eternal caring gesture, nurturing new life.

Caciocavallo grigliato in foglia di vite

Dev'essere stato dopo un viaggio in Grecia che questa ricetta cominciò a balenarmi nella mente. Avevo riempito di memorie del gusto le strade dei padri eremiti e le mura dell'acropoli di Atene. I dolmathes, involtini di foglia di vite ripieni di riso, uvetta e pinoli, sono uno dei piatti più popolari della cucina greca. In Grecia mi sono sentita a casa. "Una faccia, una razza!" continuavano a ripetermi nei piccoli borghi di pescatori o tra le pietre delle Meteore, e ho finito per crederci. Mi sono ritornati alla mente i miei studi sul greco e quella teoria che considera i poemi omerici come la raccolta di canti di migrazione verso la Magna Grecia, gli eremiti bizantini di Calabria e il grecanico lingua madre del mio dialetto... un frullato emotivo che chiedeva di passare nel cibo.

Così ho pensato che non fosse assurda l'ipotesi di un involtino di foglie di vite con un prodotto calabrese, come il caciocavallo, magari cotto con l'arcaica grigliatura su pietra arroventata. Sono giochi da viaggiatori nel tempo, un mestiere d'azzardo per chi deve parlare di verità storiche. Ma anche gli storici divagano in fantasie, si perdono negli infiniti tragitti delle ipotesi. La consapevolezza che la quantità più grossa dei fatti della storia non sia stata descritta rappresenta il tormento e l'estasi di uno studioso del passato. Perché allora non provare? La cucina è un'attività creativa che procede anche per tentativi.

Ingredienti per 4 persone
- 400 g di caciocavallo calabrese Dop
- 10 grosse foglie di vite
- timo selvatico (possibilmente calabrese)

Raccolsi delle foglie di vite piuttosto grandi, le lavai, le asciugai e posi, nella pagina interna di ognuna, una spessa fetta di caciocavallo calabrese, cosparso con una manciatina di timo selvatico, di cui abbondano le montagne della mia terra.
Richiusi la foglia a mo' di pacchetto e legai con un piccolo pezzo di spago. Misi a cuocere su una piastra arroventata, di pietra lavica, rigirando da ambo i lati per il tempo necessario a far sciogliere il caciocavallo.
Era nato il mio caciocavallo grigliato in foglia di vite, ora diventato uno dei miei piatti di battaglia.
Un incanto nato da un viaggio nello spazio e nel tempo, dall'antico al futuro, per deliziarci ancora.

Grilled caciocavallo in vine leaves

It must have been after a trip to Greece that this recipe flashed into my mind. The paths of the hermit fathers and the walls of the Acropolis of Athens were associated with memories of their flavors. Among the most popular dishes in Greece are dolmathes, vine leaves stuffed with rice, raisins and pine nuts. In Greece I felt at home. "One face, one race!" they would tell me in the little fishing villages and among the rocks of the Meteora, until I came to believe it. I recalled my Greek studies and the theory that the Homeric poems were a collection of songs of migration towards Magna Graecia, the Byzantine hermits of Calabria, and the Grecanico which is the mother tongue of my own dialect... A mix of emotions that spilt over into food.

So I thought there would be nothing absurd about stuffing vine leaves with some Calabrian produce, such as cheese, maybe grilled in the ancient way on a sizzling hot stone. These are the games travelers play in time, a hazardous business if you are searching for historical truths. But historians themselves stray into fantasies, losing themselves in endless conjectures and divagations. The realization that most historical events have never been described is the agony and the ecstasy of scholars of the past. And why not try it? Cooking is a creative activity. It progresses by trial and error.

Serves 4
- *400 g (15 oz) caciocavallo calabrese PDO*
- *10 large grapevine leaves*
- *wild thyme (Calabrian if possible)*

I picked some vine leaves, slightly bigger than average, washed and dried them. On the upper side of each I placed a thick slice of cheese (caciocavallo calabrese), sprinkled with wild thyme, which grows widely on the mountains of my homeland.

I wrapped the leaf around it in a little parcel and tied it with a piece of twine. I put it on a red-hot slab of lava stone, turning it so it baked on both sides until the cheese melted.

This was how I created my grilled caciocavallo in vine leaves, now one of my staple dishes. A delight born of a journey through space and time, from the ancient past to the future, to delight us again.

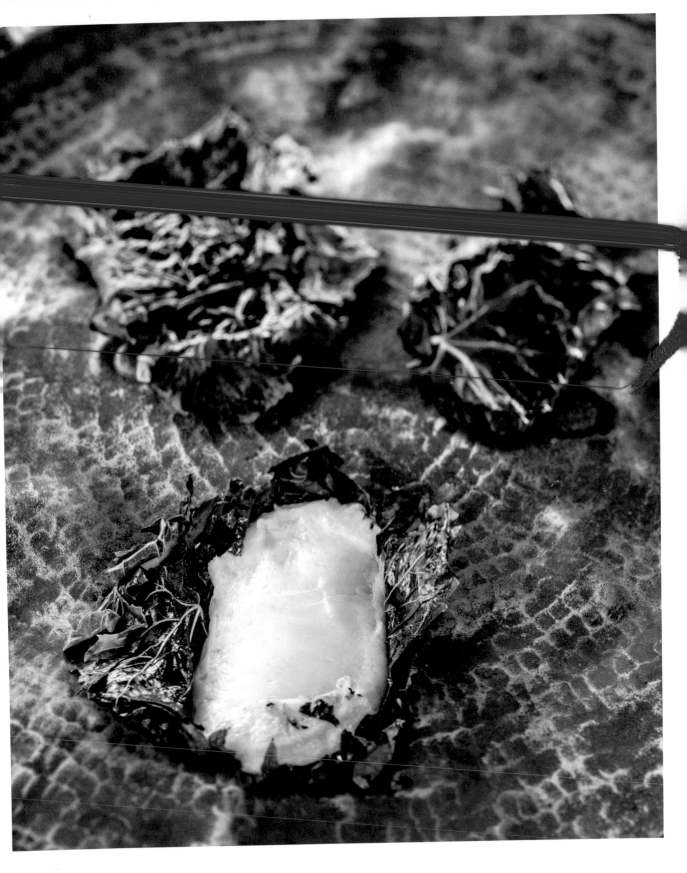

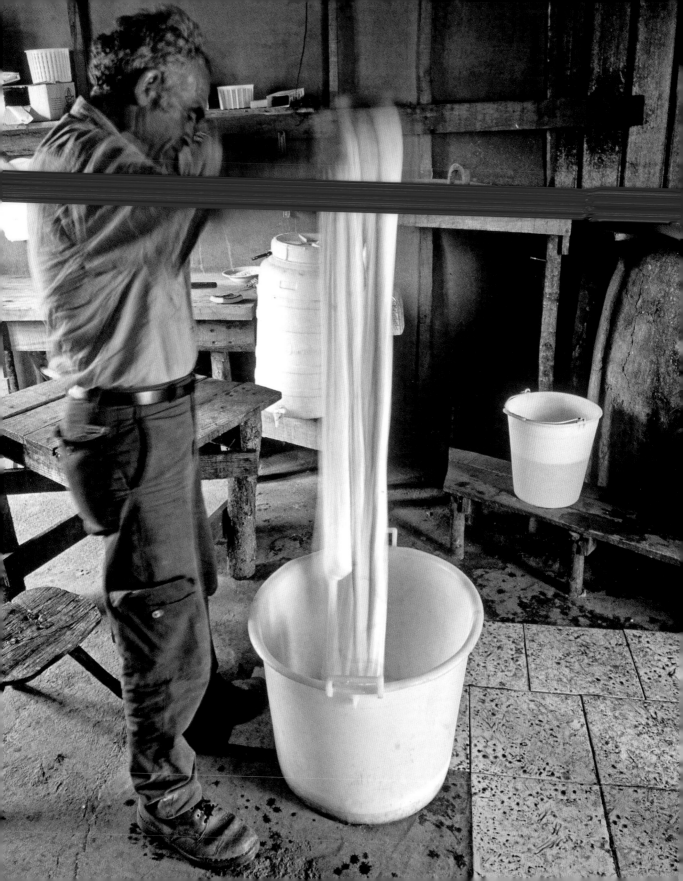

Provola aromatica

Nulla di complesso in questo piatto di estrema semplicità. Raccomando l'uso di prodotti calabresi: sono questi a fare la differenza.

Ingredienti per 4 persone
- **300 g di provola (o caciocavallo) calabrese**
- **1 cucchiaino di origano calabrese**
- **½ cucchiaino di timo selvatico calabrese**
- **1 punta di cucchiaino di peperoncino secco**
- **1 bicchiere di olio extravergine d'oliva**

Si mescolano in una tazza tutti gli aromi con l'olio.

La provola (o il caciocavallo calabrese) va tagliata a fette non troppo sottili e sistemata in una ciotola di terracotta, cospargendo ciascuno strato con l'intingolo aromatico, come fosse una parmigiana.

La torretta di provola va riposta in frigo per qualche ora, prima di servirla fredda con cucchiaiate di erbe lasciate a riposare nell'olio.

Spicy provola

There is nothing complicated about this dish. It's simplicity itself. I recommend using Calabrian products: they make all the difference.

Serves 4
- **300 g (10 oz) Calabrian provola (or caciocavallo)**
- **1 teaspoon Calabrian oregano**
- **½ teaspoon Calabrian wild thyme**
- **the tip of 1 teaspoon of dried chili**
- **1 cup of extra virgin olive oil**

Mix the herbs and chili in a bowl with the oil.

The provola (or caciocavallo calabrese) should be cut into slices, not too thin, and stacked in a terracotta bowl, sprinkling each layer with the spicy dressing, like a parmigiana.

The stacked slices of provola should be stored in the fridge for a few hours before being served cold with a spoonful of herbs left to soak in the oil.

Patate 'mpacchiuse

modo più utilizzato e amato in Calabria per presentare in tavola le patate. In teoria semplici patate fritte, non sono in verità niente di più complesso. Le patate diventano 'mpacchiuse, cioè attaccate tra loro, solo se si rispetta una precisa successione di passaggi. L'eccellenza del prodotto locale è precondizione fondamentale per la riuscita del piatto. Le patate della Sila, una Dop riconosciuta dall'Unione Europea, e anche le patate d'Aspromonte, molto rinomate sui mercati della Calabria meridionale, sono perfette per questo piatto, ma è la tecnica a fare la differenza. È quella che con un'espressione inconsueta potrebbe definirsi 'biodiversità culturale', che si sviluppa in determinate aree come perfetto corrispettivo della biodiversità biologica. Ogni gruppo umano sviluppa intorno a un bene un patrimonio collettivo di intelligenza, strettamente connesso a quel bene e frutto della continua relazione con esso nel territorio. È una macchina complessa quella messa in moto prima dell'ingresso del cibo nel nostro corpo.

Per me questo piatto rimanda alla tecnica di preparazione della tortilla spagnola. Quella che ne vien fuori è una specie di frittata di patate senza le uova. Forse un residuo dei contatti con gli Spagnoli che furono di casa tra i calabresi, proprio quando il tubero sudamericano fece l'ingresso nelle diete europee. I calabresi non apprezzarono subito la patata: all'inizio fu osteggiata, destino comune a tutte le solanacee, per la tossicità che le contraddistingue rispetto agli altri vegetali e che fu causa di tanta diffidenza. Occorre arrivare alla fine del '700 perché finalmente finiscano di essere apostrofate come 'cibo per porci'.

Ingredienti per 4 persone
- 1 kg di patate silane a pasta gialla
- sale
- olio extravergine d'oliva per friggere

Le patate, sbucciate, ripulite e tagliate a mezzelune non troppo sottili, vanno fritte in olio extravergine d'oliva di alta qualità molto caldo in una padella antiaderente non molto grande. La qualità dell'olio è molto importante per questo piatto: occorre un extravergine delicato e poco persistente all'olfatto.

Anche i più piccoli spazi della padella vanno colmati, arrivando a comporre anche due strati di mezzelune.

Si salano nella giusta quantità – il che facilita l'espulsione dell'acqua dalla patata –, si copre con un coperchio e si lascia andare a fiamma vivace per qualche minuto. Non bisogna rigirarle subito, ma aspettare che le patate sul fondo si cuociano perfettamente diventando croccanti.

Solo a questo punto i piccoli gruppi di patate vanno girati, senza rompere il legame che nel frattempo si è creato fra di loro, procedendo così fino a quando tutti i gruppi saranno ben cotti.

Il risultato finale è una 'mpacchiatura generale, croccante e gustosa. Qualsiasi quantità portata in tavola si mostrerà insufficiente per questa pietanza irresistibile.

Sticky potatoes

Patate 'mpacchiuse *is what they call this dish in Cosenza, where they have a real passion for it. It's the commonest way of serving potatoes in Calabria. In theory the dish is simply fried potatoes, nothing more complicated. The potatoes become* 'mpacchiuse, *meaning sticky, only if each step in the recipe is followed carefully. The excellence of the local product is essential to the success of this dish. Sila potatoes are a PDO recognized by the European Union. Aspromonte potatoes, renowned in the markets of southern Calabria, are also perfect for this dish, but the preparation makes all the difference. It could be described, with a rather unusual expression, as an example of "cultural biodiversity," which develops in certain areas as a perfect match to biological diversity. Every human group develops a collective intelligence around a good, being closely bound up with it and the result of a continuous relation with it across the region. This is a complex mechanism set in motion before any food enters our bodies.*

I see this dish as closely connected to the method for making Spanish tortillas. The result is a kind of potato omelet without eggs. It might be a legacy of contacts with the Spaniards, who were established among the Calabrians at the very time when potatoes entered the European diet from South America. The Calabrians were at first suspicious of the potato, a fate common to all Solanaceous plants, members of the nightshade family, because of the toxicity that distinguishes them. Long known as "food for hogs," it was only in the eighteenth century that potatoes finally overcame this prejudice.

Serves 4
- 1 kg yellow Sila potatoes
- salt
- extra virgin olive oil for frying

Peel and trim the potatoes and cut them into half-rounds, not too thin.
Then fry then in the quality extra virgin olive oil in a very hot but not very large pan. The quality of the oil is very important in this dish: you should use a delicate extra virgin olive oil and without a persistent aroma. Even the smallest spaces of the pan should be filled, with the potatoes forming two layers.

Add just the right amount of salt, which will draw water from the potatoes – then cover with a lid and cook over a high flame for a few minutes. Do not turn them over at once, but wait till the bottom layer of potatoes has cooked and become crispy.

Then turn over small clusters of potatoes at a time, without breaking the groups they have formed, until all are cooked to perfection.

The final result is a general sticky potato cluster, crispy and tasty. However much you bring to table will never suffice, showing this dish is irresistible.

Melanzane all'insalata

Alchimia della manipolazione umana sono le melanzane all'insalata. Nulla di eccezionale negli elementi che compongono questa pietanza: melanzane bollite e il condimento per un'insalata piccante. Ma come sempre occorre seguire la tecnica giusta, che è a tutti gli effetti l'elemento aggiuntivo, quello che molti definiscono l''ingrediente segreto'. Di qui nasce la necessità narrativa di sopperire, con un cospicuo numero di parole, a ciò che nella prossimità dei corpi può essere mostrato, mentre nella scrittura dev'essere spiegato nei dettagli. Bisogna aver cura dell'elemento materiale, conoscere la sua natura più intima e sapere cosa esso può generare se trattato in una determinata maniera. Una mera successione di ingredienti e passaggi sarebbe insufficiente per la preparazione.

Ingredienti per 4 persone
- *1 kg di melanzane viola*
- *1 spicchio d'aglio triturato*
- *4 foglie di basilico*
- *2 cucchiai di aceto rosso*
- *1 cucchiaino di origano*
- *peperoncino rosso calabrese a piacere*
- *sale*
- *4 cucchiai di olio extravergine d'oliva*

Per questo piatto sono perfette le melanzane viola, più dolci e adatte alle insalate. Vanno ridotte a tronchetti piuttosto spessi e messe a cuocere in poca acqua portata a ebollizione e leggermente salata.

Dopo 5-6 minuti togliere dal fuoco, scolare nello scolapasta e passare velocemente sotto l'acqua per eliminare l'acqua di cottura amara. Porre un piccolo piatto sullo scolapasta e fare pressione per eliminare l'acqua in eccesso.

A questo punto si condiscono velocemente con olio d'oliva, aglio, qualche foglia di basilico, aceto rosso, origano, peperoncino calabrese fresco secondo i gusti.

L'insalata va riposta in frigo e servita fresca. L'aceto e l'olio faranno da conservanti e si potrà consumare per 2-3 giorni tenendola in frigo.

Eggplant salad

The alchemy of human manipulation is necessary to create an eggplant salad. There is nothing special about the ingredients: boiled eggplant and the dressing for a spicy salad. But as usual, the technique is everything. To all intents and purposes this is that extra something, what many call the "secret ingredient." Hence the need to tell a story, using a lot of words to describe what could be easily be shown in person, but in writing needs to be explained in detail. You have to be careful with your ingredients, to understand their real nature and what will happen if they are treated in a certain way. A mere succession of ingredients and steps would be insufficient for the preparation.

Serves 4
- 1 kg (2 lb) purple eggplants
- 1 garlic clove, crushed
- 4 basil leaves
- 2 tbsp red wine vinegar
- 1 teaspoon oregano
- red Calabrian chili to taste
- salt
- 4 tbsp extra virgin olive oil

Purple eggplants are perfect for this dish, being sweeter and better suited to salads. They have to be cut into to thickish chunks and simmered in a little lightly salted water.

After 5-6 minutes, remove from the heat, drain in a colander and rinse them for a moment in water to remove the bitter liquid from the cooking. Put a small plate on top of the eggplant pieces in the colander and apply pressure to squeeze out excess water.

Then quickly dress them with the olive oil, garlic, basil leaves, red wine vinegar and oregano with fresh Calabrian chili to taste.

The salad should be placed in the fridge and served chilled. The vinegar and oil act as preservatives and it will keep 2-3 days in the fridge.

Mistura di erbe selvatiche

Andavamo spesso a cercare erbe selvatiche, io e la mia grande vecchia. Sotto gli ulivi bizantini le chiome erano così fitte da creare una specie di eterna penombra. Solo a tratti il sole riusciva a filtrare tra i rami intrecciati. Era un piacere infinito farsi catturare da quei raggi, o vederli cadere a illuminare un piede di cicorietta, di tarassaco o le dolcissime zuche (nome dialettale dell'enula campana).

Mia nonna conosceva tutte le erbe che crescevano spontanee in quell'antica terra di latifondo. E tutte me le mostrava, quasi fossero parte di lei, con una conoscenza piena di dettagli, radicata, ricca, una sapienza che non prevedeva la scissione tra corpo e mente. Non era un insegnamento di tipo scolastico: quella trasmissione di conoscenza sembrava quasi priva di intento pedagogico, era narrare la vita, mostrare le cose nella loro essenza e nella loro natura segreta. Imparare così era facile, un apprendimento naturale, quasi automatico, senza alcuna costrizione.
Così hanno fatto le donne per millenni, trasmettendo di bocca in bocca la conoscenza del modo migliore di vivere la vita. Affiancarsi a una brava cercatrice significava, di fatto, aver trovato una buona maestra. E la prima cosa che insegna una buona maestra è ciò di cui devi diffidare. Bastava che lei maledicesse con veemenza qualche erba all'orizzonte per capire che il vegetale in questione non era propriamente innocuo e che in qualche maniera bisognava temerlo.
Un carattere primordiale della cucina, quasi un azzeramento, un ritorno all'arcaica, imprescindibile differenza tra ciò che è buono da mangiare e ciò che non lo è.

Dopo aver raccolto tutto il commestibile incontrato ai nostri piedi, tornavamo a casa felici.
È strana la felicità che trasmette il godere della res nullius, in un mondo in cui tutto si compra: cibarsi di ciò che non passa attraverso il denaro somiglia molto alla felicità che trasmette la lettura di un buon libro, un tempo rubato al dover produrre denaro, e si basa sulla conoscenza della natura e dei suoi regali gratuiti. Rende liberi possedere sapienza, ancor più quando è conoscenza del fare. Conoscere il selvatico riduce il bisogno di lavorare per produrre quel denaro che permette di comprare la cosa fondamentale per esistere: il cibo.

Era difficile resistere all'assaggio di quelle meraviglie: ricordo che sfilavamo le erbe durante la bollitura e le mangiavamo con passione con le mani già prima di passarle in frittura. Gesti segreti, memorie involontarie e silenziose, piccoli movimenti che continuo a fare quasi fossero l'alfabeto segreto della mia esistenza. E ogni volta il ricordo corre alla grande sapienza trasmessami con dolcezza, nel corso di una splendida infanzia, mitica e selvaggia.

Ingredienti per 4 persone
- 700 g di erbe selvatiche
(cicorietta, tarassaco,
enula campana, barbette di
finocchio selvatico)
- 1 spicchio d'aglio intero
- 1 peperoncino intero
- 4 cucchiai di olio
extravergine d'oliva

Poco più di mezzo chilo di erbe era sufficiente a sfamare 4 persone, così procedevamo alla pulitura, fatta lentamente foglia a foglia, eliminando quelle più esterne e coriacee.

Poi, dopo un attento lavaggio sotto l'acqua corrente, passate per qualche minuto le erbe in acqua bollente, giusto il tempo di intenerirle e salando a metà cottura, si scolavano in uno scolapasta e si lasciavano a perdere l'acqua in eccesso.

A parte, in una capiente padella, si soffriggeva qualche spicchio d'aglio, in olio, con un peperoncino intero, e vi si aggiungevano le verdure scolate.

Si lasciavano saltare per qualche minuto a fuoco vivace e si mangiavano calde intingendovi il pane casereccio.

Medley of wild herbs

My grandmother and I often used to go out searching for wild herbs. The foliage of the Byzantine olive trees was so dense they created a kind of eternal twilight, with rare sunbeams piercing the entwined branches. It was an endless pleasure to be captured by those beams, or see them light up a clump of chicory, dandelion or the sweet zuche (the local name for elecampane).

My grandmother knew all the herbs that grew wild in that ancient land of great plantations. She showed me all of them, almost as if they were part of her, with full knowledge of all the details, rooted, rich, a wisdom that encompassed both body and mind. It was quite unlike learning things at school; the knowledge was passed on quite naturally, like the story of her life, showing things in their innermost essence and secret nature. Learning like that was easy, natural, almost unconscious, without the least compulsion. Women have been doing this for thousands of years, passing on the knowledge of the best way to live by word of mouth. Accompanying a skilled forager means finding a good teacher. And the first thing you learn from a good teacher is what to beware of. She only had to curse some herb glimpsed in the distance for me to realize the plant in question was not harmless and there was somehow good reason to fear it. A primordial way of seeking food, almost a return to archaic ways, learning the essential difference between what is good to eat and what is not.

After collecting everything edible we found at our feet, we would make happily for home. It was a strange happiness conveyed by little or nothing, in a world where everything is bought. Eating what does not need to be bought is very close to the happiness of reading a good book.

It is time taken from the need to make money, as we learn about nature and what it can give us freely. It makes us free by giving us wisdom, and all the more so when it is practical knowledge and binds us to others, like the need to work to make the money to buy what life needs most: food.

The flavor was irresistible. I remember we used to draw out the herbs while they were simmering in the pan and eat some eagerly with our hands before putting the rest in the skillet. Secret gestures, involuntary, silent memories, small gestures I continue to make as if they were the secret alphabet of my existence. And whenever this happens, my memory returns to the great wisdom transmitted to me gently, during a wonderful childhood, mythical and wild.

Serves 4
- 700 g (25 oz) wild herbs (chicory, dandelion, elecampane flowers, wild fennel flowers)
- 1 garlic clove
- 1 whole chili
- 4 tbsp extra virgin olive oil

Just a pound of herbs was enough to feed four people.

When we had gathered them we cleaned them slowly leaf by leaf, removing the tough outer parts.

Then, after we had carefully washed them in running water for a few minutes the herbs would be scalded in boiling water for just long enough to ensure they were tender, salting them midway through the cooking process.

Then they would be drained in a colander and left to lose excess water. Separately, in a large skillet, a few cloves of garlic would be softened in olive oil with a whole chili and the drained vegetables added.

They were allowed to cook a few minutes on high heat and eaten hot, dipping homemade bread into them.

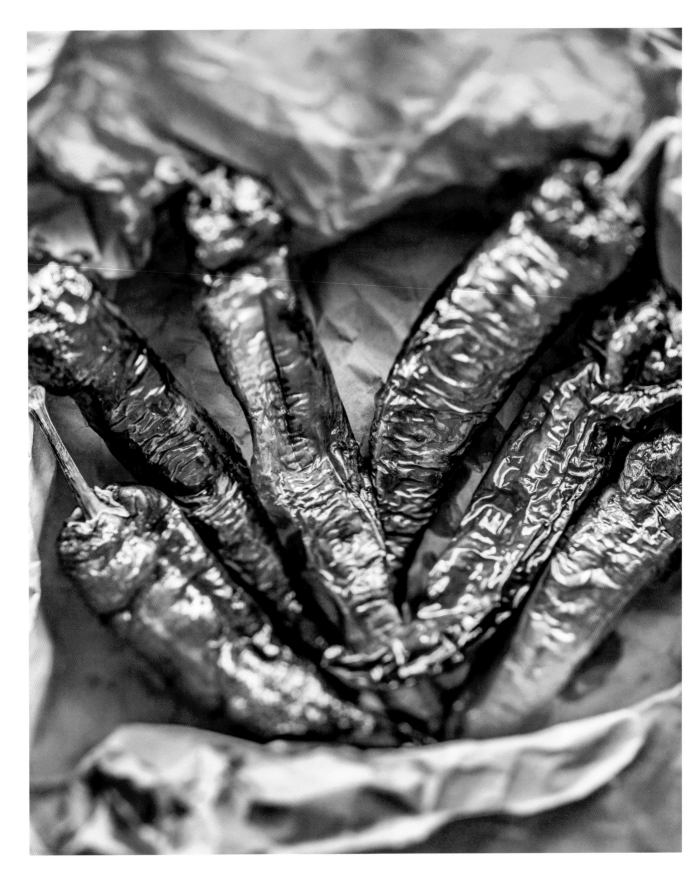

Peperoni cruschi zafarani

Percorrendo le strade dell'estremo nord della Calabria, a mano a mano che ci si avvicina al Pollino, appaiono con sempre maggiore frequenza delle bellissime corone di peperoni a cornetto. Stanno ai balconi, agli angoli delle strade, nelle capannelle improvvisate dei contadini che d'estate vendono per strada le loro piccole produzioni. Quando è stagione, si trapassano con un ago i piccioli e si formano collane o lunghi filari che si mettono a seccare al caldo cocente del solleone. D'inverno poi si strappano dai fili e si gettano nell'olio d'oliva bollente. Nella cottura ricordano molto l'esplosione dei chicchi di mais durante la trasformazione in popcorn. In pochi istanti, in una padella alta con olio, a contatto col calore i peperoni si gonfiano da tutti i lati, trasformandosi in un fantastico aperitivo tradizionale. Si mangiano caldissimi accompagnati da un buon bicchiere di rosso calabrese. Eccezionali anche fritti con le patate o sbriciolati in una veloce pasta all'aglio, olio e mollica.

Sun-dried peppers

On the roads of the extreme north of Calabria, as you approach Pollino, the beautiful strings of peppers become increasingly common. You see them on balconies, at street corners, in makeshift huts erected by farmers selling small batches of produce along the roads. When the season comes, they use a needle to thread the stems of the peppers together in long strings or skeins put out to dry in the scorching summer sun. When winter comes, they will be stripped from the strings and thrown into simmering olive oil. As they cook they pop like corn kernels. In a few moments, in a tall skillet with olive oil in contact with the heat the peppers swell on all sides, making them a wonderful traditional appetizer. They are eaten hot accompanied by a good glass of red Calabrian wine. They are also exceptional fried with potatoes or crumbled to make a quick dish of pasta with garlic, olive oil and breadcrumbs.

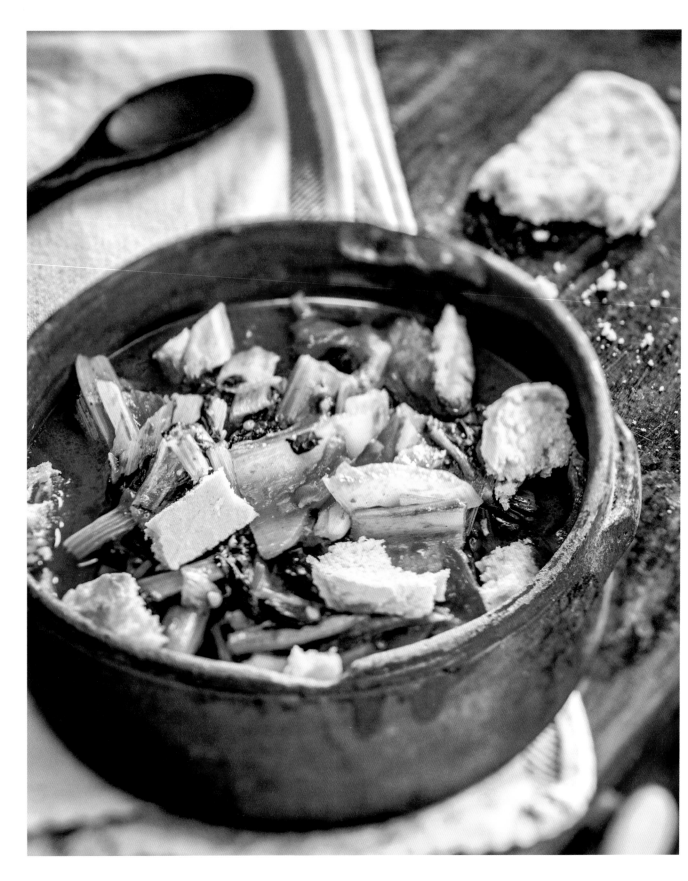

Bietola in umido

La bietola è una verdura strana: una volta piantata, distribuisce i suoi semi ovunque e si propaga nella terra intorno in un ciclo che sembra eterno. Nella Calabria meridionale è ancora chiamata col nome arabo sekira, dall'arabo sekra, bietola appunto. Il lessico alimentare è ricco di barbarismi, parole straniere che sottolineano la natura migrante della nostra cucina, il suo essere legata ai passaggi e agli incroci degli uomini.

Le piccole bietole tenerissime e quasi selvatiche hanno un sapore speciale. Uno dei modi tradizionali per cucinarle è in umido, quasi come una minestra. Questo piatto può facilmente diventare un primo. L'operazione è semplice: basta aggiungere altra acqua, un po' alla volta, come si fa con il risotto e infine versare degli spaghettini tagliati a metà (300 g per mezzo chilo di bietola).

Ingredienti per 4 persone
- *500 g di bietole*
- *200 g di pomodori a pezzettini*
- *1 spicchio d'aglio*
- *sale*
- *3 cucchiai di olio extravergine d'oliva*

Dopo aver pulito e lavato la verdura, eliminando le foglie più esterne, si getta nell'acqua bollente per poco meno di 10 minuti.

A parte, in una padella, si soffrigge lo spicchio d'aglio in olio, si uniscono i pomodorini a pezzetti, si aggiusta di sale e si lascia cuocere per 5 minuti, aggiungendo dell'acqua nel caso si asciugasse troppo.

Ultimata la bollitura della bietola, si scola e si versa nel sughetto in cottura. Si aggiusta di sale e si lascia amalgamare, continuando la cottura per qualche minuto. Alla fine un leggero filo d'olio, qualche fetta di pane tostato ed ecco pronto un raffinato 'pasto di mezzo'.

Swiss chard stew

Chard is a strange vegetable: once planted, it scatters its seeds everywhere and spreads into the surrounding soil in a cycle that seems eternal. In southern Calabria it is still known by its Arabic name sekira, from the Arabic sekra meaning chard. The vocabulary of food is full of barbarisms, foreign words that reflect the migrant nature of our cuisine, its ties with the crossroads where people passed or settled.

Tender small chard, left to run wild, has a special flavor. One of the traditional ways of cooking it is in water, almost like a soup. This dish can easily become a first course. Simply add more water, a little at a time, as you would do with a risotto, and finally add fine spaghetti chopped in half. Calculate 300 grams (10 oz) spaghetti to 500 g (1 lb) of chard.

Serves 4
- *500 g (1 lb) Swiss chard*
- *200 g (8 oz) tomatoes cut into small pieces*
- *1 garlic clove*
- *salt*
- *3 tbsp extra virgin olive oil*

After trimming and washing the chard, remove the outer leaves and simmer it in water for a little less than 10 minutes.

Separately, in a frying pan, fry the garlic in oil, add the tomatoes cut into small pieces, adjust for salt and cook for 5 minutes, adding more water if it tends to dry out.

When the chard is cooked, drain it and put it in the sauce as it cooks. Adjust for salt and allow to blend. Continue cooking for a few minutes. Finally, drizzle a little olive oil over the dish, add a few slices of toast and there you have a refined "in-between dish."

Broccoli affogati

Lo stesso culto che nella Calabria settentrionale è riservato alle rape, è rivolto ai broccoli affogati nella parte meridionale della regione. Entrambi i cibi vengono cucinati alla stessa maniera: 'affogati', ovvero preparati con due cotture, una prima scottatura in acqua salata bollente e una seconda in frittura con uno spicchio d'aglio, olio e peperoncino. Tuttavia rape e broccoli, nonostante l'apparente somiglianza, sono verdure piuttosto diverse dal punto di vista della struttura del gusto. Le rape sono caratterizzate da un gusto amaro persistente, mentre gli altri hanno un maggior grado di dolcezza. In qualche misura, la predilezione per le une o gli altri nelle due grandi aree gastronomiche della regione parla di un'opposta tendenza al gusto.

Un terreno molto scivoloso quello delle preferenze alimentari, legato a un grosso numero di variabili, oltre alle questioni di disponibilità. Ho potuto notare – e le tradizioni locali lo confermano – come esista una maggiore preferenza del gusto dolce nel sud della Calabria. Ciò non solo è dimostrato da una grande passione verso i dolci cremosi, e dalla presenza di numerose pasticcerie di antica tradizione, ma anche dalla predilezione per un sapore non eccessivamente amaro nelle pietanze salate. Al contrario, un gusto più amaro è riscontrabile con più frequenza tra i piatti più amati della Calabria settentrionale. Alcuni di essi come le rape, quasi sempre fritte insieme alle salsicce, o le cipolline selvatiche (i lampascioni) cucinate nel Cosentino, risultano quasi completamente assenti dalla tradizione alimentare reggina.

Ingredienti per 4 persone
- 700 g di spuntature di broccoli siciliani
- 1 spicchio d'aglio
- peperoncino a piacere
- sale
- 3 cucchiai di olio extravergine d'oliva

Si raccolgono le prime spuntature tenerissime dei broccoli siciliani quando somigliano moltissimo alle cimette di rapa, si puliscono, strappando la parte esterna delle foglie dalla nervatura centrale e le cimette dal gambo.

Poi si fanno bollire in acqua salata, per meno di 10 minuti, si scolano e si gettano in una padella dove si sarà fatto appena friggere nell'olio un grosso spicchio d'aglio diviso a metà, con peperoncino a volontà. La pietanza è pronta in 10 minuti.

Accompagnare con un buon pane casereccio a lievitazione naturale per gustarne al meglio le sfumature.

Esattamente alla stessa maniera si cucinano le rape, l'equivalente 'nordico' dei broccoli affogati. Questo piatto di mezzo può trasformarsi facilmente in un primo: basterà usare l'acqua della prima bollitura delle verdure, che si sarà tenuta da parte, riportarla a ebollizione e calarvi la pasta desiderata (per 700 g di verdure occorrono 300 g di pasta). Condire con i broccoli e gustare caldo.

Poached broccoli

The cult status turnip greens enjoy in the north of Calabria is matched in the southern part of the region by broccoli affogati. Both foods are cooked the same way: by being poached in liquid, and cooked twice: first by scalding in boiling salted water and then stir fried with a garlic clove, olive oil and chili. However turnip greens and broccoli, despite the apparent similarity, are quite different in structure and taste. Turnip greens have a lingering bitter taste, while broccoli is sweeter. To some extent, the preference for one or the other in the two great gastronomic areas of the region speak of their contrasting tastes.

The question of food preferences is a very thorny question, complicated by all sorts of variables as well as the ingredients available. I have noticed (and local traditions confirm this) that southern Calabrians go for sweeter flavors. This is shown by the numerous confectioners' shops with ancient traditions and the Calabrians' passion for creamy desserts, as well as for flavors that are not too bitter in savory dishes. By contrast, rather more bitter tastes are often found in the most popular dishes of northern Calabria. Some of them, like turnip greens, almost always fried with sausages, or the onion-like bulbs of the tassel hyacinth (called lampascioni), used in cooking in the Cosentino, are almost completely absent from the food traditions of Reggio.

Serves 4
- 700 g (25 oz) of Sicilian broccoli florets
- 1 garlic clove
- pepper to taste
- salt
- 3 tbsp extra virgin olive oil

The raw tender Sicilian broccoli florets are picked when they look rather like young turnip greens. They are cleaned by tearing off the outer part of the leaves from the midrib and the florets from the stalk.

Then they are boiled in salted water for rather less than 10 minutes, drained and put in a pan where they will be fried with a large clove of garlic cut in half, with chili as desired. After 10 minutes the dish will be ready.

Serve with some good crusty sourdough bread to savor its nuances.

Turnip greens, the northern equivalent of poached broccoli, are cooked exactly the same way. This in-between dish can easily be turned into a first course: just use the water from the first boiling of the vegetables, which should be kept back and then brought to the boil and add the pasta of your choice: 700 g (25 oz) of vegetables will flavor 300 g (10 oz) of pasta. Dress the pasta with the broccoli and eat piping hot.

Zucchine alla scapece

Pare che uno dei piatti preferiti da Federico II fosse una pietanza arabo-persiana chiamata sikbāj. Questo piatto ha una lunga storia ed era certamente il più alla moda nella Baghdad dell'ultima epoca abbaside. La bravura dei cuochi veniva misurata sulla sua preparazione. L'eco di questo amore gastronomico dovette essere straordinario in epoca medievale, anche in Europa. I cuochi persiani, i più rinomati all'epoca dello Stupor Mundi, avevano traghettato questo piatto, dalla splendida Baghdad, allora ombelico del mondo, presso le corti dell'Europa meridionale, rendendolo uno dei più popolari. La sua storia lo rende un perfetto esempio della natura migrante del cibo mediterraneo.

Il sikbāj è una sorta di stufato di carne mista (montone, capretto, vitello e pollame) con melanzane, condito alla fine con un intingolo agrodolce di aceto e zucchero. La parola in persiano letteralmente significa 'stufato di aceto'. La cosa straordinaria è che di esso si è quasi perduta la fama nel mondo gastronomico arabo, mentre nell'Europa meridionale ha lasciato tracce indelebili. Secondo gli studiosi non esiste oggi un piatto che in qualche maniera si possa considerare simile nel mondo in cui è nato, né sembra esista, in quei luoghi, nessuna memoria lessicale che ne indichi la permanenza. Per trovare le tracce di questo nome occorre tornare in Europa meridionale. La nostra scapece è certamente erede di tale pietanza. Altri termini simili, come escabeche in castigliano, escabeig in catalano e in tutti i dialetti della costa tirrenica, scabeccio in genovese, schibbeci e scabicci in siciliano, ne indicano l'eccezionale diffusione.

Dal punto di vista gastronomico i piatti alla scapece si contraddistinguono per la presenza di un intingolo molto acetico e di erbe aromatiche (basilico e soprattutto menta), che in qualche maniera producono un'ulteriore esaltazione del gusto dell'aceto. Sebbene sia considerata tipica della cucina napoletana, questa preparazione rappresenta un piatto molto popolare nelle calde estati calabresi, soprattutto nell'area più settentrionale.

Ingredienti per 4 persone
- 650 g di zucchine bianche non molto grandi
- 1 spicchio d'aglio piccolo tritato
- 5 foglie di basilico
- 5 foglie di menta
- 2 cucchiai di olio extravergine d'oliva
- 1 cucchiaio abbondante di aceto bianco
- sale

La ricetta è molto semplice: le zucchine vanno lavate bene e tagliate a tocchetti non troppo sottili.

Si fanno bollire per 5-6 minuti e poi si scolano velocemente passandole sotto l'acqua fredda.

A parte si prepara il condimento composto da aglio tritato, basilico, menta, olio e aceto.

Il tutto andrà versato sulle zucchine dopo averle salate nella giusta quantità.

Riporre in frigo e servire fredde.

Zucchini finished in vinegar

It seems that one of the Emperor Frederick II's favorite delicacies was an Arabic-Persian dish called sikbāj. This dish has a long history and was certainly the most fashionable in Baghdad during the last Abbasid period. The skill of cooks was measured by how they made it. This extraordinary gastronomic passion must have echoed through the Middle Ages, even reaching Europe. Persian cooks were the most famous under the reign of Frederick II, who was known as stupor mundi (the wonder of the world). They had brought this dish from beautiful Baghdad, then the navel of the world, to the courts of southern Europe and made it widely popular. Its history makes it a perfect example of the migrant nature of Mediterranean food.

Sikbāj is a kind of mixed meat stew (made of mutton, goat flesh, beef and poultry) with eggplant, topped off at the end with a sweet and sour sauce of vinegar and sugar. The word in Persian literally means "vinegar stew." The extraordinary thing is that it has almost lost its gastronomic reputation in the Arab world, while it has left an indelible mark in southern Europe. According to scholars, no dishes resembling it still exist in the lands where it first appeared, nor do they appear to preserve any memory of the word. To find some traces of this name one has to return to southern Europe. Our scapece is certainly the heir to this dish. Similar terms indicate how widespread it was: they include escabeche in Spanish, escabeig in Catalan and all the dialects of the Tyrrhenian coast, scabeccio in Genoese, schibbeci and scabicci in Sicilian.

The distinctive feature of scapece style dishes is the presence of a very vinegary and herbal sauce (using basil and especially mint), which somehow further enhances the vinegary flavor. Although considered a Neapolitan specialty, it is a very popular dish in the hot summers of Calabria, especially in the northernmost part.

Serves 4
- 650 g (22 oz) white zucchini, not too large
- 1 small garlic clove, chopped
- 5 basil leaves
- 5 mint leaves
- 2 tbsp extra virgin olive oil
- 1 tablespoon white wine vinegar
- salt

The recipe is simplicity itself. The zucchini should be washed and then sliced across, not too thinly.

Simmer them for 5-6 minutes and then rinse them quickly in cold water.

Apart, prepare the seasoning made of chopped garlic with basil, mint, olive oil and vinegar.

Then pour everything over the zucchini after they have been salted as desired.

Put in the fridge and serve cold.

Primi piatti
First courses

Zuppa di cime di zucca e fagiolini

Quando il ciclo vitale della zucchina arrivava a compimento, sul finire della calda estate calabrese, ne estirpavamo l'intera pianta. Eliminate le foglie più dure e un po' ingiallite, pulivamo le foglie più tenere, intaccando la base dello stelo, afferrando i filamenti spinosi e proseguendo fino alla parte fogliata. Ricordo quanto mi affascinasse, da piccola, vedere una pianta tanto misera nell'aspetto trasformarsi in una pietanza corposa, sufficiente a sfamare una famiglia numerosa. Il fatto è che dentro questo piatto non ci sono solo le cime di zucca, ma un trionfo di verdure, in cui sembra essersi riversato l'intero Mediterraneo. E anche qui torno alle lente mattine di chiacchiere e cucina, a quel mettere le mani tutte insieme nelle verdure, un condividere cincischiando che dilatava e alleggeriva la fatica delle operazioni manuali.

Ingredienti per 4 persone
- *500 g di cimette di zucca o di zucchina*
- *200 g di fagiolini tenerissimi*
- *300 g di zucchine piccole*
- *200 g di patate*
- *150 g di pomodori a pezzetti*
- *1 cipolla*
- *1 spicchio d'aglio*
- *qualche foglia di basilico*
- *350 g di spaghetti tagliati a metà*
- *3 cucchiai di olio extravergine d'oliva*

Ripeto ora i gesti in solitudine, mettendo una capiente pentola con acqua a bollire e preparando gli ingredienti: i fagiolini tenerissimi spuntati, le zucchine tagliate a tocchetti, le patate sbucciate, lavate e tagliate a dadini. Infine aggiungo il profumo d'estate: una cipolla piccola, tagliata in quattro parti, l'aglio, qualche foglia di basilico, i pomodori a pezzettini.

Quando l'acqua nella pentola esplode nel bollore, verso tutte le verdure, lasciando che si alzi un profumo inconfondibile che avvolge tutta la casa.

Lascio cuocere per mezz'ora e, quando le verdure sono cotte, allungo leggermente l'acqua di cottura lasciando nuovamente bollire e versando gli spaghetti spezzati. Molto importante sarà mescolare spesso: l'amido rilasciato dalle patate sbriciolate potrebbe fare attaccare il tutto.

A fine cottura, immancabile e fondamentale, il condimento con 3 cucchiai abbondanti di olio d'oliva. Va servita dopo averla fatta freddare per qualche minuto e si gusta al meglio non troppo calda.

Da piccola la mia adorata sorella si lasciava impressionare dalla pulizia delle cime di zucchina. La parte fogliata della pianta è infatti commestibile, ma è ricoperta da filamenti spinosi che vanno eliminati con una particolare tecnica di pulitura a gruppi. "Non le mangio le spine!" continuava a ripetere… ma poi con gli anni si è lasciata convincere e ha fatto come tutti noi, che da adulti abbiamo preso ad adorare i cibi detestati durante l'infanzia. Misteri della cucina madre…
Anzi tra mia sorella e questo piatto nacque un legame speciale. Era diventata bravissima anche lei a prepararlo (ne faceva una versione ancora più amalgamata e compatta), superando forse persino la maestria materna. Si somigliavano mia sorella e la sua cucina. La grande abbondanza di elementi, espressione della profonda generosità interiore, e la ricchezza di odori riuscivano a trasformare una povera zuppa in un sensualissimo viaggio dal gusto estremo al limite del seducente.

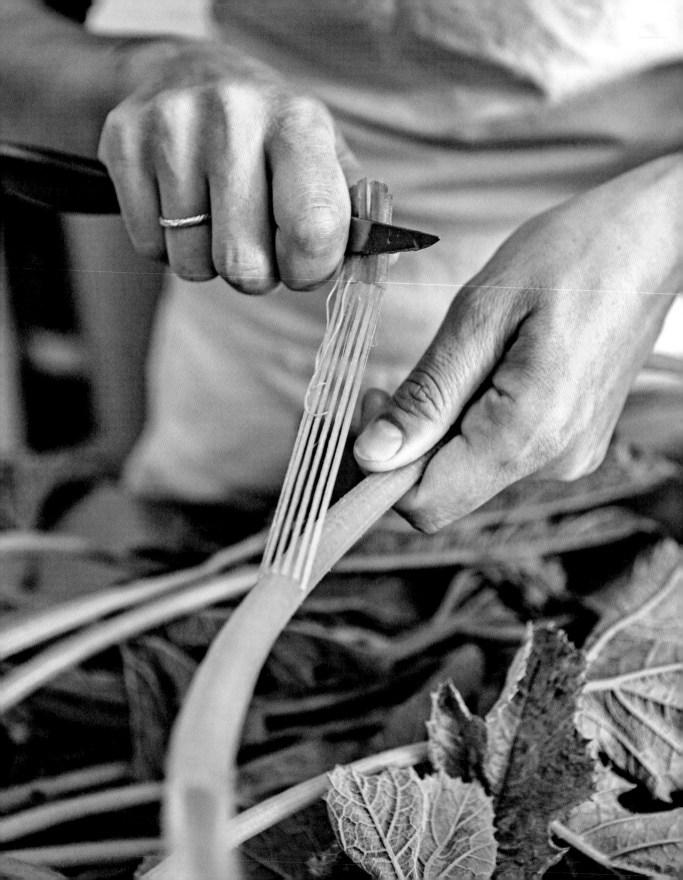

Soup of pumpkin greens and beans

When the life cycle of the zucchini plant was coming to a close, at the end of the hot Calabrian summers, the whole plant would be pulled up. After removing the tougher leaves and the yellowing ones, the tender leaves would be cleaned by nipping off the base of the stem, grasping the thorny filaments and stripping them all the way up to the leaves. I remember how it fascinated me as a child to see such a seemingly shabby plant turned into a full-bodied dish, enough to feed a large family. The fact is this dish contains not just pumpkin or zucchini greens but an array of vegetables that seem to come from across the whole Mediterranean. And my thoughts turn back to the slow mornings spent chatting and cooking and plunging our hands into the vegetables together, our closeness making the manual work less laborious.

Serves 4
- 500 g (1 lb) pumpkin or zucchini greens
- 200 g (8 oz) tender green beans
- 300 g (10 oz) small zucchini
- 200 g (8 oz) potatoes
- 150 g (6 oz) chopped tomatoes
- 1 onion
- 1 clove garlic
- a few basil leaves
- 350 g (12 oz) spaghetti cut in half
- 3 tbsp extra virgin olive oil

Now I repeat the gestures in solitude, putting a large pot of water on the hob to boil and preparing the ingredients: tender green beans, zucchini in chunks, potatoes peeled, washed and diced.

Finally I add the aroma of summer: the small onion cut in four, the garlic, a few basil leaves, the tomatoes chopped in small pieces.

When the water in the pan boils I add all the vegetables, which release an amazing fragrance that enfolds the whole house. I let it cook for half an hour, and when the vegetables are done, I slightly dilute the cooking water, bring it to the boil again, break the spaghetti in half and add it to the pan. It is very important to keep stirring, otherwise the starch released by the potatoes as they crumble could make everything stick to the pan.

After cooking add the essential dressing with 3 tablespoons of olive oil. The dish should be served after letting it cool a few minutes as it is relished best not too hot.

When my adored sister was little she was deeply struck by the way zucchini greens were cleaned. The leafy part of the plant is edible, but covered with spiny filaments that have to be eliminated by a special technique of group cleaning. "I won't eat the thorns!" she insisted ... but then over the years she was persuaded to eat them like the rest of us. As adults we, too, adore foods we detested as kids. The mysteries of a mother's cooking! In fact my sister developed a special bond with this dish. She became particularly clever at making it (producing an even smoother and more compact version), perhaps even outdoing our mother in skill. My sister was just like her cooking. An abundance of ingredients, the expression of a deep inner generosity, and the richness of odors could transform a plain soup into a delicacy with a flavor sensuous in the extreme.

Licurdia

Ho sempre pensato che la licurdia fosse un fossile gastronomico vivente: dal nome alla preparazione tutto sembra attraversare i millenni. Si tratta di una zuppa di cipolla tradizionale calabrese. Senza tema di smentite, in Calabria cresce la cipolla più buona del mondo, quella di Tropea. Tra i primi ortaggi a essere coltivati nell'Asia centro-occidentale, la cipolla s'insediò sulla costa nei pressi di Tropea, probabilmente a seguito dei Fenici, e da allora è stata una lunga storia d'amore. La produzione fu così fiorente da renderla moneta di scambio con gli altri prodotti del Mediterraneo.

I calabresi adorano la cipolla: credo non vi sia nulla di più intrinsecamente legato all'identità alimentare calabrese dell'odore del soffritto di cipolla, elemento imprescindibile di tante preparazioni gastronomiche, dai sughi ai secondi. Cosa sarebbero state per molti di noi le mattine domenicali senza il risveglio con l'odore del soffritto per il ragù, messo a cuocere di buon'ora dalle nostre madri? Senza la cipolla di Tropea non avrebbe di certo lo stesso sapore una bella insalata di pomodori di Belmonte, varietà autoctona a cuore di bue straordinariamente dolce, coltivati nei pressi di Amantea, nel Cosentino, spesso accanto all'amato bulbo. La licurdia è però l'unico piatto in cui la cipolla è quasi l'unico ingrediente. La più nota è la semplicissima versione con guanciale e peperoncino. In alcune varianti si aggiungono delle patate, che hanno la funzione di addensare la zuppa rilasciando l'amido, ma in piccolissima proporzione (3 patate per 8 etti di cipolla circa). Una piccola variazione sul tema, che trasforma la zuppa in un capolavoro senza tempo.

Ingredienti per 4 persone
- 800 g di cipolle di Tropea
- 150 g di patate (a piacere)
- 150 g di guanciale o pancetta a dadini
- 6 cucchiai di olio extravergine d'oliva
- 2 peperoncini calabresi secchi

Sarà sufficiente tagliare le cipolle a fettine sottili e metterle a friggere insieme al guanciale tagliato a dadini.

A questo punto, se si preferisce la versione più cremosa, aggiungere le patate.

Sorvegliare il soffritto e poco prima della doratura aggiungere abbondante acqua. Coprire e lasciare cuocere a fuoco moderato per un'ora e mezza.

Nel frattempo cominciare ad abbrustolire, magari sulla brace ardente, delle fettine sottili di pane casereccio.

Disporre il pane abbrustolito nelle fondine e versarvi abbondante licurdia cosparsa di peperoncino sbriciolato.

È stato arduo risalire al significato di questa parola dal suono così affascinante. Mi è venuto in soccorso il professor John Trumper, glottologo e dialettologo di fama internazionale, che insegna all'Università della Calabria. In uso nel territorio del Pollino, pare che licurdia sia legata alla forma salentina salicurda (minestra povera). Intrecciando le fonti del greco moderno e bizantino, lo studioso è riuscito a risalire al riferimento originale della parola che indicherebbe una zuppa di cavolo. Una scoperta che spiega dunque l'altra versione in uso nel Cosentino, più ricca e nella quale sono presenti molte altre verdure insieme alla cipolla. Fu forse a causa della maggiore disponibilità che emerse questa variante con forte prevalenza di cipolla.

Licurdia

I always think of licurdia as a gastronomic living fossil. From its name to the way it is made, everything seems to traverse the millennia. It is a traditional Calabrian onion soup. Undeniably, when it comes to onions, Calabria grows the world's best, Tropea onions. Among the earliest vegetables to be cultivated in west-central Asia, the onion became established on the coast near Tropea, probably by the Phoenicians, and since then it has been a long love story. Its production flourished to the point where it became a trading currency with other Mediterranean products.

Calabrians love onions: I think there is nothing more closely bound up with the Calabrians' gastronomic identity than the scent of fried onions, an essential ingredient in so many dishes, from sauces to main courses. What would Sunday morning have been like for many of us without waking up to the smell of the soffritto for the meat sauce, put on early to cook by our mothers? Without Tropea onions there would be all the difference in the taste of a delicious salad of Belmonte tomatoes, a native, extraordinarily sweet beef heart variety, grown near Amantea in Cosenza, often together with the beloved onions. Licurdia is not the only dish in which onion is almost the only ingredient. The best known is the simple version made with pork cheek and chili. In some versions potatoes are added, releasing starch to thicken the soup, but in very small quantities: just 3 small potatoes for approximately 800 grams (22 ounces) of onion: a small variation on the theme, which turns this soup into a timeless masterpiece.

Serves 4
- 800 g (28 oz) Tropea onions
- 150 g (1¾ oz) potatoes (to taste)
- 150 g (1¾ oz) diced pork cheek or pancetta
- 6 tbsp extra virgin olive oil
- 2 dried Calabrian chilies

Just slice the onions thinly and fry them with the diced pork cheek. At this point, if you prefer the creamier version, add the potatoes. Keep an eye on the sauce and add plenty of water just before the onions begin to brown.

Cover and let them cook over medium heat for an hour and a half. In the meantime, begin to toast some thin slices of homemade bread, perhaps grilling them over the hot charcoal. Place the toasted bread in the bowls and pour over them plenty of licurdia sprinkled with crumbled chilies.

It was difficult to retrace the meaning of this word with its enchanting sound. I had to turn to Professor John Trumper, a linguist and dialectologist of international renown who teaches at the University of Calabria. Used in the Pollino area, it seems that licurdia is related to the Salentine salicurda ("poor soup"). Weaving together the sources of modern Greek and Byzantine, he retraced the original sense of the word, which apparently referred to a cabbage soup. This discovery explains the other version in use in the Cosentino area, which is richer and in which there are many other vegetables in addition to onion. It was perhaps due to the increased availability that this variant emerged with the onion prevailing.

Lagane e ceci

Il Mediterraneo è ricco di cereali e la sua storia è strettamente connessa alla produzione e alla manipolazione dei farinacei fin dalle origini. Prima che nascesse la pasta – quella di semola di grano duro seccata al sole e al vento, che risolveva l'annosa questione della conservabilità – nel Sud dell'Italia già esistevano dei farinacei manipolati a mo' di pasta, tra i quali erano appunto le lagane, molto apprezzate in area magnogreca e altre preparazioni di farinacei combinati con un liquido (polenta, pane, gallette). Le lagane di età classica erano una sorta di semplice focaccia di acqua e farina, cotta direttamente in forno. Fu la nascita della pasta secca a rendere necessari un passaggio in acqua per reidratare l'impasto cerealicolo e una cottura per un buon numero di minuti. Il geografo arabo al-Idrisi nel 1154 riferisce di una produzione industriale di pasta secca (itrija) nei pressi di Palermo: "Si fabbrica tanta pasta che se ne esporta in tutte le parti, nella Calabria e in altri paesi musulmani e cristiani, e se ne spediscono moltissimi carichi di navi". Prima di questo momento gli impasti di acqua e farina presenti nella dieta mediterranea non venivano bolliti dopo la manipolazione. Probabilmente il necessario passaggio in acqua della pasta secca, divenuta popolare attraverso la commercializzazione, suggerì questa modalità di cottura anche per antiche preparazioni, come le lagane, trasformandole radicalmente. La pasta fresca in qualche maniera è come se fosse sempre esistita; si capirà però che un impasto di acqua e farina, arrostito senza bollitura, o addirittura fritto come nel caso dei ciceri e tria pugliese, dia origine a qualcosa di completamente diverso rispetto alla cottura delle lagane, che avviene direttamente nel liquido di bollitura dei ceci.

Ingredienti per 4 persone
- 350 g circa di ceci
- 2 spicchi di aglio
- qualche foglia di alloro
- 6 cucchiai di passata di pomodoro
- 6 cucchiai di olio extravergine d'oliva

Per le lagane:
- 200 g di semola
- 200 g di farina 00
- 3 uova
- 1 pizzico di sale
- 1 cucchiaino di olio extravergine d'oliva
- acqua qb

I ceci vanno messi in ammollo in acqua bollente per più di 12 ore. Vanno poi sciacquati accuratamente e messi a cuocere in acqua fredda con l'aglio, qualche foglia di alloro e le cucchiaiate di passata di pomodoro. La cottura è lenta e dopo il primo bollore la fiamma va tenuta al minimo, fino a quando i ceci cominciano a spappolarsi.

È giusto il tempo, quello di cottura, per preparare a parte le lagane. Si mescolano la farina e la semola, le uova, un pizzico di sale, un filo d'olio e acqua quanto basta. Mettere la farina a mo' di vulcano e tutti gli ingredienti al centro del cratere, cominciare a sbatterli con una forchetta, facendo incorporare lentamente la farina al liquido. L'impasto non dev'essere molle. Alla fine, dopo aver fatto riposare la pasta per una decina di minuti, tirare la sfoglia e tagliare dei tronchetti larghi più o meno 3 cm e lunghi circa un palmo di mano.

A questo punto controllare che la quantità di acqua di cottura dei ceci sia sufficiente per le lagane, portare a ebollizione e versare la pasta. Pochi minuti, sempre mescolando, fino a quando le lagane cominciano a venire a galla, poi togliere dal fuoco.

Bagnare con l'olio e lasciare raffreddare per qualche minuto nella pentola, amalgamando il tutto. Servire non troppo calde.

Lagane and chickpeas

The Mediterranean is rich in cereals and its history is closely bound up with the production and processing of starchy foods from the earliest times. Before pasta existed – meaning the kind made from durum wheat dried in the sun and wind, solving the urgent need to preserve it – in southern Italy various farinaceous foodstuffs were already prepared like pasta, including lagane, which were popular across Magna Graecia, together with other floury ingredients combined with a liquid (polenta, bread, dry biscuits). Lagane in the classical period were a simple cakes made of flour and water, baked in the oven. The invention of dried pasta made it necessary to rehydrate the cereal mixture by cooking it for several minutes. The Arab geographer al-Idrisi reported in 1154 that dry pasta (itrija) was made on an industrial scale near Palermo: "They produce so much pasta that it is exported widely, to Calabria and other countries Muslim and Christian, and they send many cargo ships overseas." Before this time, in the Mediterranean diet, pasta made of flour and water was not boiled. Probably the need to cook dry pasta in water, which became popular when it was marketed, suggested this cooking method for ancient foodstuffs like lagane, radically transforming them. Fresh pasta seems somehow to have always existed. But it is clear that a mixture of flour and water, roasted without being boiled, or even fried as in the case of ciceri and tria in Puglia, produces something completely different from lagane cooked in the liquid used to boil the chickpeas.

Serves 4
- *350 g (12 oz) chickpeas*
- *2 cloves garlic*
- *a few bay leaves*
- *6 tbsp strained tomatoes*
- *6 tbsp extra virgin olive oil*

For the lagane:
- *200 g (8 oz) durum flour*
- *200 g (8 oz) plain flour*
- *3 eggs*
- *1 pinch salt*
- *1 teaspoon extra virgin olive oil*
- *water as desired*

Leave the chickpeas to soak in boiling water for more than 12 hours. Then rinse them carefully and put them in cold water with the garlic, bay leaves and strained tomatoes. Let them cook slowly. After bringing the water to the boil keep the heat low until the chickpeas begin to soften.

This the moment to prepare the lagane. Mix the plain flour and durum flour, the eggs, a pinch of salt, a trickle of olive oil and as much water as needed. Shape the flour into a mound and put all the ingredients in a hollow in the middle, then whisk them together with a fork, slowly kneading the flour into the liquid. The dough must be fairly stiff. Finally, after allowing the dough to stand for about ten minutes, roll it out and cut into lengths about 3 cm (1 inch) thick and about as long as your hand is wide.

At this point, check that the amount of water used to cook the chickpeas is sufficient for the lagane, bring it to the boil and add the pasta.

After a few minutes, stirring steadily, the lagane will begin to rise to the surface. Then remove the pan from the heat. Sprinkle the lagane with olive oil and let them cool a few minutes in the pan, mixing everything together. Let them cool slightly before serving.

Poverello ammammato con spaghetti

Erano belli quei giorni in cui tornando a casa ne pregustavo il tepore e il profumo. Molte volte nel corso della settimana mamma preparava i legumi, e lo fa ancora. La maggior parte delle volte erano i fagioli della varietà autoctona poverello (in dialetto fagiola povareja). La mattina presto si mettevano nel tegame di creta, sulla cucina a legna, e dopo la prima schiantatura cuocevano lentamente fino all'ora di pranzo. La schiantatura è un'antica tecnica di cottura messa a punto dalle contadine della Piana di Gioia Tauro proprio per questo particolare tipo di fagioli, in quel complesso intreccio di conoscenza specialistica e manipolazione del bene germogliato nel rapporto con la terra. È il corrispettivo tecnico e culturale della sua biodiversità biologica. La struttura del poverello è infatti così delicata da permettere la schiantatura (termine dialettale che indica la rottura), la frantumazione omogenea dei chicchi di fagioli e della sottilissima buccia, direttamente in cottura, con una tecnica di successivi choc termici (dall'ebollizione al raffreddamento veloce), e senza dunque necessità di ammollo.

Ingredienti per 4 persone
- 500 g di fagioli della varietà poverello
- 1 grossa cipolla
- 1 grosso spicchio d'aglio intero
- 7 cucchiai di passata di pomodoro
- 200 g circa di broccoli siciliani (in alternativa broccoli neri)
- 6 foglie di lattuga romana
- 5 foglie di bietola
- 250 g di patate a dadini
- 350 g di spaghetti
- 5 cucchiai di olio extravergine d'oliva
- sale

Occorre mettere a bollire i fagioli con la cipolla tagliata a pezzettini, lo spicchio d'aglio intero e la passata di pomodoro con poca acqua.

Appena inizia l'ebollizione procedere con la schiantatura, la rottura dello stato termico, versando poca acqua fredda, tale da produrre l'abbassamento dei fagioli nella pentola, e continuare così, coprendo via via con altra acqua fredda i fagioli che salgono a galla.

Quando i fagioli sono cotti aggiungere una mescolanza di verdure invernali tagliate a piccoli pezzi: broccoli siciliani (o broccoli neri), lattuga romana, bietola, patate a dadini. Altri 15 minuti di cottura e, se necessario, aggiungere una piccola quantità d'acqua (nella stessa pentola andrà cotta la pasta).

Al bollore versare gli spaghetti spezzati, avendo cura di rigirare continuamente la minestra che, a questo punto, ha prodotto un liquido in cui i fagioli, ormai ridotti in poltiglia, fanno da 'mamma' agli altri ingredienti.

A fine cottura aggiungere un cucchiaio d'olio a persona e lasciare riposare per qualche minuto.

Una volta nel piatto il poverello sarà ammammato, cioè perfettamente legato al resto degli ingredienti, in quella maniera intensa in cui lo possono essere soltanto una madre e un figlio in piena simbiosi nutritiva. Una parola bellissima, ammammare, che descrive quel farsi tutt'uno proprio della relazione affettiva con la madre, fuori dal tempo e dallo spazio. Parla dell'antica radice 'matristica' di certe aree della Calabria e della mia gente più di un lungo trattato antropologico. Anche questo piatto somiglia alle donne che ho conosciuto, sembra cucito addosso al tempo delle loro vite, al loro lento andirivieni dai fornelli, mentre scorre la mattinata. Anch'io continuo a farlo mentre lavoro al computer o mi occupo della casa. Quanta poesia in quei fuochi sempre accesi, in quell'attardarsi a nutrire i corpi amati.

Spaghetti with poverello beans

It was wonderful in the days when I used to hurry homeward, looking forward to enjoying the warmth and perfume awaiting me. During the week mom would often prepare the vegetables, and she still does. Usually they would be beans of the local variety called poverello, *and in our dialect* fagiola povareja. *Early in the morning they would be put in a clay dish on the wood stove, and after the first* schiantatura *they would simmer slowly until lunchtime. Schiantatura is an ancient cooking technique developed by peasant women in the Plain of Gioia Tauro for these particular beans, in the complex web of specialized knowledge and the preparation of the ingredients as part of their relationship with the earth. It is the technical and cultural counterpart of the land's biological diversity. The structure of the* poverello *is in fact so delicate that* schiantatura *(a dialect term that means "crushing") breaks up the beans with their thin skin directly during cooking with a series of thermal shocks (by boiling them and cooling them rapidly), and so does away with the need to soak them.*

Serves 4
- 500 g (1 lb) of poverello beans
- 1 large onion
- 1 large clove garlic
- 7 tbsp strained tomatoes
- 200 g (8 oz) Sicilian broccoli (or alternatively black broccoli)
- 6 romaine lettuce leaves
- 5 chard leaves
- 250 g (9 oz) diced potatoes
- 350 g (12 oz) spaghetti
- 5 tbsp extra virgin olive oil
- salt

Boil the beans with the chopped onion, the garlic clove whole and the strained tomatoes with a little water.

As soon as it begins to boil begin the *schiantatura*, breaking down the thermal state, pouring in a little cold water to lower the beans in the pot, and keep doing this, gradually covering the beans that come to the surface with more cold water.

When the beans are cooked, add a mixture of winter vegetables cut in small pieces: Sicilian broccoli (or black broccoli), romaine lettuce, chard, and diced potatoes. Cook for another fifteen minutes and if needed add a little water (the pasta will cook in the same pan). When it boils again add the broken spaghetti. During cooking, care must be taken to stir the mixture steadily, since by this time it has become a liquid in which the beans, reduced to a mash, act as the "mother" to the other ingredients.

When it is done add a tablespoon of olive oil per person and leave it to stand for a few minutes.

Once the poverello *is served in the dish it is* ammammato, *meaning perfectly blended with the rest of the ingredients, in that intense way that only a mother and child in full nutritional symbiosis can be. This beautiful word* ammammare *evokes the affective relationship between mother and child, outside time and space. It speaks of the ancient matristic root of certain areas of Calabria and my people better than a long anthropological treatise. This, too, is like the women I've known; it seems to be part of them all through their lives, their slow movements to and from the stove as the morning flows by. I too continue to do this while working at the computer or busy about the house. How much poetry there is in those fires always burning, in that lingering over the work of feeding beloved bodies.*

Bucatini ai broccoli con sugo di stoccafisso

*Ho sempre pensato che la struttura di questo piatto somigli molto alle orecchiette con le cime di rapa.
I broccoli usati per questa ricetta tradizionale reggina sono quelli detti di muzzatura, cioè le cimette
delle spuntature di broccoli siciliani, più simili alle cime di rapa che al cappello del broccolo nero. Come
le rape vanno ripulite, strappando le foglie dallo stelo centrale coriaceo e fibroso e tagliando le cimette.*

Ingredienti per 4 persone
- 300 g di bucatini spezzati
- 500 g di spuntature di
 broccoli siciliani
- 1 cipolla
- 1 spicchio d'aglio
- 3 cucchiai di olio
 extravergine d'oliva
- 500 ml di passata di
 pomodoro
- 300 g di stoccafisso
 ammollato
- sale

Dopo un lavaggio accurato cuocere la verdura in acqua bollente per 15 minuti.

A parte preparare un sughetto base per il pesce. Dopo aver fatto friggere la cipolla e l'aglio nell'olio fino a doratura, aggiungere la passata di pomodoro. Il sugo va fatto cuocere per lo stesso tempo della preparazione dei broccoli, lasciandolo molto lento. Quando il pomodoro è cotto aggiungere lo stoccafisso ammollato e continuare la cottura per altri 10 minuti.

Quando i broccoli sono cotti, aggiungere i bucatini spezzati direttamente nell'acqua di cottura e fare cuocere il tempo necessario per una cottura al dente, rigirando molto spesso.

Infine scolare velocemente, senza eliminare del tutto l'acqua di cottura, versare nel sugo con lo stoccafisso e rigirare ancora per qualche minuto per amalgamare bene. Servire caldissimi.

Bucatini with broccoli and stockfish sauce

*I've always think the structure of this dish closely resembles orecchiette with turnip greens.
This traditional recipe from Reggio Calabria uses the kind of broccoli called* muzzatura, *meaning
florets of Sicilian broccoli. The* muzzatura *florets are closer in appearance to turnip greens than
black broccoli. Like turnip greens they have to be cleaned by tearing the leaves from the tough,
fibrous central stem and cutting up the small florets.*

Serves 4
- 300 g (10 oz) bucatini
 broken in pieces
- 500 g (1 lb) Sicilian
 broccoli florets
- 1 onion
- 1 clove garlic
- 3 tbsp extra virgin olive
 oil
- 500 ml (2 cups) tomato
 sauce
- 300 g (10 oz) soaked
 stockfish
- salt

After carefully washing the broccoli, cook it in boiling water for fifteen minutes.

Separately, make a basic sauce for the fish. After browning the onion and garlic in oil, add the strained tomatoes. The sauce should be cooked for the same time as it takes to make the broccoli, simmering it slowly. When the tomato is cooked add the soaked stockfish and continue cooking for another 10 minutes.

When the broccoli is done, add the broken pasta directly to the cooking water and simmer until it is al dente, stirring frequently.

Finally, drain quickly, without losing all the cooking water, adding some to the sauce with the dried cod and stir again for a few minutes to mix everything together well. Serve hot.

Fave a macco

Le fave: un cibo comune nell'alimentazione mediterranea. E anche un cibo molto discusso,
talvolta totemico, marcatore dell'identità alimentare popolare, talvolta tabù, respinto e detestato
anche a causa del favismo, endemico in certe zone del Mediterraneo e della stessa Calabria.
I Pitagorici, ad esempio, vegetariani, ma ferocemente avversi al consumo dell'antico legume,
consideravano le fave il loro cibo tabù per eccellenza, alla stessa stregua della carne. Eppure,
nonostante la Calabria sia stata la terra dove prosperò la setta filosofica, le fave hanno
rappresentato nel corso del tempo un cibo fondamentale dell'alimentazione popolare. Alimento
sacro nel folclore legato ai riti della commemorazione dei defunti, le fave, in particolare quelle
secche, si cucinano da oltre un millennio esattamente nella stessa maniera. La ricetta ancora
in uso in alcune zone corrisponde quasi per intero nella struttura, e perfino in alcuni dettagli
olfattivi, a quella presente nel famoso ricettario di Apicio, di epoca romana tardoantica. Anche
il nome, con cui ancora viene designato in dialetto quel macco, deriva dal tardo latino maccus,
e indica quell'atto dell'ammaccare, ridurre in poltiglia, che descrive il piatto a fine cottura.
Le uniche aggiunte rispetto all'originale romano sono alcuni elementi diventati importanti
nella cucina calabrese nel corso dei millenni: la pasta, il pomodoro, il peperoncino.

Ingredienti per 4 persone
- *400 g circa di fave secche*
- *1 cipolla*
- *4 cucchiai di passata di pomodoro*
- *1 costa di sedano*
- *qualche semino di finocchio selvatico*
- *1 peperoncino intero*
- *300 g di spaghetti spezzati in due*
- *3 cucchiai di olio extravergine d'oliva*
- *sale*

Per preparare delle buone fave a macco è sufficiente circa un etto di fave a persona. Le fave secche, senza la pellicola interna, vanno messe in ammollo per circa 8 ore, anche se anticamente spesso si procedeva alla cottura senza ammollo.

Dopo si sciacquano e si mettono a cuocere con la cipolla, tagliata a pezzi grossi, la passata di pomodoro, una costa di sedano, qualche semino di finocchio selvatico, un peperoncino intero.

Far bollire, abbassare il fuoco e lasciar cuocere per mezz'ora.

Quando la cottura è ultimata allungare l'acqua e, al bollore, gettare gli spaghetti spezzati a metà.

Infine condire con 3 cucchiai di olio extravergine d'oliva e servire calde.

Spaghetti and broad beans

Broad beans are a Mediterranean staple. They are also much discussed, sometimes iconic, an identity marker of a folk cuisine, sometimes taboo, disliked and even detested. This is principally because of favism, which is endemic in certain areas of the Mediterranean and Calabria itself. The Pythagoreans, for example, were vegetarians but shunned broad beans, which were emblematically taboo just like meat. Yet though the philosophical sect flourished in Calabria, down the centuries broad beans have always been a staple of the people. In the region's folklore it is a sacred food, bound up with the rituals of the remembrance of the dead. Broad beans, especially dried ones, are still cooked a thousand years later exactly as they used to be in ancient times. The recipe in use in some areas is almost the same in its outlines and even some olfactory details, to the one we find in the famous cookbook Apicius dating from late Roman antiquity. Even the dialectical name macco derives from late Latin "maccus" and indicates that act of ammaccare, meaning "to pulp," which describes the dish when made. The only additions to the Roman original are some ingredients that have become added to the Calabrian cuisine through the centuries: pasta, tomatoes and chilies.

Serves 4
- 400 g (14 oz) dried beans
- 1 onion
- 4 tbsp strained tomatoes
- 1 rib celery
- a few seeds of wild fennel
- 1 whole chili
- 300 g (10 oz) spaghetti broken in half
- 3 tbsp extra virgin olive oil
- salt

To make a good dish of *fave a macco* just take about 100 g (4 oz) of dried broad beans per person. The beans, without the inner film, should be soaked about 8 hours, though in ancient times they would be cooked without soaking.

After rinsing, cook them with the onion cut into large pieces, strained tomatoes, rib of celery, some wild fennel seeds, and a whole chili.

Bring to the boil, lower the heat and simmer for half an hour.

When it is cooked, dilute the water and when it boils add the spaghetti broken in half.

Finally drizzle with 3 tablespoons of extra virgin olive oil and serve hot.

Vajanella con spaghetti

Non si poteva dire che l'estate fosse arrivata fino a quando non fosse comparsa in tavola la vajanella. Era il cibo dell'intera estate: veniva portata in tavola un giorno no e due sì, in varie salse e con lievissime varianti, da giugno a ottobre inoltrato. Per fare la vajanella occorreva che il sole avesse cotto a sufficienza la terra. Quando si cominciavano a raccogliere i primi fagiolini, erano pronti anche i pomodori, il basilico, le zucchine e le patate novelle. Questo, come altri piatti della nostra cucina di laboriosa preparazione, mostra chiaramente quanto siano state centrali le attività legate al cibo nel corso delle giornate, soprattutto per le donne del passato. Il tempo delle mattinate estive era scandito dalla preparazione. Era abitudine fare le cose in compagnia, chiacchierando con leggerezza. Per la verità è ancora così e tuttora le fasi di preparazione del piatto si intervallano alle faccende della vita domestica.

Ingredienti per 4 persone
- 700 g circa di fagiolini con baccello
- 2 zucchine
- 350 g circa di patate
- 400 g di spaghetti non troppo grossi

Per la passata di pomodoro (in alternativa 750 ml di sugo di pomodoro):
- 1 kg di pomodori tagliati a pezzettini
- 1 pezzetto di cipolla
- 1 pezzo di peperone
- 1 manciata di basilico
- 1 pezzo di peperoncino fresco (a piacere)
- 3 cucchiai di olio extravergine d'oliva

Per il soffritto:
- 1 cipolla
- 1 spicchio d'aglio
- 3 cucchiai di olio extravergine d'oliva
- qualche foglia di basilico
- sale

Per prima cosa si mette una capiente pentola a bollire. Occorrono fagiolini con il baccello (meglio se della varietà poverello), spuntati alle estremità, zucchine tagliate a grossi tocchi e patate tagliate a dadini.

Quando l'acqua bolle si versano le verdure e si procede alla preparazione a parte di un buon sugo semplice.

Nella giusta stagione, per conferire un gusto speciale al sugo, la passata fatta al momento è la cosa migliore (in alternativa può andar bene anche una bottiglia di 750 ml di passata). I pomodori freschi vanno tagliati a pezzettini e messi sul fuoco con una cipolla, il basilico, il pezzo di peperone e, secondo i gusti, un pezzo di peperoncino fresco.

Dopo una cottura di 20 minuti circa, passare al passatutto. Si fa un soffritto con 3 cucchiai di olio extravergine d'oliva, l'altra cipolla, lo spicchio d'aglio e si aggiunge la passata fresca.

Dopo qualche minuto salare il sughetto, addolcendo con una punta di zucchero se risultasse troppo acido. Lasciare andare a fiamma bassa per una mezz'oretta.

Mentre il sugo cuoce ultimare la cottura delle verdure, dove si aggiunge una piccola quantità di acqua, prestando particolare attenzione al fatto che l'acqua non dev'essere troppa, ma neanche poca, poiché in quel liquido dovranno essere cotti gli spaghetti.

Dopo aver versato gli spaghetti, rigirare con frequenza. Quando la pasta è cotta, passare allo scolapasta se dovesse essere troppo liquida, evitando tuttavia di rinunciare a quel buonissimo liquido in cui si sono disciolte le componenti del piatto.

Condire col sugo preparato a parte e servire calda.

Vajanella with spaghetti

We never felt summer had come until the vajanella *appeared on the table. It was a summertime food, being served two days out of three, in various sauces with very slight variations, from June to October. To make* vajanella *the sun had to have baked the ground hard enough. When the first green beans began to be picked, the tomatoes, basil, zucchini and potatoes were also ready. This, like other local dishes which call for laborious preparation, clearly shows how central the work of preparing food was during the day, especially for women in the past. The hours on summer mornings were marked off by the stages in its preparation. It was customary to do things in company, chatting easily. To tell the truth it is still like that and the stages in the preparation of the dish still alternate with other domestic chores.*

Serves 4
- 700 g (25 oz) green beans
- 2 zucchini
- approximately 350 g (12 oz) potatoes
- 400 g (14 oz) spaghetti (not too thick)

For the strained tomatoes (you can use 750 ml, or 3 cups, of tomato sauce instead):
- 1 kg (2 lb) chopped tomatoes
- 1 piece onion
- 1 piece bell pepper
- 1 handful basil
- 1 piece fresh pepper (to taste)
- 1 clove garlic
- 3 tbsp extra virgin olive oil
- salt

For the sauce:
- 1 onion
- 1 garlic clove
- 3 tbsp extra virgin olive oil
- a few basil leaves
- salt

First a large pan of water is put on to boil. This recipe uses beans in their pods (preferably the poverello variety), with the tips snapped off, zucchini cut into large pieces and diced potatoes.

When the water boils, add the vegetables and start to make a good simple tomato sauce.

In the right season, to give a special flavor to the sauce, strained tomatoes freshly made are best, or alternatively a 750 ml bottle (3 cups) of sauce. If using fresh tomatoes they should be chopped into small pieces and cooked with an onion, basil, the piece of bell pepper and, according to taste, a piece of fresh chili.

After it has cooked for about 20 minutes it can be strained. The sauce is made using 3 tablespoons of extra virgin olive oil, another onion, a garlic clove and the fresh pasta. After a few minutes add salt and, if it is too sharp, sweeten it with a pinch of sugar. Simmer slowly for half an hour.

While the sauce is cooking, finish the vegetables and add a little water to them, taking care there is not too much water, but neither too little, because the spaghetti will be cooked in the liquid. After adding the spaghetti, stir frequently.

When the pasta is cooked, drain it if it is too watery, but do not give up the delicious liquid containing the dish's ingredients dissolved.

Drizzle with the sauce made separately and serve hot.

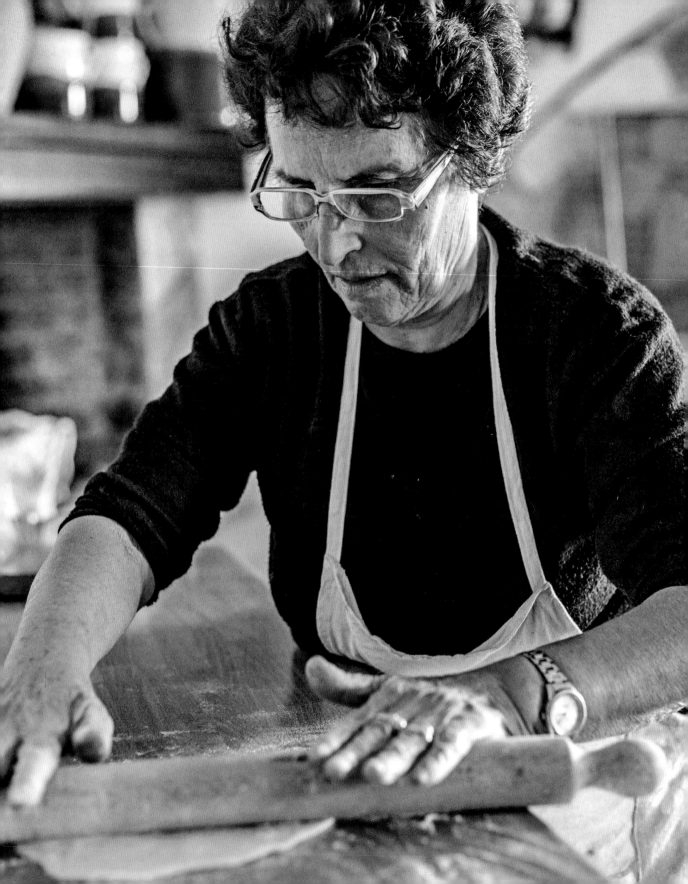

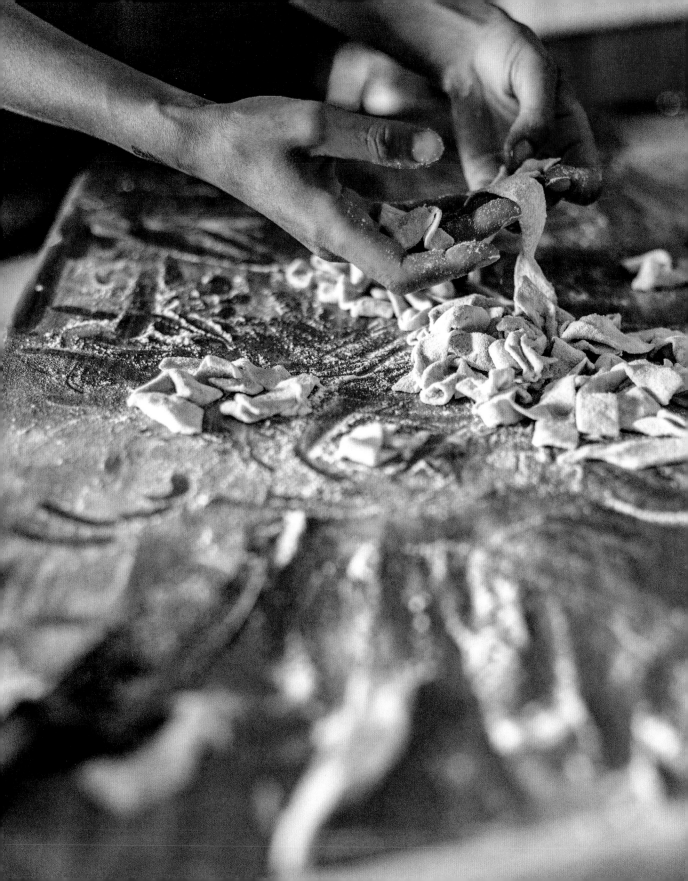

Pancotto

"Perché non gli dai un po' di pancotto?": arrivava puntuale il consiglio delle vecchie madri, titaniche saggezze nell'accudimento della prole. Nel mondo matriarcale in cui sono cresciuta la cura non era mai questione da vivere in solitudine. Talvolta la preponderanza del gruppo materno sulla singola madre era addirittura eccessiva. Le giovani madri venivano seguite e consigliate nel loro percorso di crescita insieme ai figli. Il pediatra era adatto ai bimbi malati, non per quelli sani e normali. La medicalizzazione del rapporto di 'maternage' è cosa recente. La comunità matriarcale gestiva le tappe della vita senza clamori, con naturalezza, come l'evolvere delle stagioni. I tempi erano diversi: i limiti della povertà si rifrangevano anche sulla gestione dei corpi e la mortalità infantile era elevata. Tuttavia una certa scarsità non era sempre una cattiva consigliera nell'alimentazione, viste le derive raggiunte nei paesi caratterizzati da un regime alimentare ipercalorico. Si svezzavano i bambini con il pancotto. Credo di aver sentito mille volte l'invito delle anziane, sempre accompagnato dalla ricetta, narrata e raccomandata nei minimi dettagli:

Ingredienti per 4 persone
- *5 pomodorini o 5 cucchiai di passata di pomodoro*
- *200 g di pane duro*
- *4 foglie di basilico*
- *1 spicchio d'aglio*
- *4 cucchiai di olio extravergine d'oliva*
- *sale*

"Prendi, una pentola, ci metti un litro d'acqua, i pomodorini (d'inverno vanno bene anche cinque cucchiai di passata), uno spicchio d'aglio intero, qualche foglia di basilico, e il pane duro.

Fai cuocere fino quando il pane non è completamente sbriciolato, e quando è cotto metti l'olio e fallo raffreddare.

Prova a darlo al bambino a piccole cucchiaiate, vedrai come crescerà".

Secondo un'interpretazione etimologica la parola pane sarebbe riconducibile alla radice sanscrita pa (bere, nutrire), da cui anche pa-sto e pa-scere: è affascinante l'idea di considerare la parola pane attaccata, nella sua significanza primordiale, a un nutrimento che poteva essere anche liquido. Dev'esserci stata una lunga fase della storia in cui le donne si posero il problema del nutrimento dopo l'allattamento. Forse fu proprio per sopperire a un'assenza del corpo con il quale nutrivano – o forse per liberarsi della schiavitù di un corpo che nutre – che inventarono il pane. È certo che siano state le donne a farlo. Già nell'Epopea di Gilgamesh è una donna a rivelare all'uomo selvaggio l'esistenza del pane, rendendolo così 'civile'. Nell'antica Grecia il mondo era suddiviso tra 'mangiatori di pane' e quelli che non lo erano, assimilati allo stato bestiale. Fin da subito, dunque, il pane rivestì questa funzione sacrale sul piano dell'immaginario collettivo delle società antiche tra Mediterraneo e Medio Oriente. Esso simboleggia la liberazione dal mondo animale, seguita alla rivoluzione del Neolitico, una liberazione difficile e faticosa.

Ho sempre pensato che il pancotto possedesse qualcosa di ancestrale e rimandasse a quel tempo lontano. La sua centralità nelle narrazioni sul cibo infantile, questo tramandarsi parole per supplire al corpo, da donna a donna, di madre in figlia, forse si trascina dietro tutto un mondo denso di significati nel quale, inconsapevoli, muoviamo i denti. Non lo sapevano, le donne di questa terra, che nutrendo i loro piccoli portavano a spasso un fossile della storia. Un fossile reso vivo di bocca in bocca, che si perde nel principio dei giorni.

Bread soup

When children needed some special care, "What about trying a little pancotto?" was invariably the timely suggestion of older mothers, with their immeasurable wisdom. In the matriarchal world I grew up in, tending the sick was never a solitary matter. Sometimes the maternal cohort could overwhelm young mothers. They would be supervised and plied with advice as they grew up together with their children. The pediatrician was only called in for ailing children, not for healthy ones. The medicalization of mothering is a recent development. The matriarchal community managed the stages of life quietly, naturally, like the passing of the seasons. Times were different: the limits of poverty were refracted onto the management of bodies and infant mortality was high. However, a certain scarcity is not always a bad counselor in nutrition, in view of the excesses of countries with high-calorie diets. Children would be weaned on pancotto. I must have heard the old women repeat the same words a thousand times, always together with the recipe, recounted and recommended in the smallest details:

Serves 4
- *5 cherry tomatoes or 5 tbsp strained tomatoes*
- *200 g (8 oz) stale bread*
- *4 basil leaves*
- *1 clove garlic*
- *4 tbsp extra virgin olive oil*
- *salt*

"Take a pan and add a liter (4 cups) of water, the cherry tomatoes (in winter five tablespoons of strained tomatoes will do instead), one garlic clove, a few basil leaves, and some stale bread.

Cook until the bread is soften all through, and when done add the oil and let it cool.

Give it to the child in small spoonfuls and you'll see how it will grow."

According to one etymological interpretation, the word *pane* (bread) can be traced back to the Sanskrit root pa (drinking, feeding), from which also comes pa-sto (meal) and pa-scere (feed). It is fascinating to think that the word for "bread" in its primordial significance may have been used for a liquid foodstuff. There must have been a long period of history in which women had to cope with the problem of what food to give children after weaning. Perhaps it was to make up for the absence of the body which nurtured the child, or perhaps to free themselves from the slavery of breastfeeding, that they invented bread. It was clearly women who did this. Already in the Epic of Gilgamesh it was a woman who revealed the existence of bread to the savage man, so civilizing him. The ancient Greeks divided the world between those who were bread eaters and those who were not, seen as closer to the state of wild creatures. From the beginning, therefore, bread possessed this sacred function in the collective imagination of ancient societies between the Mediterranean and the Middle East. It symbolized the troubled and laborious liberation from the animal world that followed the Neolithic revolution.

I have always believed that pancotto possessed an ancestral quality suggesting that distant time. It occupies a central position in the narratives of child nutrition, part of the wisdom handed down to support the body, from woman to woman, mother to daughter, bearing a whole world rich in meanings which we unconsciously embody in the food we eat. The women of this land were unaware that in feeding their little ones they were perpetuating a fossil of history. A fossil brought to life by word of mouth and going back to the dawn of time.

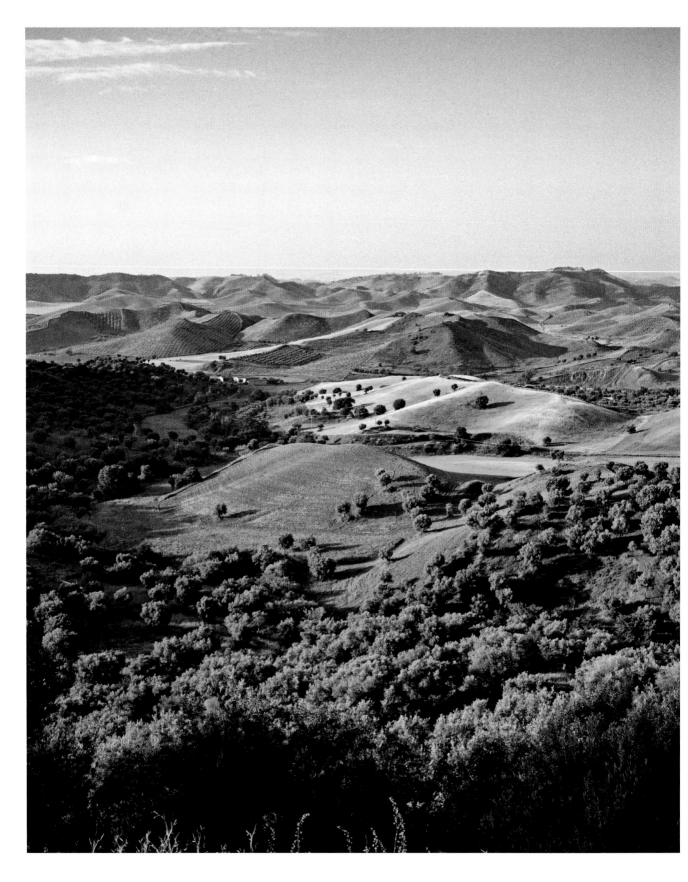

Paccheri alla parmigiana

Pur essendo la parmigiana un piatto ascritto alla tradizione siciliana, lunga e discussa è la questione delle sue origini. In molti ne hanno rivendicato la maternità, compresi i campani. È certo che se si chiedesse a un calabrese qual è la terra della parmigiana, non esiterebbe a dire che è la sua. La parmigiana è un piatto unificatore nella tradizione meridionale. Sempre uguale ma sempre diverso, ha un'infinità di variabili, riducibili a tradizioni locali o addirittura a tradizioni familiari in cui a mutare sono minimi, ma incisivi dettagli, pur nella logica di una generale koinè culinaria. La mia parmigiana, che poi è quella della mia mamma, è morbida e delicata, vellutata e scivolosa. Per questo motivo si presta meravigliosamente a diventare un sugo con cui condire la pasta. Anticamente, dalle mie parti, si preparava anche sul fornello: così facevano le mie nonne, e così facciamo anche noi, soprattutto quando serve a condire la pasta. La parmigiana esige una lenta preparazione. In Calabria ne esistono due versioni, una con le zucchine e una con le melanzane, ma alcuni ne fanno anche una mista.

Ingredienti per 4 persone
- 400 g di paccheri
- 750 g di melanzane
- 300 g di mollica di pane
- 150 g di Parmigiano Reggiano
- 200 g di caciocavallo a fettine
- 750 ml di passata di pomodoro fresco
- 1 cipolla
- 1 spicchio d'aglio sminuzzato
- 2 cucchiai di olio extravergine d'oliva
- 100 g di olive nere in salamoia
- 5 foglie di basilico
- sale

Per la pasta alla parmigiana sono più adatte le melanzane, preferibilmente viola, che vanno sbucciate, tagliate a fettine non troppo spesse (mezzo cm circa) e 'mmazzarate, ovvero disposte a strati in uno scolapasta, con una copertura di sale su ogni strato, e infine un peso, anticamente una pietra pesante detta appunto *mazzara*. In questa maniera perderanno lentamente l'acquetta amara che le rende turgide.

Nel frattempo preparare un sugo. Friggere una cipolla in 2 cucchiai di olio extravergine d'oliva e, quando sarà dorata, aggiungere il pomodoro fresco, lasciando cuocere per una ventina di minuti circa.

Preparare tutti gli ingredienti: sbriciolare in una capiente ciotola la mollica di pane raffermo di 2-3 giorni, mescolarla al Parmigiano e all'aglio in pezzetti piccolissimi. Infine disporre in 3 ciotole separate delle olive, denocciolate e a pezzetti, qualche foglia di basilico, il caciocavallo a fettine.

A questo punto togliere il peso dalle melanzane e strizzare ciascuna fettina per eliminare l'acqua in eccesso; quindi lavare, asciugare e friggere in abbondante olio d'oliva.

Ora si può finalmente comporre la parmigiana, disponendo in una padella non molto grande uno strato d'olio, uno di melanzane, uno abbondante di sugo, uno di mollica al formaggio, una manciata di olive, caciocavallo e continuando così fino a riempire la padella. L'unica raccomandazione è quella di versare abbondante sugo (è necessario che questa parmigiana sia tendenzialmente liquida, per condire bene la pasta). Disporre su un fornello a fuoco bassissimo e far cuocere per una mezz'oretta.

A parte, in una capiente pentola portare a ebollizione l'acqua per la pasta. Salare e far cuocere i paccheri per il tempo giusto, quindi scolarli velocemente e condirli con la parmigiana, aggiungendo qualche mestolo di acqua di cottura (è una pasta che si asciuga facilmente).

Paccheri alla parmigiana

Though parmigiana is a dish from the Sicilian tradition, its origins have long been debated. Many places have claimed it, including Campania, while Calabrians unhesitatingly do the same. Parmigiana is a unifying dish in the southern tradition. Always similar yet always different, it is endlessly variable, with which the details changing slightly yet significantly in ways that can be traced to local or even family traditions in the broader culinary community. My parmigiana is my mother's, soft and delicate, velvety and slippery. For this reason it is just right as a pasta sauce. In the old days, in my part of the world, it would even be cooked on the hob and not in the oven: my grandmothers did it, and we still do, especially when it is used as a condiment for pasta. Parmigiana needs to be cooked slowly. In Calabria there are two versions, one with zucchini and one with eggplant, but some also mix the two.

Serves 4
- 400 g (14 oz) paccheri
- 750 g (26 oz) egg plant
- 300 g (10 oz) bread crumbs
- 150 g (6 oz) Parmigiano Reggiano
- 200 g (8 oz) sliced caciocavallo
- 750 ml (3 cups) fresh tomato sauce
- 1 onion
- 1 clove garlic
- 2 tbsp extra virgin olive oil
- 100 g (4 oz) black olives preserved in brine
- 5 basil leaves
- salt

For *pasta alla parmigiana* eggplants, preferably purple ones, are best.

They should be peeled, sliced rather finely (½ cm or 2/10 inch thick) and 'mmazzarate, meaning arranged in a colander in layers with a covering of salt on each. Finally, a weight, formerly a heavy stone called a *mazzara*, would be placed on top. This would slowly "sweat" them to shed the bitterness that makes them turgid.

Meanwhile, make the sauce. Fry the onion in 2 tablespoons of extra virgin olive oil and, when it browns add the fresh tomato and cook for about twenty minutes.

Prepare all the ingredients: crumble the bread, 2-3 days old, into a large bowl and mix it with the grated parmesan and garlic chopped small. Finally arrange 3 separate bowls of olives, pitted and chopped, a few basil leaves and slices of caciocavallo.

Remove the weight from the eggplants and squeeze each slice to remove excess water; then wash, dry and fry them in olive oil.

Now you can finally compose the parmigiana, in a pan that is not too big, by adding a layer of oil, one of eggplant, one of plenty of sauce, one of bread crumbs mixed with cheese, a handful of olives, the caciocavallo, and keep doing this till the pan is full. The only point to notice is to use plenty of sauce (this parmigiana has to be on the liquid side to flavor the pasta). Cook it over low heat and simmer for about half an hour.

Apart, bring the water for the pasta to a boil in a large saucepan. Add salt and cook the paccheri till done, then drain and quickly dress with the parmigiana, adding some spoonfuls of cooking water (this kind of pasta tends to dry out).

Struncatura

Di questa pasta credo di aver sentito sempre parlare, ma ero già adulta quando la provai per la prima volta. Per lungo tempo fu vittima del luogo comune legato alla sua origine popolare che la riduceva alla stregua di 'cibo per cavalli', considerata poco digeribile e perciò consumata di rado. Per assaggiarla ho dovuto aspettare che passasse la furia distruttiva degli anni Ottanta: l'esasperato consumismo tipico di quegli anni portava a guardare con disprezzo qualsiasi cibo avesse avuto una connotazione pauperistica. Occorrerà la metà degli anni Novanta per cominciare a guardare con occhi diversi alla storia del cibo e alla natura. Anche il destino di questa pasta ha seguito la stessa parabola.

La struncatura è una pasta nata in seno agli usi civici e alle abitudini alimentari dei lavoratori dei mulini. Deve il suo nome all'analogia tra la materia grezza della sua composizione farinosa e la segatura, detta appunto in dialetto struncatura (il residuo dello stroncare, del tagliare un tronco). Sulla struncatura aleggiano molti miti, costruiti intorno ai concetti di povertà e durezza. Ai lavoratori dei mulini era permesso raccogliere la farina che cadeva a terra durante le operazioni di trasporto e manutenzione. È facile immaginare che nel trasporto dei sacchi gli operai gettassero a terra quanta più farina possibile e di natura diversa: talvolta integrale, talvolta di segale, di grano duro e tenero, con diversi gradi di macinatura. Va da sé che nell'operazione gli operai raccogliessero dal pavimento, con grossi scoponi, anche impurità, residui di terra o altro, da cui la radice delle leggende sul colore scuro della pasta e sulla sua non commestibilità. Come insegna Piero Camporesi, lontani dall'abbondanza alimentare, in periodi di scarsità, non si andava molto per il sottile. Tutte le farine e le materie residue così raccolte venivano messe insieme e impastate con la sola acqua, direttamente nel mulino. Poi si tirava la sfoglia con un matterello e le si dava la forma di semplici tagliatelle. Non a caso questo prodotto è rimasto prerogativa delle attività dei mulini nella Piana di Gioia Tauro.

Questa narrazione serve a spiegare solo l'origine di una pasta ormai entrata nel mito della tradizione alimentare calabrese. Le cose sono poi andate diversamente a partire dal boom economico. Oggi esistono piccoli pastifici moderni che producono struncatura di alta qualità. Molte meraviglie del gusto hanno avuto origine nella miseria più dura e poi lentamente si sono trasformate in eccellenze del territorio.

Ingredienti per 4 persone
- 500 g di struncatura
- 100 g di olive verdi o nere
in salamoia
- 20 capperi sotto sale
- 2 grossi spicchi d'aglio
- 5 cucchiai di olio
extravergine d'oliva
- 5 foglie di basilico
- 500 g di pomodoro
- 2-3 acciughe salate
- sale

La pasta si può condire in tanti modi, ma quello più diffuso è un sugo rustico molto semplice e 'croccante'. Ci vogliono delle olive (meglio se piccole e saporite, nere o verdi, come quelle in salamoia della Piana di Gioia Tauro), che vanno triturate insieme ai capperi sotto sale, precedentemente dissalati.

Dopo aver fritto gli spicchi d'aglio a pezzetti nell'olio, aggiungere il trito misto di olive e capperi e lasciar cuocere a fuoco allegro.

Quando il soffritto è cotto, fino al limite della croccantezza, aggiungere i pomodorini. D'inverno, anticamente, si utilizzavano i pomodorini *a scocca* che sul finire dell'estate, ancora verdi, si appendevano composti a forma di grosso grappolo d'uva: così maturavano lentamente e si conservavano per tutto l'inverno.

Far cuocere il sugo per un altro quarto d'ora e infine aggiungere 2-3 acciughe sotto sale e una punta di peperoncino a piacere.

Nel frattempo cuocere in una pentola capiente in ebollizione la struncatura e levarla poco meno che al dente.

Metterla nella padella e ultimare la cottura sul fuoco nel sugo aggiungendo acqua di cottura, come si fa per il risotto, senza mai farla asciugare troppo. Servire caldissima.

Struncatura

I suppose I had always heard about this pasta, but I was already grown up when I first tasted it. For a long time I was a victim of the conventional wisdom which dismissed it as "indigestible horse fodder," due to its rustic origins, and it was rarely eaten. To taste it, I had to wait for the destructive fury of the eighties to recede. The exaggerated consumerism typical of those years meant any food suggestive of poverty was looked on with contempt. It was only in the mid-nineties that a different view of the history of food and nature emerged. This pasta's reputation followed the same parabola.

Struncatura owes its name to the analogy between the floury material it is made out of and sawdust, in dialect called struncatura (the result of stroncare, meaning sawing logs). Many myths surround struncatura, evoking poverty and hardness. Mill workers were allowed to collect the flour that fell to the ground during transport and maintenance. It's not hard to imagine that the workers carrying the bags made sure plenty of the flour fell to the ground and all sorts of different kinds: sometimes wholemeal, sometimes rye, durum wheat or soft wheat, ground to different

degrees of fineness. Naturally the workers wielding big brooms would sweep up the flour together with plenty of dust, dirt, and a good deal else, giving rise to legends about the dark color of the pasta and its inedibility. As Piero Camporesi's books show clearly, when food was scarce, people could not afford to be fussy. All the flour and waste materials collected like this would be simply mixed with water and kneaded in the mill. Then the dough would be rolled out and cut into strips. Significantly it remains a specialty of the mills in Piana di Gioia Tauro.

This story explains only the origin of a pasta that has now entered the mythology of traditional Calabrian food. Things then changed during the boom years. Today there are small modern pasta factories that produce struncatura of the highest quality. Many delicacies were once the food of the poor and then slowly grew into local delicacies.

Serves 4
- *500 g (1 lb) struncatura*
- *100 g (4 oz) green or black olives preserved in brine*
- *20 salted capers*
- *2 large cloves garlic*
- *5 tbsp extra virgin olive oil*
- *5 basil leaves*
- *500 g (1 lb) tomatoes*
- *2-3 salted anchovies*
- *salt*

This pasta can be flavored in many ways, but the commonest is a very simple, munchy, rustic sauce. It uses olives (preferably small and savory, black or green, like those preserved in brine from Piana di Gioia Tauro), which are chopped up together with salted capers (desalt before using).

After browning the chopped garlic cloves in oil, add the chopped mixed olives and capers and cook over brisk heat.

When the sauce is cooked and really crispy, add the tomatoes. In winter, formerly, these would be *pomodori a scocca*, meaning tomatoes that were still green at the summer's end. They would be hung up in big bunches like grapes: in this way they ripened slowly and kept all through the winter.

Cook the sauce for another fifteen minutes, then add 2-3 salted anchovies and a pinch of pepper to taste.

Meanwhile, cook the struncatura in a large pan of boiling water and then drain while it is still a little rather less than al dente.

Put it in the pan with the sauce and let it finish cooking over the heat, adding the water it was boiled in, as you would do for a risotto, taking care not to let it dry out. Serve piping hot.

Pasta e patate alla tiella

Quella della cucina a strati è una modalità culinaria molto ricorrente in Italia, che nella tradizione meridionale, e calabrese, assume una particolare centralità. La pasta e patate alla tieddra è una preparazione dell'antica tradizione contadina cosentina: non a caso sono necessari i prodotti locali più tipici della zona. Anticamente questa ricetta veniva preparata nel caratteristico tegame a bordi alti, di rame stagnato, detta appunto tieddra. Pare avesse una cottura molto lenta nel forno a legna: ciò permetteva di utilizzare gli ingredienti fondamentali a crudo, le patate tagliate a fettine sottilissime e la pasta senza cottura preliminare. Il sugo doveva essere più liquido e coprire a filo l'intero contenuto del tegame.

Ingredienti per 4 persone
- *400 g di pennoni lisci*
- *500 g di patate sbucciate*
- *150 g di caciocavallo silano*
- *150 g di salsiccia stagionata al finocchio selvatico*
- *70 g di formaggio pecorino*
- *1 cipolla*
- *2 cucchiai di olio extravergine d'oliva*
- *700 ml di passata di pomodoro*
- *1 cucchiaino di origano selvatico*
- *1 punta di cucchiaino di peperoncino*
- *sale*

Le patate (perfette quelle silane) vanno fatte bollire in acqua salata per 10 minuti circa; dopo averle sbucciate, vanno lavate e tagliate a fettine.

Per approntare la pietanza servono poi il caciocavallo silano, la salsiccia stagionata al finocchio selvatico e il formaggio pecorino, altri alimenti fondamentali della dieta locale.

Mentre le patate cuociono, si prepara un sugo semplice, facendo rosolare la cipolla in 2 cucchiai di olio d'oliva, aggiungendo a rosolatura terminata la passata di pomodoro. Far cuocere per una ventina di minuti, salando e aggiungendo peperoncino a piacere e un cucchiaino di origano selvatico.

Dopo aver avviato il sugo cuocere al dente i pennoni lisci. Scolare velocemente e condire con il sugo preparato.

Infine si procederà all'allestimento degli strati. Serve una teglia da forno rotonda e con i bordi alti. Un po' di sugo sul fondo, uno strato di pasta, una spolverata di formaggio, uno strato di caciocavallo a fettine sottili e uno di salsiccia a fette. Si continua così fino a esaurimento degli ingredienti.

Passare in forno a 180 °C per 15 minuti, giusto il tempo che i formaggi si sciolgano e gli ingredienti si amalgamino.

Baked pasta and potatoes

Layered dishes are very common in Italy, but in the south, and especially Calabria, they are especially important. Pasta and potatoes baked in the tieddra is an ancient peasant dish from Cosenza, so naturally traditional local products are needed here. In the past this dish would be cooked in the typical deep local pan made of tinned copper called a tieddra, which apparently ensured it cooked very slowly in a wood oven. This meant the basic ingredients, thinly sliced potatoes and pasta, could be used raw, without boiling them first. The sauce then had to be more watery and cover everything in the pan level with the surface.

Serves 4
- 400 g (14 oz) pennoni lisci
- 500 g (1 lb) peeled potatoes
- 150 g (6 oz) caciocavallo silano
- 150 g (6 oz) salsiccia seasoned with wild fennel
- 70 g (2½ oz) pecorino
- 1 onion
- 2 tbsp extra virgin olive oil
- 700 ml (3 cups) strained tomatoes
- 1 tsp wild oregano
- 1 tip of a teaspoon of chili
- salt

The potatoes (the variety called *patate silane* are perfect) should be peeled, washed and sliced and then boiled in salted water for about 10 minutes.

The dish also calls for caciocavallo, salsiccia seasoned with wild fennel and pecorino, and other basic local ingredients.

While the potatoes are cooking, make a simple sauce by browning the onion in 2 tablespoons of olive oil and then adding the strained tomatoes. Cook for about 20 minutes, adding salt and pepper to taste and a teaspoon of wild oregano.

After starting the sauce, cook the pennoni lisci till they are al dente. Drain quickly and serve with the sauce.

Finally, prepare the layers. You will need a deep, round baking pan. Line the bottom with a little sauce, add a layer of pasta, a sprinkling of pecorino, a layer of thin slices of caciocavallo and one of sliced salsiccia.

Keep going till all the ingredients have been used. Bake at 180° C (350° F) for 15 minutes, just long enough to melt the cheese and blend all the ingredients.

Pasticcio di melanzane

Ho sempre associato questo piatto alla parola tedesca Heimat. Il complesso intreccio emotivo cui lo lego mi fa pensare alla piccola patria, nascosta nell'angolo più certo, e saldo, della mia memoria. Un piatto di mezza festa lo definirei, nella mia tradizione familiare. Facile da preparare e – per noi che abbiamo sempre coltivato quantità industriali di melanzane – anche estremamente economico. Come sempre, la prima cosa da fare, e ciò che mamma ha sempre fatto mentre noi tutti dormivamo ancora, è mettere il sugo a cuocere.

Ingredienti per 4 persone
- 500 g di pennoni o sedani lisci
- 250 g di tritato di vitello
- 1 l di passata di pomodoro
- 1 grossa cipolla tritata fine
- 3 cucchiai di olio extravergine d'oliva
- 1 kg di melanzane viola
- olio d'oliva per friggere
- 300 g di caciocavallo a fette
- 200 g di grana grattugiato
- sale

Si fa soffriggere nell'olio una grossa cipolla tritata fine, si aggiunge il tritato di vitello facendo rosolare tutto insieme, si sala e si aggiunge la passata di pomodoro. Il sugo va poi aggiustato di sale e addolcito con una puntina di zucchero, con continue aggiunte di acqua e la sua cottura accompagnerà lentamente la mattinata e la preparazione di tutti gli altri ingredienti.

A parte si preparano le melanzane: dopo averle sbucciate, si lasciano a 'mmazzarare dentro uno scolapasta per una ventina di minuti con un peso sopra, dopo averle disposte a strati con del sale. Finita questa operazione si lavano sotto l'acqua corrente, si strizzano e si soffriggono in abbondante olio d'oliva.

Nel frattempo si fanno cuocere i pennoni o sedani lisci e si scolano ancora al dente. Si condiscono con il sugo, che non va versato tutto sulla pasta (una parte viene conservata per l'allestimento).

Poi servono il caciocavallo a fette, il grana grattugiato è una teglia da forno dai bordi alti della forma desiderata: un filo d'olio sulla base della teglia, un po' di sugo, uno strato di pasta, uno di sugo, una spolverata di formaggio, uno strato di caciocavallo, uno di melanzane fritte e così via fino a esaurimento degli ingredienti. Questa pasta tende particolarmente ad asciugarsi: raccomando perciò di abbondare col sugo, e che questo non sia molto denso, ma piuttosto tendente al liquido.

Passare in forno a 190 °C per una ventina di minuti e servire caldo.

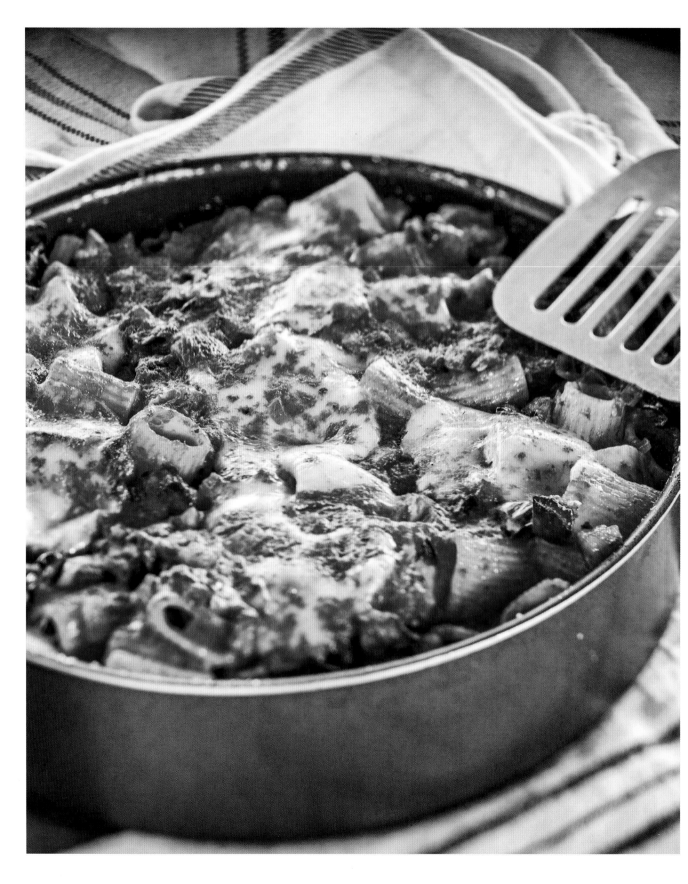

Eggplant with veal

I always associate this dish with the German word Heimat. Its complex emotional overtones make me think of a small homeland, concealed in the most certain and firmest corner of my memory. I'd call it my family tradition. Easy to make and, for those of us who have always grown industrial quantities of eggplant, also very cheap. As always, the first thing to do, and what mom always did while we were all still fast asleep, is to put the sauce on to cook.

Serves 4
- *500 g (1 lb) pennoni lisci or sedani lisci*
- *250 g (8 oz) ground veal*
- *1 liter (2 pints) strained tomatoes*
- *1 large onion, finely chopped*
- *3 tbsp extra virgin olive oil*
- *1 kg (2 lb) purple eggplant*
- *olive oil for frying*
- *300 g (10 oz) sliced caciocavallo*
- *200 g (8 oz) grated grana*
- *salt*

Finely chop an onion and fry it, add the ground veal and cook everything together, add salt and the strained tomatoes. The sauce should then be adjusted for salt and sweetened with a pinch of sugar, regularly adding water and letting it cook slowly through the morning while you prepare all the other ingredients.

Separately prepare the eggplants by peeling, slicing and then sweating them by arranging them in layers sprinkled with salt in a colander and leaving them for about twenty minutes with a weight on top. Then rinse them in running water, squeeze the water out of them and fry them in plenty of olive oil.

In the meantime cook the pasta (pennoni or sedani) and drain it when it is still al dente. Dress it with the sauce but don't pour it all over the pasta (some has to be kept for the layering).

Then take the sliced caciocavallo, grated grana and a deep baking pan of the desired shape: trickle a little olive oil over the bottom of the pan, add a little sauce, a layer of pasta, another of sauce, a sprinkling of grana, a layer of caciocavallo, one of fried eggplant and so on with all the ingredients. This pasta tends to dry out so be generous with the sauce and make sure it is fairly runny in the layering.

Bake at 190° C (375° F) for about twenty minutes and serve hot.

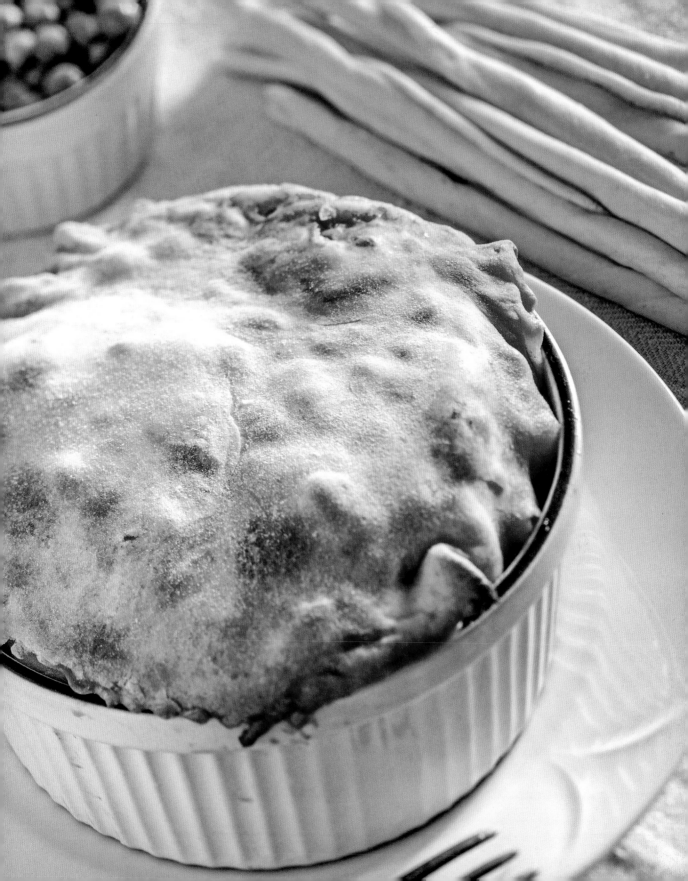

Timpano 'Big Night'

La prima volta che mi posi il problema dell'origine di questo piatto fu all'epoca dei miei studi di specializzazione sull'alimentazione. Durante la proiezione del film Big Night (1996) – la storia di una famiglia di ristoratori italoamericani che ruota intorno alla preparazione di questo timpano – fui colpita dalla successione di passaggi nella composizione della pietanza. Cercai subito informazioni per capire se il piatto avesse qualche legame con la cucina calabrese, ma sia la rete sia gli esperti di cinema gourmand ai quali ponevo la questione, erano di diverso parere. E non poteva essere altrimenti, visto che i due protagonisti del film erano doppiati come italiani di origine abruzzese. Da calabrese cocciuta non mi arresi: quella complessa cerimonia di preparazione mi ricordava da vicino il piatto delle grandi occasioni, che mia madre ha sempre preparato per la famiglia. Dopo lungo ricercare riuscii a rintracciare un'intervista alla madre del regista, Stanley Tucci, che raccontava la vera storia del piatto, letteralmente traghettato in America da Serra San Bruno, un paesino della vecchia Calabria Ultra sede della splendida Certosa, in provincia di Vibo Valentia. In fase di doppiaggio si decise di non caratterizzare come calabresi i protagonisti, per non avvalorare lo stereotipo negativo. Fu la suocera della madre (la nonna del regista), partita dalla Calabria ai primi del Novecento, a portare con sé quella ricetta, e a mantenere vivo per sé e per i figli il suo significato magico-sacrale.

Il timpano è un piatto complesso, che necessita di lunga preparazione e di attenzione, ricco di dettagli precisi, con passaggi codificati in un articolato sistema simbolico. Intanto la parola (che come timballo deriva dal greco timpanon, tamburo) fa riferimento a una forma cilindrica, somigliante a un tamburo. Una forma che ha una lunga storia nel Mediterraneo, dove ha vagato trascinando con sé il suo complesso apparato simbolico. Secondo alcuni studi le pietanze composte con il procedimento della stratificazione potrebbero essere addirittura ricondotte a epoca mesopotamica. A me piace pensare che la cucina a strati somigli ai calabresi, così difficili da afferrare perché composti di strati sovrapposti. E ciascuno di essi nasconde una storia, che a sua volta ha un'altra storia legata, che si fa sempre più piccola, in un gioco di scatole cinesi senza fine. Scrostando l'involucro scarnifichiamo ogni strato, disossiamo la terra, godiamo degli eventi che si susseguono in bocca: i maccheroni fatti a mano, i piselli, i funghi, le polpettine "piccole come nocciuole", la salsiccia a pezzi, le varie carni, i formaggi. Un sol boccone è un concerto di sapori assai somigliante a un viaggio nella storia e in se stessi.

Del timpano o timballo esistono molte varianti. Qui presento quella che ho appreso da mia madre, con tutti i trucchi e i segreti del suo esempio. È il piatto delle feste più grandi, una frontiera estrema per il gusto.

Ingredienti
- 100 g di trito di vitellino
sceltissimo
- 100 g di agnello misto
- 100 g di salsiccia
calabrese fresca e dolce
- 200 g di piccole
polpettine
- 1 cipolla di Tropea
piuttosto grande
- 100 g di funghi porcini
- 100 g di pisellini
tenerissimi
- 100 g di Parmigiano
Reggiano
- 50 g di pecorino
- 200 g di caciocavallo
silano
- 1 spicchio d'aglio
- 7 foglie di rosmarino
- 2 rametti di mirto
- 7 bacche di ginepro
- 2 bottiglie di passata di
pomodoro (preferibilmente
calabrese)
- 10 cucchiai di olio
extravergine d'oliva
- 1 peperoncino intero
- sale

Per i maccheroni e la
sfoglia (in alternativa
400 g di maccheroni e
200 g di sfoglia fresca per
lasagne):
- 300 g di semola
- 300 g di farina 00
- 4 uova
- 3 cucchiai di olio
extravergine d'oliva
- acqua q.b.

La prima cosa da fare è preparare il ragù. Questo è un ragù importante, composto da carne di agnello, di vitello, salsicce e polpettine. Procedere a una lieve sbollentatura della carne di agnello con due rametti di rosmarino, bacche di ginepro e vino rosso per sgrassare le carni dal gusto più persistente. In un'altra pentola eseguire la stessa operazione con le salsicce, ma aggiungendo ai precedenti odori anche uno spicchio d'aglio e qualche foglia di alloro. Finita questa operazione, soffriggere la cipolla triturata per qualche minuto e poi unire il trito di vitello, la carne di agnello e le salsicce sgrassate, 3 rametti di rosmarino, le bacche di ginepro e il mirto. Dopo qualche minuto aggiungere i piselli e la metà dei funghi.

La restante parte di porcini andrà fritta in qualche cucchiaio di olio extravergine d'oliva e utilizzata in seguito per l'allestimento degli strati.

Portare tutto a doratura, sfumare con vino rosso, salare e pepare.

A questo punto, con la fiamma alta, aggiungere la passata di pomodoro e il peperoncino intero, abbassare la fiamma e proseguire la cottura per almeno due ore, aggiungendo acqua all'occorrenza.

Nel frattempo procedere alla preparazione della pasta per i maccheroni e della crosta esterna del timpano, composti con gli stessi ingredienti. Impastare la farina con la semola, le uova, un goccio d'olio, un pizzico di sale e acqua quanto basta a produrre una pasta non troppo morbida. Fare riposare per un quarto d'ora. Dividere la pasta in due parti uguali e con una metà tirare la sfoglia, che andrà tagliata in piccoli rettangoli, da avvoltolare in seguito con leggerezza attorno al ferro per maccheroni o in alternativa agli stecchini di bambù per spiedini (in ogni caso i maccheroni calabresi si trovano facilmente in commercio).

Dopo aver preparato delle polpette piccole come nocciole (vedi ricetta a pag. 60), friggerle e versarle nel sugo. Quando il sugo sarà pronto, togliere i rametti di odori, le bacche di ginepro e il peperoncino intero, prestando attenzione a non sfaldarlo.

Mettere a bollire l'acqua per i maccheroni e nel frattempo preparare una forma di terracotta per soufflé (vanno bene anche tante piccole cocotte per ogni commensale) e versare sul fondo qualche mestolo di ragù.

Con la rimanente sfoglia, tirata sottilissima, ritagliare dei grossi cerchi della dimensione doppia rispetto alla forma prescelta per il timpano e foderare la teglia da forno con la pasta.

Cuocere i maccheroni in acqua salata fino a quando non saliranno a galla, scolare e condire con abbondante ragù ristretto.

Procedere ora alla preparazione a strati: uno di sugo, uno di maccheroni – avendo cura di inserire tutti i tipi di carne e le polpettine – i porcini trifolati, i formaggi misti e il caciocavallo a fette non troppo sottili, fino ad arrivare al bordo. Versare abbondante sugo e formaggio sullo strato finale e chiudere con la pasta stesa sulla forma, eliminando quella in eccesso.

Cuocere per 15-20 minuti a 180 °C in forno caldo, fino a doratura esterna.

Attendere che gli odori si depositino prima di servire. Raffreddandosi un po' il timpano dà il meglio di se stesso. Affondare il coltello nella crosta e gustare questa delizia con lentezza.

'Big Night' timpano

The first time I asked myself the question of the origin of this dish was during my graduate studies in nutrition. During the screening of the movie Big Night (1996) – the story of a family of Italo-American restaurateurs that turns on the preparation of this timpano – I was struck by the sequence of steps in making this dish. I immediately tried to find out whether it was in some way connected with Calabrian cuisine, but both the Web and the experts of gourmet cinema disagreed. The two protagonists of the film are described as Italians from Abruzzo. With good Calabrian stubbornness I refused to give up: the complex ceremony of its preparation closely reminded me of the dish for special occasions my mother always cooked for our family. After lengthy research I was able to set up an interview with the mother of the director Stanley Tucci, and she told the true story of the dish, carried to America from Serra San Bruno, a village in Calabria Ultra with its splendid Carthusian monastery, in the province of Vibo Valentia. During dubbing, it was decided not to characterize the protagonists as Calabrians, so as to avoid confirming the negative stereotype. Her mother-in-law had left Calabria early in the twentieth century, taking the recipe and preserving its magical and sacred meaning for herself and her children.

Timpano is a complex dish that requires carefully, lengthy preparation, rich in precise details, each step being encoded in a complex symbolic system. First of all there is the word itself. Like "timballo" it comes from the Greek timpanon meaning "drum," suggesting its cylindrical shape. The dish has a long history in the Mediterranean, appearing in many places complete with all its symbolic associations. According to some studies, layered dishes of this kind can even be traced back to early Mesopotamian times. I like to think that layered dishes resemble the Calabrians, so difficult to understand because their characters are built up layer on layer. And each layer conceals a story, linked in turn to another story, each smaller than the last, like so many Chinese boxes. In eating timpano we peel off the crust and strip away each layer, penetrating its depths, savoring the flavors that explode on the tongue: the handmade macaroni, the peas and mushrooms, the meatballs "the size of hazelnuts," the pieces of salsiccia and the different meats, the cheese. A single mouthful is a concert of flavors, taking us on a journey through history and into ourselves.

There exist many versions of the timpano or timballo. Here I present one I learned from my mother, with all the tricks and secrets she passed on to me. This is a dish for festive occasions, an extreme frontier of taste.

Ingredients

- 100 g (4 oz) choice ground veal
- 100 g (4 oz) mixed lamb
- 100 g (4 oz) fresh, mild Calabrian salsiccia
- 200 g (8 oz) small meatballs
- 1 fairly large Tropea onion
- 100 g (4 oz) porcini mushrooms
- 100 g (4 oz) tender peas
- 100 g (4 oz) Parmigiano Reggiano
- 50 g (1¾ oz) pecorino
- 200 g (8 oz) caciocavallo silano
- 1 garlic clove
- 7 rosemary leaves
- 2 sprigs myrtle
- 7 juniper berries
- 2 bottles of strained tomato sauce (preferably Calabrian)
- 10 tbsp extra virgin olive oil
- 1 whole chili
- salt

To make the macaroni and the pastry (alternatively use 400 g (14 oz) of macaroni and 200 g (8 oz) of fresh lasagna pasta):
- 300 g (10 oz) durum wheat flour
- 300 g (10 oz) plain wheat flour
- 4 eggs
- 3 tbsp olive oil
- water as required

First make the sauce. This is an important meat sauce, made from lamb, veal, meatballs and sausages. Slightly blanch the lamb in boiling water with two sprigs of rosemary, juniper berries and red wine to degrease the meat and remove its most gamey taste. In another pan do the same with the sausages, but adding a garlic clove and bay leaves to the herbs listed above. Then, brown the chopped onion for a few minutes and add the ground veal, the lamb and the sausages, 3 sprigs of rosemary, juniper berries and myrtle. After a few minutes add the peas and half the quantity of the porcini.

Fry the rest of the porcini in a few tablespoons of extra virgin olive oil and use them when assembling the layers.

Brown all the ingredients nicely then deglaze the pan with red wine, salt and pepper.

At this point, on a brisk heat, add the tomato sauce, then reduce the heat and continue cooking for at least two hours, adding water if necessary and a whole chili.

Meanwhile make the dough for the macaroni and the outer crust of the timpano, using the same ingredients. Mix the plain flour with the durum flour, eggs, a little olive oil, a pinch of salt, and enough water to make the dough, taking care it is not too soft. Let it rest for fifteen minutes. Divide the dough into two equal parts, then roll out one and cut it into small rectangles. These will later be lightly wrapped around the macaroni iron or alternatively bamboo skewers (or else you can easily find Calabrian macaroni on the market).

Make the meatballs the size of hazelnuts (see recipe on page 61), then fry them and add the sauce. When the sauce is done, remove the sprigs of herbs, juniper berries and the whole chili, taking care it doesn't crumble.

Put the water on to boil for the macaroni and meanwhile prepare a terracotta soufflé mold (small individual molds for each diner will also do) and pour a ladleful of sauce onto the bottom.

Roll out the rest of the dough quite thin and cut it into large circles twice the size of the mold chosen for the timpani. Use them to line the mold.

Cook the macaroni in salted water until it rises to the surface, drain and dress it with plenty of thick sauce.

Now assemble the layers: one of sauce, one of macaroni – taking care to insert all the different kinds of meat and meatballs – then the porcini mushrooms, the mixed cheeses and the caciocavallo cut into slices, taking care not to make them too thin, until you reach the top. Add plenty of sauce and cheese on the final layer and cover the mold with the rolled out dough, trimming it to fit neatly.

Heat the oven to 180° C (350° F) and bake it for 15-20 minutes, until browned on the outside.

Wait a little to allow the herbs to give out their flavors before serving. If allowed to cool slightly the timpano will give the best of itself. Sink the knife into the crust and savor this delicacy slowly.

Fileja con carne minuta

Sebbene la Calabria sia tradizionalmente associata alla carne di maiale e ai suoi derivati, in particolare alla soppressata, tale immagine – un vero e proprio stereotipo – non rappresenta pienamente la regione. Vi sono aree, soprattutto dell'antica Calabria Ultra, quelle cioè più a sud, in cui la carne più amata non è solamente quella di maiale. E questo ha naturalmente le sue ragioni ambientali ma anche storiche. Dal punto di vista ambientale, la presenza di aree aride e asciutte favoriva l'allevamento ovino più che quello suino: non a caso queste terre furono abitate nel corso del tempo da popolazioni di origine greca e poi araba, senza trascurare la grande presenza di numerose enclave ebraiche. Mentre per le popolazioni greche e bizantine l'uso di carni ovine fu anzitutto una questione di disponibilità e preferenza, per arabi ed ebrei si trattò anche di un vero e proprio tabù religioso.

Oggi si preferisce la carne più tenera di capi giovani, ma in queste aree della Calabria non si mangiano solo animali di piccola taglia, come capretti e agnelli, ma anche quelli più adulti, trattati adeguatamente per essere appetibili. La carne ovina, detta in dialetto minuta a causa della taglia, si usa per i giorni di festa. Soprattutto anticamente la carne dei capi più maturi, che era ben dura, necessitava di una lunga cottura. Talvolta si applicava alla carne la doppia cottura, dapprima con acqua e vino, poi in frittura con la cipolla, come nelle cucine medievali.

E la festa è completa solo se la pasta è fatta in casa. Fileja è la definizione dialettale del Vibonese dei maccheroni fatti in casa. Era un'arte che le ragazze apprendevano molto presto. Oggi i maccheroni di pasta fresca calabresi si trovano in vendita ovunque.

Ingredienti per 4 persone
Per la pasta:
- 300 g di farina di semola di grano duro
- 200 g di farina di grano tenero
- 4 uova
- acqua qb
- 1 cucchiaino d'olio

Per il sugo:
- 500 g di carne di agnello
- 2 cipolle
- 2 rametti di rosmarino
- 4 cucchiai di olio extravergine d'oliva
- 3 bicchierini di vino rosso
- 1 l di passata di pomodoro

Volendosi cimentare, non resta che mischiare la farina di semola di grano duro, quella di grano tenero, le uova e acqua quanto basta a ottenere un impasto duro ma manipolabile.

La pasta va stesa in una sfoglia sottile, tagliata a strisce e arrotolata in un ferretto, un apposito strumento tradizionale che può essere anche sostituito da un lungo stecchino per spiedino. Vi si arrotolano le strisce di pasta e si sfila il ferretto, con delicatezza, lasciando il centro vuoto.

Il sugo è un ragù molto tradizionale. La carne, previa leggera marinatura in vino rosso, si fa rosolare nell'olio, insieme alle cipolle tritate finemente e al rosmarino, poi si sfuma con un goccio di vino rosso. Infine si sala la carne fritta e si aggiunge la passata di pomodoro. Si aggiusta ancora di sale, una punta di zucchero, e si lascia andare la cottura lentamente per non meno di un'ora.

Quando il sugo è pronto, si cuoce la pasta e si serve.

Fileja with lamb

Though Calabria is traditionally associated with pork and its derivatives, especially soppressata, this image is a true stereotype and fails to do justice to the region. There are areas lying furthest south, especially the ancient Calabria Ultra, where the most popular meat is not just pork. This is naturally due to environmental as well as historical reasons. The environmental factor is the presence of dry, barren areas which favor sheep rather than hogs. There is good reason why these lands were settled over time by people of Greek and then Arab origin, not to mention the large number of Jewish enclaves. While for Greeks and Byzantines mutton and lamb were a matter of preference and availability, for Arabs and Jews pork was taboo.

Today the tender meat of younger animals is favored, but in these parts of Calabria they not only eat young lamb and kid but also mutton, suitably treated to make it appetizing. Lamb, known as minuta in dialect because it comes in small portions, is eaten on feast days. In the past the meat would have been mutton, which was tough and needed lengthy cooking. Sometimes the meat would be double cooked, first being simmered in water and wine, then fried with onions, as in the Middle Ages.

And a feast is complete only if the pasta is home made. Fileja is the word for homemade macaroni in the dialect of Vibo Valentia. Making it was an art girls learned at an early age. Today Calabrian fresh macaroni pasta is on sale everywhere.

Serves 4
For the pasta:
- 300 g (10 oz) durum wheat flour
- 200 g (8 oz) plain wheat flour
- 4 eggs
- water as needed
- 1 tsp oil

For the sauce:
- 500 g (1 lb) lamb
- 2 onions
- 2 sprigs rosemary
- 4 tbsp extra virgin olive oil
- 3 small glasses red wine
- 1 liter (2 pints) strained tomatoes

If you like the challenge of making it yourself, just mix durum wheat flour, plain wheat flour, eggs and just enough water to make a stiff dough but one you can knead.

The dough is rolled into a thin sheet, cut it into strips and rolled around a *ferretto*, a traditional kitchen implement that can be replaced by a long skewer. Roll the strips of dough around the *ferretto* and slip them gently off, leaving the pasta hollow.

The sauce is a traditional *ragù*. The lamb is first marinated lightly in red wine and then fried in oil, together with the finely chopped onions and rosemary, and then the pan is deglazed with a dash of red wine. Finally, the cooked lamb is salted and strained tomatoes added. It is again adjusted for salt, with a pinch of sugar, and left to cook slowly for at least an hour.

When the sauce is ready, cook the pasta and serve.

Vermicelli con melanzane imbottite di alici

È un piatto molto diffuso nei paesi della costa, sullo Ionio come sul Tirreno, nei quali abbonda il pesce azzurro. Nella mia tradizione familiare si cucina sul finire dell'estate, quando le melanzane cominciano a rimanere piccole sulla pianta, a causa della diminuzione del sole.

Ingredienti per 4 persone
- *500 g di vermicelli*
- *500 g di alici*
- *200 g di mollica di pane morbida*
- *100 g di grana grattugiato*
- *1 cipolla*
- *1 spicchio d'aglio finemente sminuzzato*
- *qualche foglia di prezzemolo finemente tritata*
- *500 g di melanzane scure*
- *700 ml di passata di pomodoro*
- *peperoncino a piacere*
- *qualche foglia di basilico*
- *prezzemolo*
- *4 cucchiai di olio extravergine d'oliva*
- *sale*

Le alici vanno pulite eliminando la testa, le interiora e la lisca, avendo cura di lasciare intatti i due lati del pesce legati dalla schiena.

A parte si prepara il ripieno: la mollica di pane morbida (va bene anche il pancarrè triturato in un robot da cucina), il grana grattugiato, uno spicchio d'aglio e qualche foglia di prezzemolo finemente tritati. Con questo composto si devono riempire le alici e chiuderle su se stesse.

Nel frattempo tagliare le piccole melanzane al centro ed eliminare parte della polpa centrale, farle cuocere in acqua bollente salata per 5 minuti, estrarle dall'acqua e scolarle.

Riempire le due metà melanzane con le alici ripiene, richiuderle e legarle con lo spago da cucina. Passarle velocemente in un tegame con quattro cucchiai d'olio, levarle dal fuoco e tenerle da parte.

In quello stesso olio soffriggere una cipolla con uno spicchio d'aglio, aggiungere il pomodoro e cuocere per una ventina di minuti. Aggiustare di sale, aggiungere del peperoncino a piacere, qualche foglia di basilico e di prezzemolo e acqua se il sugo si asciuga.

Quando il sugo è cotto aggiungervi alla fine le melanzane fritte in precedenza e farle cuocere per dieci minuti.

Cuocere i vermicelli, scolarli e condirli con il sugo.

Vermicelli with eggplant stuffed with anchovies

This is a very popular dish in the towns and villages along the coast of both the Ionian and the Tyrrhenian Seas, where oily fish are abundant. In my family it is traditionally made in late summer, when the eggplants become smaller as the sun declines.

Serves 4
- 500g (1 lb) vermicelli
- 500 g (1 lb) anchovies
- 200 g (10 oz) soft bread crumbs
- 100 g (5 oz) grated grana
- 1 onion
- 1 clove garlic, finely chopped
- a few sprigs parsley, finely chopped
- 500 g (1 lb) dark-colored eggplant
- 700 ml (2.8 cups) strained tomatoes
- pepper to taste
- a few basil leaves
- parsley
- 4 tbsp extra virgin olive oil
- salt

The anchovies should be cleaned by removing the head, entrails and backbone, taking care to leave the two sides of the fish intact and joined at the back.

Prepare the filling apart: the soft bread crumbs (white bread shredded in a food processor is fine), grated grana, a garlic clove and a few sprigs of parsley finely chopped. Use this mixture to fill the anchovies and close them.

Meanwhile, cut the middle out of the small eggplants so as to remove the central pulp then simmer them in boiling salted water for 5 minutes, remove from the water and drain.

Fill the two eggplant halves with the stuffed anchovies, close them and tie them up with kitchen twine.

Cook them quickly in a pan with four spoonfuls of olive oil, take them from the pan and set them aside.

In the same oil fry an onion with a garlic clove, add the tomato and cook for about twenty minutes. Season with salt, add pepper to taste, a few leaves of basil and parsley and some water if the sauce starts to dry out.

When the sauce is done, add the previously fried eggplants and cook them for ten minutes.

Cook the vermicelli, drain and dress it with the sauce.

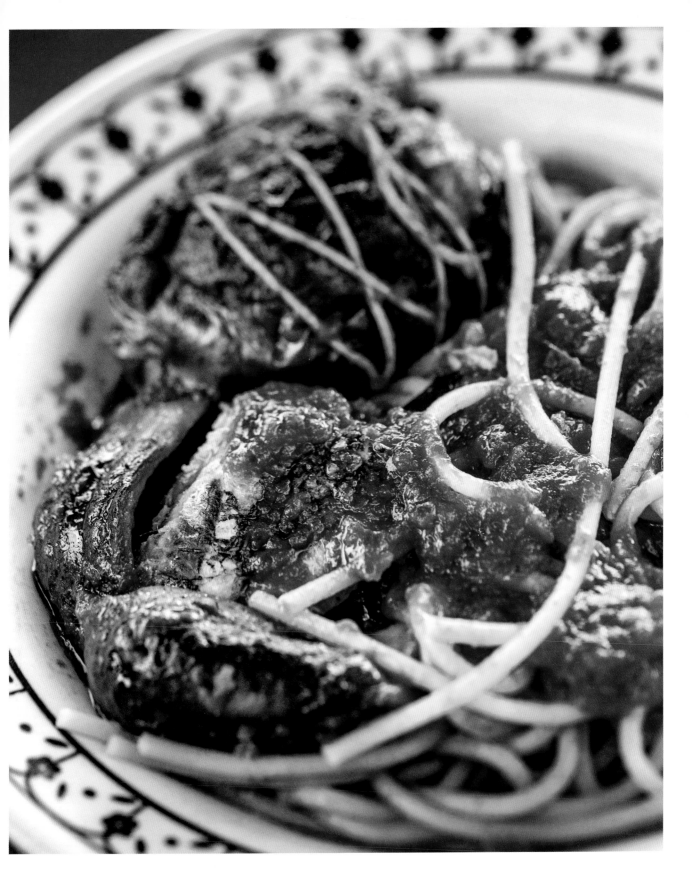

Ravioloni di stoccafisso

"Alla carne loro proibita da quel medico che è la miseria, i contadini sostituiscono se sono in 'guagno', cioè danarosi, lo stoccafisso che essi chiamano 'pescestocco'. Nelle varie maniere di cucinare lo stoccafisso quella 'alla molinara' è la più rinomata. La si ottiene friggendo in padella con aglio, peperone, zenzero e acqua". La ricetta si ispira a queste poche righe dello scrittore calabrese Leonida Repaci. In essa spicca l'uso singolare dello zenzero: una stranezza nella cucina calabrese, forse il residuo di un uso smarrito nella furia degli anni del boom. Oltre alla ricetta originale dello stocco alla molinara suggerita da Repaci e sempre presente nella mia cucina, questo passo letterario mi ha ispirato anche i ravioloni allo stoccafisso.

Ingredienti per 4 persone
Per i ravioloni:
- 600 g di stoccafisso
- 100 g di farina di grano duro
- 200 g di farina di grano tenero
- 3 uova
- 1 pizzico di sale
- 1 spicchio d'aglio
- 2 cucchiai di olio extravergine d'oliva
- 1 piccola radice di zenzero fresco
- pepe nero
- qualche foglia di prezzemolo
- 100 g di Parmigiano Reggiano grattugiato

Per il sugo:
- 2 spicchi di aglio tagliati a pezzettini
- 2 piccoli peperoni rossi
- 6-7 pomodorini tagliati a metà
- 4 cucchiai di olio extravergine d'oliva

È necessario dello stoccafisso con uno spessore alto, dalla parte centrale del corpo di un merluzzo piuttosto grande. Lo stoccafisso si fa cuocere a grossi pezzi per una quindicina di minuti in acqua bollente salata.

A parte si mette mano alla pasta per i ravioli mescolando farina di grano duro, farina di grano tenero, uova, un pizzico di sale e acqua quanto ne assorbe la farina per creare un impasto non troppo morbido. Impastare fino a ottenere una pasta liscia e lasciare riposare mentre si preparano gli altri ingredienti.

In un tegame soffriggere lo spicchio d'aglio in 2 cucchiai d'olio, passarvi lo stoccafisso scolato e soffriggere a fuoco vivace per qualche minuto.

Girare velocemente, togliere dal fuoco e passare al mixer.

A questo punto aggiungere una grattugiata di radice di zenzero fresco, una spolverata di pepe nero, qualche foglia di prezzemolo e il Parmigiano Reggiano grattugiato. Il composto deve risultare non troppo liquido; in caso contrario ripassarlo sul fuoco per il tempo di restringersi.

Nel frattempo avviare un sugo semplice e veloce per condire i ravioli. Imbiondire i 2 spicchi d'aglio tagliati a pezzettini con i peperoni rossi e i pomodorini tagliati a metà. Cuocere per 10 minuti.

Mettere l'acqua per la pasta. Stendere la sfoglia abbastanza sottile, tagliarla con un tagliapasta del diametro di 8 cm, e riempirla con il composto di stoccafisso.

Gettare i ravioloni in acqua bollente salata e far cuocere fino a quando non risalgano a galla.

Condire con il sughetto e servire caldissimi.

Ravioli with stockfish

"Meat being forbidden to them by that doctor called poverty, farmers replace it, provided they are in guagno, meaning they have the money, with stockfish, which they call pescestocco. Of all the ways of cooking stockfish the most famous is alla molinara. This is done by frying it in a pan with garlic, pepper, ginger and water." The recipe is inspired by these few lines by the Calabrian writer Leonida Repaci. A singular feature is its use of ginger: an oddity in Calabrian cooking, perhaps left over from some use lost in the fury of the boom years. In addition to the original recipe of stocco alla molinara suggested by Repaci and always present in my kitchen, this passage also inspired me also to devise this recipe for stockfish ravioli.

Serves 4
For the ravioli:
- *600 g (20 oz) stockfish*
- *100 g (4 oz) durum wheat flour*
- *200 g (8 oz) wheat flour*
- *3 eggs*
- *1 pinch salt*
- *1 clove garlic*
- *2 tbsp extra virgin olive oil*
- *1 small root of fresh ginger*
- *black pepper*
- *some parsley*
- *100 g (4 oz) grated Parmigiano Reggiano*

For the sauce:
- *2 cloves garlic chopped small*
- *2 small red bell peppers*
- *6-7 tomatoes cut in half*
- *4 tbsp extra virgin olive oil*

It calls for a thick piece of stockfish, from the middle part of the body of a fairly big cod. The stockfish should be cooked in large pieces for about fifteen minutes by boiling in salted water.

Separately, make the dough for the ravioli by mixing the durum wheat flour, plain wheat flour, eggs, a pinch of salt and as much water as the flour absorbs to make a fairly stiff dough. Knead it until it is smooth and let it stand as you prepare the other ingredients.

In a pan, sauté the garlic in 2 tablespoons of olive oil, drain the cod and fry it over brisk heat for a few minutes.

Turn it over quickly, remove it from the heat and blitz it in the mixer.

Add the grated fresh ginger root, a sprinkling of black pepper, some parsley and grated parmesan. The result should not be too liquid; if it is runny, heat it on the hob until it thickens.

Meanwhile, start making the quick and easy sauce to flavor the ravioli. Brown 2 cloves of garlic chopped with red bell peppers and the cherry tomatoes cut in half. Cook for 10 minutes.

Heat the water for pasta. Roll out the dough fairly thin and cut out shapes using a pasta cutter 8 cm in diameter, then stuff them with the stockfish filling.

Put the ravioli in boiling salted water and simmer until they float to the surface.

Drizzle with the sauce and serve piping hot.

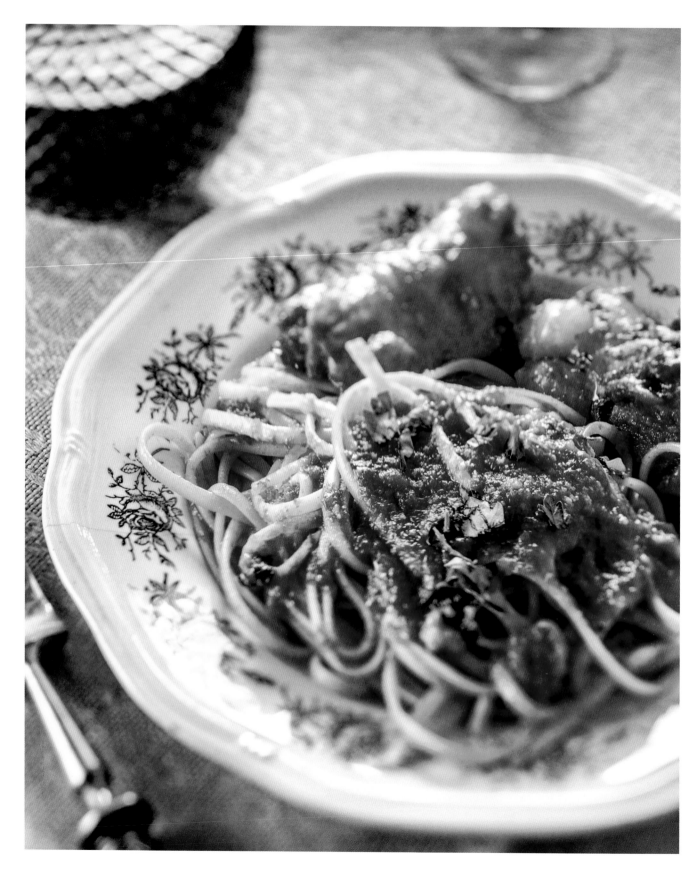

Linguine con i trippiceji

Solo a pochi eletti è dato conoscere la segreta raffinatezza di questa pietanza. Perché al di fuori del Reggino, dove questa ricetta si è misteriosamente annidata, tale meraviglia del gusto è pressoché sconosciuta. Un imperscrutabile canale collega le fredde spiagge delle isole norvegesi, dove vengono prodotte le trippicelle o trippiceji, con l'area dello Stretto. Pare che i Norvegesi producano solo per i calabresi le ventresche essiccate di merluzzo, una parte delicatissima della lavorazione del pesce. I calabresi, dal canto loro, ripagano la cortesia del popolo lontano, tirando fuori dal prodotto la sua veste migliore.

Nella geografia alimentare dell'area reggina le linguine con le trippicelle sono un piatto importante, da convivio, sia per i grandi rituali collettivi sia per le occasioni private. E non a caso la sua preziosità si riconosce anche nel prezzo, piuttosto elevato, senza corrispettivi in nessun'altra ricetta della tradizione alimentare calabrese. In commercio la ventresca si trova secca o già ammollata.

Ingredienti per 4 persone
- *200 g di trippicelle (ventresca di stoccafisso) secche o 500 g di trippicelle ammollate*
- *1 cipolla*
- *2 spicchietti d'aglio*
- *700 ml di passata di pomodoro*
- *2 cucchiai di olio extravergine d'oliva*

Per il ripieno:
- *250 g di mollica di pane raffermo*
- *100 g di Parmigiano grattugiato*
- *1 spicchio d'aglio*
- *prezzemolo*
- *sale*
- *pepe*

Le trippicelle secche vanno lasciate in ammollo per almeno 2 giorni in acqua corrente. Per quelle già ammollate invece si può passare all'operazione di pulitura da eventuali grumi di grasso e impurità.

Nel frattempo si prepara un sugo di pesce semplice: il soffritto misto di una cipolla e due spicchietti d'aglio in due cucchiai di olio d'oliva. Dopo la rosolatura salare e aggiungere la passata di pomodoro.

A parte sbriciolare la mollica di pane raffermo, mescolarla al Parmigiano grattugiato, lo spicchio d'aglio a pezzettini piccolissimi, prezzemolo, sale, pepe. Con questo intruglio riempire le trippicelle e richiudere come un involtino ciascuna ventresca arrotolata su se stessa, avvolgendola con del filo sottile da cucina.

Quando il sugo sarà cotto aggiungere le trippicelle e terminare la cottura.

Nel frattempo si porta a ebollizione l'acqua per la pasta e, dopo aver salato, vi si cuociono le linguine.

Levare gli involtini dal sugo e conservarli da parte (sono un grandioso secondo).

Condire la pasta al dente e servire caldissima.

Linguine with streaky stockfish

Only a select few know the secret refinement of this dish. Outside of the Reggino, where the recipe has mysteriously found a niche, this marvel of taste is almost unheard of. Secret channels connect the cold beaches of the Norwegian islands, where the trippicelle or trippiceji are made, with the area of the Straits of Messina. It seems the Norwegians produce streaky stockfish, a very delicate part. The Calabrians for their part repay the courtesy of a distant people by doing the product proud. In Reggio Calabria's food geography, linguine con le trippicelle is an important dish, for festive occasions, whether large collective or private celebrations. Its value also appears by the price, unequalled by any other traditional Calabrian recipe. In the markets trippicelle are sold either dry or ready soaked.

Serves 4
- 200 g (8 oz) dry trippicelle or 500g (1 lb) soaked trippicelle
- 1 onion
- 2 small cloves garlic
- 700 ml (3 cups) strained tomatoes
- 2 tbsp extra virgin olive oil

For the filling:
- 250 g (9 oz) dry bread crumbs
- 100 g (8 oz) grated Parmigiano Reggiano
- 1 clove garlic
- parsley
- salt
- pepper

The dry trippicelle should be left to soak at least 2 days in running water. If you buy them ready soaked you can start cleaning them, removing any granules of fat or impurities.

Meanwhile, prepare a simple fish sauce by frying a mixture of onion and two cloves of garlic in two tablespoons of olive oil. After browning them, add the salt and tomato sauce.

Then crumble the bread, mix the grated parmesan, the garlic clove chopped small and the parsley, salt and pepper. Use the sauce to stuff the trippicelle and close them like roulades, folding each one and tying it with fine kitchen twine.

When the sauce is cooked, add the trippicelle and finish cooking.

Meanwhile bring the water for the pasta to the boil, add salt and cook the linguine in it.

Remove the roulades from the sauce and set aside (they make a great second course).

Season the pasta al dente and serve hot.

Linguine alla moda dello Stretto

Gli ingredienti essenziali per questo sugo bianco di pesce sono un buon pescespada e lo straordinario bergamotto, un agrume unico, che cresce in una piccolissima area della provincia di Reggio Calabria. In mancanza del bergamotto si può utilizzare un limone o un pompelmo, ma l'effetto sarebbe certamente diverso. Il mitico Xiphias, pescato nello Stretto dalla notte dei tempi, è d'ispirazione a questo piatto. Troviamo traccia della sua leggendaria pesca nello Stretto già nel IV secolo a.C., in quella che si può considerare la prima guida gastronomica della storia, l'Hedypatheia, ovvero 'Il diletto della dolcezza', passata poi alla storia come i Deipnosofisti, 'I sapienti a banchetto', del gastronomo siceliota Archestrato di Gela.

Ingredienti per 4 persone
- 400 grammi di linguine
- 400 g di pescespada
- 80 g di pinoli (40 g interi, 40 g in polvere)
- 50 g di mandorle sbucciate
- mezza arancia
- mezzo limone
- 2 cucchiai di succo di bergamotto
- 4 cucchiai di vino bianco
- 1 spicchio d'aglio intero
- 3 cucchiai di olio extravergine d'oliva
- 1 rametto di mirto
- sale
- pepe

Questo sugo è molto semplice e veloce, pronto in pochi minuti, da preparare nel tempo di cottura della pasta.

Innanzitutto mettere sul fuoco l'acqua per la pasta e preparare un succo misto di agrumi: arancia, limone, bergamotto.

Pestare al mortaio le mandorle sbucciate e la metà dei pinoli, conservando l'altra metà dei pinoli interi per il soffritto.

In un tegame antiaderente soffriggere in 3 cucchiai di olio extravergine d'oliva con uno spicchio d'aglio intero il pescespada, ripulito dalla pelle esterna e tagliato a dadini, e il mirto.

Dopo una buona rosolatura sfumare con il vino e poi con il succo degli agrumi. Continuare la cottura, aggiungendo la farina di mandorle e i pinoli interi, il sale e il pepe. Cuocere per altri 3 minuti e spegnere.

Quando l'acqua bolle, salare e cuocere la pasta. Scolare molto al dente e terminare la cottura nel tegame del sugo aggiungendo qualche mestolo di acqua di cottura. Servire caldissima.

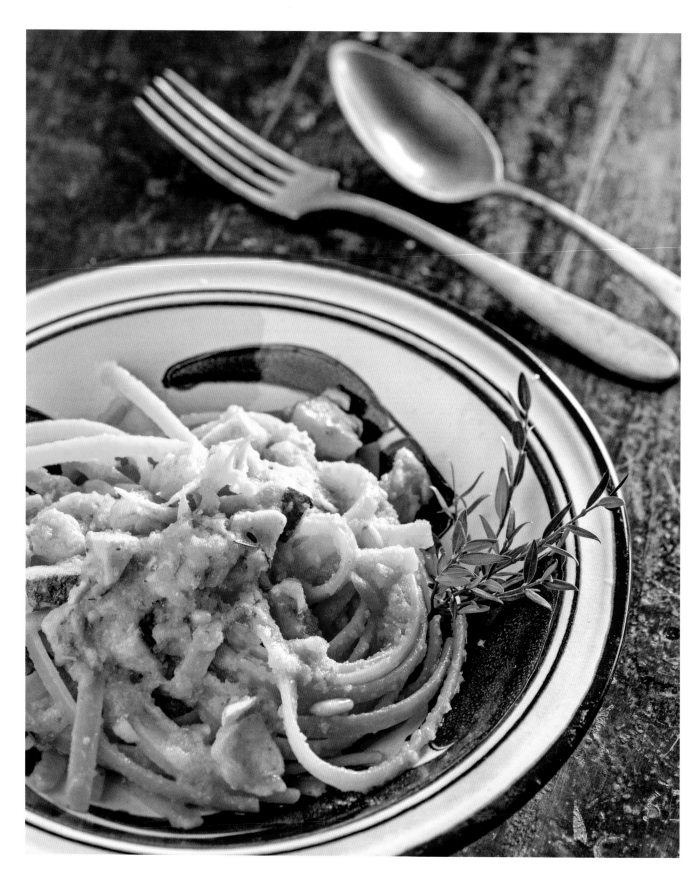

Linguine with swordfish sauce

The essential ingredients for this white fish sauce are a good swordfish and the extraordinary bergamot, a unique citrus fruit which grows in a very restricted area of the province of Reggio Calabria. If bergamot is unavailable, you can use a lemon or grapefruit, but the effect will definitely be different. The legendary Xiphias gladius, fished for in the Strait of Messina since time immemorial, inspires this dish. We find legendary traces of its fishing in the strait as early as the fourth century B.C., in what can be considered history's first gastronomic guide, the Hedypatheia or "pleasure of sweetness", which has passed into history as the Deipnosofisti ("The Learned at the Banquet") by the Sicilian gastronome Archestratus of Gela.

Serves 4
- 400 grams (14 oz) linguine
- 400 g (14 oz) swordfish
- 80 g (3 oz) pine nuts, mixing 40 g (1½ oz) whole nuts with 40 g (1½ oz) powdered
- 50 g (2 oz) blanched almonds
- half an orange
- half a lemon
- 2 tbsp bergamot juice
- 4 tbsp white wine
- 1 clove garlic
- 3 tbsp extra virgin olive oil
- 1 sprig myrtle
- salt
- pepper

This sauce is very quick and easy; it can be made in minutes while the pasta cooks.

First heat the water for the pasta and prepare a mixed juice of citrus fruits: orange, lemon, bergamot.

Crush the blanched almonds in a mortar with half of the whole pine nuts, reserving the other half for the fried swordfish.

Remove the outer skin of the swordfish and cut it into cubes.

Fry them in a non-stick skillet with three tablespoons of olive oil and the whole garlic clove and the myrtle.

Fry it and deglaze the pan with the wine and then the juice of the citrus fruit. Continue cooking, adding the ground almonds and whole pine nuts, salt and pepper. Cook for another 3 minutes and turn off.

When the water boils, add salt and cook the pasta.

When it is still nearly al dente, finish cooking it in the pan with the sauce, adding a ladleful of the cooking water. Serve piping hot.

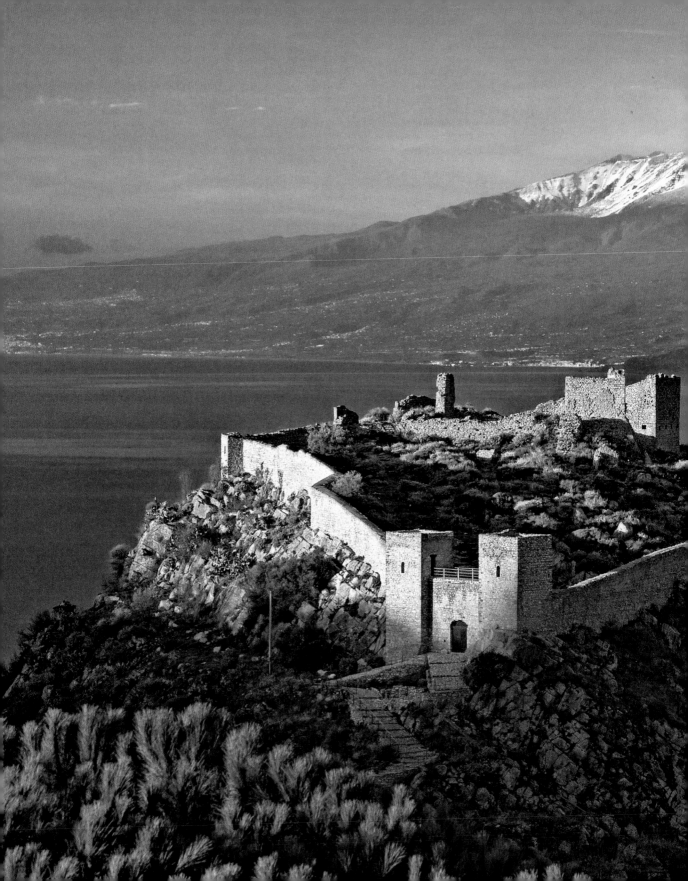

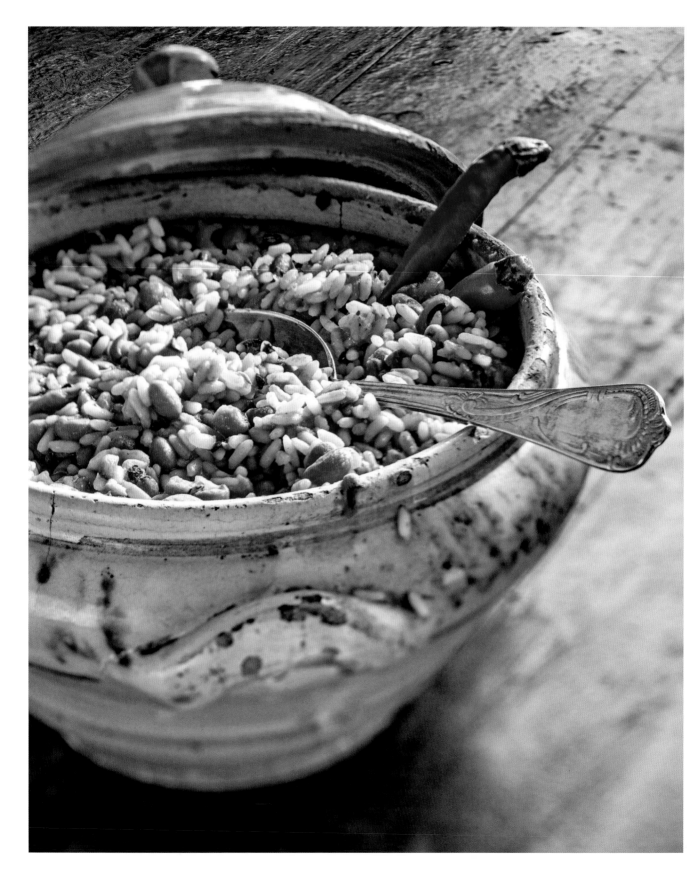

Riso con fagioli dell'occhio

Solo un tipo di fagioli era già presente nel Vecchio Mondo prima che arrivassero quelli dalle Americhe. Erano i fagioli dell'occhio, conosciuti e utilizzati già in epoca classica, molto presenti nell'alimentazione contadina calabrese fino a poco tempo fa.

Ingredienti per 4 persone
- *300 g di riso per minestra*
- *300 g di fagioli*
- *1 cipolla*
- *1 spicchio d'aglio*
- *4 cucchiai di passata di pomodoro*
- *4 cucchiai di olio extravergine d'oliva*
- *sale*
- *peperoncino*

Il lavoro comincia già dalla sera prima, mettendo a bagno i fagioli in acqua fredda per circa 8 ore. Alla fine dell'ammollo lavare i fagioli sotto acqua corrente. Metterli in una capiente pentola con lo spicchio d'aglio, la cipolla a pezzettini, la passata di pomodoro e coprire appena con l'acqua.

Far cuocere per una quarantina di minuti, aggiungendo per tutto il tempo di cottura l'acqua necessaria a coprire appena i fagioli. Solo quando saranno cotti salare e allungare l'acqua, nella quantità sufficiente a poter cuocere il riso direttamente nella pentola della minestra.

Quando la minestra bolle versare il riso e cuocere per il tempo necessario. La cottura di riso o pasta insieme ai legumi è in genere più lenta che direttamente nell'acqua.

Quando il riso sarà cotto, togliere dal fuoco e condire con un cucchiaio di olio a persona. Servire non troppo caldo.

Rice with cowpeas

Cowpeas were common in the Old World before new varieties of legumes arrived from the Americas. They were already well known and widely eaten in classical times, and a staple food of Calabrian peasants until quite recently.

Serves 4
- *300 g (10 oz) rice for soup*
- *300 g (10 oz) cowpeas*
- *1 onion*
- *1 clove garlic*
- *4 tbsp of strained tomatoes*
- *4 tbsp extra virgin olive oil*
- *salt*
- *chili*

Begin making this dish the night before by soaking the beans in cold water for about 8 hours. Then rinse the beans under running water. Put them in a large pan with the garlic clove, chopped onion and strained tomatoes and enough water to just cover them.

Cook for about forty minutes, adding only just enough water to keep the cowpeas covered. When they are done, add salt and sufficient water to be able to cook the rice directly in the pot of soup.

When the soup boils, add the rice and cook for the required time. Rice or pasta generally cook more slowly with legumes than on their own.

When the rice is cooked, remove from the heat and dress with one tablespoon of olive oil per person. Take care not to serve too hot.

Pasta alla mollica

"A Natale i contadini hanno la loro pasta con alici detta 'con mollica'. Si tratta di spaghetti sui quali si spolvera pane grattugiato fine abbrustolito, inumidito e mescolato con acciughe tritate". (Leonida Repaci). La semplicità di questa ricetta ne fa un piatto da preparare all'ultimo minuto, quando non si ha avuto il tempo di star troppo dietro ai fornelli, ma si ha voglia di mangiare di gusto. Una pasta natalizia nella tradizione calabrese, velocissima da cucinare prestando attenzione ad alcuni passaggi.

Ingredienti per 4 persone
- *500 g di spaghetti*
- *2 grossi spicchi di aglio*
- *6 cucchiaioni di olio extravergine d'oliva*
- *4 grosse alici sotto sale*
- *1 punta di cucchiaino di peperoncino*
- *2 cucchiai di pangrattato*

Procedere mettendo subito a bollire l'acqua per gli spaghetti.

A parte, in una capiente padella, preparare un soffritto con l'aglio tagliato a pezzi in abbondante olio extravergine d'oliva.

Dopo una breve rosolatura mettere nella padella le alici dissalate, friggere a fuoco basso fino al totale scioglimento delle alici e a doratura dell'aglio, facendo tuttavia attenzione a non bruciarlo. Potrebbe non essere necessario salare.

A questo punto spegnere il soffritto e aggiungere, a piacere, una bella manciata di peperoncino.

Cuocere gli spaghetti in acqua salata e scolarli quasi al dente.

La cottura va ultimata nella padella del soffritto, aggiungendo due cucchiai di pangrattato e due mestoli di acqua di cottura. Servire caldissima.

A mio giudizio basterebbe una punta di cucchiaino di peperoncino. Tra i calabresi e il peperoncino è come una lunga storia d'amore... un fatto di gusto (troppo peperoncino coprirebbe i sapori), ma anche di piacere per la piccantezza. Un piacere oscuro per chi non lo prova, esaltante per chi lo sa apprezzare.

Pasta with bread crumbs

"At Christmas, the peasants have their pasta with anchovies, called alici con mollica. *This is spaghetti on which they sprinkle fine roasted breadcrumbs, moistened and mixed with chopped anchovies." (Leonida Repaci). The simplicity of this recipe makes it a dish to prepare at the last minute, when time is too short to slave over a stove, but you want to eat heartily. A Christmas pasta in the Calabrian tradition, it cooks fast but care has to be taken to follow the instructions.*

Serves 4
- *500 g (1 lb) of spaghetti*
- *2 large cloves garlic*
- *6 tablespoons extra virgin olive oil*
- *4 large salted anchovies*
- *1 tip of a teaspoon of chili*
- *2 tbsp of bread crumbs*

Put the water on to boil for the spaghetti.

Separately, in a large skillet, sauté the chopped garlic in plenty of olive oil.

After briefly frying it in the skillet add the desalted anchovies and cook over low heat until the anchovies have dissolved and the garlic is browned, but be careful not to burn it. You may be able to avoid adding salt.

At this point, turn off the heat and add a handful of chili to taste.

Cook the spaghetti in a pan of salted water and drain when not quite al dente.

The spaghetti will finish cooking in the skillet, with the addition of two tablespoons of bread crumbs and two ladlefuls of cooking water. Serve hot.

In my opinion the tip of a teaspoon of chili would suffice. Between Calabrians and chili there is a sort of longstanding love story ... It's a question of taste (too much chili will blot out the flavors) as against the pleasures of heat. A pleasure unknown to those who do not share it, but exhilarating for aficionados.

Laganelle dei Sibariti

*Pare che i Sibariti, gli antichi abitanti della Piana di Sibari noti per la proverbiale mollezza,
andassero pazzi per le lagane. Nell'odierna classificazione gastronomica calabrese per lagane
s'intendono delle pappardelle piuttosto corte e larghe. Questo termine, con il tipo di pasta che
rappresenta, si usa esclusivamente per la preparazione della zuppa di lagane e ceci (vedi ricetta
a pag. 119). Anticamente invece la lagana, dal greco* ton laganon *(striscia di pasta) si
caratterizzava per la sua cottura direttamente in forno. Non era cioè pasta secondo la definizione
che ne danno oggi gli studiosi: impasto di acqua e farina, cotto in acqua o nel liquido di cottura
delle verdure. Erano tante le preparazioni di farina e acqua, invece, cotte al forno, sulla linea
di confine tra gallette, pitte, biscotti. Nell'antichità classica la lagana si cuoceva direttamente
nel forno, con un liquido di sostegno.*

*Il piatto che invito a sperimentare è un'ipotesi di archeologia alimentare, un piccolo gioco
culinario, uno spunto che oltre a essere evocativo, risulta straordinariamente gustoso. È una
lagana, cioè una sfoglia tirata a mano molto sottile, ma cotta al forno, come si può azzardare
facessero i nostri antenati.*

Ingredienti per 4 persone
- *250 g di semola di grano duro*
- *150 g di farina di grano tenero*
- *3 uova*
- *1 cucchiaino di olio*
- *400 g di ricotta fresca*
- *300 ml di latte fresco*
- *1 cucchiaino di origano*
- *1 cucchiaino di timo selvatico*
- *1 cucchiaio di olio d'oliva*
- *pepe*

Impastare la farina di semola di grano duro insieme a quella di grano
tenero, le uova, un cucchiaino di olio e acqua quanto basta per ottenere
un impasto non troppo morbido né troppo duro.

A parte sciogliere la ricotta fresca, possibilmente ovina, nel latte fresco,
salare, aggiungere abbondante pepe (nel mondo antico era adorato!),
origano e timo selvatico, un cucchiaio di olio d'oliva.

Dopo averla fatta riposare, tirare la sfoglia sottilissima, quasi trasparente
(disponendo di una macchina elettrica impostare sul numero 7).

Ungere una teglia rettangolare non molto grande con olio, versare
un mestolo di composto di latte e ricotta e proseguire con la sottilissima
sfoglia, versare il latte con la ricotta e ripetere l'operazione fino alla fine.

Cuocere in forno per una ventina di minuti a 160 °C e per altri 20 minuti
a 180 °C. Servire caldissime.

Laganelle for Sybarites

It seems that the Sybarites, the ancient inhabitants of what is now the Piana di Sibari, legendary for being pleasure-seekers, were crazy about lagane. In Calabria today lagane means a kind of pasta that is rather shorter and wider than pappardelle. The term, as well as the kind of pasta it indicates, is applied exclusively to lagane and chickpea soup (see recipe on page 121). But in earlier times lagana (from the Greek ton laganon, meaning "a strip of dough") was baked in the oven, so it was not pasta as defined by scholars today: a mixture of water and flour cooked in water or in the liquid from cooking vegetables. Numerous dishes were made of flour and water and baked in the oven, somewhere on the boundary between crackers, pitta bread and cookies. In classical antiquity, lagane would have been oven baked in liquid.

This dish, which I am inviting you to try, is my attempt at culinary archeology, a little food game, a cue, which apart from evoking the past is extraordinarily tasty. It is a lagana, meaning a very thin sheet of hand-rolled pastry, baked in the oven, as we can imagine our ancestors might have made it.

Serves 4
- 250 g (9 oz) durum wheat
- 150 g (6 oz) plain wheat flour
- 3 eggs
- 1 tsp oil
- 400 g (14 oz) fresh ricotta
- 300 ml (1⅓ cups) fresh milk
- 1 tsp oregano
- 1 tsp wild thyme
- 1 tbsp olive oil
- pepper

Mix the durum wheat flour and plain wheat flour, eggs, a teaspoon of olive oil and just enough water to make the dough neither too soft nor too stiff.

Separately dissolve the fresh ricotta (preferably made from sheep's milk) in fresh milk, add salt, plenty of pepper (which the ancients adored!), oregano and wild thyme, and a tablespoon of olive oil.

Let it stand, then roll out the dough very thin, almost transparent (electric pasta maker setting number 7).

Grease a rectangular baking tin (not too large) with oil, add a ladleful of the mixture of milk and ricotta and then a strip of the dough rolled thin, add the milk with the ricotta and keep on until you have used up all the dough.

Bake for twenty minutes at 160° C (325° F) and for another 20 minutes at 180° C (350° F). Serve piping hot.

Secondi piatti
Second courses

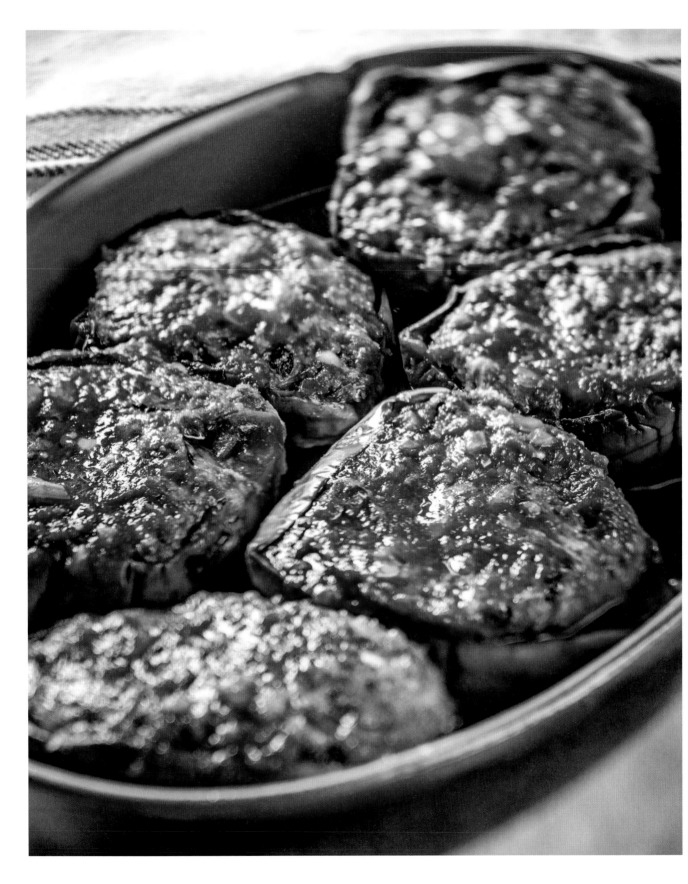

Melanzane ripiene

Un totem. Ecco cosa sono per noi calabresi le melanzane ripiene. La madre di tutti i secondi, ricco di narrazione, pieno di significati e simboli. Sono un capolavoro dell'universo del gusto calabrese sbocciato in seno alla tenace cucina dell'insistenza. Le melanzane ripiene somigliano alla nostra storia, sono un modo per capirci. Sì, perché questo piatto svela un bluff alla storia, lo scacco matto della dignità sullo stento e sulla ricchezza. Benché tutti pensino che le melanzane siano ripiene solo di carne, per renderle davvero speciali al palato l'elemento carneo dev'essere fortemente equilibrato rispetto agli altri. Perché siano perfette occorre che la carne, l'ingrediente più ricco e costoso, non sia abbondante; al contrario, cotta al forno, la melanzana risulterebbe stopposa e dura. Occorre che nel ripieno vi sia un equilibrio dato dalla presenza di altri ingredienti, la polpa di melanzana innanzitutto, poi il pane raffermo, il formaggio, l'uovo e il lontano odore di aglio e basilico.

Ingredienti per 4 persone
- *4 melanzane viola*
- *200 g di pane duro*
- *150 g di Grana Padano grattugiato*
- *50 g di pecorino calabrese*
- *200 g di vitello tritato*
- *1 spicchio d'aglio tagliuzzato finemente*
- *4 grandi foglie di basilico*
- *peperoncino fresco*
- *4 cucchiai di olio extravergine d'oliva*
- *sale*

Le melanzane, non molto grandi, vanno lavate bene, divise a metà e svuotate della polpa, scavate cioè a barchetta per creare un involucro. Così sezionate, vanno messe in acqua bollente salata e fatte cuocere per 7 minuti circa.

A parte si fa ammollare il pane duro, ricoperto d'acqua. Quando il pane sarà completamente impregnato, va strizzato con le mani e impastato in una ciotola insieme al tritato di vitello, al Grana Padano grattugiato, al pecorino calabrese. Si aggiungono poi uno spicchio d'aglio tagliuzzato finissimo, 4 grandi foglie di basilico, qualche pezzetto di peperoncino fresco a piacere e il sale.

Si lavora lungamente il tutto con le mani, fino a quando gli ingredienti non siano ben amalgamati. Solo in quel momento si aggiunge l'uovo che farà da collante.

Con questo composto si riempiono le melanzane.

Infine si pongono in una teglia cosparsa di olio, si fanno soffriggere con attenzione sul fornello per 4 minuti, prima di passarle in forno per 15 minuti a 180 °C.

A questo punto si aggiungono due mestoli di sugo semplice con cipolla (vedi ricetta a pag. 151). Le melanzane sono pronte dopo altri 20 minuti di cottura in forno a 180 °C.

Stuffed eggplants

A totem. That's what stuffed eggplants are to us Calabrians. The mother of all second courses, rich in stories, meanings and symbols. They are a masterpiece of the universe of Calabrian taste, made to blossom with tenacity and insistence. Stuffed eggplants resemble our history: they are one way to understand us. Because this dish reveals a bluff to history, a checkmate given by dignity to privation and wealth. Although everyone thinks eggplants are stuffed with nothing but meat, to give them a really special taste, any meat needs to be strongly balanced by other ingredients. For the meat, the richest and most expensive ingredient, to be perfect it has to be used sparingly, otherwise, when the eggplant is baked in an oven, it would be stringy and tough. It is important to balance the filling with other ingredients, first of all the flesh of the eggplant, then stale bread, cheese, egg and a slight aroma of garlic and basil.

Serves 4
- 4 purple eggplants
- 200 g (8 oz) stale bread
- 150 g (6 oz) grated grana
- 50 g (1¾ oz) pecorino calabrese
- 200 g (8 oz) of ground veal
- 1 clove garlic, finely chopped
- 4 large basil leaves
- fresh chili
- 4 tbsp of extra virgin olive oil
- salt

The eggplants, not too big, should be washed carefully, cut in half long-ways and the pulp hollowed out as if making two boats. They should then be put in boiling salted water and simmered for about 7 minutes.

Meanwhile soak the stale bread in water. When the bread is well soaked, squeeze out the water and knead it in a bowl together with the ground veal, grana and pecorino calabrese. Then add a finely chopped garlic clove, 4 large basil leaves, a few pieces of fresh chili and salt to taste.

Knead it all together until the ingredients are well blended. Then add the egg that will bind the ingredients together.

Use this mixture to fill the eggplants.

Finally put them in a roasting pan coated with oil, fry them carefully on the stove for just 4 minutes and then transfer them in the oven and cook at 180° C (350° F) for 15 minutes.

Then add two ladlefuls of a plain tomato sauce with onions (see recipe on page 153). Bake at 180° C (350° F) for 20 minutes.

Peperoni ripieni

Era una mattina di giugno. Avrò avuto sette anni la prima volta che misi le mani nel cibo da sola. Non arrivavo ancora ai fornelli, così dovetti aiutarmi con una sedia. Erano altri tempi. Allora una bambina di quell'età era già grandicella. Io andavo a scuola da sola, facevo piccole spese nei negozi del paese, sbrigavo mansioni fuori casa. Ma in cucina da sola non c'ero mai stata. Mia madre era terrorizzata dalle pentole bollenti: non le metteva mai sui fornelli più vicini, temendo che potessi versarmele addosso. Quella mattina, però, le cose andarono diversamente: mia madre uscì per una delle sue commissioni e ritardò. Galoppavamo verso mezzogiorno senza nulla sul fuoco e avevo una gran voglia di provare a pensarci io. Fu un'emozione che ancora assaporo veder uscire dalle mie mani una cosa 'buona da mangiare'. Un amore lungo e appassionato che ancora oggi mi colma, mi calma, mi confonde con la materia e la creazione. Preparai un primo, la vajanella con gli spaghetti. Ma ancor prima, mentre l'acqua bolliva, preparai i peperoni ripieni: mi sembrarono semplici, li avevo visti fare mille volte. Dalle mie parti si usano dei tipici peperoni rotondi e piccoli che i cosentini chiamano riggitani (reggini) e che invece nel Reggino si dicono roggianesi (da Roggiano Gravina, nel Cosentino), singolarità di denominazione che andrebbe indagata.

Ingredienti per 4 persone
- 500 g di peperoni piccoli
- 300 g di mollica di pane raffermo
- 100 g di Grana Padano grattugiato
- 50 g di pecorino
- mezzo spicchietto di aglio sminuzzato
- 3 foglie di basilico
- 4 cucchiai di olio extravergine d'oliva
- sale
- 500 g di patate

Presi i piccoli peperoni, li svuotai dei semi e li feci bollire per pochi minuti in acqua calda salata.

Nel frattempo, sbriciolai tra le mani la mollica di pane raffermo, così come mi aveva fatto fare mamma tante volte, per gioco, mentre ne contemplavo la sapienza in cucina. Unii al pane il Grana Padano grattugiato, il pecorino, mezzo spicchietto d'aglio sminuzzato, le foglie di basilico, 2 cucchiai di olio e il sale.

Tolti i peperoni dal fuoco, li passai nello scolapasta e li misi a scolare a testa in giù. Li riempii della mollica concia e chiusi la bocca con un grosso pezzo di pomodoro, a mo' di tappo.

Eccoli, erano pronti per andare in una capiente teglia da forno con un filo d'olio e mezzo chilo di patate a mezzaluna salate, come da tradizione. Li lasciai per una mezz'oretta in forno a 180 °C.

Nel frattempo preparai il primo, apparecchiai la tavola e aspettai di vedere la faccia di mia madre. Quando arrivò ci mise parecchio a capire che avevo realizzato tutto io, continuò a cercare mia nonna, credendo che fosse lei l'artefice. Invece no: era l'inizio di una lunga storia d'amore di cui mia madre ancora racconta.

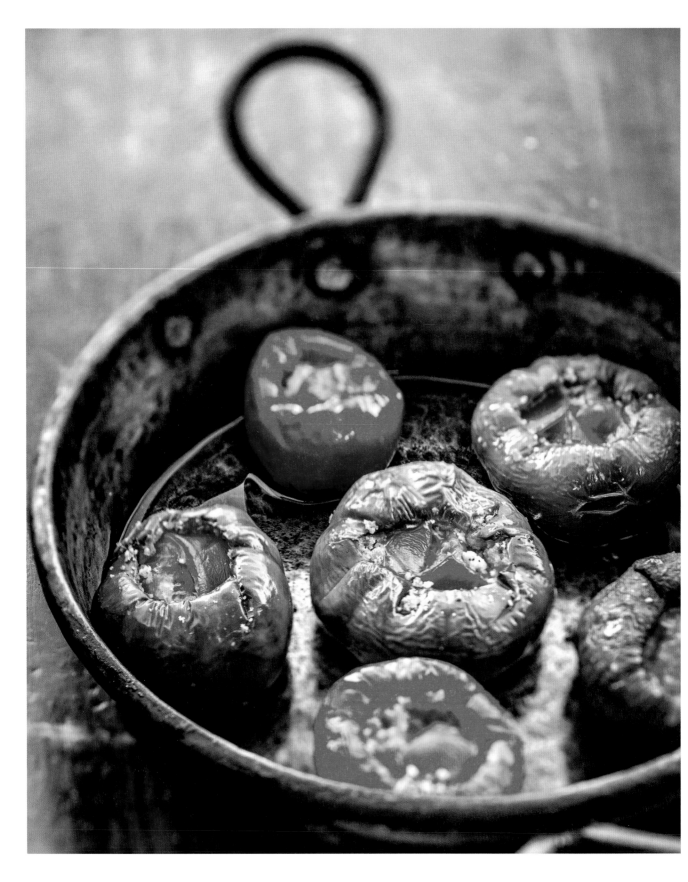

Stuffed bell peppers

It was a June morning. I was seven years old the first time I did the cooking on my own. I wasn't tall enough to reach the stove, so I had to get onto a chair. Things were different then. In those days, a girl of that age already had to be responsible. I already walked to school alone, went shopping in the village stores, and did some chores outside the home. But I'd never been allowed to work in the kitchen by myself. My mother was terrified of boiling saucepans: she never put one at the front of the stove, fearing I might tip it over me. But that morning things went differently. My mother went out on an errand and was late coming home. Noon was looming up without anything on the stove and I was deeply tempted to try and step in. I can still feel the thrill that moved me when I saw my hands making something good to eat. A long-standing passion that still gives me fulfillment, calms me and mingles me with matter and creation. I made a first course of vajanella with spaghetti. But even before that, while the water was boiling, I prepared the stuffed peppers: they seemed simple, l had seen them made a thousand times. Where I come from people favor the local small, round peppers that the inhabitants of Cosenza call riggitani (after Reggio Calabria), but at Reggio they call them roggianesi (from Roggiano Gravina in the Cosentino), a linguistic oddity awaiting explanation.

Serves 4
- 500 g (1 lb) small bell peppers
- 300 g (10 oz) bread crumbs
- 100 g (4 oz) grated Grana Padano
- 50 g (1¾ oz) pecorino
- half a garlic clove minced
- 3 basil leaves
- 4 tbsp extra virgin olive oil
- salt
- 500 g (1 lb) potatoes

I took the little bell peppers, seeded and cleaned them, then scalded them a few minutes in hot salted water.

Meanwhile, I crumbled the bread with my hands just as mom had made me do so often, as a game, when I was watching her working skilfully in the kitchen.

I mixed the bread crumbs with the grated Grana Padano, pecorino, the half garlic clove minced, the basil leaves, 2 tablespoons of olive oil and salt. I took the peppers from the pan, drained them and left them to dry in a colander. I filled them with the bread crumb mixture and closed them with a large piece of tomato, like a cap.

They were ready to put in a large baking pan with a drizzle of olive oil and 500 grams (1 lb) of salted crescent-shaped potatoes, according to tradition.

I baked them half an hour in the oven at 180° C (350° F).

Meanwhile I prepared the first course, laid the table and waited to see my mother's face. When she came home it took some time to figure out I had done it all myself. She looked around for my grandma, thinking she had done it. It was the start of a long love story which my mother still recounts.

Frittata di ogni dì

La frittata di ogni dì è la prova che i secondi possono essere meravigliosamente gustosi anche se vegetariani. Chi lo dice che la cucina senza carne sia piatta? Nella cucina calabrese tradizionale, il cibo in cui la carne non era presente, o lo era in quantità minime, era quello mangiato con maggior frequenza nel corso dell'anno. Beni facilmente reperibili nella vita di campagna, le uova, le patate e le zucchine...

Ingredienti per 4 persone
- 350 g di patate
- 4 uova
- 3 cucchiai di olio extravergine d'oliva
- mezzo bicchiere di latte
- 100 g di Grana Padano
- sale
- pepe

Nulla di complicato nella frittata di ogni dì. Le patate, sbucciate, lavate e tagliate a dadini, si friggono, a fuoco moderato, in una padella antiaderente con l'olio extravergine d'oliva.

Nella cottura bisogna aver cura di salare e coprire senza rigirare troppo spesso, per non sfaldare le patate.

Sbattere le uova, possibilmente di galline allevate a terra, il latte, il formaggio, un po' di sale e pochissimo pepe.

Dopo aver cotto le patate uniformemente da tutti i lati, aggiungere le uova e coprire.

Controllare la cottura e rigirare dall'altro lato aiutandosi con un piatto o con un coperchio.

Everyday frittata

The everyday frittata is proof that meat-free second courses can be wonderfully tasty. Who says that cooking without meat is no treat? In traditional Calabrian cuisine, dishes containing little or no meat were the ones eaten most, often all year round. The ingredients were readily available in the countryside, like eggs, potatoes and zucchini.

Serves 4
- 50 g (12 oz) potatoes
- 4 eggs
- 2 tbsp extra virgin olive oil
- half a glass of milk
- 100 g (4 oz) Grana Padano
- salt
- pepper

The everyday frittata is simplicity itself. The potatoes are peeled, washed, diced and fried over moderate heat in a skillet in extra virgin olive oil.

When cooking, be careful to salt and cover without turning too often, so as to avoid flaking the potatoes.

Whisk the eggs, preferably free-range, with the milk, cheese, a little salt and pepper.

After cooking the potatoes evenly on all sides, add the eggs and cover.

Check when it is cooked and turn it over using a plate or lid.

Frittata di patate e zucchine

Ingredienti per 4 persone
- 200 g di patate novelle
- 200 g di zucchine tenere
- 4 uova
- sale
- pepe
- 3 cucchiai di olio extravergine d'oliva

Variante della frittata di ogni dì è una mia riuscitissima rielaborazione, la frittata di patate e zucchine.

Sbucciare le patate novelle, lavare e tagliare a dadini delle tenere zucchine.

Friggere lentamente gli ingredienti con 2 cucchiai d'olio in una padella antiaderente di circa 28 cm di diametro, con un coperchio della giusta misura.

Quando saranno cotte, passarle al mixer e frullarle.

A parte sbattere le uova con un po' di sale e di pepe.

Nella padella precedentemente utilizzata, versare ancora un cucchiaio d'olio, poi le patate frullate con le zucchine, lasciare andare un minuto e versare le uova.

Cuocere da ambo i lati e servire anche tiepida.

Frittata with potatoes and zucchini

Serves 4
- 200 g (8 oz) potatoes
- 200 g (8 oz) tender zucchini
- 4 eggs
- salt
- pepper
- 3 tbsp extra virgin olive oil

The frittata with potatoes and zucchini is my own delicious take on the everyday frittata.

Peel the potatoes, wash the tender zucchini, and dice them.

Slowly fry the ingredients with 2 tablespoons of olive oil in a skillet about 28 cm (1 ft) across, with a lid of the right size.

When cooked, whizz them in the mixer till they blend. Separately, whisk the eggs with a little salt and pepper.

Put a tablespoon of oil in the skillet used before, then the potatoes blended with the zucchini, let them cook a minute and then add the eggs.

Fry on both sides and serve hot or slightly warm.

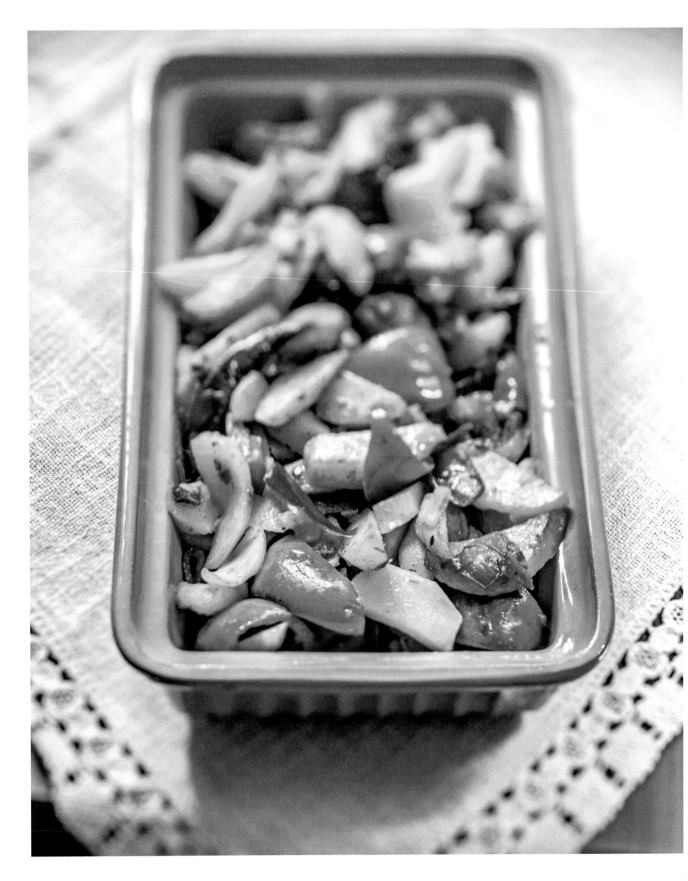

Patate e peperoni

Se per qualche strano motivo veniste catapultati in una qualsiasi via della Calabria verso l'ora di pranzo, in piena estate, senza sapere il luogo, né che ora o stagione sia, la bussola potrebbe essere l'odore di peperoni e patate fritte. Un piatto chiuso tutto nelle mani di chi lo prepara, che si fa buono solo per l'abilità della cuciniera. L'odore di patate e pipi all'ora di pranzo sembra quasi appartenere all'aria stessa dell'estate calabrese. Quell'aria che si fa pregna di odori di cucina, quando i figli lontani tornano dai 'rimasti', quelli che sono restati, come vecchie colonne, a tenere le case. Furono rumorose e vivaci quelle case e ora attraversano i lenti inverni con la luce tenue dei piccoli fuochi che tengono a stento la fiamma. D'estate tornano in festa i fornelli... e già che pure la natura è in festa. È giusto che sia d'estate la festa del ritorno, l'esplosione dell'anno, che si consuma con un tripudio di cibi buonissimi. Sono enormi le tavolate dell'estate dalle mie parti. Immensi tavoli apribili, usati pochi giorni l'anno. Tavolate di figli, ormai cittadini di un doppio, di un altrove lontano, che hanno figli a loro volta stranieri a metà, e tutti insieme continuano a far scorrere i giorni pieni dell'estate attorno ai piatti della memoria. Un filo segreto di sapore che li lega a infanzie lontane, a mondi trasfigurati e nostalgici.

Ingredienti per 4 persone
- *500 g di patate*
- *2 peperoni grandi*
- *1 melanzana piccola*
- *2 pomodori sodi*
- *1 piccola cipolla*
- *1 spicchio d'aglio*
- *qualche foglia di basilico*
- *sale*
- *peperoncino*
- *5 cucchiai di olio extravergine d'oliva*

Le patate vanno sbucciate, lavate e tagliate a mezzelune.

In una capiente padella antiaderente si avvia a fiamma media la frittura delle patate con 2 cucchiaioni abbondanti di olio. Salare e coprire.

Mentre le patate cuociono, preparare il resto degli ingredienti: i peperoni, lavati e tagliati a spicchi grossi; la melanzana e i pomodori sodi, lavati e tagliati a pezzettoni; la piccola cipolla a spicchi non proprio sottili, lo spicchio d'aglio, qualche foglia di basilico e del peperoncino fresco.

Terminata la cottura delle patate toglierle dal fuoco e tenerle da parte, avendo cura di lasciare l'olio sul fondo.

Nella stessa padella cuocere il resto degli ingredienti, sempre coprendo con un coperchio dopo aver salato.

Quando tutto sarà cotto, unire alle patate e lasciare amalgamare tutti i sapori per qualche minuto.

Potatoes and bell peppers

If for some strange reason you happened to be catapulted into any street in Calabria at the lunch time, in high summer and had no idea where you were or what time or season it was, you could count on the aroma of peppers and fried potatoes to tell you. This is a dish that depends wholly on the hands of whoever makes it: the cook's skill is all-important. The fragrance of potatoes and peppers at lunchtime seems to be part of the very air of Calabria in summer.
The atmosphere is impregnated with the scents of cooking, when the younger generation who have traveled far away return to those who have stayed behind, like ancient columns, keeping up their homes. Once noisy and full of life, those homes now creep through the slow winter with the dim glow of the small flames that flicker as if dying. In summer the hob sparkles again ... and nature itself is already festive. Summer rightly brings back the convivial season, the high point of the year, which passes amid a riot of delicious foods. Huge numbers sit down around the tables when it's summer in my parts. Big extensible tables, opened out for a few weeks every year. The children who once sat around the family table are now citizens of a different, faraway world, and they have children who are themselves half strangers, yet they all get together and the full summer days slip away filled with the dishes of memory. A thread of secret taste that links them to distant childhoods, to worlds transfigured and nostalgic.

Serves 4
- *500 g (1 lb) potatoes*
- *2 large bell peppers*
- *1 small eggplant*
- *2 firm tomatoes*
- *1 small onion*
- *1 clove garlic*
- *a few basil leaves*
- *salt*
- *chili*
- *5 tbsp extra virgin olive oil*

The potatoes should be peeled, washed and sliced into half-moons.
Put a large nonstick skillet over medium heat and start frying the potatoes with 2 good tablespoons of oil. Add salt and cover with the lid.
While the potatoes are cooking, prepare the remaining ingredients: the peppers, washed and cut into thick segments; the eggplant and tomatoes, washed and cut into chunks; the onion sliced, not too finely; a garlic clove, some basil leaves and fresh chili.
Once the potatoes are cooked remove them from the heat and set them aside, taking care to leave the oil in the skillet and adding the rest of the ingredients in it, salt them and cover with a lid.
When they are all cooked, add the potatoes and leave them a few minutes so all the flavors blend.

Pescespada alla bagnarota

È bella Bagnara, flessuosamente abbandonata sul precipitare dell'ultimo Aspromonte. E le sue donne sono promontori abbarbicati sul mare, materia e sapienza. Sempre con lo sguardo al mare e il corpo nella terra strappata alla montagna. Una terra piena di odori, il mirto e il finocchio, il timo e l'origano, il profumo zuccherino dello zibibbo sotto il sole e l'eterna salsedine. Maestre nelle tante facce del fare, le bagnarote sembrano nutrirsi di questa loro sapienza e lo mostrano con una certa fierezza, con una maestosità nel portamento che pare bearsi di questa certezza. Hanno qualcosa di ieratico le donne di questo pezzo di mondo e forse per questo di esse si racconta fin dai tempi antichissimi. Mi hanno sempre ricordato le Amazzoni, una certa radice femminile variamente diffusa nell'area dello Stretto, che si mostra in altre mitologie della Costa Viola, tra le quali spicca la triste storia del mostro Scilla. È femmina la Costa Viola. Lo è anche quella sua sensualità di terra eccessiva, talvolta spudorata negli scorci di bellezza, quando all'orizzonte si mostrano le belle Eolie o la sorella Sicilia. Ha una sola colpa, questa piccola porzione di mondo, quella di non farsi mai dimenticare.
Così, nelle sere di tarda primavera, quando l'estate sembra sul punto di esplodere, mi piace cucinare questo piatto, in un eterno ritorno sulle strade del mio passato. Somiglia alle bagnarote dalla proverbiale bellezza, a quelle pietanze fresche dell'estate, che loro stesse cucinano miscelando terra e mare. Da una parte olive, capperi, pomodori dei terrazzamenti intorno, dall'altra il pesce che ne compone il mito. Ecco, sembra quasi che io sia a casa.

Ingredienti per 4 persone
- *400 g di pescespada*
- *100 g di olive*
- *20 g di capperi dissalati*
- *100 g di pomodorini pizzutelli calabresi (o datterini)*
- *sale*
- *1 pezzetto di peperoncino fresco*
- *qualche foglia di basilico*
- *qualche foglia di prezzemolo*
- *3 cucchiai di olio extravergine d'oliva*

Faccio friggere appena quattro fettine di pescespada in due cucchiai di olio.

Appena cotte le tolgo dalla padella e le metto da parte. In quel sughetto faccio friggere le olive e i capperi dissalati.

Tengo la fiamma vivace, per qualche minuto, e aggiungo i pomodorini pizzutelli calabresi (vanno bene anche i datterini), sale, un pezzetto di peperoncino fresco.

Lascio andare per qualche minuto per combinare bene i sapori e servo caldissimo.

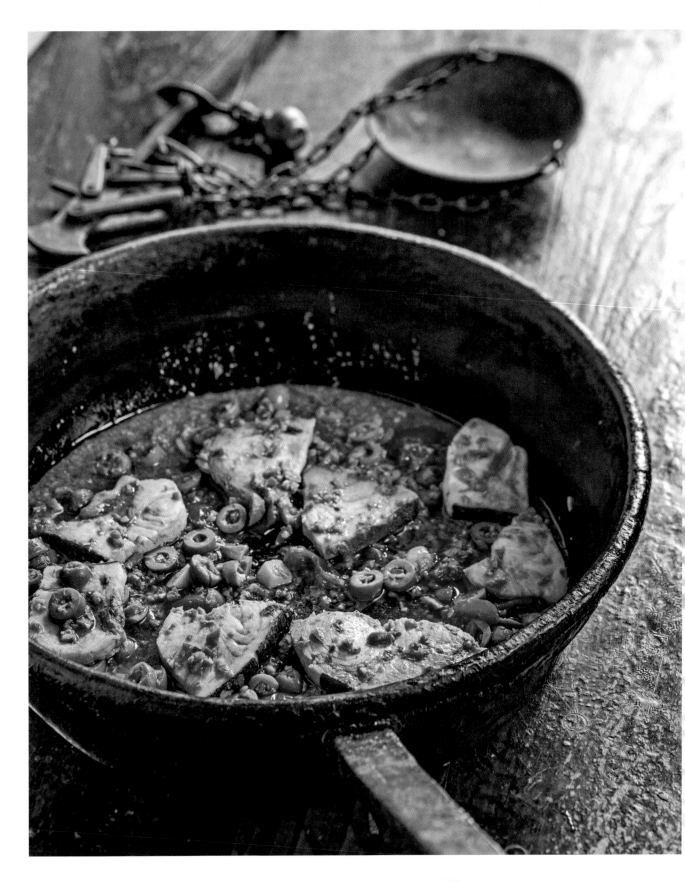

Swordfish Bagnara style

Bagnara is beautiful, spreading sinuously along the last stretch of Aspromonte. And its women are like promontories rising high above the sea, sensuous and wise. Always with their gaze turned seawards and their bodies on the land reclaimed from the mountains. A land fragrant with myrtle and fennel, thyme and oregano, the sugary scent of muscat grapes in the sun and the eternal sea salt. Skilled in the many facets of their work, the women of Bagnara seem to be nurtured by their wisdom and display it with a certain pride, with a majestic demeanor that seems to revel in this certainty. There is something hieratic about the women in this part of the world, and perhaps this is why they have been spoken of since ancient times. They always remind me of Amazons, a certain feminine quality variously diffused in the area of the Strait, which appears in other myths of the Costa Viola, notably the grim legend of the monster Scylla. The Costa Viola is feminine. So is the sensuousness of this land of extremes, sometimes shameless in glimpses of beauty, when the beautiful Aeolian Islands or the sister land of Sicily appear on the horizon. It has only one failing, this small portion of the world, that it can never be forgotten.

So on late spring evenings, when summer seems about to explode, I like to cook this dish, in an eternal return to the streets of my past. It resembles the proverbial beauty of the women of Bagnara, and the fresh summer dishes they cook by mingling the produce of sea and land. On the one hand olives, capers and tomatoes on the terraces around the town and on the other its legendary fish. That's it. It almost feels like I'm back home.

Serves 4
- *400 g (14 oz) swordfish*
- *100 g (4 oz) olives*
- *20 g (¾ oz) capers*
- *100 g (4 oz) tomatoes (pizzutelli calabresi or datterini)*
- *salt*
- *1 small piece fresh chili*
- *a few basil leaves*
- *some parsley*
- *3 tbsp extra virgin olive oil*

I fry just four slices of swordfish in two tablespoons of oil.

As soon as they are cooked take them from the skillet and set them aside. In the gravy I fry the olives and capers.

I keep the heat high for a few minutes and add the tomatoes (the kind called pizzutelli calabresi, though datterini are fine too), some salt and a piece of fresh chili.

I let it cook a few minutes to mingle the flavors well and serve it hot.

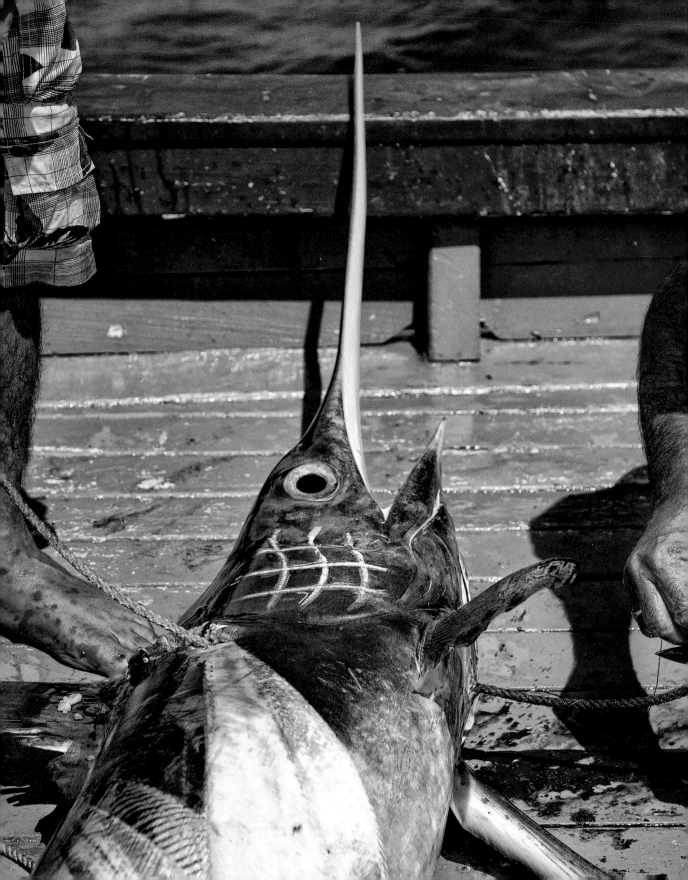

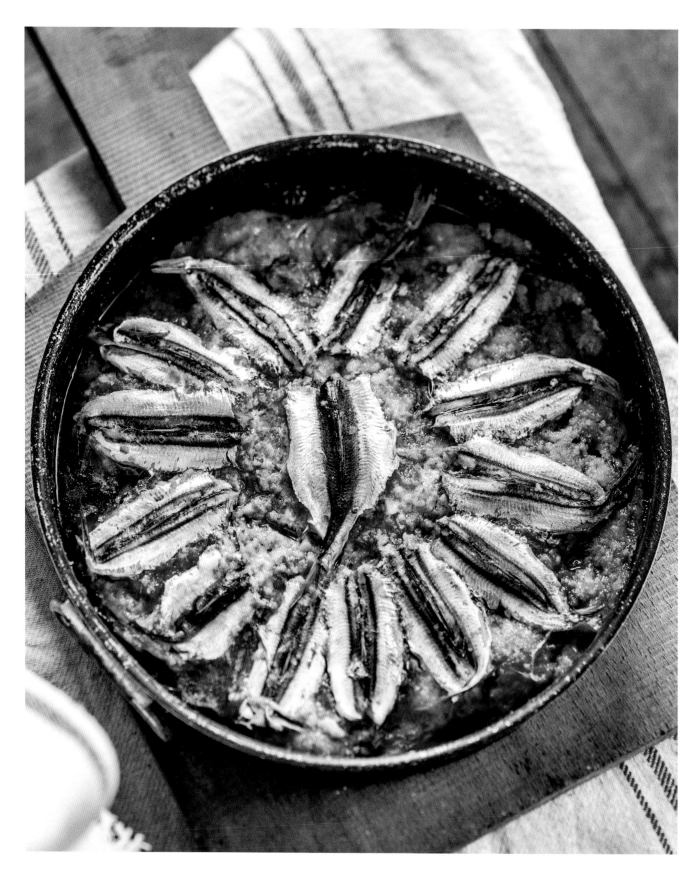

Alici in tortiera

Le alici in tortiera sono una sorta di parmigiana in cui le melanzane sono sostituite dal pesce.

Ingredienti per 4 persone
- 600 g di alici fresche
- 1 tazza di passata di pomodoro
- 2 cucchiai di olio extravergine d'oliva
- 250 g di mollica morbida
- 100 g di Grana grattugiato
- 2 cucchiai di prezzemolo finemente tritato
- 1 piccolo spicchio d'aglio
- sale

Dopo aver ripulito le alici fresche dalle teste e dalle interiora, togliere le lische, avendo cura di non separarle dalla schiena, lavarle accuratamente e salarle.

A parte diluire una tazza di passata di pomodoro con dell'acqua, un cucchiaino d'olio, il sale.

Preparare la mollica morbida e unirla al Grana grattugiato, un piccolo spicchio d'aglio a pezzettini, il sale.

Ungere una teglia antiaderente da forno non molto alta e procedere all'allestimento: un mestolo di passata, uno strato di alici, uno strato di mollica concia e una spolverata di prezzemolo.

Ripetere fino a esaurimento degli ingredienti, passare in forno già caldo e cuocere a 180 °C per una trentina di minuti.

Baked anchovies

Anchovies in the baking pan are a kind of parmigiana in which eggplant is replaced by anchovies.

Serves 4
- 600 g (20 oz) fresh anchovies
- 1 cup strained tomatoes
- 2 tbsp extra virgin olive oil
- 250 g (9 oz) soft bread crumb
- 100 g (4 oz) grated Grana
- 2 tbsp parsley finely chopped
- 1 small clove garlic
- salt

Clean the fresh anchovies by cutting off the heads, gutting them and removing the bones, taking care not to break the skin joining the two halves, then wash carefully and add salt.

Separately dilute a cup of tomato sauce with some water and add a teaspoon of olive oil with salt to taste.

Prepare the soft bread crumbs and mix them with the grated cheese, a small garlic clove chopped, and salt.

Grease a fairly shallow baking pan and layer it by adding a ladleful of strained tomatoes, a layer of anchovies, a layer of mixed bread crumbs and cheese and a sprinkling of parsley. Repeat until all the ingredients have been used.

Put the pan in a preheated oven and bake at 180° C (350° F) for about 30 minutes.

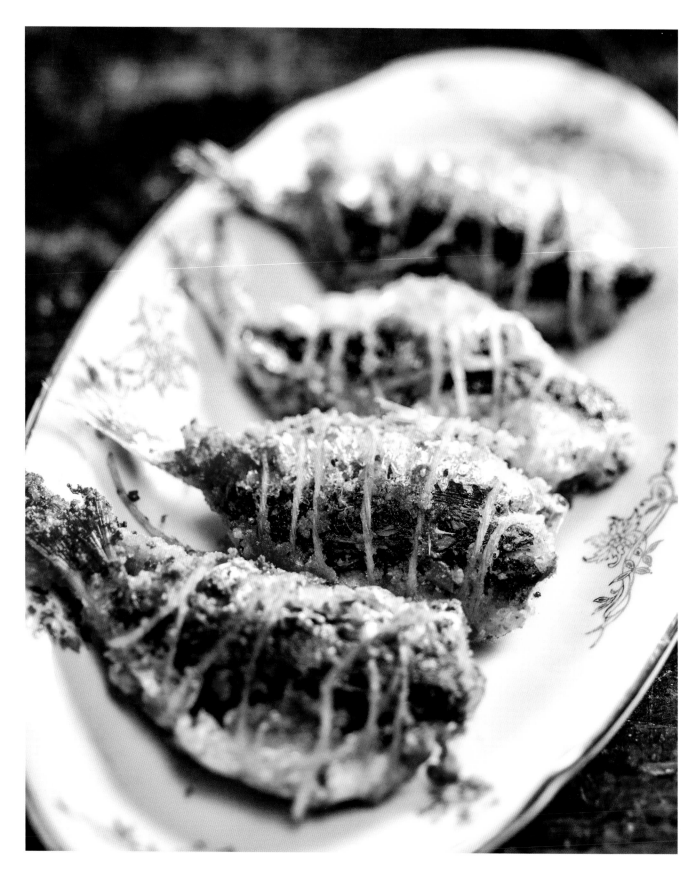

Sarde ripiene

I calabresi non amano molto la cucina agrodolce, differenziandosi dai loro fratelli siciliani. Ci sono vari piatti in Calabria che hanno la stessa radice della cucina siciliana, una matrice ambientale e storica complessa. D'altronde, talvolta le regioni sono una ricostruzione fittizia della realtà: in una stessa regione può capitare che vi siano differenze più radicali di quante non si possano avere tra due regioni, specialmente nelle aree di confine, dove la contiguità è maggiore della differenza. Il confine regionale spesso si rivela incapace di spiegare le affinità variamente diffuse nella storia del Mediterraneo tutto. Molti sono i piatti comuni, probabilmente nati in un tempo analogo o rispondendo ai più variegati impulsi della storia. Di alcuni piatti in Calabria troviamo la versione più basica. Le sarde ripiene somigliano molto alle sarde a beccafico siciliane, ma depurate dall'elemento agrodolce.

Ingredienti per 4 persone
- *700 g di sarde fresche*
- *300 g di mollica di pane raffermo*
- *100 g di Grana grattugiato*
- *1 spicchio d'aglio*
- *1 cucchiaio di prezzemolo tritato*
- *qualche pezzo di peperoncino fresco*
- *4 cucchiai di olio extravergine d'oliva per friggere*
- *sale*
- *1 limone*

Prepararle è semplicissimo, ma bisogna prestare molta cura, dopo aver levato la testa e le interiora, all'operazione per eliminare le lische (nella sarda sono numerose, spesse e attaccate alla carne). Nella pulitura i due lati della sarda non devono essere staccati dalla schiena. Vanno lavate bene e più volte e infine salate.

Dopo aver preparato una buona mollica concia, molto ricca di prezzemolo, con qualche pezzo di peperoncino fresco, si riempiono due sarde giustapposte e si legano con del filo da cucina.

Si consumano caldissime, con qualche fettina di limone, dopo averle fritte in olio bollente per qualche minuto da ambo i lati.

Stuffed sardines

The Calabrians do not go in for sweet and sour dishes, a feature that distinguishes them from their Sicilian cousins. Various Calabrian dishes stem from the same root as in Sicily, with a complex environmental and historical matrix. Yet in some ways the different regions are fictions.
A single region may contain within it far more marked differences than are found between two regions, especially in border areas, where contiguity is greater than difference. Regional boundaries are often unable to explain the similarities that checker the lands bordering the Mediterranean. Numerous dishes are widespread, probably having been introduced at much the same time or in response to historical changes. We sometimes find the most basic version of a recipe in Calabria. Stuffed sardines closely resemble the Sicilian sarde a beccafico, *but purified of the bittersweet element.*

Serves 4
- *700 g (22 oz) fresh sardines*
- *300 g (10 oz) bread crumbs*
- *100 g (4 oz) grated Grana*
- *1 clove garlic*
- *1 tablespoon chopped parsley*
- *a few pieces of fresh chili*
- *4 tbsp extra virgin olive oil for frying*
- *salt*
- *1 lemon*

They are easy to make, but you have to take great care, after removing the head and entrails, to eliminate all the bones (sardines have a lot of stiff bones clinging to the meat). In cleaning sardines the two sides should not be separated from the back. They should be washed thoroughly several times and then salted.

After mixing the bread crumbs with plenty of parsley, the cheese, garlic and a few pieces of fresh chili, use them to stuff two sardines, and tie them together in pairs with kitchen twine.

Fry them in hot oil for a few minutes on both sides.

Baccalà alla ghiotta alla calabrese

Credo sia una delle ricette più diffuse su tutto il territorio calabrese, una combinazione del sapore molto utilizzata nella cucina mediterranea, anzi quasi simbolica del cosiddetto 'gusto mediterraneo'. Oltre al baccalà spugnato occorrono olive nere in salamoia (ideali quelle da giara della Piana) e capperi dissalati.

Ingredienti per 4 persone
- 500 g di baccalà spugnato
- 120 g di olive nere in salamoia
- 20 g di capperi dissalati
- 300 g di pomodorini
- 1 spicchio d'aglio
- 2 cucchiai di olio extravergine d'oliva
- 1 peperoncino piccante calabrese

Procedere facendo friggere il baccalà in padella con uno spicchio d'aglio e l'olio.

Aggiungere i capperi e le olive, soffriggere qualche minuto e terminare aggiungendo i pomodorini tagliati a metà.

Condire con qualche semino di peperoncino calabrese.

Cuocere per un quarto d'ora e servire caldo.

Calabrian style salt cod

This I believe is one of the most popular recipes in the whole of Calabria, a combination of flavor widely used in Mediterranean cuisine, almost an epitome of Mediterranean taste. In addition to salt cod desalted by soaking, it uses black olives cured in brine (the olive da giara from the Piana di Gioia Tauro are ideal) and capers.

Serves 4
- 500 g (1 lb) salt cod desalted
- 120 g (4½ oz) black olives cured in brine
- 20 g (¾ oz) capers
- 300 g (10 oz) cherry tomatoes
- 1 garlic clove
- 2 tbsp extra virgin olive oil
- chili seeds
- 1 Calabrian chili

Fry the cod in a skillet with a garlic clove and some olive oil.

Add the capers and olives, stir fry for a few minutes and finish by adding the tomatoes cut in half.

Season with some chili seeds.

Cook for fifteen minutes and serve hot.

Cotolette di spatola

La spatola, o pesce sciabola, è molto usata nella cucina calabrese. Estremamente veloce da preparare, avendo una carne morbida e spessa si presta a essere utilizzata per cotolette e involtini. Anche la pulitura è semplice. Un pesce intero sarà sufficiente per preparare le cotolette.

Ingredienti per 4 persone
- *600 g di spatola*
- *300 g di pangrattato secco*
- *100 g di Parmigiano Reggiano grattugiato*
- *25 g di pecorino non troppo stagionato*
- *1 spicchio d'aglio tritato*
- *1 cucchiaio di prezzemolo*
- *2 uova*
- *sale, pepe*
- *4 cucchiai di olio extravergine d'oliva per friggere*
- *1 limone e 1 arancia*

Dopo aver eliminato la testa e le interiora, eseguire un taglio netto sulla lisca ed estrarla da tutta la lunghezza del pesce, infine lavarlo e salarlo.

A parte si mescola il pangrattato secco con il Parmigiano Reggiano grattugiato e il pecorino non troppo stagionato, uno spicchio d'aglio tritato e delle foglie di prezzemolo.

Sbattere le uova con un po' di sale e di pepe.

Passare le fette di pesce, tagliato a tranci, nell'uovo e poi nel pangrattato.

Friggere in una padella con dell'olio bollente e servire con fettine di limone e arancia.

Paddlefish cutlets

The Mediterranean paddlefish is common in Calabrian cuisine. Extremely rapid to cook, it has a soft, thick flesh that lends itself to being used for cutlets and rolls. It is also easy to clean. A whole fish will be enough to make the cutlets.

Serves 4
- *600 g (20 oz) paddlefish*
- *300 g (10 oz) dry bread crumbs*
- *100 g (4 oz) grated Parmigiano Reggiano*
- *25 g (1 oz) pecorino, not too mature*
- *1 clove garlic, chopped*
- *1 tablespoon parsley*
- *2 eggs*
- *salt, pepper*
- *4 tbsp extra virgin olive oil for frying*
- *1 lemon and 1 orange*

After removing the head and entrails, make a clean cut in the spine and pull it out along the whole length of the fish, then wash and season it with salt.

Aside, mix the dry bread crumbs with grated parmesan and pecorino (not too strong), a clove of minced garlic and leaves of parsley.

Whisk the eggs with a little salt and pepper.

Dip the fish slices in the egg and then the bread crumbs.

Fry them in a pan with the hot oil and serve with slices of lemon and orange.

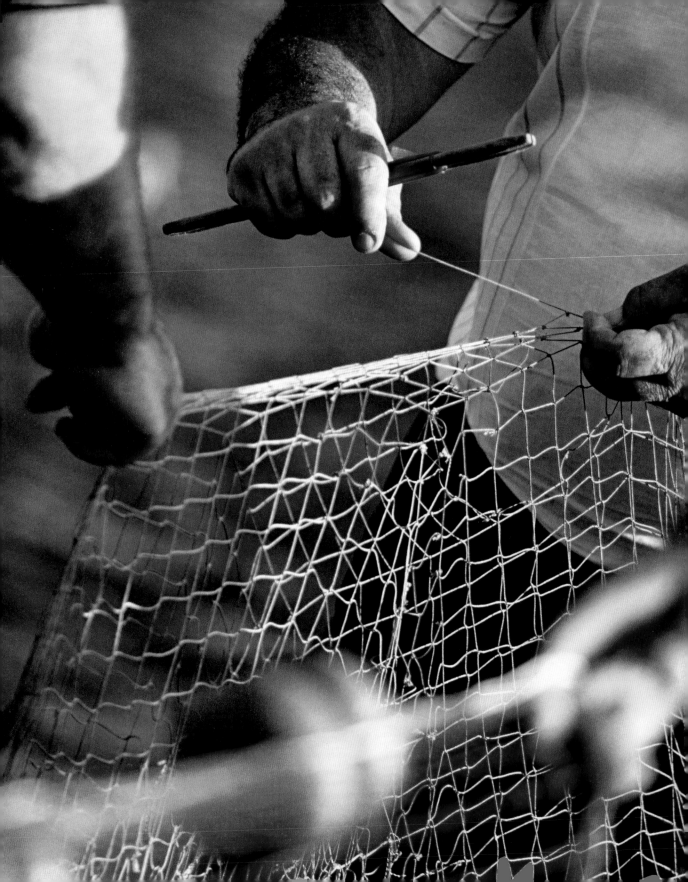

Insalata di stoccafisso

Un'insalata che diventa un corposo secondo, dal gusto intenso, per cui occorre il miglior stoccafisso in commercio, preferibilmente spugnato in acqua sulfurea.

Ingredienti per 4 persone
- 400 g di stoccafisso
- 400 g di pomodorini
- 1 manciata di olive in salamoia o al forno
- 1 spicchio d'aglio tritato
- 1 pezzetto di peperoncino
- 4 cucchiai di olio extravergine d'oliva
- 1 cucchiaio di prezzemolo tritato
- sale

Si arroventa una piastra in pietra lavica, o meglio, una griglia con braci ardenti e si cuoce il pesce da ambo i lati.

Dopo averlo arrostito, si unisce a un'insalata di pomodori preparata con i pomodorini lavati e tagliati a metà, una manciata di olive nere in salamoia senza nocciolo, uno spicchio d'aglio tritato, un pezzetto di peperoncino, l'olio, il prezzemolo e il sale.

Stockfish salad

This salad also makes a full-bodied, intensely flavored main course, so you need the best stockfish available, preferably soaked in natural sulfur water.

Serves 4
- 400 g (14 oz) stockfish
- 400 g (14 oz) cherry tomatoes
- 1 handful of olives in brine
- 1 clove garlic, minced
- 1 small piece of chili
- 4 tbsp extra virgin olive oil
- 1 tbsp chopped parsley
- salt

Heat a lava stone till it glows, or even better use a hot charcoal grill, and cook the fish on both sides.

When it is roasted, add it to a tomato salad made from cherry tomatoes, washed and halved, a handful of pitted black olives cured in brine, a garlic clove minced, a piece of chili, olive oil, parsley and salt.

Capretto alla calabrese

In un tempo non troppo lontano la carne ovina veniva consumata anche se il capo di bestiame non era particolarmente giovane al tempo della macellazione. Con un chilo di tenero capretto si faciliteranno le operazioni e si ridurrà notevolmente il tempo di cottura, anche se con un capo meno giovane e più carnoso, meno ricco di ossa, con una buona marinatura nel vino e abbondando con le erbe aromatiche, si potrà ottenere una pietanza arcaica estremamente gustosa.

Ingredienti per 4 persone
- 1 kg di carne di capretto a pezzi misti
- vino rosso
- 2 cipolle
- 1 spicchio d'aglio
- 3 cucchiai di olio extravergine d'oliva
- 3 rametti di rosmarino
- 2 foglie di alloro
- 5 bacche di ginepro
- 300 g di pomodorini
- sale, pepe nero
- peperoncino

Dopo aver tagliato la carne in pezzi non troppo piccoli, farla marinare per qualche ora nel vino rosso con la metà degli odori (rosmarino, alloro, ginepro). Alla fine estrarre gli odori dal liquido della marinatura.

Friggere le cipolle in un tegame di alluminio con uno spicchio d'aglio e l'olio.

Far rosolare la carne aggiungendo i rametti di rosmarino, le foglie di alloro e le bacche di ginepro.

Quando tutto sarà rosolato, sfumare con un buon vino rosso calabrese e unire i pomodorini, salare, pepare e aggiungere di tanto in tanto acqua per facilitare la cottura.

A fine cottura eliminare le erbe e servire caldissimo.

Kid Calabrian style

Not so long ago mutton would be eaten even if the animal was rather old when it was butchered. Using tender kid meat will make things easier and greatly reduce cooking times, yet even with an older and meatier, less boney animal, if it is properly marinated in wine and plenty of herbs, it still makes an archaic main course full of flavor.

Serves 4
- 1 kg (2 lb) kid meat in mixed pieces
- red wine
- 2 onions
- 1 garlic clove
- 3 tbsp extra virgin olive oil
- 3 sprigs rosemary
- 2 bay leaves
- 5 juniper berries
- 300 g (10 oz) cherry tomatoes
- salt, black pepper
- chili

After cutting the meat into large pieces, leave it for a few hours in red wine with half the herbs (rosemary, bay leaves, juniper). At the end remove the herbs from the liquid of the marinade.

Cut the meat into fair-sized chunks, then fry the onions in an aluminum skillet with a garlic clove and some olive oil.

Brown the meat, adding the sprigs of rosemary, bay leaves and juniper berries.

When everything is nicely browned, deglaze with a good Calabrian red wine and add the tomatoes, salt and pepper and add water from time to time to facilitate the cooking.

When done, remove the herbs and serve piping hot.

Tiana catanzarese

Come molti piatti, la tiana catanzarese prende il nome dal contenitore, un tegame di coccio nel quale si cuoceva la pietanza. È un piatto della tradizione pasquale, consumato il Lunedì santo. Gli ingredienti che lo compongono sono proprio quelli disponibili in quel periodo: oltre al capretto (ma si usa indifferentemente la carne d'agnello), teneri piselli sgranati, i carciofi tagliati a spicchi e le patate a dadini non troppo piccoli. Con le carni ovine è bene aver la premura di attendere il tempo di qualche ora di marinatura, con qualche foglia di alloro e vino rosso, anche se in passato si apprezzavano anche senza. E questo anche perché capitava spesso che la carne utilizzata non fosse tenerissima e necessitasse dunque di una doppia cottura, tipica delle cucine arcaiche.

Ingredienti per 4 persone
- 1 kg di carne ovina (capretto o agnello)
- vino rosso
- 350 g di piselli teneri sgranati
- 4 carciofi tagliati a spicchi
- 600 g di patate a dadini
- 1 mestolo di brodo vegetale
- 2 spicchi d'aglio
- 200 g di pangrattato
- 80 g di pecorino
- 1 cucchiaio di prezzemolo tritato
- 3 cucchiai di olio extravergine d'oliva

Dopo aver tagliato il capretto in pezzi piccoli, coprire con del vino e lasciare riposare per qualche ora.

Quando la carne sarà marinata, soffriggerla a fuoco vivace, in un tegame che possa poi andare in forno, con due spicchi d'aglio e l'olio extravergine d'oliva; infine sfumare con del rosso di buona qualità.

Quando il vino sarà sfumato, aggiungere i piselli, i carciofi e le patate. Soffriggere e coprire con un mestolo di brodo vegetale. Far cuocere per una ventina di minuti aggiungendo altro brodo, se necessario, per terminare quasi del tutto la cottura degli ingredienti.

A parte preparare il pangrattato, con pecorino e prezzemolo tritato.

Togliere il tegame dal fornello e cospargere il contenuto con la polvere mista di pangrattato e pecorino.

Passare in forno già caldo per 20 minuti a 200 °C circa.

Catanzaro style roast kid

Like many other dishes, the tiana of Catanzaro takes its name from a recipient, the earthenware pot in which it used to be cooked. This is a dish traditionally eaten on Easter Monday. The ingredients are the ones available at that time: in addition to kid meat (but lamb is used just as often), tender peas, artichokes cut into wedges and potatoes diced, but not too small. Whether you choose kid or lamb, find time to marinate it for a few hours in red wine with a few bay leaves, though in the past it was prized even without the marinade. This was because it often happened that the meat used was not tender and needed to be double cooked, a typically archaic method of preparing food.

Serves 4
- 1 kg (2 lb) kid or lamb
- red wine
- 350 g (12 oz) tender peas shelled
- 4 artichokes, cut into wedges
- 600 g (20 oz) diced potatoes
- 1 ladleful vegetable stock
- 2 cloves garlic
- 200 g (8 oz) bread crumbs
- 80 g (3 oz) pecorino
- 1 tbsp chopped parsley
- 3 tbsp extra virgin olive oil

After cutting the kid into small pieces, cover it with the wine and leave it for a few hours.

When the meat is marinated, fry it over high heat with two cloves of garlic and some extra virgin olive oil in a pan that will also go into the oven. Finally deglaze the pan with a good quality red wine.

When the wine has evaporated, add the peas, artichokes and potatoes. Sauté and cover with a ladleful of stock. Cook for about twenty minutes, adding more stock as needed to almost complete cooking all the ingredients.

Separately prepare the bread crumbs mixed with cheese and chopped parsley.

Remove the pan from the heat and sprinkle the contents with the mixture of bread crumbs and pecorino.

Put it in a preheated oven for 20 minutes at about 200° C (400° F).

Agnello grecanico

A dir la verità, questa mia versione di agnello grecanico non è proprio quella della tradizione, in cui un intero agnello viene cotto per ore in un involucro di creta fresca nel forno a legna. Una ricetta arcaica e affascinante. Pare sia straordinario l'effluvio che fuoriesce dall'agnello quando se ne rompa la terracotta dopo la cottura. Fu una folgorazione venire a conoscenza di questa ricetta, tipica dell'area grecanica, lo zoccolo duro della Calabria bizantina, dove ancora si parla greco. A colpirmi dev'essere stata la presenza della creta, elemento imprescindibile della mia biografia, venendo, per parte materna, da un'antica stirpe di ceramisti di Seminara. Deve avermi ricordato i lunghi pomeriggi passati nelle botteghe dei pignatari, in mezzo a quelle splendide maschere apotropaiche, che furono forse d'ispirazione addirittura per il grande Picasso. Modellare creta come se non ci fosse un domani era l'imperativo categorico: forse per questo, impastare è una delle mie attività preferite, che mi trascina in pomeriggi assolati nell'antica nobiltà di quell'arte magica.

La cucina è sempre memoria, anche quando crediamo di inventare qualcosa di nuovo: è come se i piatti fossero una serie di tracce in grado di catapultarci sulle strade di un mondo sommerso dentro di noi. Sarà per questo che ho voluto riprodurre questa ricetta nella mia cucina, contaminandola e rendendola somigliante alla mia vita attuale. Lontana da casa, le mie mani non sono più nella creta, ma nella pasta del pane, ma se qualcuno fosse così fortunato da disporre di un bel pezzo di creta morbida, potrebbe cimentarsi con l'antica ricetta. Chi come me non può più farlo, si accontenterà di sprofondare le mani nell'altrettanto sacro impasto del pane.

Ingredienti per 4 persone
- 400 g di pasta di pane lievitata
- 300 g di patate
- 300 g di tenera carne di agnello
- 5 cucchiai di olio extravergine d'oliva
- 4 cucchiai di vino bianco
- 1 spicchio d'aglio tritato
- 2 rametti di rosmarino
- 2 foglie di alloro fresco
- qualche fogliolina di mirto
- sale

Impastare la pasta del pane e mentre lievita preparare le patate a dadini e la carne di agnello, disossata e tagliata a dadini.

In un tegame antiaderente preparare un leggero soffritto con uno spicchio d'aglio tritato, 2 cucchiai d'olio, 2 rametti di rosmarino, 2 foglie di alloro fresco e qualche fogliolina di mirto.

Quando la carne sarà rosolata, sfumare con del vino bianco e aggiungere le patate. Cuocere per 20 minuti circa fino alla completa cottura delle patate.

Nel frattempo stendere il pane come se fosse una sfoglia.

Mettere un filo d'olio in una cocotte per soufflé e adagiarvi la sfoglia di pane.

Riempire con l'agnello e le patate e richiudere come se fosse un sacchetto. Cuocere a 200 °C per 10 minuti.

Servire caldo accompagnando con insalata verde.

Grecanico style lamb

To tell the truth, my version of this agnello grecanico is not exactly traditional, which calls for a whole lamb encased in fresh clay to be cooked for hours in a wood oven. A fascinatingly archaic recipe. It seems that the most amazing aroma emanates from the lamb when the clay is split open after baking. It was a shock to learn of this recipe, typical of the core of Byzantine Calabria, where people still talk Greek. What particularly struck me was the use of clay, an important part of my own tradition, being descended on my mother's side from an ancient line of potters of Seminara. It reminded me of the long afternoons spent in the workshops of the pignatari (potters), amid those beautiful apotropaic masks, which may even have inspired the great Picasso. Modeling clay as if there was no tomorrow was the categorical imperative. Maybe this is why kneading dough is one of my favorite activities, which on sunny afternoons sweeps me away into the ancient nobility of that magic art.

Cooking is always remembering, even when we think we are inventing something new. It is as if the dishes we followed a series of traces capable of catapulting us onto the streets of a submerged world within us. Perhaps this is why I wanted to recreate this recipe in my kitchen, adapting it to my own life today. Far from home, my hands are no longer in clay but bread dough. Still, if you are lucky enough to have a nice lump of soft clay handy, you could try the old recipe. Those unable to do so, like me, can be content to sink their fingers into some equally sacred dough.

Serves 4
- *400 g (14 oz) bread dough, leavened*
- *300 g (10 oz) potatoes*
- *300 g (10 oz) tender lamb*
- *5 tbsp extra virgin olive oil*
- *4 tbsp white wine*
- *1 clove garlic, minced*
- *2 sprigs rosemary*
- *2 fresh bay leaves*
- *a few leaves myrtle*
- *salt*

Knead the dough and leave it to rise. Dice the potatoes: bone and dice the lamb.

In a non-stick skillet make a light *soffritto* with a garlic clove minced, 2 tablespoons of olive oil, 2 sprigs of rosemary, 2 fresh bay leaves and a few myrtle leaves.

When the meat is browned, deglaze with white wine and add the potatoes. Cook it for about 20 minutes until the potato is done. Meanwhile, roll out the dough.

Put a little olive oil in a casserole for making soufflé and place the dough on top of it.

Fill it with the lamb and potatoes and close it up like a bag. Bake at 200° C (400° F) for 10 minutes.

Serve hot accompanied with a green salad.

Tiella silana

Somiglia tanto ai calabresi la cucina a strati. È certo che loro la amino tanto, come dimostra la presenza di molte ricette 'allestite' con questa struttura. Forse ci consola questo sapere che siamo fatti di strati, la vaga consapevolezza che tutto si depositi, si faccia sedimento, continuando in qualche maniera a farsi presente nella storia, come avviene per il gusto. Prendiamo la tiella silana e la sua successione ordinata di patate, lonza e funghi: sembra proprio suggerire le stratificazioni che compongono la bella montagna calabrese.

Ingredienti per 4 persone
- 400 g di patate sbucciate
- 200 g di funghi porcini calabresi
- 300 g di pomodori freschi a pezzettoni
- 300 g di lonza a fettine
- 1 spicchio d'aglio
- 1 pezzetto di peperoncino
- 4 cucchiai di olio extravergine d'oliva
- pangrattato

Occorrono patate sbucciate, tagliate a rondelle non troppo spesse e bollite per pochi minuti, e porcini puliti e tagliati a fettine.

A parte soffriggere in tre cucchiai di olio uno spicchio d'aglio con un pezzettino di peperoncino. Aggiungere i pomodori freschi a pezzettoni e cuocere per 10 minuti.

Lavare e salare la lonza tagliata a fettine non troppo sottili.

L'allestimento ideale sarebbe in un tegame di terracotta: un filo d'olio, le patate, la lonza, il pomodoro e i funghi salati, fino all'esaurimento di tutti gli ingredienti.

Cospargere di pangrattato l'ultimo strato e infornare a 180 °C per una quarantina di minuti.

Pork with potatoes and mushrooms

Layered dishes tell us a lot about the Calabrians. They definitely have a passion for them, as shown by the many recipes with this kind of structure. Perhaps it comforts us to know we are made of layers, the vague awareness that everything settles and becomes stratified, continuing to be somehow present in history, as happens with tastes. Take tiella silana, with its orderly succession of potatoes, pork loin and mushrooms: it seems to suggest the strata that make up the beautiful mountains of Calabria.

Serves 4
- 400 g (14 oz) peeled potatoes
- 200 g (8 oz) Calabrian porcini mushrooms
- 300 g (10 oz) fresh tomatoes cut into chunks
- 300 g (10 oz) pork loin sliced
- 1 garlic clove
- a small piece of chili
- 4 tbsp extra virgin olive oil
- bread crumbs

You will need peeled potatoes, cut into slices that are not too thick, boiled for a few minutes, and porcini mushrooms, cleaned and sliced.

Separately, sauté a garlic clove in three tablespoons of olive oil with a small piece of chili. Add the fresh tomatoes cut into chunks and cook for 10 minutes.

Wash and salt the pork loin, then cut it into slices that are not too thin.

Then line the baking dish (ideally a terracotta dish) with a little olive oil, potatoes, pork loin, tomato, porcini and salt, until all the ingredients have been used.

Sprinkle the last layer with the bread crumbs and bake at 180° C (350° F) for about forty minutes.

Carne murata

È piena di profumo la carne murata: la casa assume un odore caratteristico dato dall'insistente pretesa olfattiva dell'insieme degli ingredienti. Non si riesce a distinguere chiaramente se nell'aria sia vincente l'odore di cipolla fresca che si alza dal forno oppure il basilico misto all'origano delle odorose coste calabresi.

Ingredienti per 4 persone
- *300 g di pizzaiola di vitello*
- *1 kg di patate*
- *300 g di pomodori*
- *1 cipolla di Tropea*
- *1 cucchiaino di origano*
- *5 grandi foglie di basilico fresco*
- *1 punta di cucchiaino di peperoncino*
- *sale*
- *3 cucchiai di olio extravergine d'oliva*

Le patate devono essere sbucciate e tagliate a rondelle sottili.

Si salano da ambo i lati circa 300 g di pizzaiola di vitello, tagliata sottile.

Si tagliano i pomodori a fettine sottili, e vanno poi salati e cosparsi di origano. Infine serve una cipolla di Tropea, tagliata a fettine così sottili da sembrare trasparenti.

In un tegame dai bordi alti (andrebbe bene anche una forma per soufflé) mettere un filo d'olio e procedere alternando uno strato di patate, uno di sugo, uno di carne, uno di cipolla, qualche foglia di basilico, una manciata di origano, qualche semino di peperoncino e appena un filo d'olio, fino all'esaurimento di tutti gli ingredienti.

Mettere a cuocere in forno a 180 °C per 30 minuti, aggiungendo acqua se si asciugasse troppo. Aumentare la temperatura e cuocere per altri 10 minuti a 190 °C.

Walled veal

Carne murata is richly aromatic: the house fills with the unmistakable fragrance of its blended ingredients. The crisp scent of fresh onion that rises from the oven vies with the basil mixed with oregano from the scented Calabrian coasts.

Serves 4
- *300 g (10 oz) stewing veal*
- *1 kg (2 lb) potatoes*
- *300 g (10 oz) tomatoes*
- *1 red onion*
- *1 tsp oregano*
- *5 large fresh basil leaves*
- *1 tip of a tsp of chili*
- *salt*
- *3 tbsp extra virgin olive oil*

Peel the potatoes and slice them thinly.

Cut the veal into thin slices and salt on both sides.

Cut the tomatoes into thin slices, then sprinkle them with salt and the oregano. Finally cut a Tropea onion finely so the slices seem transparent.

Put a little olive oil in a deep pan (a soufflé dish would be fine) and then alternate a layer of potatoes with one of gravy, one of veal, one of onion, a few basil leaves, a handful of oregano, some chili seeds and just a trickle of olive oil, until all the ingredients have been used.

Bake in the oven at 180° C (350° F) for 30 minutes, adding some water if it becomes too dry. Increase the temperature and cook for another 10 minutes at 190° C (375° F).

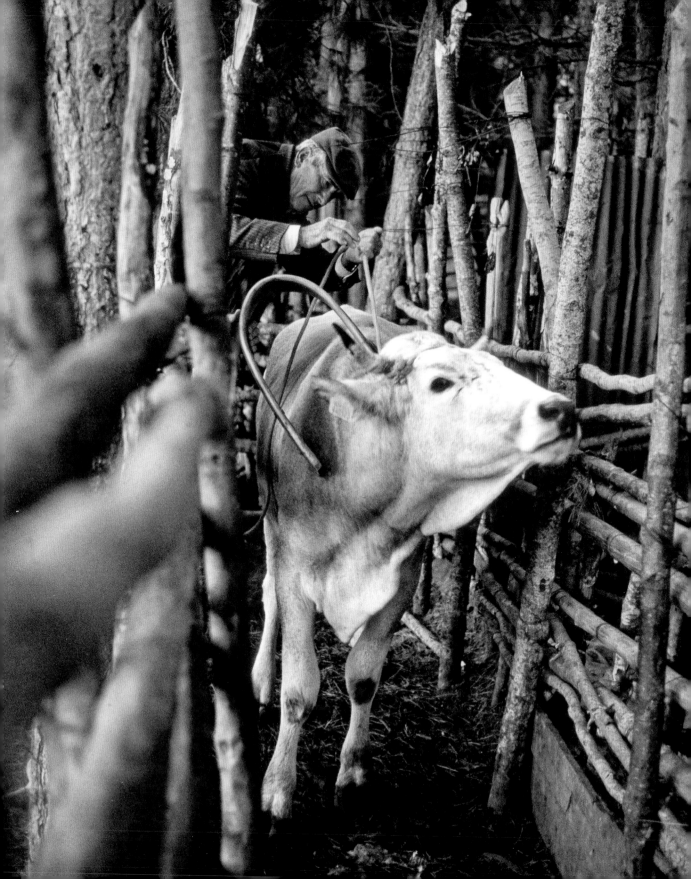

Arista alla liquirizia

"Le donne erano venti, tutte in fila con avanti un tavolello di noce, e ciascuna con un utello alla sua destra. Il capoconcaro scodellò nel mezzo del tagliere un pastone bollente; le meschinelle si versarono sulle mani un filo d'olio dall'utello e con l'estreme dita spiccarono della pasta scottante, facendo siffatti versi col volto che ci mossero il riso. Traversammo un'altra stanza dove il falegname incassava i bastoncelli, incartocciandoli in frondi di lauro". Così Vincenzo Padula, il sacerdote calabrese, descrive intorno al 1865 il lavoro delle donne nelle 'concerie' della liquirizia. È lucido il lavoro di Padula, un'analisi puntuale delle condizioni umane nella Calabria del latifondo. In questa raccolta di articoli passa in rassegna tutta la geografia umana del tempo, dai pescatori ai porcari, restituendo una narrazione imprescindibile per chi voglia capire la storia della regione sul filo della storia alimentare.

Fu studiando queste pagine dell'intellettuale acrese che mi venne l'idea per l'arista alla liquirizia. Pensai che sarebbe stata formidabile l'associazione di tre elementi presenti nel territorio da tempi antichissimi: la carne di maiale, la liquirizia e l'alloro, che non a caso era utilizzato anticamente per avvolgere i panetti di liquirizia e preservarli dalla muffa.

Ingredienti per 4 persone
- *800 g di lonza intera*
- *50 g di liquirizia pura calabrese*
- *10 foglie di alloro*
- *3 spicchi d'aglio*
- *4 rametti di rosmarino*
- *3 cucchiai di olio extravergine d'oliva*
- *1 bicchierino di marsala invecchiato*
- *sale*
- *pepe*

Pestai al mortaio le pastiglie di liquirizia calabrese pura fino a renderle una polvere. Presi una bella lonza intera, la salai, la incisi e cominciai a strofinarla con la polvere di liquirizia.

Poi la foderai con foglie d'alloro e rametti di rosmarino. Legai ben stretta la carne con uno spago da cucina, facendo attenzione a lasciare le foglie attaccate alla carne, e inserii nelle fessure piccoli pezzetti d'aglio.

Un filo d'olio in una teglia antiaderente, uno spicchio d'aglio e subito in forno a 200 °C per dieci minuti.

A quel punto sfumai con del marsala invecchiato e rimisi in forno per altri 20 minuti, controllando e aggiungendo acqua se necessario.

Servita con un'insalata di piccole mele tagliate sottili è un autentico capolavoro!

È speciale la dolce radice di liquirizia, che cresce copiosa prevalentemente in una piccolissima striscia di terra nella provincia di Cosenza. Per una serie inspiegabile di circostanze ambientali, la varietà calabrese ha il coefficiente più elevato di glicirrizina, la sostanza zuccherina in essa contenuta, rispetto a tutte le liquirizie che crescono altrove.

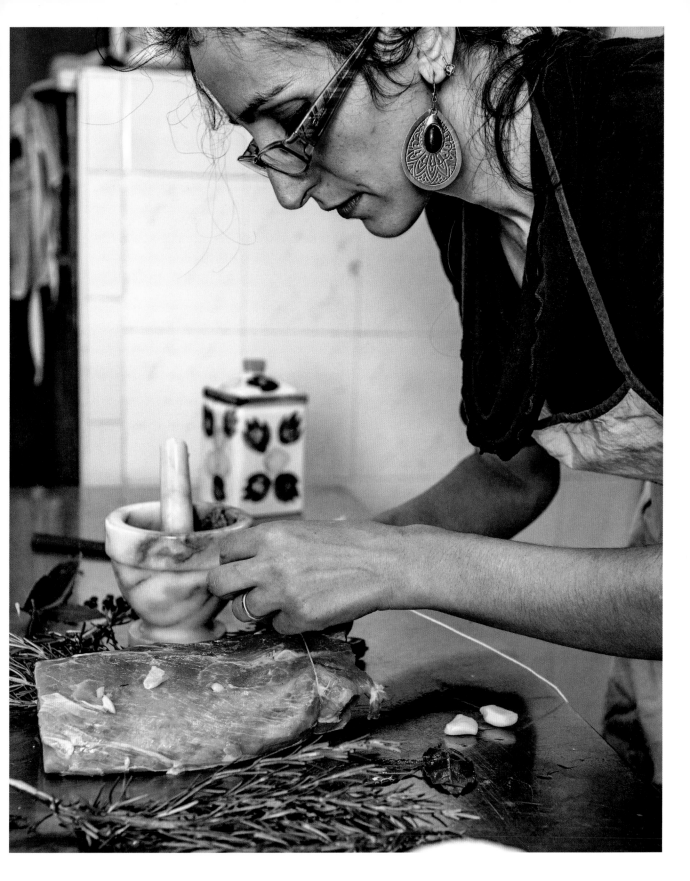

Pork loin with licorice

"There were twenty women, all in a row, each with a small walnut board before her and an oil jar on her right. The foreman ladled out a boiling paste onto the board; the women poured a little oil onto their hands from the jar and picked up some of the scalding paste with their fingertips, making such faces that we were moved to laughter. We went through another room where the carpenter was packing the bars of licorice, wrapping them in laurel leaves." So Vincenzo Padula, a Calabrian priest, described women working in the a licorice factory in around 1865. Padula's work is lucid, a detailed analysis of the human conditions in the Calabria of great landed estates. The collection of essays provided an overview of the whole human geography of the time, from fishermen to swineherds, providing an account that is essential reading for anyone who wants to understand the region in terms of the history of its food production.

By studying his writings of this intellectual from Acri I had the idea for pork loin with licorice. I thought it would be wonderful to combine three ingredients present in the area since ancient times: pork, licorice and bay leaves, formerly used to wrap the bars of licorice and preserve them from mold.

Serves 4
- *800 g (1 lb) whole pork loin*
- *50 g (1¾ oz) pure Calabrian licorice*
- *10 bay leaves*
- *3 garlic cloves*
- *4 sprigs of rosemary*
- *3 tbsp extra virgin olive oil*
- *1 glass aged marsala*
- *salt*
- *pepper*

I powdered slabs of pure Calabrian licorice by crushing them in a mortar. I then took a nice whole pork loin, salted it, scored it with a knife and began rubbing the powdered licorice into it.

Then I lined it with bay leaves and sprigs of rosemary. I tied them tightly to the meat with kitchen twine, making sure the leaves were clinging to the flesh, and slipped small pieces of garlic into the slits in the pork.

I heated a little olive oil in a nonstick pan, added a garlic clove and popped the pork in the oven at 200° C (400° F) for ten minutes.

At that point I deglazed the pan with aged marsala and put it back in the oven for another 20 minutes, checking how it was cooking and adding water as needed.

Served with a small salad of thinly sliced apples, this is a true masterpiece!

The sweet licorice root is special. It grows abundantly mainly on a narrow strip of land in the province of Cosenza. Because of a series of unexplained environmental factors, the Calabrian variety has the highest concentration of glycyrrhizin, the sugary substance it contains, more than all other kinds licorice that grow elsewhere.

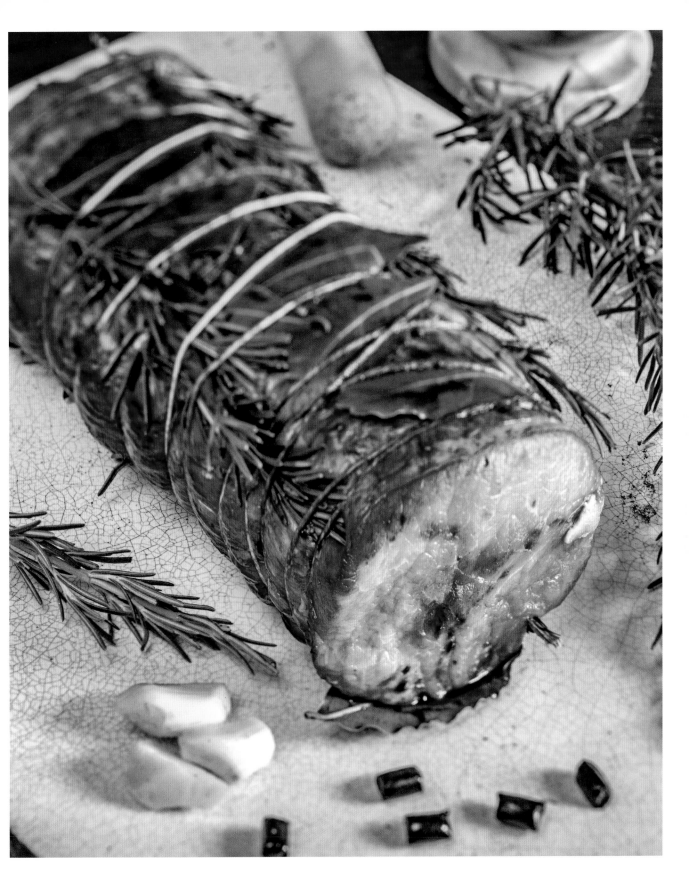

Involtini di salsiccia e verza

Un piatto tradizionale del territorio silano, nel quale verza e carne di maiale si associano anche in altre preparazioni. La mia è una versione contaminata, con un accresciuto elemento aromatico rispetto a quella tradizionale.

Ingredienti per 4 persone
- 500 g di salsicce dolci al finocchietto selvatico
- 1 grossa verza
- 2 spicchi d'aglio
- 3 foglie fresche di alloro
- 1 cucchiaino di semi di finocchio selvatico
- 2 cucchiai di olio extravergine d'oliva
- 3 cucchiai di Moscato di Saracena

Serve una verza con le foglie abbastanza grandi che va defogliata e lavata accuratamente, eliminando la parte centrale, troppo carnosa e non adatta agli involtini.

Si metta dell'acqua a bollire e vi si passino per 4-5 minuti le foglie di verza.

In un tegame si avvii, a fiamma vivace, la frittura delle salsicce dolci, private della pelle, soffritte con 2 spicchi d'aglio interi, le foglie di alloro fresche e qualche seme di finocchio selvatico.

Togliere le verze dal fuoco e metterle a scolare su un panno bianco pulito.

Quando la carne sarà ben rosolata, sfumare con del Moscato passito di Saracena, salare e lasciare andare per qualche minuto.

Quando la salsiccia sarà cotta allargare le foglie e riempirle con la salsiccia. Avvoltolare ciascuna foglia su se stessa.

Disporre gli involtini in una teglia oleata e far cuocere per 20 minuti in forno a 180 °C.

Roulades of salsiccia and cabbage

A traditional dish from the Sila region, where cabbage and pork appear together in a number of dishes. My version is a hybrid, more aromatic than the traditional dish.

Serves 4
- 500 g (1 lb) sweet salsiccia flavored with wild fennel
- 1 large Savoy cabbage
- 2 garlic cloves
- 3 fresh bay leaves
- 1 teaspoon fennel seeds
- 2 tbsp extra virgin olive oil
- 3 tbsp Moscato di Saracena

Take a fairly large Savoy cabbage, remove the leaves and wash them carefully, eliminating the central part of the leaf, which is too meaty for roulades.

Bring the water to the boil and blanch the leaves in it for 4-5 minutes.

Put a skillet on high heat, skin the salsiccia and fry it with the two garlic cloves whole, fresh bay leaves and some fennel seeds.

Remove the cabbage leaves from the hob and drain them on a clean white cloth.

When the meat is well browned, deglaze with Moscato passito di Saracena, add salt and cook it for a few minutes more.

When the sausage is cooked spread out the cabbage leaves and fill with the salsiccia, wrapping each leaf carefully around it.

Arrange the roulades in a greased baking dish and pop in the oven at 180° C (350° F) for 20 minutes.

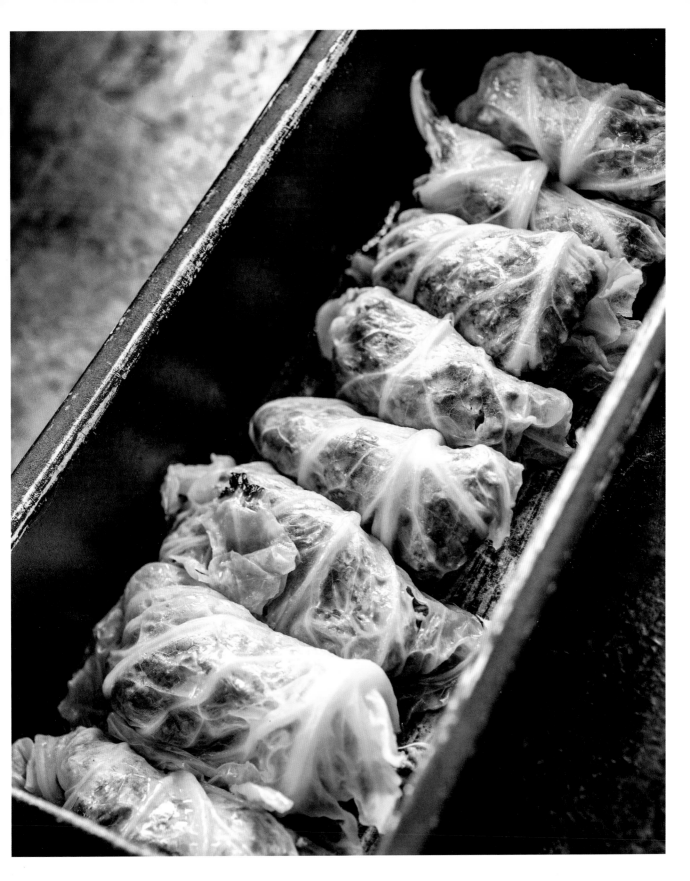

Braciole arrostite con verdure

Ingredienti per 4 persone
- *400 g di carpaccio fine di vitello*
- *200 g di zucchine tenere*
- *1 grossa melanzana*
- *2 rametti di menta*
- *4 grandi foglie di basilico*
- *qualche ramo di prezzemolo*
- *mezzo spicchio d'aglio*
- *2 cucchiai di olio extravergine d'oliva*
- *sale*

Arrostire le zucchine e la melanzana a fettine e poi tagliarle alla julienne.

Con menta, basilico, prezzemolo e aglio preparare un trito aromatico piuttosto abbondante.

Trasferire le erbe in una piccola ciotola con 2 cucchiai di olio e sale; lasciarle riposare per qualche minuto e infine versarle sulle verdure, mescolando.

Salare fetta a fetta circa 400 g di carpaccio fine di vitello, riempirlo con le verdure aromatizzate, involtolare e chiudere con uno stecchino.

Dopo aver arroventato un testo romagnolo, o aver messo una griglia sulla brace, arrostire le braciole.

Rigirarle velocemente da tutti i lati (cuociono in un baleno) e servire caldissime con un contorno di verdure arrostite o con un'insalatina di cetrioli freschi all'aceto.

Roast pork chops with vegetables

Serves 4
- *400 g (14 oz) thinly sliced veal carpaccio*
- *200 g (8 oz) tender zucchini*
- *1 large eggplant*
- *2 sprigs of mint*
- *4 large basil leaves*
- *a few sprigs of parsley*
- *half a garlic clove*
- *2 tbsp extra virgin olive oil*
- *salt*

Roast the sliced zucchini and eggplant and then julienne them.

With the mint, basil, parsley and garlic, prepare a fairly abundant aromatic flavoring.

Put the herbs in a small bowl with two tablespoons of olive oil and some salt. Leave them for a few minutes and then pour them over the vegetables and stir.

Sprinkle a little salt on each veal slice for a total of about 400 g (14 oz) of thinly sliced veal and cover it with the aromatic vegetables, roll them up together and fasten each with a toothpick.

Heat a griddle till it glows, or put a grill on charcoal, and broil the roulades.

Quickly turn them so all sides cook (it takes just a few seconds) and then serve piping hot with a side dish of roast vegetables or salad of fresh cucumbers dressed with vinegar.

Genovese di coniglio

I piccoli animali domestici, quelli che si crescevano senza molta difficoltà anche in situazioni di scarsità, erano la vera fonte di proteine animali nell'alimentazione abituale della maggior parte della popolazione calabrese. E questo, in maniera esclusiva, fino all'ingresso dei frigoriferi nella vita quotidiana, ma anche oltre questo radicale mutamento delle abitudini. Anche gli animali di piccola taglia si consumavano, una tantum: la carne non era alimento della quotidianità, ma del consumo saltuario (qualche domenica o nelle occasioni rituali del convivio privato). Grande importanza in tali situazioni aveva la carne di coniglio, animale che si riproduceva velocemente e non aveva usi alternativi, come le galline adoperate fino a quando riuscivano a produrre uova. Il suo allevamento non richiedeva spese economiche eccessive rispetto ai benefici che dava: si poteva nutrire senza necessità di mangime, bastavano delle erbe fresche. Quando tuttavia le colonie di conigli raggiungevano numeri consistenti potevano diventare impegnative: occorreva allora stare attenti a improvvisi assalti di predatori, come volpi o faine, o alle malattie. Nelle case contadine la perdita di tutti i capi di animali allevati si volgeva nell'amarezza di un lutto.

Ingredienti per 4 persone
- *700 g di carne di coniglio in pezzi misti*
- *vino rosso*
- *3 cucchiai di olio extravergine d'oliva*
- *2 grosse cipolle*
- *qualche rametto di rosmarino*
- *qualche rametto di timo selvatico*
- *4 foglie di salvia*
- *qualche rametto di mirto*
- *200 g di pomodorini*
- *peperoncino*
- *sale*

Semplicissima la preparazione della genovese, molto frequente nella gastronomia calabrese con diversi tipi di carne.

La carne ripulita, lavata e tagliata a pezzettoni, si fa marinare per qualche ora con un buon rosso locale, con qualche foglia di rosmarino, timo e salvia.

Finita la marinatura, sciacquare la carne, triturare la cipolla e avviare un soffritto in un tegame con 3 cucchiai di olio, qualche rametto di rosmarino, 2 foglie di salvia, qualche rametto di timo selvatico e qualche rametto di mirto.

Friggere tutto, sfumare con un rosso intenso, salare, aggiungere un pezzetto di peperoncino e i pomodorini tagliati in quattro.

Coprire con acqua e cuocere per 35 minuti.

Togliere i fili d'erba e servire caldissima, con il sugo di cottura.

Genoese style rabbit

Small farmyard animals, raised without much difficulty even in hard times, were the main source of animal protein for most people in Calabria. This continued to be true until refrigerators entered the home, and even lingered on after this breakthrough in people's living habits. Rabbits and fowl would be eaten occasionally on Sundays or private festive occasions.

The rabbits were particularly important, since they breed fast and had no other use, unlike chickens, which would be spared as long as they kept laying. Then rabbits were cheap to raise compared to their yield: no fodder was needed apart from fresh greenery. But when their numbers grew, even rearing rabbits could become burdensome. Care had to be taken they were not carried off by predators like foxes or weasels, or destroyed by disease. In a peasant home, the death of all their animals would be a bitter blow.

Serves 4
- *700 g (22 oz) mixed rabbit pieces*
- *red wine*
- *3 tbsp extra virgin olive oil*
- *2 large onions*
- *a few sprigs of rosemary*
- *a few sprigs of wild thyme*
- *4 sage leaves*
- *a few of sprigs myrtle*
- *200 g (8 oz) cherry tomatoes*
- *chili*
- *salt*

Genovese di coniglio is easy to make and very common in Calabrian cuisine using different kinds of meat.

The meat is cleaned, washed, cut into large pieces, marinated a few hours in a good local red wine with a few sprigs of rosemary, thyme and sage.

After marinating, rinse the meat, chop the onion and make a *soffritto* in a pan using 3 tablespoonfuls of olive oil, a few sprigs of rosemary, 2 sage leaves, a few sprigs of wild thyme and a sprig of myrtle.

When they are all done, deglaze with a strong red wine, season with salt, and add a little of pepper and cherry tomatoes cut into quarters.

Cover with water and cook for 35 minutes.

Remove the herbs and serve piping hot with the gravy.

Arrosto di pollo al finocchietto selvatico

Questo modo di preparare il pollo non è tradizionale. Posso anzi dire che è un mio sfizio da cuciniera, subito apprezzato da tutti quelli che siedono alla mia tavola. Oggi da qualche parte in Calabria è entrato nelle abitudini alimentari di uno sparuto gruppo umano. Ci piace raccontare il passato, ma ci piacerebbe essere in grado di raccontare il futuro. Si potrebbe parlare di un itinerario per una nuova Calabria, alimentare e non solo. Chi lo dice che non si possano conservare gelosamente i tesori antichi e traghettarli nel futuro, depurandoli dai propri orrori e imparando dagli errori?

Questo piatto ha molti elementi della cucina tradizionale calabrese, il finocchietto selvatico, spontaneo perfino ai margini delle strade, e l'aglio con il pangrattato. È un piatto per il futuro liberato dagli eccessi dell'abbondanza, equilibrato e gustoso.

Ingredienti per 4 persone
- 700 g circa di petto di pollo intero
- 4 cucchiai di pangrattato secco
- 20 g di Parmigiano Reggiano
- 1 cucchiaio di pecorino
- 5 cucchiai di yogurt bianco
- 150 g di barbe di finocchio selvatico
- 1 spicchio d'aglio
- 1 cucchiaio di olio extravergine d'oliva
- sale

Serve un grosso petto di pollo intero, pulito con cura da tutti gli ossicini, soprattutto quello alla base del collo, e dai residui di cartilagine in corrispondenza della coda.

Lavare e salare la carne e legarla, con pochi giri di spago, come se fosse un roastbeef.

A parte preparare il pangrattato secco, il Parmigiano, il pecorino.

Versare in un piatto piano lo yogurt bianco, un cucchiaio di olio extravergine d'oliva, un grosso pizzico di sale e mescolare bene.

Sminuzzare finemente il finocchio insieme a uno spicchio d'aglio. Qualche tenera barbetta conferirà un odore intensissimo a tutta la preparazione.

Passare l'intero pollo nel composto di yogurt, come si fa con le cotolette, subito dopo nel trito aromatico e infine nel pangrattato con formaggio.

Mettere della carta forno in una teglia rettangolare, poggiare il pollo e passare in forno per 30 minuti a 180 °C.

Servire a fette accompagnando a finocchi trifolati o insalata di pomodori.

Roast chicken with wild fennel leaves

This way of making chicken is not traditional. In fact it is a culinary whim of my own, immediately appreciated by everyone who tries it at my table. Today, it has become part of the eating habits of a scattered group of human beings. We enjoy conjuring up the past, but we wish we could foresee the future. Then we could talk about the future of a new Calabria, including its food as well as much else. Who says we cannot jealously preserve the ancient treasures and take them into the future, purging them from their horrors and learning from mistakes?
This dish contains many elements of traditional Calabrian cuisine, like wild fennel which grows by the roadsides, garlic and bread crumbs. It is a dish for the future freed from the excesses of abundance, delicious and balanced.

Serves 4
- *700 g (22 oz) whole chicken breast*
- *4 tbsp dry bread crumbs*
- *20 g (¾ oz) Parmigiano Reggiano*
- *1 tablespoon of cheese*
- *5 tbsp plain yogurt*
- *150 g (6 oz) wild fennel leaves*
- *1 garlic clove*
- *1 tbsp extra virgin olive oil*
- *salt*

Take a large whole chicken breast and carefully remove all the bones, especially the one at the base of the neck and the residues of cartilage at the tail.

Wash and salt the meat and tie it up, with a few turns of twine, like a round of beef.

Separately, prepare the dry bread crumbs, Parmigiano and Pecorino.

Into a shallow dish pour the plain yogurt, a tablespoon of extra virgin olive oil, a large pinch of salt and mix well.

Mince the fennel finely together with a garlic clove. Some tender feathery fennel leaves will give an intense aroma to the dish.

Immerse the whole chicken breast in the yogurt mixture, as with a breaded cutlet, and then in the chopped herbs and finally in the bread crumbs with the cheese.

Put some oven paper in a rectangular roasting pan, place the chicken on it and bake it in the oven for 30 minutes at 180° C (350° F).

Serve it carved accompanied with *finocchi trifolati* or a tomato salad.

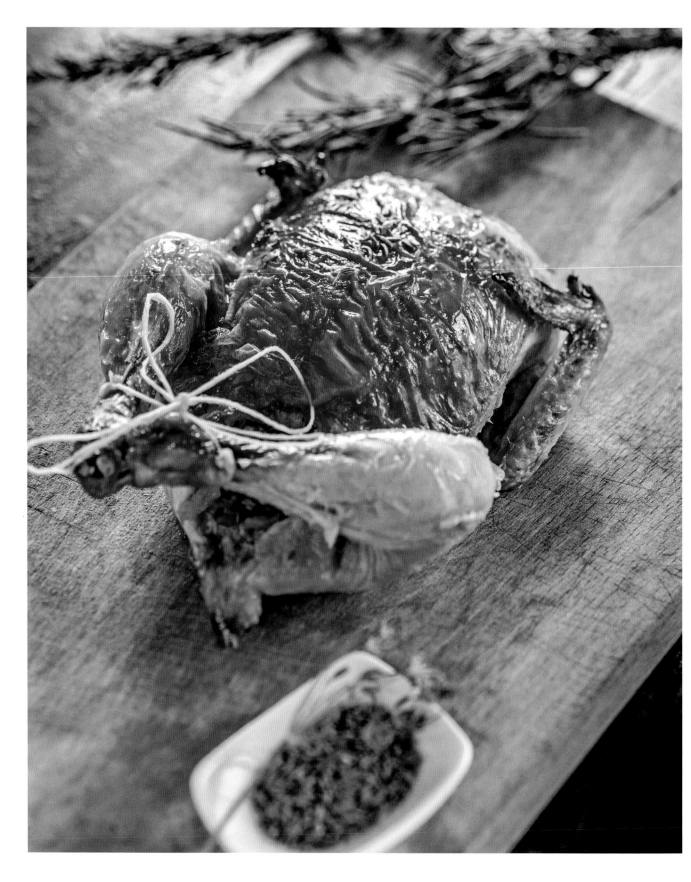

Pollo all'acqua di mare

Una ricetta ascritta alla tradizione di Reggio Calabria, che prevedeva l'uso dell'acqua di mare per la cottura del pollo. Cosa che naturalmente oggi si sconsiglia vivamente di fare, sostituendo l'acqua marina con una ben più innocua acqua salata.

Ingredienti per 4 persone
- 1 pollo da 500 g circa
- 100 g di funghi porcini
- 1 pezzetto d'aglio
- 1 punta di cucchiaino di semi di finocchio selvatico
- 2 cucchiai di olio extravergine d'oliva
- 100 g di salsiccia stagionata calabrese al peperoncino
- 3 dl d'acqua con un cucchiaino di sale

Prendere un polletto eviscerato, non troppo grande, ripulirlo, bruciare le eventuali piume residue e salare l'interno.

A parte, in un padellino, trifolare i porcini con un pezzetto d'aglio, aggiungere dei semini di finocchio, spegnere il fuoco e unire la salsiccia stagionata calabrese al peperoncino.

Amalgamare la salsiccia ai porcini e riempire l'interno del pollo.

Mettere in una teglia un fondo di olio e circa 3 dl di acqua con del sale sciolto dentro. Far cuocere lentamente, fino a quando il pollo non sia croccante e l'acqua completamente asciugata.

Chicken with seawater

This is a traditional recipe from Reggio Calabria, which used sea water for cooking the chicken. Which of course today you are strongly advised not to do, replacing seawater with much more harmless salted water.

Serves 4
- 1 chicken weighing about 500 g (1 lb)
- 100 g (4 oz) porcini mushrooms
- 1 small piece garlic
- 1 tip of a teaspoon of fennel seeds
- 2 tbsp extra virgin olive oil
- 100 g (4 oz) Calabrian salsiccia with chili
- 3 dl (1 cup) water with a tsp of salt

Take a chicken, not too large, already eviscerated. Clean it, singe off any loose feathers and salt it inside.

Separately, in a small pan, fry the mushrooms with a small piece of garlic, add the fennel seeds, turn off the heat and add the Calabrian salsiccia seasoned with chili.

Mix together the salsiccia with the porcini mushrooms and fill the inside of the chicken.

Cover the base of a pan with oil and about 3 deciliters of water with salt dissolved in it. Roast slowly until the chicken is crisp and the water has completely evaporated.

Torte e dessert
Cakes and desserts

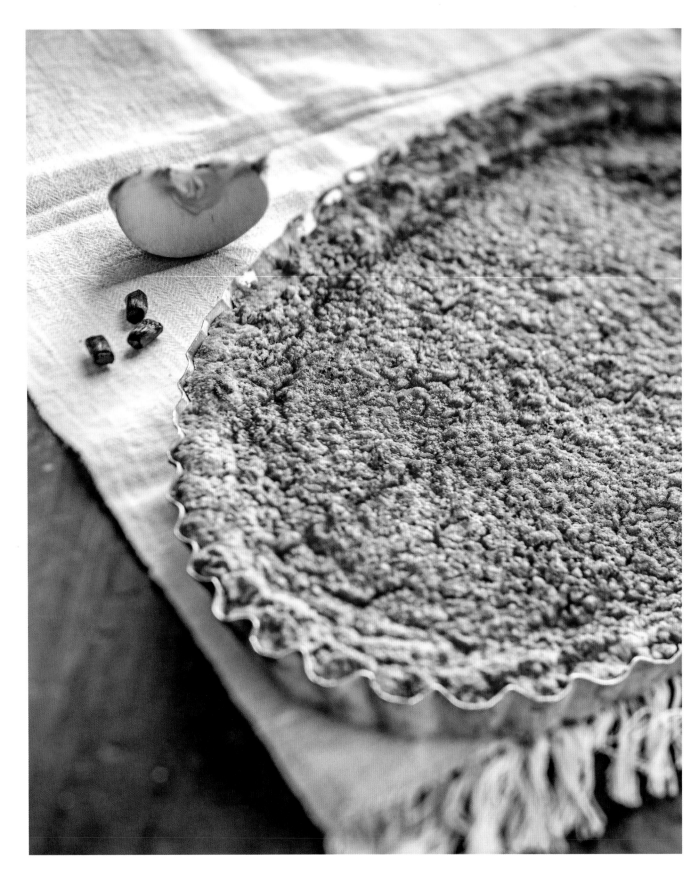

Crostata di liquirizia e mele

La liquirizia è una dolce signora di Calabria, un prodotto strettamente connesso alla storia degli uomini e delle donne di un minuscolo pezzo di mondo. Cresce copiosa ai margini delle strade di una piccolissima striscia di terra nel Cosentino: è una pianta leguminosa (Glycyrrhiza glabra), considerata a lungo solo infestante e tediosa per la coltivazione degli ulivi. Le cose cambiarono quando fu messo a punto il processo di trasformazione della radice grezza in quella che oggi conosciamo come liquirizia pura (con estrema semplificazione si tratta di una specie di passaggio in una macchina caffettiera). Sia nella zona della vecchia Rende sia nella più conosciuta area di Rossano, sull'Alto Ionio, si svilupparono dei veri e propri indotti per l'estrazione e la sua lavorazione. Di particolare interesse le antiche figure dei raccoglitori: occorreva una grande forza per estrarre dal terreno la radice contorta ma erano fondamentali anche le lavoratrici della fabbrica, alle quali si richiedeva un elevato grado di resistenza fisica e di specializzazione nel processo di trasformazione.

Ingredienti per 4 persone
Per la pasta frolla:
- 250 g di farina di grano tenero 00
- 25 g di farina di mandorle
- 100 g di zucchero
- 1 bustina di vanillina
- una punta di cucchiaino di lievito per dolci
- 100 g di burro

Per la farcia:
- 400 g di mele limoncine
- 100 g di zucchero
- buccia di limone
- succo di mezzo limone
- 10 g di liquirizia pura calabrese

Procedere alla preparazione di una classica pasta frolla mescolando la farina di grano tenero, la farina di mandorle, lo zucchero, la vanillina e il pizzico di lievito per dolci.

Dopo aver mischiato bene gli ingredienti amalgamarli al burro a pezzettini, infine aggiungere un uovo e impastare velocemente. La pasta frolla non si deve mai manipolare a lungo: il burro si scioglierebbe in fretta per il calore delle mani e si stenderebbe con difficoltà.

Dopo averla impastata, farne una palla, avvolgerla in una pellicola e lasciarla riposare in frigo per 20 minuti.

Nel frattempo sbucciare le mele limoncine e preparare il succo di mezzo limone. Porre la frutta in un pentolino con un po' d'acqua, un pezzo di buccia di limone e il succo. Far cuocere per 10 minuti e poi frullare.

Aggiungere alla polpa cotta e frullata, lo zucchero e la liquirizia polverizzata al mortaio.

Allargare la pasta su un foglio di carta forno disposto su una teglia ovale. Modellare la pasta sulla teglia e riempirla al centro con la frutta alla liquirizia.

Passare in forno caldo e cuocere per 30-35 minuti a 180 °C.

Apple and licorice tart

Licorice is a sweet lady of Calabria, a product closely bound up with the history of the men and women of a tiny part of the world. It grows abundantly along the roadsides on a small strip of land in the Cosentino. This leguminous plant (Glycyrrhiza glabra) was long considered little better than a weed and a nuisance in olive groves. Things changed when a method was devised for processing the raw root into what is now known as pure licorice (put very simply it is boiled under pressure). In the old district of Rende and the better-known area of Rossano, in the upper Ionic, its extraction and processing have given rise to a flourishing industry. The old licorice collectors were fascinating figures: it took great strength to pull the gnarled root out of the ground, but the workers in the processing plants were also important, needing great physical stamina and specialized skills in working the raw material.

Serves 4
For the pastry:
- 250 g (9 oz) plain wheat flour
- 25 g (1 oz) almond flour
- 100 g (4 oz) sugar
- 1 tsp vanilla extract
- the tip of a tsp of baking powder
- 100 g (4 oz) butter

For the filling:
- 400 g (14 oz) limoncine apples
- 100 g (4 oz) of sugar
- lemon zest
- juice of half a lemon
- 10 g (1 tbsp) pure Calabrian licorice

Make a classic shortcrust pastry by mixing plain wheat flour, almond flour, sugar, vanilla and a pinch of baking powder.

After thoroughly mixing the ingredients work in the butter cut into small pieces, then add an egg and knead the dough quickly, but not for too long, as the warmth of the hands will melt the butter rapidly and it will be hard to roll out.

After kneading, work the dough into a ball, wrap it in plastic kitchen film and leave it in the refrigerator for 20 minutes.

Meanwhile peel the limoncine applies and squeeze the juice of half a lemon. Put the fruit in a saucepan with a little water, a piece of lemon peel and juice. Cook for 10 minutes and then whisk.

To the pulp cooked and pureed add the sugar and the licorice pulverized in a mortar.

Spread the dough on a sheet of baking paper laid on an oval baking tray.

Shape the dough on the baking sheet then fill the center with the fruit and licorice.

Pop it in a hot oven and bake for 30-35 minutes at 180° C (350° F).

Sfogliata con crema di fichi e cioccolato

Dei fichi e della Calabria: un racconto senza fine. I calabresi e i fichi sono quasi un tutto omogeneo. Fino agli anni Settanta, e per un tempo difficile da quantificare, nella lunga scarsità alimentare della storia locale, i corpi della quasi maggioranza di questo popolo coriaceo e resiliente sono stati attraversati e nutriti, con grande preponderanza, dai fichi, soprattutto quelli secchi. Nelle mie memorie orali sono infinite le testimonianze sui fichi secchi e sulla loro importanza nell'alimentazione contadina. Il fico è un albero tenace e duro. Resiste e fruttifica anche in condizioni estreme di incuria e totale abbandono. I fichi venivano seccati al sole di agosto, da quasi tutte le famiglie, curati dalle intemperie e dai parassiti e infine passati al forno e conservati per tutto l'inverno come fondamentale riserva calorica per i giorni di lavoro nei campi e sotto gli ulivi.

Ingredienti per 4 persone
- *1 pasta sfoglia rotonda preconfezionata*
- *100 g di fichi secchi calabresi*
- *100 ml di panna liquida*
- *50 g di cioccolato fondente*
- *50 g di cioccolato al latte*

Non vi costringerò a preparare la pasta sfoglia in casa: occorre saper fare tutto, ma a volte andiamo di fretta e questa torta si prepara velocemente, senza rinunciare al gusto, anche con una buona pasta sfoglia preconfezionata.

Foderare con della carta forno una teglia da pizza bassa. Srotolare una confezione di pasta sfoglia fresca già pronta e adagiarla sulla teglia. Foderare la parte superiore della sfoglia con la carta forno e ricoprirne la superficie con dei fagioli secchi.

Passare in forno a 180 °C per 10 minuti, poi togliere la carta con i fagioli e proseguire la cottura per altri 10 minuti a 170 °C.

Sminuzzare i fichi secchi calabresi in pezzetti piccolissimi.

In un pentolino dal fondo spesso portare a ebollizione la panna liquida. Appena comincia a bollire, spegnere e aggiungere il cioccolato fondente, il cioccolato al latte e i fichi sminuzzati. Sciogliere lentamente senza riaccendere la fiamma.

Quando la sfoglia sarà cotta e il cioccolato sciolto, aggiungerlo al centro della sfogliata e lasciare raffreddare.

Fig cream and chocolate pastry

Figs and Calabria are a never-ending story, closely intertwined. Until the 1970s, and from time immemorial, in the long local history of food scarcity, the tough and resilient bodies of almost the majority of these people were nourished above all by figs, especially dried figs. In my oral memories there are endless testimonials to dried figs and their importance to the peasants. The fig tree is tough and tenacious. It survives and bears fruit even in extreme conditions of neglect and abandonment. Almost all figs used to be dried in the August sun, protected from bad weather and pests, and finally baked in an oven and stored through the winter to provide an essential reserve of calories for the days spent laboring in the fields and in the olive groves.

Serves 4
- *1 round sheet of ready-made puff pastry*
- *100 g (4 oz) of dried figs from Calabria*
- *100 ml (½ cup liquid cream*
- *50 g (2 oz) dark chocolate*
- *50 g (2 oz) milk chocolate*

I will not ask you to make the puff pastry at home. One ought, of course, to be able to do everything, but sometimes we're in a hurry and this cake is meant to be made quickly, without sacrificing any of its flavor, if necessary by using some good, ready-made puff pastry.

Line a fairly shallow oven tray with greaseproof paper. Unroll a packet of fresh ready-made puff pastry and lay it on the baking sheet. Line the top of the pastry with baking paper and weight it with some dried beans.

Bake at 180° C (350° F) for 10 minutes, then remove the paper with the beans and keep cooking for another 10 minutes at 170° C (340° F).

Chop the Calabrian dried figs into very small pieces.

In a small thick-bottomed pan bring the cream to the boil and immediately remove it from the heat.

Add the dark chocolate, milk chocolate and chopped figs. Dissolve them slowly without heating.

When the pastry is done and the chocolate melted, add it to the center of the pastry and leave it to cool.

Torta di clementine

Ha il profumo delle case calabresi questa torta. L'odore delle clementine, mangiucchiate a ogni ora come irresistibili caramelle, si diffonde ovunque nelle fredde serate d'inverno e fuoriesce dai comignoli delle case, nelle quali le bucce si bruciano come incenso nei fuochi accesi. Le clementine, dette anche mandaranci, sono un incrocio tra un arancio e un mandarino che ha trovato nelle piane calabresi un luogo di coltivazione ottimale.

Ingredienti per 4 persone
- 1 vasetto di yogurt alla pesca e maracuja
- 2 vasetti di zucchero
- 3 vasetti di farina di grano tenero 00
- 3 uova
- 1 bustina di vanillina
- 1 bustina di lievito
- 1 vasetto di succo di clementine di Calabria
- buccia grattugiata di 5 clementine di Calabria
- 1 vasetto (quasi) di olio d'oliva misto a olio di semi di girasole

Per la crema di clementine:
- 200 ml di succo di clementine
- 100 g di zucchero
- 3 cucchiai di amido di mais

Serve innanzitutto uno yogurt, preferibilmente di pesca e maracuja. Versare il contenuto dello yogurt in una ciotola capiente, aggiungere 3 uova intere, una bustina di vanillina, la buccia grattugiata di 5 piccole clementine e sbattere con il frullino elettrico.

Usando il contenitore dello yogurt come misurino, aggiungere 2 vasetti di zucchero e uno di spremuta di mandarino. Continuare a lavorare con lo sbattitore fino a quando il composto non sia liscio.

Misurare i vasetti di farina di grano tenero e setacciarla con una bustina di lievito. Mescolare lentamente la farina nel composto e continuare a lavorare, aggiungendo quasi un vasetto di olio di semi misto a olio d'oliva.

Imburrare una teglia rotonda e infornare per 30 minuti circa in forno già caldo a 180 °C.

Per preparare la crema spremere 200 ml di succo di mandarino, metterlo in un pentolino dal fondo spesso e farlo bollire. All'ebollizione versare lo zucchero e la farina di mais.

Lasciare addensare sul fuoco, frullare e farcire la torta con la crema.

Clementine cake

This cake has the fragrance of Calabrian home. The scent of clementines, munched on at all hours like tempting candies, spreads everywhere in the cold winter evenings and escapes up the chimneys of the houses, in which the skins are burned like incense in the flames. The clementine, also known as a mandarin orange, is a cross between an orange and a tangerine. It has found a soil ideally suited to its cultivation in the plains of Calabria.

Serves 4
- *1 carton yogurt with peach and passion fruit*
- *2 cartons sugar*
- *3 cartons plain wheat flour*
- *3 eggs*
- *1 tsp vanilla extract*
- *1 packet yeast*
- *1 carton of Calabrian clementine juice*
- *grated zest of 5 Calabrian clementines*
- *slightly less than 1 carton of olive oil mixed with sunflower oil*

For the clementine cream:
- *200 ml (1 cup) clementine juice*
- *100 g (4 oz) sugar*
- *3 tbsp cornstarch*

First of all you need a carton of yogurt, preferably containing pieces of peach and passion fruit. Pour the contents of the carton into a large bowl, add 3 eggs, a teaspoon of vanilla extract, the grated rind of 5 small clementines and whisk with an electric mixer.

Using the yogurt carton as a measuring cup, add 2 cartons of sugar and one of mandarin juice. Continue to whisk with the blender until the mixture is smooth.

Measure out the plain wheat flour, using the carton, and sift it together with a packet of yeast. Slowly stir the flour into the mixture and continue to work it, adding almost the whole carton of vegetable oil mixed with olive oil.

Grease a round baking pan and bake for about 30 minutes in a preheated oven at 180° C (350° F).

To prepare the cream squeeze 200 ml (1 cup) of tangerine juice, put it in a small, thick-bottomed saucepan and bring to the boil, then add the sugar and cornstarch.

Allow it to thicken on the stove then blend it and use to fill the cake.

Giurgiulena

Gargal: *ecco come chiamavano il sesamo gli Arabi, nel loro meraviglioso vagare per il Mediterraneo e così hanno trasmesso anche a noi questo antico appellativo. Giurgiulena è infatti un'espressione direttamente derivata dal fonema arabo. Una spezia meravigliosa e amatissima nella storia mediterranea e mediorientale, tanto da essere invocata nella formula magica "Apriti sesamo", ormai diventata un modo di dire, per spalancare la porta segreta della grotta di Alì Babà. Questo croccante di torroncino ci parla della lunga storia di contatti e scambi della nostra terra. Tutte le gastronomie frutto di una grande contaminazione sono quelle che si mostrano più capaci di esaltare i misteri del piacere del cibo. Molto semplice da fare questo dolce, ma occorre stare un po' attenti a non bruciarsi con lo zucchero.*

Ingredienti per 4 persone
- *300 g di zucchero*
- *200 g di sesamo biondo*

Lo zucchero va caramellato lentamente sul fuoco in un pentolino antiaderente. Appena comincia a caramellarsi aggiungere il sesamo biondo e mescolare velocemente.

Ungere un piano di marmo con dello strutto e, quando tutto lo zucchero sarà sciolto, versarvi sopra velocemente il croccante. Spalmarlo sul piano, mantenendo uno spessore di 1 cm circa e tagliare velocemente la pasta in piccole forme romboidali. Servire fredda.

Giurgiulena

Gargal: *this was the Arabic word for sesame, in their wonderful wanderings about the Mediterranean, and so they also gave us this ancient name. Giurgiulena (meaning sesame nougat) is a term directly derived from the Arabic phoneme. A marvelous food plant, much beloved in Mediterranean and Middle Eastern history. It gives us the magic formula "open sesame," that unlocked the secret door of Ali Baba's cave and has become a catch phrase. This crunchy brittle speaks to us of our land's long history of contacts and exchanges. All the great hybrid cuisines are capable of enhancing the mysteries of the pleasures of food. This candy is utterly simple to make, but great care has to be taken to avoid burning the sugar.*

Serves 4
- *300 g (10 oz) sugar*
- *200 g (8 oz) white sesame seeds*

The sugar should be heated slowly on the stove in a nonstick pan. As soon as it begins to caramelize add the white sesame seeds and stir briskly.

Grease a marble slab with lard, and when all the sugar has melted, pour the mixture over it quickly. Spread it across the slab, keeping it no more than 1 cm (½ inch) thick and then quickly cut it into small diamond shapes. Serve cold.

Latte di mandorla

I giorni d'estate erano i più belli nella piccola casa di mia nonna. Erano giorni pieni di profumi, quelli di basilico, menta e cedronella. Nonna ne raccoglieva piccole foglie e le faceva seccare nelle tasche dei grembiuli a fiori che indossava sempre. L'estate era anche il tempo della frutta – non ne disdegnavamo alcuna – e il momento giusto per preparare l'adorato latte di mandorla. Era una cerimonia lunghissima che cominciava già la sera prima con la messa in ammollo delle piccole mandorle appena schiacciate; erano mandorle francesi che le mie zie emigrate negli anni Sessanta mandavano dalla Costa Azzurra in quantità industriali. Passavano a bagno l'intera notte e tutta la mattinata; poi, dopopranzo, cominciavamo a sbucciarle e, una volta private della pellicina, passavano al mortaio.

La mia somigliava alle nonne delle fiabe, piccola e raccolta su se stessa, come un piccolo scrigno. Aveva regalato molti centimetri del suo bellissimo corpo di ragazza alla raccolta delle olive: nei freddi giorni d'inverno, china per oltre cinquant'anni sulla terra a raccogliere con le dita le olive cadute, aveva piegato la sua schiena tanto da accorciarsi quanto me a cinque anni, ma le sue mani rugose erano veloci e sapienti. Batteva lentamente, ma con forza, affinché dal mortaio uscisse una farina umida e bianca come la neve appena caduta. Conservava in un cassetto piccoli scampoli di cotone immacolato, profumati del sapone fatto in casa con cui lavava la biancheria. Li tirava fuori con cura, versava la farina di mandorle nelle pezzuole, le chiudeva con un piccolo filo e lentamente immergeva il fagottino in un bicchiere con l'acqua, poi lo strizzava per farne fuoriuscire il succo. Noi bambini aspettavamo pazienti, rapiti da quella che ci appariva a tutti gli effetti come una magia, quella di vedere il candido latte venire giù dall'involucro con le mandorle, quasi come una mungitura, perfetto, di un bianco compatto e senza residui.

A dire il vero, il rito non si concludeva solo con il latte: a noi spettatori silenziosi toccavano anche le mandorle sbriciolate, che nonna cospargeva con un'abbondante manciata di zucchero e che poi ci imboccava a cucchiaiate, dividendole con rigore maniacale. Un dolce, rustico, frugale, basico, ricavato dal residuo di un altro cibo. Oggi non so dire se quelle mandorle fossero speciali o se il sapore ha come unica unità di misura l'amore con cui viene preparato e lo si riceve, ma sono sicura di non aver mai più messo in bocca nulla di più sublime.

Almond milk

Summer was the most beautiful season in my grandmother's little house. They were days scented with the fragrance of basil, mint and lemon balm. Grandma would pick some of their small leaves and dry them in the pockets of the flowered aprons she always wore. Summer was also the season for fruit – we ate all kinds avidly – and the right time to make our beloved almond milk. Its preparation was a lengthy ceremony that began the evening before when we crushed the little almonds and left them to soak. Ours were French almonds that my aunts, who had emigrated in the sixties, sent us from the French Riviera in immense quantities. They spent the whole night soaking in the bathroom and the whole morning after as well. Then after lunch we would start peeling them and, once stripped of their skins, they would be crushed in the mortar.

I had a sort of fairy-tale grandmother, small and crooked. She was like a little treasure chest. She had given some inches of her beautiful body as a girl to the olive harvest. Stooping over the ground on cold winter days for more than fifty years and picking up fallen olives had bent her back until she was shorter than me at five years old, but her wrinkled hands were nimble and deft. Slowly but firmly she pounded the almonds until the mortar was filled with a flour as moist and white as freshly fallen snow. In a drawer she kept tiny scraps of spotless cotton, scented with the homemade soap she used to wash the laundry with. I would take them out carefully, pour the almond flour into the rags, tie them with a little thread and slowly immerse the bundle in a tumbler full of water. Then I would squeeze the cloth so the juice ran out. We children used to wait patiently, enraptured by what looked just like a magic spell, to see the white milk run out of the bag of almond. It was almost like milking a cow, perfect, compact and white without any residue.

In fact the ritual did not end with the milk. We silent spectators were also given the crushed almonds, which grandma sprinkled with a generous handful of sugar and then fed them to us by the spoonful, sharing them out with strict impartiality. A rustic, frugal sweet drink, derived from the residue of another food. Today I cannot tell whether those almonds were special or if the unit of measurement of flavor is the love it is given and received with, but I am sure I have never put anything more sublime in my mouth.

Torta di limoni e cedri canditi

Vi è in Calabria una rinomata produzione di cedri nella cosiddetta Riviera dei Cedri, sull'Alto Tirreno cosentino, che proprio alle splendide piante deve il suo nome. Pare che l'albero dai "frutti più belli", secondo il Vecchio Testamento, sia stato portato in quella zona dalle comunità ebraiche erranti che amarono molto la terra calabrese già dal I secolo d.C. E pare che per gli ebrei i cedri della Riviera siano particolarmente speciali, visto che ogni anno, nel tempo di raccolta, i rabbini di tutto il mondo vengono ancora a selezionarne i migliori, portandoli via con sé come piccoli gioielli di purezza. Simile a un cuore nella forma, il cedro rappresenta l'interiorità profonda e il suo uso rituale è legato alla Festa di Sukkòt (Festa delle Capanne). Durante l'Esodo verso la Terra Promessa, Dio stesso indicò a Mosè il cedro come elemento centrale della Festa delle Capanne. Il frutto dev'essere perfettamente sano, senza macchie o rugosità, "non secco, né giallo, né troppo verde, bello a vedersi". I frutti della Riviera dei Cedri sono così: un gioiello di perfezione mistica da assaporare.

Per la pasta frolla:
- 250 g di farina di grano tenero 00
- 25 g di farina di mandorle
- 100 g di zucchero
- 1 bustina di vanillina
- una punta di cucchiaino di lievito per dolci
- 100 g di burro

Per la farcia:
- mezzo l di latte
- 80 g di zucchero
- 25 g di farina di grano tenero
- 25 g di fecola di patate
- 1 buccia di limone grattugiata
- 1 bustina di vanillina
- 2 uova
- cedri canditi calabresi

Preparare una pasta frolla come nella ricetta a pag. 245.

Imburrare e infarinare una teglia alta per crostate e foderarla con la pasta frolla.

Preparare la crema al limone: mescolare lo zucchero, la farina di grano tenero, la fecola di patate, la buccia di limone grattugiata, la bustina di vanillina.

Aggiungere le uova e mescolare energicamente, anche con un mixer, fino a ottenere un composto omogeneo.

Versare mezzo litro di latte nel composto e continuare a mescolare fino a sciogliere i grumi.

Mettere sul fuoco in una pentola d'acciaio col fondo spesso e portare a ebollizione.

Lasciare addensare e versare al centro della pasta, alternando qua e là qualche pezzo di cedro candito calabrese.

Decorare con fili di pasta a griglia e infornare in forno caldo a 180 °C per 35 minuti.

Lemon tart with candied citrons

Calabria has a famous citron-growing region on the Upper Tyrrhenian Cosentino, called the Riviera of the Citrons, taking its name from the beautiful plant. It seems that the tree with the "most beautiful fruits," according to the Old Testament, was brought to the region by Jewish wanderers who had loved Calabria ever since the first century AD. To the Jews, the citrons from the Riviera are truly special, and every year, at harvest time, rabbis from around the world still come to choose the finest and take them away like little jewels of purity. The citron is heart-shaped and represents profound inwardness. Its ritual use is bound up with Sukkot or the Feast of Tabernacles. During the Exodus to the Promised Land, God himself indicated the citron to Moses as a central element in the Fest of Tabernacles.

The fruit must be perfectly healthy without stains or wrinkles, "neither dry, nor yellow, nor too green, but beautiful to behold." The fruits of the Riviera dei Cedri are like this: jewels of mystical perfection to be savored.

For the pastry:
- *250 g (9 oz) plain wheat flour*
- *25 g (1 oz) almond flour*
- *100 g (4 oz) sugar*
- *1 sachet vanilla*
- *tip of a tsp of baking powder*
- *100 g (4 oz) butter*

For the filling:
- *½ l (4 cups) milk*
- *80 g (3 oz) sugar*
- *25 g (1 oz) wheat flour*
- *25 g (1 oz) potato starch*
- *grated peel of 1 lemon*
- *1 sachet vanilla*
- *2 eggs*
- *candied Calabrian citrons*

Make the dough for the shortcrust pastry (see the recipe on page 246). Grease and flour a deep baking pan and line it with the pastry.

Prepare the lemon cream: mix sugar, plain wheat flour, potato starch, the grated lemon rind, and a teaspoon of vanilla extract.

Add the eggs and stir briskly, using a blender if desired, until the mixture is smooth.

Pour half a liter of milk into the mixture and continue to stir it until the lumps are all eliminated.

Then bring it to the boil in a thick-bottomed steel pan.

Let it thicken and then pour it into the center of the pastry, scattering pieces of candied Calabrian citron here and there.

Decorate it with strips of dough to make a grid pattern and bake it in a hot oven at 180° C (350° F) for 35 minutes.

Chinulille

Le chinulille sono dei ravioli dolci, ripieni di ricotta, diffusi soprattutto nella Calabria settentrionale, tipici del periodo natalizio. I cosentini ne preparano grosse quantità, già a partire dalla festa dell'Immacolata, e le offrono a parenti e amici che si avvicendano nelle case per i tradizionali scambi di auguri. Turdilli, scalille e chinulille: ecco la triade perfetta per un tavolo dei dolci natalizio di ogni cosentino che si rispetti. Dolci della tradizione, la cui sapienza è posseduta dalle donne più anziane, e che il gusto e l'esperienza personale declinano in infinite varianti familiari.

Per l'impasto:
- 500 g di farina
- 3 uova
- 100 g di zucchero
- 1 cucchiaio di olio extravergine d'oliva

Per il ripieno:
- 300 g di ricotta
- 150 g di zucchero
- un pizzico di cannella (o a piacere mezza buccia di limone grattugiata, mezza buccia di arancia e un cucchiaio di liquore)

La prima cosa da fare è preparare il ripieno mescolando la ricotta con lo zucchero e con gli odori. La versione basica prevede il solo uso di cannella, ma sono molto diffuse le varianti nelle quali la cannella è sostituita dalle bucce grattugiate di arancia e limone, con l'aggiunta di un cucchiaio di liquore a piacere (molto usato è quello di anice).

Procedere quindi all'impasto della semplicissima sfoglia esterna mettendo insieme in una ciotola tutti gli ingredienti: la farina con lo zucchero e le uova al centro. Impastare lungamente aggiungendo, se necessario, non più di un cucchiaio di olio extravergine d'oliva.

Tirare la sfoglia sottilissima col matterello e ricavarne dei dischi di 6-7 cm di diametro.

Riempirli al centro con la giusta quantità di ripieno che nel frattempo si sarà impregnato dei profumi. Chiudere i cerchi a mo' di mezzaluna e, se necessario, incollare le due estremità di chiusura con una pennellata di tuorlo d'uovo sbattuto.

Tradizionalmente vengono fritti in un olio d'oliva leggero, ma alcune cuciniere preferiscono la cottura al forno. Questione di gusto.

Sweet ravioli with ricotta

Chinulille are sweet ravioli with a ricotta filling mainly found in northern Calabria and typical of the Christmas season. In Cosenza they make large quantities as early as the feast of the Immaculate Conception, offering them to family and friends who go calling for the traditional exchange of season's greetings. Turdilli, scalille and chinulille: this is the perfect triad for a table of Christmas treats in every self-respecting family in Cosenza. They are traditional delicacies, part of the wisdom possessed by older women, with the recipes handed down in families and endlessly variable in taste.

For the dough:
- 500 g (1 lb) flour
- 3 eggs
- 100 g (4 oz) sugar
- 1 tablespoon extra virgin olive oil

For the filling:
- 300 g (10 oz) ricotta
- 150 g (6 oz) sugar
- a pinch of cinnamon (or, if preferred, grated peel of half a lemon and half an orange with 1 tbsp of liqueur)

The first thing to do is to make the filling by mixing the ricotta with the sugar and flavorings. The basic version uses just cinnamon, but variants are common in which cinnamon is replaced by grated lemon and orange peel, with the addition of a tablespoon of liqueur if desired (anise liqueur is widely used).

Then make the dough simply by putting all the ingredients in a bowl: first the flour, then the sugar and the eggs in the middle. Keep kneading for a long time and, if necessary, add no more than a tablespoon of extra virgin olive oil.

Roll out the dough very thin and cut it out in circles with a diameter of 6-7 centimeters (2½ to 3 inches).

Fill the center of each circle with the right amount of filling, after adding your chosen flavoring. Seal the dough to form half circles: if necessary, you can paste the two ends firmly with a touch of egg yolk.

Traditionally they would be fried in light olive oil, but some prefer to bake them. It's a matter of taste.

Torta di rose e fragole

Bisogna aspettare maggio per preparare al meglio questa torta. Oppure bisogna vivere in Calabria, che ha anche 'la rosa a dicembre', quella piena di profumo, fondamentale per questo dolce. Un dolce importante e raffinato, perfetto per le occasioni particolari, inventato in un giorno di maggio per una persona speciale e subito amato alla follia dai miei commensali.

Ingredienti per 4 persone
- 250 g di farina di grano tenero 00
- 25 g di farina di mandorle
- 100 g di zucchero
- 1 bustina di vanillina
- una punta di cucchiaino di lievito per dolci
- 100 g di burro

Per la farcia:
- 500 g di fragole
- 70 g di profumati petali di rose
- 220 g di zucchero
- 5 cucchiai di amido di grano
- 1 bustina di vanillina
- 1 cucchiaio di sciroppo di rose
- 90 g di burro
- 100 ml di panna dolce
- 2 uova

Per la decorazione esterna:
- 100 ml di panna montata
- 20 piccole rose rosse
- 1 cucchiaio di sciroppo di rose

Procedere all'impasto della pasta frolla (vedi ricetta a pag. 245) e mentre la pasta riposa preparare la farcia.

Pulire le fragole, tagliarle a pezzettini e insaporirle con 100 g circa di zucchero. In una ciotola a parte montare con lo sbattitore elettrico 120 g di zucchero con le uova fino a farne un composto spumoso. Continuando a sbattere aggiungere la panna, la farina, un cucchiaio di sciroppo di rose e i petali profumati spezzati grossolanamente con le mani (non con il coltello); solo alla fine versare il burro appena sciolto in un pentolino sul fuoco e amalgamare tutti gli ingredienti per qualche minuto.

A questo punto stendere la pasta frolla in una sfoglia non troppo sottile in una teglia rotonda.

Versare a strati le fragole e quindi il composto spumoso.

Passare in forno a 180 °C per mezz'ora circa, spegnere il forno e lasciare per altri 10 minuti affinché la parte superiore della torta si solidifichi.

Estrarre la torta dal forno, spruzzarne la superficie con lo sciroppo di rose e distribuirvi uno strato di panna montata.

Decorare infine con rose e fragole.

Rose petal and strawberry tart

You will have to wait till May to make this tart. Or else you will have to live in Calabria, which even has "roses in December," sweetly scented, an essential ingredient. A very refined tart, perfect for special occasions, invented one day in May for a special someone and a favorite with my guests.

Serves 4
- 250 g (9 oz) plain wheat flour
- 25 g (1 oz) almond flour
- 100 g (4 oz) sugar
- 1 tsp vanilla extract
- tip of a teaspoon of baking powder
- 100 g (4 oz) butter

For the filling:
- 500 g (1 lb) strawberries
- 70 g (2½ oz) fragrant rose petals
- 220 g (8½ oz) sugar
- 5 tbsp cornstarch
- 1 tsp vanilla extract
- 1 tbsp rose syrup
- 90 g (3¼ oz) butter
- 100 ml (½ cup) fresh cream
- 2 eggs

For the decoration:
- 100 ml (½ cup) of whipped cream
- 20 small red roses
- 1 tbsp rose syrup

Knead the dough for the shortcrust pastry (see recipe on page 246) and let it stand. Meanwhile prepare the filling.

Clean the strawberries, cut them into small pieces and dress them with about 100 g (4 oz) of sugar. In a separate bowl fitted with an electric mixer whip 120 g (4½ oz) of sugar with the eggs till they are frothy. Keep whisking as you add the cream, flour, a tablespoon of rose syrup and the fragrant petals shredded coarsely by hand (not with a knife). At the very end add the butter slightly melted in a saucepan and stir all the ingredients together for a few minutes.

At this point, roll out the pastry (not too thin) and place it in a round baking pan.

Pour over it the layer of strawberries and then the frothy mixture.

Bake at 180° C (350° F) for half an hour, then turn off the oven and leave it for a further 10 minutes until the top of the cake is firm.

Remove the tart from the oven, sprinkle the surface with rose syrup, and spread a layer of whipped cream over it.

Finally decorate it with roses and strawberries.

Nacatole

Pare che la parola nacatol *derivi dall'arabo e indichi un biscotto secco. Dalle mie parti con questo nome si chiamano i dolci fritti di Carnevale, quelli che altrove sono detti chiacchiere, immancabili nelle cucine calabresi anche per la loro grande semplicità.*

Ingredienti per 4 persone
- *500 g di farina*
- *100 g di zucchero*
- *1 bicchiere vino zibibbo liquoroso (in alternativa Marsala, moscato o vermut rosso)*
- *1 bustina di vanillina*
- *olio extravergine d'oliva per friggere*
- *zucchero a velo*

Impastare per qualche minuto la farina con lo zucchero, le uova, la vanillina e un bicchierino di zibibbo.

Quando la pasta sarà omogenea, avvolgerla in una pellicola e lasciarla riposare per 20 minuti in frigo, quindi allargarla in una sfoglia non troppo sottile e ritagliarne dei rettangolini.

Eseguire un taglietto al centro e inserire il lato corto del rettangolo nel buchino centrale, quindi rigirare su se stesso.

Friggere gettando i piccoli pezzi di pasta in olio extravergine d'oliva, caldo al punto giusto.

Asciugare su carta assorbente e cospargere di zucchero a velo prima di servire.

Carnival fritters

The word nacatol *appears to come from Arabic and means a dry biscuit. But where I come from it is the name of the sweet pastries fried for Carnival, known elsewhere in Italy as chiacchiere. You will always find them being made in Calabrian kitchens, and they are simplicity itself.*

Serves 4
- *500 g (1 lb) of flour*
- *100 g (4 oz) of sugar*
- *1 cup zibibbo liquoroso (or else use Marsala, muscat or red vermouth)*
- *1 sachet vanilla extract*
- *extra virgin olive oil for frying*
- *powdered sugar*

Knead together the flour with the sugar, eggs, vanilla and a small glassful of zibibbo for a few minutes.

When the dough is smooth, wrap it in kitchen film and let it rest for 20 minutes in the fridge, then roll it out, not too thin, and cut it into rectangles.

Make a small slit in the middle and slip the short side of the rectangle into the slit, then turn it over on itself.

Fry by dropping small pieces of the dough into well heated olive oil.

Dry on kitchen paper and sprinkle with powdered sugar before serving.

Mostarda

La mostarda calabrese si fa col mosto e non è piccante come quella lombarda: è un dolce al cucchiaio, povero e meraviglioso. Anticamente si mangiava solo durante il periodo autunnale, ma con una buona sterilizzazione a caldo si può conservare nei barattoli di vetro per tutto l'anno come una normale marmellata. Serve un litro di mosto appena spremuto, ma si può approntare una spremuta d'uva nella stessa quantità.

Ingredienti per 4 persone
- *1 l di mosto d'uva appena spremuto*
- *150 g di zucchero*
- *50 g di farina*
- *150 g di noci calabresi*

Filtrare il mosto per eliminare eventuali residui (soprattutto gli acini) e mettere in una pentola dal fondo spesso a bollire per almeno 40 minuti.

Quando sarà cotto e ridotto, aggiungere lo zucchero e la farina, continuando la cottura senza smettere di mescolare fino a quando il composto non si sarà completamente addensato.

Verso la fine della cottura aggiungere 150 g di noci calabresi sgusciate e a pezzettini. Rigirare e servire fredda.

Mostarda

Calabrian mostarda is made from grape must and unlike Lombard mostarda is not spicy but a dessert, simple and wonderful. In the olden days it was only eaten in autumn, but properly sterilized it will keep in glass jars all through the year just like jam. It calls for a liter (2 pints) of freshly squeezed grape must, but the same amount of grape juice squeezed will do.

Serves 4
- *1 liter (2 pints) freshly squeezed grape must*
- *150 g (6 oz) sugar*
- *50 g (2 oz) flour*
- *150 g (6 oz) Calabrian walnuts*

Filter the juice to remove any residue (especially the seeds) and simmer the must in a thick-bottomed pan for at least 40 minutes.

When it is reduced and done, add the sugar and flour and keep simmering without stirring until the mixture is thick.

When nearly done add 150 g (6 oz) of Calabrian walnuts shelled and chopped. Stir and serve cold.

Vini e oli di Calabria

La grande qualità è il criterio che guida questa selezione: tutte produzioni di nicchia, per la maggior parte biologiche, e sempre 'eroiche', con i piedi nel passato e lo sguardo al futuro.

La Calabria nel bicchiere

A Cirò Marina (Crotone) esiste una cantina splendida, animata da persone speciali: **'A Vita** (avitavini.blogspot.it) onora con le sue produzioni una delle zone più classiche del vino calabrese. Quattro i vini prodotti e tutti sono un racconto che entra nella memoria per non uscirne più. Tre sono i rossi: 'A Vita (Cirò Doc Rosso Classico Superiore), 'A Vita Riserva (Cirò Doc Rosso Superiore Riserva), Rosso Classico (Cirò Doc Rosso Classico). Il rosato è 'A Vita (Calabria Igp Gaglioppo). Ancora a Cirò, nell'azienda di **Sergio Arcuri** (www.vinicirosergioarcuri.it) sono due i gioielli da degustare: un rosso (Aris, Cirò Doc Rosso Classico Superiore) e un rosato (Il Marinetto, Calabria Igt), entrambi prodotti da uve gaglioppo.

A San Marco Argentano (Cosenza), **L'Acino** (www.acinovini.com) dà vita a due bianchi (Chora Bianco e Mantonicoz) e due rossi (Chora Rosso e Toccomagliocco) assecondando un progetto ambizioso, quello di recuperare antichi e nobili vitigni calabresi (Mantonico, Magliocco) disposti su bellissime colline. Sempre nel Cosentino, a Spezzano Piccolo, **Spiriti Ebbri** (www.spiritiebbri.it) produce da terreni particolarmente sabbiosi e spesso da vigne vecchie ottimi bianchi, rossi e rosati (Appianum e Neostòs), tutti Calabria Igt. Impossibile dimenticare il moscato di Saracena, delizioso passito da meditazione prodotto solo in questo paese. La segnalazione va a quello delle **Cantine Viola** (www.cantineviola.it).

Sulle colline che guardano al mare nel Reggino è l'azienda vinicola **Malaspina** (www.aziendavinicolamalaspina.com) a tenere alta la bandiera dei vini prodotti in area grecanica. Due i rossi che stupiscono, robusti: Palikos e Patros Pietro. Tra i bianchi, delicati e profumati, il Palica e il Micah, mentre da meditazione è il Cannici, un passito rosso, tutti Calabria Igt. Restando in zona è poi **Nino Altomonte** (altomonteaziendaagricola.jimdo.com) a stupire con il suo Palizzi (Rosso Igt a base di Nerello Mascalese e Calabrese) e con un ottimo bianco, Suggianzi (Inzolia). Due gli ottimi vini da meditazione prodotti da **Santino Lucà** (www.cantineluca.it) a Bianco: il Greco di Bianco, ricavato da un antico, quasi leggendario vitigno, e il Mantonico, da un vitigno autoctono e ancora non apprezzato come dovrebbe.

La terra degli ulivi

A Corigliano Calabro (Cosenza), **Timpa dei Lupi** (www.timpadeilupi.it) dà vita a tre splendidi extravergine: Biancolilla, Carolea e Timpa dei Lupi, in un contesto ambientale di grande rispetto per il territorio, improntato all'agricoltura biologica. L'extravergine Bruzio de **Le Conche** (www.leconche.it) a Bisignano (Cosenza), proveniente da olive carolea e tondina, è un inebriante mix di dolce, amaro e piccante.

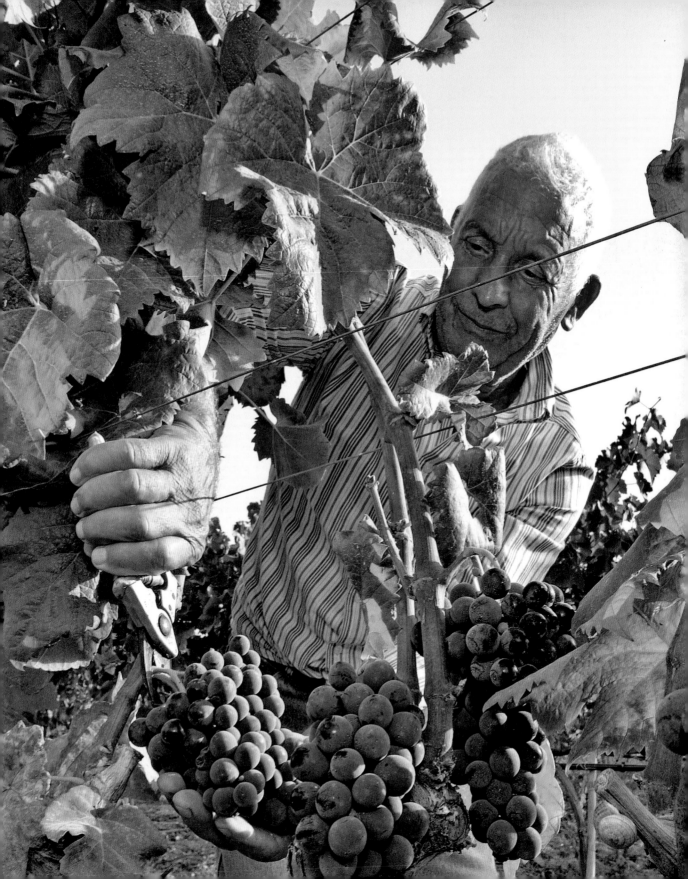

Da uliveti che guardano al Golfo di Squillace proviene l'olio Frisina dell'azienda agricola **Arcobaleno** (www.agriturismoarcobaleno.it) di Girifalco (Catanzaro). Le olive della varietà carolea danno vita a un prodotto leggero e armonioso, con punte di amaro e piccante.

L'**Olearia San Giorgio** (www.olearia.eu) a San Giorgio Morgeto (Reggio Calabria) produce tre ottimi extravergine: Ottobratico, da olive che crescono esclusivamente nel Reggino, delicato e leggermente amaro e piccante, L'Aspromontano, da pari quantità di ottobratica e carolea, delicato ed elegante, e Terre di San Mauro, delicato, fine e persistente, questi ultimi in perfetto equilibrio tra amaro e piccante.

Wine and olive oil of Calabria

Outstanding quality is the criterion that has guided this selection: they are all niche products, for the most part organic, and always "heroic", with their feet in the past and their gaze turned to the future.

The Wines of Calabria
At Cirò Marina (Crotone) there is a splendid winery, run by special people. **'A Vita** (avitavini. blogspot.it) honors with its products one of the most classic of Calabrian winemaking areas. It makes four wines and each is a story that enters the memory and never leaves it. There are three reds: 'A Vita (Cirò DOC Rosso Classico Superiore), 'A Vita Riserva (Cirò DOC Rosso Superiore Riserva), Rosso Classico (Cirò DOC Rosso Classico). The rosé is 'A Vita (Calabria IGP Gaglioppo). Again at Cirò, on the estate of **Sergio Arcuri** (www.vinicirosergioarcuri.it) there are two jewels to be tasted: a red (Aris, Cirò DOC Rosso Classico superiore) and a rosé (Il Marinetto, Calabria IGT), both made from the gaglioppo grape.

At San Marco Argentano (Cosenza), **L'Acino** (www.acinovini.com) produces two whites (Chora Bianco and Mantonicoz) and two reds (Chora Rosso and Toccomagliocco), in an ambitious project to recover the ancient, noble vines of Calabria (Mantonico, Magliocco) on the beautiful hillsides. Again in the Cosentino, at Spezzano Piccolo, **Spiriti Ebbri** (www. spiritiebbri.it), cultivating particularly sandy soils and often from old vines, makes good reds, whites and rosé (Appianum and Neostòs), all Calabria IGT wines. A renowned local wine is the moscato of Saracena, a delicious passito to be sipped meditatively and only produced in this area. Note the moscato produced by **Cantine Viola** (www.cantineviola.it).

On the hills overlooking the sea in the Reggino, the **Malaspina** estate (www.aziendavinicola malaspina.com) holds high the banner of wines produced in the Grecanica area. It has two wonderful, full-bodied reds: Palikos and Patros Pietro. Among the delicate and fragrant whites are Palica and Micah, while Cannici is a sweet red, all of them Calabria IGT wines. Remaining in this area, **Nino Altomonte** (altomonteaziendaagricola.jimdo.com) impresses with Palizzi (Rosso IGT based on Nerello Mascalese and Calabrese grapes) and an excellent white, Suggianzi (Inzolia). Two fine wines for meditation are produced by **Santino Lucà** (www.cantineluca.it) at Bianco: Greco di Bianco is made from an ancient and almost legendary vine, and Mantonico, a native vine which is still not as highly appreciated as it should be.

Calabrian Olive Oils

At Corigliano Calabro, Cosenza, **Timpa dei Lupi** (www.timpadeilupi.it) produces three splendid extra virgin olive oils: Biancolilla, Carolea and Timpa dei Lupi, with great respect for the land based on organic farming. Bruzio extra virgin olive oil by **Le Conche** (www.leconche.it) at Bisignano (Cosenza), made from carolea and tondina olives, offers a heady mix of sweet, sour and pungent flavors.

Olive groves overlooking the Gulf of Squillace produces Frisina oil from the **Arcobaleno** estate (www.agriturismoarcobaleno.it) at Girifalco (Catanzaro). Olives of the carolea variety create a light and harmonious oil, with bitter and pungent notes.

The **Olearia San Giorgio** (www.olearia.eu) at San Giorgio Morgeto (Reggio Calabria) produces three excellent extra virgin olive oils: Ottobratico, from olives grown exclusively in the Reggino, delicate and slightly bitter and spicy, L'Aspromontano, containing equal amounts of ottobratica and carolea olives, delicate and elegant, and Terre di San Mauro, a refined, delicate, persistent oil, with a perfect balance between bitter and pungent flavors.

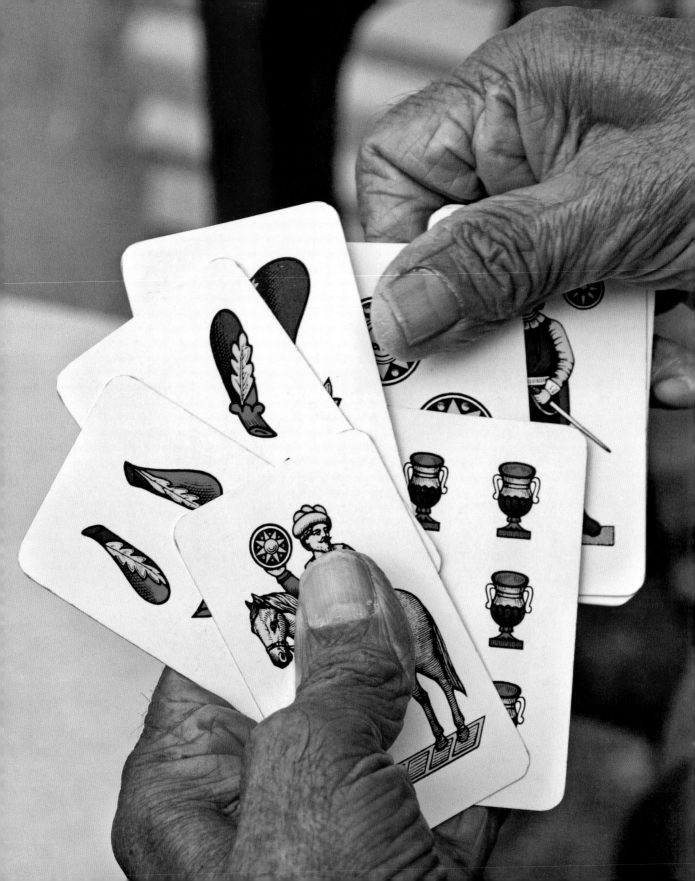

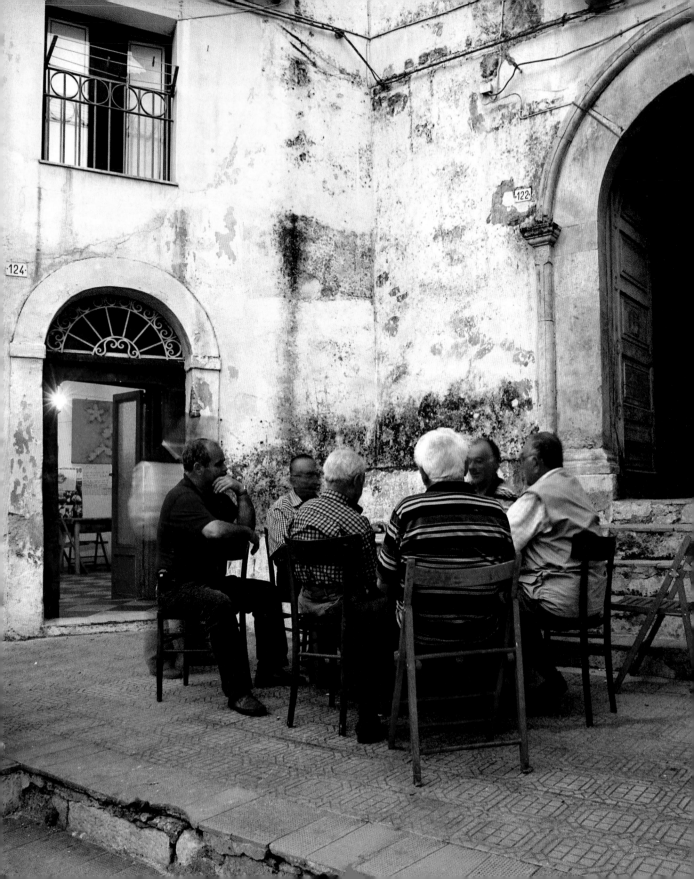

Glossario Glossary

Ammammare
Processo di amalgama totale degli ingredienti (per esempio, nella ricetta del poverello ammammato con spaghetti). *Indicates the process of mixing together all the ingredients (for example, in the recipe for* poverello ammammato con spaghetti).

'Cconzare
'Aggiustare', condire una pietanza con odori e altri ingredienti. *To "adjust" or season a dish with herbs and other ingredients.*

Chinulille
Ravioli dolci ripieni di ricotta. *Sweet ravioli stuffed with ricotta.*

Fileja
Maccheroncini fatti in casa, tipici del Vibonese. *Homemade macaroni, typical of the Vibo Valentia area.*

Fresa
Frisa o frisella, disco di pane cotto in forno, da condire a piacimento. *Elsewhere called* frisa *or* frisella, *a disk of bread baked in the oven and eaten with various accompaniments.*

Fungiaro
Cercatore di funghi tra i boschi calabresi. *A mushroom seeker in the Calabrian woods.*

Giurgiulena
Dolce calabrese al sesamo. *Calabrian candy made with sesame seeds.*

Lagane
Sorta di tagliatelle a base di farina e uova. *A kind of tagliatelle made with flour and eggs.*

Licurdia
Zuppa di cipolle (in origine zuppa di cavolo). *Onion soup (originally cabbage soup).*

Macco
Dal latino maccus, relativo all'atto di ammaccare, ridurre una sostanza in poltiglia. *From the Latin* maccus, *related to mashing, reducing a substance to a pulp.*

'Mmazzarare
Riferito soprattutto alle melanzane, coperte da un peso (mazzara) per perdere la propria acqua amarognola. *Applied above all to eggplants, to cover them with a weight (*mazzara*) so they sweat their bitter water.*

'Mpacchiatura
Si dice di cibi che si legano solidamente tra loro (ad esempio, le patate 'mpacchiuse). *The action of ingredients that cling together (for example,* patate 'mpacchiuse).

Muzzatura
Cimette delle spuntature dei broccoli. *Tips of broccoli florets.*

Nacatole
Versione locale delle chiacchiere o frappe di Carnevale. *A local version of the* chiacchiere *or* frappe *eaten at Carnival.*

'Nduja
Insaccato spalmabile prodotto con le parti grasse del maiale, sale e un'alta concentrazione di peperoncino.

Spreadable pork paste made from the fatty parts of the hog, salt and large amounts of chili.

Pescestocco
Nome dialettale dello stoccafisso. A dialect name for stockfish.

Pitta
Pane dalla forma schiacciata, cotto in forno su pietra rovente, a volte ripieno. A flat bread baked in an oven or on a hot stone, sometimes stuffed.

Rosamarina
Conserva di mare spalmabile, prodotta con novellame di sarda, sale, finocchio selvatico e peperoncino. Seafood conserve, made from young sardines, salt, wild fennel and chili.

Scalici
Nella parlata comune, code di cipolla. In common parlance onion greens.

Scapece
Qualunque preparazione alimentare che preveda la marinatura in aceto ed erbe aromatiche (basilico e soprattutto menta). Any food marinated in vinegar and herbs (especially basil and mint).

Sekira
Nome locale della bietola (in uso soprattutto nella Calabria meridionale). The local name of Swiss chard (mainly used in southern Calabria).

Spatola
Nome locale per pesce sciabola. The local name for the paddlefish.

Struncatura
Pasta anticamente ottenuta da farine residue, di scarto. A pasta made in the past from residues of different kinds of waste flour.

Tiana
Tegame di terracotta. Earthenware dish.

Tiella o tieddhra
Teglia. Baking dish.

Timpano
Timballo. Timballo

Trippiceji
Trippicelle, ventresche di merluzzo essiccate. The local form of trippicelle, streaky dried cod.

Vajanella
Nome locale per fagiolini con baccello. The local name for green beans in their pods.

Zippule
Frittelline di pasta lievitata, da gustare semplici o arricchite con altri ingredienti. Fritters made with a raised dough, served plain or with other ingredients.

Zuche
Nome dialettale per enula campana. Name in dialect for the elecampane.

Indice delle ricette

Index of recipes

A mia sorella Giovanna,
le mie parole per lei.

To my sister Giovanna,
my words for her.

Valentina Oliveri

Ha la ventura di nascere a Palmi in una famiglia piena di donne, sapienti maestre nell'arte della cucina, e da loro, in una sorta di corpo a corpo quotidiano, apprende fin da bambina i rudimenti del far da mangiare. Insieme agli studi (prima il Classico, poi Scienze Economiche e Sociali all'Università della Calabria) coltiva una passione profonda per la cucina e il desiderio di approfondirne la conoscenza in tutte le sue complesse sfaccettature. Non a caso consegue un master in Cultura dell'Alimentazione presso l'Università di Bologna e si dedica alla valorizzazione del patrimonio gastronomico in terra calabrese.

She had the good fortune to be born in Palmi into a family full of women, wise and skilled in the art of cooking, and from them as a child, in a sort of daily melee, she learnt the fundamental of cooking. Together with her studies (first in Classics, then Economics and Social Sciences at the University of Calabria) she cultivated her passion for cooking and her desire to extend her knowledge of all its complex facets. She gained a master's degree in Food Culture at the University of Bologna and devoted herself to enhancing the gastronomic heritage of Calabria.

Testi di
Valentina Oliveri
Coordinamento editoriale
William Dello Russo
Traduzione
Richard Sadleir
Design and concept
Sime Books
Impaginazione
Jenny Biffis
Prestampa
Fabio Mascanzoni

Crediti fotografici
Tutte le immagini del libro sono di **Antonino Bartuccio** e **Alessandro Saffo** ad eccezione di:
All images were taken by **Antonino Bartuccio** *and* **Alessandro Saffo** *except for:*

Joerg Buschmann p. 278
Ferruccio Carassale p. 253
Franco Cogoli p. 211
Gabriele Croppi p. 123
Olimpio Fantuz p. 58
Dionisio Iemma p. 17, p. 88, p. 89, p. 122, p. 182-183, p. 225, p. 274
Arcangelo Piai p. 2-3, p. 8, p. 59, p. 264-265, p. 275
Beniamino Pisati p. 4-5, p. 210
Massimo Ripani p. 6-7, p. 38, p. 128-129
Giovanni Simeone risguardi, p. 71, p. 140, p. 270

Le foto sono disponibili sul sito
Photos available on **www.simephoto.com**

Prima Edizione Luglio 2014
I Ristampa Dicembre 2016
ISBN 978-88-95218-70-0

SIME BOOKS
www.simebooks.com
Tel +39 0438 402581

Distribuito da Atiesse S.N.C.
customerservice@simebooks.com - T. e Fax (+39) 091 6143954

Distributed in US and Canada by Sunset & Venice
www.sunsetandvenice.com - T. 323.522.4644